U0137384

国家出版基金项目
NATIONAL PUBLICATION FOUNDATION

闽 台 南 音 文 化 丛 书

闽台南音与
南音戏关系研究

曾宪林 著

海峡出版发行集团
THE STRAITS PUBLISHING & DISTRIBUTING GROUP | 福建教育出版社

图书在版编目（CIP）数据

闽台南音与南音戏关系研究/曾宪林著．—福州：
福建教育出版社，2023.3
　（闽台南音文化丛书）
　ISBN 978-7-5334-9542-8

　Ⅰ．①闽… Ⅱ．①曾… Ⅲ．①南音—研究—福建②地
方戏—研究—福建　Ⅳ．①J632.3②J825.57

中国版本图书馆 CIP 数据核字（2022）第 233969 号

闽台南音文化丛书

Mintai Nanyin Yu Nanyinxi Guanxi Yanjiu

闽台南音与南音戏关系研究

曾宪林　著

出版发行　　福建教育出版社
　　　　　　（福州市梦山路 27 号　邮编：350025　网址：www.fep.com.cn
　　　　　　编辑部电话：0591-83726971
　　　　　　发行部电话：0591-83721876　87115073　010-62024258）

出 版 人　江金辉

印　　刷　福州万达印刷有限公司
　　　　　　（福州市闽侯县荆溪镇徐家村 166-1 号厂房第三层　邮编：350101）

开　　本　710 毫米×1000 毫米　1/16

印　　张　22

字　　数　313 千字

插　　页　2

版　　次　2023 年 3 月第 1 版　　2023 年 3 月第 1 次印刷

书　　号　ISBN 978-7-5334-9542-8

定　　价　56.00 元

2014 年度文化部文化艺术科学研究项目，项目批准号：14DD32

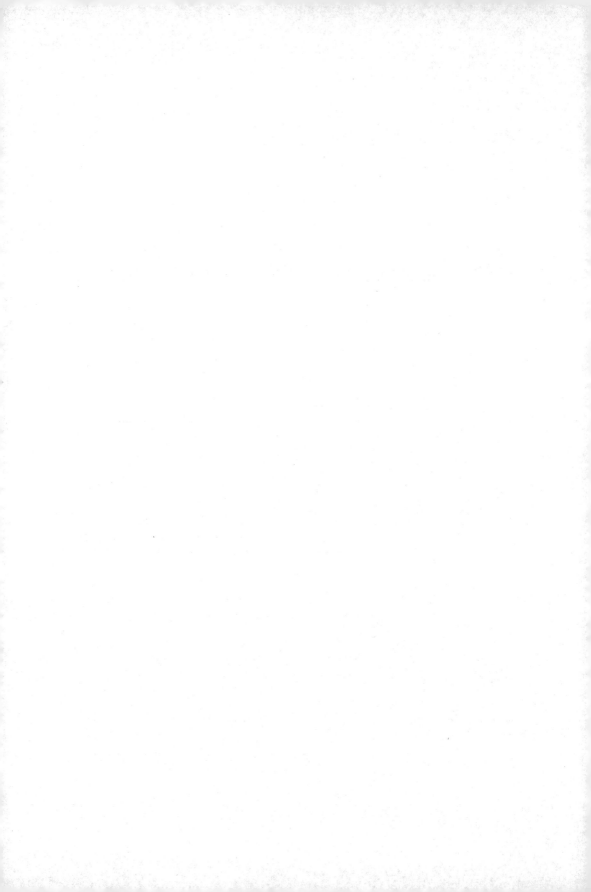

总　序

党的二十大报告指出："解决台湾问题、实现祖国完全统一，是党矢志不渝的历史任务，是全体中华儿女的共同愿望，是实现中华民族伟大复兴的必然要求。"如何解决台湾问题？"和平统一、一国两制"是实现两岸统一的最佳方式，这是因为"两岸同胞血脉相连，是血浓于水的一家人"。

福建，是台湾移民人口最多的祖地；福建传统文化，是中国传统文化链接台湾传统文化最为紧密的一部分。台湾，自古隶属于中国。一个多世纪以来，虽然因日本殖民与两岸对峙，但台湾始终作为中国领土的一部分存在着。在海内外中华儿女的心里，台湾是中国不可分割的一部分。所以，福建与台湾，虽有一水之隔，却是"地缘相近、血缘相亲、文缘相承、商缘相连、法缘相循"的，闽台两地共有的传统文化一定是传承着两岸人民的血脉相连、文化滋养与历史融合，而南音就是这种关系的具体载体之一。

南音，作为促进闽台两地人民心灵契合的中国传统文化之一，既是两岸共同保护留存的传统文化瑰宝，也是中国不可多得的千年音乐珍品。2006 年，它被国务院列入"第一批国家非物质文化遗产名录"。2009 年，它被联合国教科文组织列入"人类非物质文化遗产代表作名录"。

一

闽台南音同根同源，既是闽南文化的一支，也是中国传统音乐文化的一个品种，在闽台闽南人的音乐生活中占有重要的地位。如何让两岸人民不要因为台湾当局的各种阻挠而渐行渐远，民间交流是最好的办法与方

式，那么南音是一个非常可以凭借的手段与工具。但如何让南音永葆青春活力，则必须对它的文化生态、历史背景、各种特性、生存环境等进行全方位的深入研究，才能使南音立于学术研究成果的基础上，变得易于学习，易于了解，易于掌握，易于使用，然后让南音传播于两岸青年，这个优秀的非物质文化遗产物种才能代代传承，才会为两岸的和平统一作一份自己的奉献。

但是现在的传统音乐文化传承却呈现一种令人忧心的趋势：传统的民间音乐文化只在民间人群中流行与传播，且它的受众正在趋向于老龄化，虽然也有进校园传承，但不如意者居多。闽台南音也面临着这样的窘境。长此以往，再优秀的传统文化、音乐物质，都将归于虚无。所以，不能沉默于无声，必须趁此承前启后的阶段，做好政府的介入、学术的研究、文献的抢救、口述的补充，南音既要传承保护其固有传统，还要积极鼓励其以现代的形式积极融入现代社会生活中去，以保存自己，壮大力量。同时，让它在声势浩大的学院式教学中，在只热衷西方音乐文化，喜爱研究借鉴西方音乐的学生氛围中，能够发出自己的一些声音，以引起人们的关注与侧目。

在已有的闽台南音专著中，多为小区域性的单本类专著，多数是站在闽台各自的角度研究南音，或针对厦门，或针对泉州，或针对台湾，较少把闽台南音作为一个整体进行研究；同时，其分析也更多的只是针对某一专业角度进行，如从民俗生活等社会功能角度，从历史、仪式、形态等艺术角度，较少从文化生态学综合性的视角来看待、分析南音。比如：王耀华、刘春曙的《福建南音初探》主要是从文学、音乐形态与社会功能角度来研究南音，虽有涉及文化生态方面，但更多的是从民俗生活方面着手分析。郑长铃、王珊的《南音》虽部分涉及文化生态的内容，但更多的是站在"非遗"传承的角度来分析南音，而且范围也着重于闽南。孙星群《福建南音探究》主要是研究南音的历史和形态。陈燕婷《南音北祭》涉及的是泉州晋江安海的仪式音乐方面的南音考察，不涉及闽台。吕锤宽《南管音乐》研究的是南音馆阁文化，但并非从文化生态角度进行。吕锤宽《张

鸿明生命史》、李国俊《蔡添木生命史》与《彰化历史口述史》（第七辑）
从口述史、生命史角度研究台湾代表性南音乐人，也涉及台湾南音生态与
早期闽台南音文化状况，但未从专题性与整体性角度考察闽台南音发展。
其他南音专著虽有涉及台湾南音文化，但均非针对闽台南音文化生态。

<p style="text-align:center">二</p>

　　丛书名为"闽台南音文化丛书"，共 5 册，包括：《闽台南音文化生态
研究》《闽台文化生态中的南音散曲艺术传承比较》《闽台南音与南音戏关
系研究》《闽台南音现代艺术及其海外传播》《闽台南音口述史》。

　　《闽台南音文化生态研究》立足于闽台两地的南音文化，比较研究了
它的生态、历史、现状、传承、发展、传播等，然后把它们放在一个较为
高层的位置进行系统的、全面的、整体的审视，希望它能为南音在闽台两
地的传承、发展与研究奠定共同的基础。福建与台湾存在着"五缘"关
系，两岸共有的非物质文化遗产，自然可以促进海峡两岸的交流与互动，
所以，对南音的研究是链接闽台两地闽南人心灵的文化纽带。在海峡两岸
关系愈加复杂的当下，本书的出版，有利于推动闽台两地人民的情感融洽
与心灵契合，有利于促进闽台人民的文化认同，增强中华民族的凝聚力，
为推进祖国统一与和平发展构建更为强大的文化基础，具有较高的战略意
义和重要的出版价值——两岸文化整合。

　　《闽台文化生态中的南音散曲艺术传承比较》以流传于闽台两地的南
音散曲为研究对象，并以 1950—1980 年代的闽台代表性曲唱家马香缎与蔡
小月的曲唱艺术为标本，运用跨学科的理论与方法，剖析闽台文化生态中
南音散曲传承的繁盛、局限、差异与根源。散曲艺术传统是南音作为古老
传统音乐的表征，讨论它，有利于为南音散曲艺术传承与发展之间的矛盾
解决提供启示。

　　《闽台南音与南音戏关系研究》以流行于闽台两岸的南音、梨园戏、
高甲戏作为研究对象，运用比较学的理论原则，从历史、音乐与文学等多
重角度比较南音与南音戏的关系，全方位展示它们之间的历史文化生态。

首次提出"南音戏"概念，为梳理南音系统的戏曲艺术提供了一种理论思考，有望为后续南音研究提供概念座标与工具。

《闽台南音现代艺术及其海外传播》深入地讨论了闽台南音从新南音到曲艺、乐舞艺术，从传统南音到现代南音艺术的转化，不仅改变了表演内容与形式，而且改变了声音环境，进而改变了南音作为自况的文人雅集音乐的性质，改变了南音人内心那份恬静与文雅。这既是时代给予闽台南音历史变迁的压力，也是南音为适应现代社会艺术审美需求而做出的转型。由于南音人文化自信的历史积淀，虽然南音现代艺术在舞台上的影响正在逐渐扩大，并向海外传播推广，但传统南音的艺术魅力依然受到南音局内人的推崇。然而，闽台南音现代艺术环境审美意识正在改变传统南音的声环境状态。闽台南音现代艺术的海外传播反过来也影响着传统南音的文化语境。

《闽台南音口述史》针对两岸南音人的各自特殊经历，透过两地具体的南音人口述自己的学习经历、活动情况等等来深入了解闽台南音曲唱、创作与传习方面的历史发展，从而达到比较闽台南音的差异，以利于为今后的两岸南音的融合发展奠定厚实的基础。

如今，在建设文化强国的精神鼓舞下，在推进闽台文化融合发展的形势下，当更需要对作为中国传统文化瑰宝的南音音乐文化、音乐体系、两岸传承等方面进行更加用心的研究和传承。而本丛书正是从生态模式、文化概况、现代艺术、海外传播、口述历史角度对闽台南音文化进行整理、归类、分析，以便于让它们能更好地得到发扬与延续，它不但具有文化传承价值，还将提供音乐学院学生学习传统音乐文化以蓝本；同时它还可以作为一个先驱者的角色，成为中国音乐界对中国传统音乐在文化生态学、民俗学、传播学等方面研究的试金石。

<div align="center">三</div>

南音，人类非物质文化遗产之一，在闽台两地人民中间流传千年，是一个古老而又珍贵的音乐品种，从它身上延伸出来的有关民俗风情、文化

积淀、传承流播等都是丰富而绚丽的，但因为中国传统音乐所固有的口传心授的传承模式、工尺谱的记谱方法，让许多有着宏大叙述结构的南音文化逐渐湮没在历史的长河中，而无法传之长久，也无法传之深远，这是非常可惜与遗憾的。

同时，福建偏居中国东南一隅，而闽南更是偏居福建南部一隅，人民向海而生的习性也导致南音的传播路线只能与海为伴，虽然它可以传之境外，流播异域，但大海也让所有的南音传播地包括福建、台湾、海外形成了碎块化，这为它的融合与互相激荡造成一定的难度，也为那些研究南音的专家学者们能够掌握足够的资料有高度、有广度、有深度地审视南音带来了不少的阻碍。长期以来，两岸的研究人员都在做着各自的资料积累、分析研究，且更多的是做着南音历史、音乐形态与表演方面的努力，但站在学科的角度统合两岸的资料、深入两地做细致的田野调查的工作，至今尚未有深入涉及的成果。因此，可以说，以往对南音资料的挖掘还有待于深入，更遑论对它进行整体性的研究与分析了。

丛书重在从文化生态视角来思考与研究南音，以田野调查资料为基础，通过大量翔实的历史资料和文献，采用文化生态学、传播学、历史学、艺术学、音乐学、口述学等跨学科理论和研究方法对南音进行深入系统的研究；从闽台两地的视角去探讨南音的过去、现在与未来，包括两地南音的文化生态模式、概况、艺术特色、海外传播、口述历史等，还涉及闽台的传统文化、民俗结构、音乐形式、戏曲表演与现代艺术等跨学科内容，探索两地在这些方面的交流与融合。丛书涉及的许多文献和资料系笔者在福建艺术研究院工作期间，在闽台两地进行田野调查中获得的第一手资料，并首次使用，资料较为珍贵。特别是口述史，随着老一代南音人的逐渐凋零，他们身上所拥有的南音信息、南音资料、南音历史等，若不及时加以整理和记录，这些宝贵的财产也将随着他们的离世而消失，这将令人十分遗憾；而以前，这种针对南音人的口述史，虽有学者关注并整理，但均为针对某个老艺人的口述，而非专题性口述。故丛书对此单列一册，梳理了珍贵的南音口述材料，并将其作为理论研究部分的佐证材料。

丛书的出版可望为南音的研究、保护、传承提供重要的原始资料和文化积累，为化解闽台文化隔离与误识引发的南音传承局限性提供对策，为化解当下南音艺术传承与南音现代化发展之间的矛盾提供思路，以期对我国列入"非遗"项目后的各传统音乐文化保护有所启示，有一定现实意义。

四

丛书研究理念与写作具有一定开拓性，学术价值较高。丛书在南音的理论研究基础上提出了一些新概念，有望为闽台南音文化的整体性与多样性的学术研究开辟新思路，拓展闽台南音的理论研究视野。

其一，从文化生态学理论的角度思考与研究闽台南音文化生态，揭示其文化生存土壤、生态系统与运作机制，以期为闽台南音的发展提供有力的学术支持。

其二，提出"南音戏"概念，为梳理南音系统的戏曲艺术提供了一种理论思考，从历史、音乐与文学等多重角度比较闽台南音与南音戏的关系，全方位展示闽台南音与南音戏文化生态。

其三，提出"南音现代艺术"概念，分析闽台南音的创新性发展理念与模式，总结其现代化过程中的艺术手法与艺术特征，同时结合传播学理论思考南音现代艺术的当代传承与传播。

其四，以口述史的研究方法，研究闽台南音艺术的历史发展，梳理近代南音在发展过程中的艺术变迁样态，总结闽台南音的发展规律。

其五，从理论概念、理论体系的高度上去概括闽台的南音教育。随着南音列入世界"非遗"项目，两岸各地都做了一些推广式的教育，大陆有泉州师范学院设置了南音专业，天津音乐学院也进行了南音推广活动，特别中小学校的南音推广活动则更多，如北京师范大学附属中学等300多所中小学都进行了相应的南音推广举动；而台湾台北艺术大学、台湾师范大学两所大学设置了南音专业，有60多所中小学开展南音传习活动。可见，实际的南音教育行动两岸都很多，但有待于从理论高度去对它进行概括总

结，故笔者提出"南音教育体系"，也算是一种新的概念，它不但概括了南音的教育现象，也有望对两地以后的各种南音教育活动提供理论帮助与启示。

此外，丛书整体设计较为合理，学术理念贯穿始终。丛书第一册提出了"文化生态学"研究南音的学术理念，然后以此为基础，采用了文化生态学、传播学、历史学、艺术学、音乐学、口述学等跨学科理论和研究方法对"散曲""南音戏""南音现代化"方面进行了深入的分析，并以"口述史"予以佐证，相对系统地研究并揭示了南音文化生存土壤、生态系统与运作机制。五本书学术理念前后相对统一、一以贯之，这在当前闽台南音研究中也是比较少见的。

五

丛书的出版，有助于闽台两地的文化交流与互动。对于南音，除了闽南人喜爱外，台湾人更是它热情的拥趸者。在台湾，人们对南音的喜爱不亚于它的发源地闽南，因此，即使是在两岸隔绝的年代，两地的南音人也通过港澳、东南亚等地进行自发的、民间的、非公开的交流往来。到了两岸解除隔绝以后，因为南音而进行的交流则更是如火如荼地展开，有民间自发组织的小组技术切磋，也有政府参与介入的大型表演比赛；有闽台演出团体间的汇演交流，也有两岸学者间的学术研讨活动；有人因南音而互生情愫，如王心心、傅妹妹、冬娥、骆惠贤等福建南音人渡过海峡，嫁入台湾；也有人因南音而心怀大陆，如林素梅、罗纯祯、卓圣翔等台湾南音人落户厦门，推广艺术。这种交流无需鞭策，也无需敦促，只需大家怀揣着一个介质、一个理念、一个梦想——南音，就能做到彼此敦睦和谐，水乳融洽。

六

丛书系笔者近二十年来连续性课题探索和积累的成果，其中，《闽台文化生态中的南音散曲艺术传承比较》为博士论文《两岸文化生态中的南

音散曲传承比较与思考——以马香缎与蔡小月为考察对象》修改而成,《闽台南音与南音戏关系研究》系 2014 年度国家文化部文化艺术科学研究项目"闽台南音(管)与南音(管)戏关系研究"(项目批准号:14DD32),《闽台南音文化生态研究》系"2022 年度国家社会科学基金艺术学"一般项目。2018 年,丛书入选中宣部"'十三五'国家重点图书出版规划项目"。2021 年,丛书被国家出版基金规划办公室确定为"2021 年度国家出版基金资助项目"。

笔者长期从事福建省传统民间音乐研究,且长期深入闽台基层进行有关南音的田野调查,走入民间、坊间、巷里、社团、学校,甚至田间地头,常与一线的老中青南音艺术工作者们接触,了解了许多南音社团与南音艺术工作者、南音艺术教育者等真实的情况,搜集了许多可靠且忠实的第一手材料,积累下大量素材,丛书是对这些素材进行分析与研究逐渐完成的。

丛书的完成离不开博士导师福建师范大学王耀华教授、台湾师范大学民族音乐研究所吕锤宽教授的指导,离不开硕士导师福建师范大学音乐学院原院长叶松荣教授、福建省艺术研究院原院长王评章研究员对笔者赴台的扶持,离不开闽台两地众多弦友的帮助和支持,这里向他们致以诚挚的谢意!丛书是在福建教育出版社汤源生副社长的创意、指点和催促下勉为其难完成的,虽然他对本丛书期望很高,但笔者实际水平所限,难免挂一漏万,差强人意。再者,福建教育出版社江华、何焰、朱蕴茝等老师为丛书的编辑出版付出了诸多心血,这里向汤副社长与众位编辑致以崇高的敬意!

是为序!

曾宪林

2022 年 12 月 2 日于福州

目　录

绪　　论

2005 年与南音结缘后，笔者逐渐融入南音文化圈，结识了海内外许多弦友；南音也逐渐进入笔者的生活，成为笔者学习、工作与娱乐的一部分。随着对南音的熟悉，笔者体会到南音作为一种散曲演唱艺术与那些以南音作为基本声腔的剧种的剧唱艺术，虽有着密切联系，但又体现出种种的不同。如：将南音作为曲艺与带有戏曲化表演艺术的做法正在闽台两地同时进行，正在抹平其与作为剧种的剧唱艺术之间的差别；各种公开场合创新性演出与比赛不断侵蚀传统南音的曲唱艺术；同时以南音为基本声腔的梨园戏与高甲戏也纷纷参与南音学习或活动。南音与其相关剧种相向而行，使得二者同质化倾向越来越鲜明。于是笔者萌发了探究二者关系的想法。

"南音"与"南管"，是大陆与台湾对相同乐种的不同称谓。南音，旧称弦管、南曲、南乐、五音、郎君乐、郎君唱、御前清曲等，发源于泉州，流播于泉州、厦门、漳州、潮州、台湾等闽南话区域，流传于香港、澳门地区，以及菲律宾、印度尼西亚、新加坡、马来西亚、缅甸、越南等东南亚的闽南人聚居区。2009 年，联合国教科文组织以"南音"之名列入"人类非物质文化遗产代表作名录"，将这一乐种的薪传引入了一个新时代。

南音戏，即南管戏，是指以南音为基本声腔的戏曲艺术形态，包括梨园戏（也称七子戏）、高甲戏等剧种。

一、研究目的

自 1970 年代以来，闽台学界兴起了"南音学"研究热潮。紧跟着，南

音戏研究也随之崛起。福建召开了数届南音学术研讨会与南音戏学术会议，一批戏曲学者与地方戏曲音乐工作者展开了热烈的讨论，关注南音与南音戏遗韵之梨园戏的关系，每次学术研讨会都留下了丰厚的论文集与专论。进入 20 世纪后，泉州地方戏曲研究所郑国权主编出版了南音乐谱、研究文献、梨园戏等一系列古今文献；晋江市文化局苏统谋出版了古曲、弦管、过支曲等乐谱与音像制品；台湾吕锤宽教授出版了《泉州弦管（南管）指谱丛编》。泉州师范学院于 2003 年开设南音本科专业，2012 年招收南音硕士生，出版了系列南音教程。这些成果都为本论题的研究积累了扎实的文献资料。

（一）贯通"闽台学"与"南音学"研究

闽台两地虽一水之隔，然自古以来地缘相近、血缘相亲、文源相承、商缘相连、法缘相循。[①] 1949 年后，两岸中断往来，两岸学界难以直接获取彼此的研究信息，也难以了解传统南音与南音戏在两岸的发展状况。

1979 年以来，随着闽台两岸关系逐渐趋向缓和，福建学界掀起一股"闽台学"研究热潮，闽台两地宗教、建筑、民俗、文化、方言、音乐、美术、民间戏剧成为学界研究的重要课题。政府、高校、研究机构或创建闽台文化发展协同创新中心，或创立闽台区域文化研究中心，或创办闽台学刊，或举办闽台××学术研讨会，或申报闽台相关课题，或出版闽台主题的系列丛书，等等，推进了"闽台学"的创立与发展。

"闽台学"的蓬勃发展，也给本论题以启示。笔者查阅闽台两岸关于本论题研究现状时发现，因资料搜集的不易，南音与南音戏关系的学术研究多未能立于闽台角度，且多数研究仅在历史梳理部分涉及台湾材料或福建材料。本论题希望能接通"闽台学"与"南音学"的关联，从"闽台学"的视阈来探研、比较南音与南音戏的关系。

（二）洞察闽台南音与南音戏音乐风格嬗变规律

以往，闽台学者或专注于南音研究，或侧重于南音戏音乐研究，虽然

① 2005 年"海交会"上，福建省委、省政府提出了闽台新"五缘"说。引自《从闽台民俗文化看"五缘研究"》，原载《光明日报》2009 年 12 月 28 日第 9 版。

对南音与南音戏音乐关系有过不同程度的涉猎，也题名为南音与梨园戏音乐关系比较，但还是失于零碎，有的囿于音乐本体之外围，有的过于简单，有的限于某一侧面，缺少整体性的规律性的研究。

相比之下，南音与高甲戏音乐关系的研究更为少见。大陆地区仅有专著的部分篇章涉及，台湾地区更无专门章节论述，仅只言片语地夹叙于论著中。

梨园戏、高甲戏、南音都发源于泉州，同属泉腔方言区，然而闽台彼此之间的音乐风格又各有差异。这种差异如何体现在音乐本体上？我们又该如何进行音乐分析？

本论题希望通过比较闽台南音音乐本体的分析，借此丰富南音的音乐分析方法，寻找南音与梨园戏、高甲戏两大剧种音乐风格成因之关系，寻找乐种与剧种音乐风格内部嬗变之规律。

（三）反思闽台南音与南音戏音乐风格的历史发展

20世纪50年代以来，福建的南音、梨园戏与高甲戏一直沿着专业创作与民间保存的两条路线发展。一方面，在"百花齐放，推陈出新"的戏曲改革方针指导下，福建首先在泉州成立了梨园戏剧团后，在泉州、厦门、晋江、安溪等地成立了高甲戏剧团，在泉州和厦门成立了南音乐团。这些南音、梨园戏与高甲戏专业剧团秉持创新理念，服务于主旋律创作需求。然"文化大革命"时期，剧团与乐团解散，文化宣传队以另一种艺术创作存活。改革开放后，剧团与乐团得以恢复，重新走上了艺术创新的轨道，泉州市政府先知先觉，在1980年代率先实施南音音乐传统保护政策。高甲戏、梨园戏经历了1980年代的戏剧繁荣与1990年代的衰退。21世纪，《国务院关于加强文化遗产保护的通知》（国发［2005］42号）提出，非物质文化遗产保护要贯彻"保护为主、抢救第一、合理利用、传承发展"16字方针，为传统音乐、戏曲艺术朝着保护传统、薪承传统的方向迈进指明了方向。另一方面，福建南音民间馆阁与高甲戏剧团依旧以民间传承方式在维持，至今南音馆阁活跃、高甲戏剧团演出频频。在时代变迁中，南音与梨园戏、高甲戏音乐风格的关系也随之嬗变。

明末，福建南音与南音戏随漳泉先辈传入台湾后，在台湾生根发芽，曾一度风靡台湾，成为台湾重要的乐种与剧种。然历经西班牙、荷兰殖民统治时期，明末郑氏政权时期，日据时期，台湾南音戏从传入兴盛转衰弱，逐渐濒临灭绝边缘，南音戏音乐风格也随着历史场域的更替而嬗变。1945 年台湾光复后，在与菲律宾南音界的交流中才重新组织子弟班与南音演出团，使得台湾的南音戏得以延续至今。台湾南音，自许常惠先生于1979 年发起鹿港南音调查与研究后，得到了台湾当局和学界的高度重视。再者，20 世纪 70 年代至 90 年代，蔡小月几度赴韩国、日本、德国、英国、法国演出，尤其是 1982 年南声社在法国、德国、比利时、瑞士、荷兰等国的成功演出，获得了国际声誉，一度掀起了学界研究台湾南音、民间薪传南音的热潮，这股热潮于今未散，至今民间馆阁依旧林立。

闽台南音与南音戏在同一历史时期的不同发展，更加凸显闽台南音与南音戏音乐风格变化过程中的审美差异分化，以及深层次的地域化与社会化动因。闽台学界在此前的研究中尚未洞察这一问题。本论题有意触及历史场域中闽台两地之间南音与南音戏音乐之间的风格嬗变动因。

（四）促进闽台南音界的文化认同

闽台南音界，虽经多年的政府搭建平台、学者学术研究、民间社团自发往来三个层面交流，彼此增进了理解与文化认同感。但据笔者调查所知，随着南音老艺人的逝去，许多台湾民间南音社团所吸纳的新成员大多没有参与闽台交流活动，他们被排除在各种闽台馆阁交流之外，与大陆往来的南音艺人极为有限。近年来，由福建地方政府主持的南音交流多集中于泉州南音乐团与厦门市南乐团两个专业社团，台湾方面，也仅有极少数知名馆阁与知名艺人参与，大量的馆阁与艺人并无任何联系。台湾许多南音社团新旧成员对泉州、厦门的南音现存状况极不熟悉，都仅停留在对两个专业剧团的印象上，认为福建的南音传统在"文革"十年中已经丧失殆尽。大部分的新进艺人都没到过泉州、厦门和漳州，有的甚至连泉州在哪里都没听说过。虽然他们的祖先来自漳州、泉州，但是他们已经相当陌生了。同样的，福建能够赴台湾交流的民间团体为数寥寥，因此，对台湾南

音情况也不甚了解。

闽台戏曲交流，以往多注重歌仔戏、京剧与豫剧三大剧种。台湾的高甲戏、梨园戏、北管戏与客家山歌戏一直被忽略。虽然福建的高甲戏与梨园戏也有赴台演出，但毕竟时间短，且主要走的是剧场与高校。福建学界对台湾高甲戏与梨园戏的历史源流的了解也仅停留于台湾学者以往研究成果的认识上，对台湾当下剧种薪传情况与各地市政府文化薪传政策、流行剧目等了解极为有限。台湾除了个别学者，大多民间南音艺人、七脚戏艺人与高甲戏艺人对福建梨园戏、高甲戏音乐也多为生疏。近年来，在笔者推动下，台湾南管新锦珠高甲戏团才在厦门市文体局与厦门台湾艺术研究院主办的活动中频频登台，并进入了大陆学者的研究视野。

基于以上认识，笔者希望通过本论题的调查与研究，对比两岸同一历史时期不同场域的南音与梨园戏、高甲戏等南音戏音乐的关系与现状，对今后福建文化政策制定、闽台学术交流与民间交流方向等方面起着有益的参考作用，加速两岸交流方式的转换与新常态，促进两岸民间南音社团的文化认同。

（五）尝试南音与南音戏音乐的跨界研究

数年来，笔者不断往返于泉州、厦门、漳州等地的南音乐社，进行田野调查，走访了泉州南音乐团、厦门市南乐团以及一些民营南音团体，访谈了多位国家级、省级的南音传承人和年轻的南音艺人，搜集到数量颇多的乐谱、文献、音像与口述的第一手资料。一方面，笔者一边进行田野调查，一边对南音的学习体会与心得予以发表。经过数年的努力，于2012年完成课题并于2013年出版。另一方面，因工作需要，笔者常常赴各地调研。2008年至2016年，参与策划召集了四届福建省戏曲音乐创作研讨会，与福建省梨园戏、高甲戏、闽剧、芗剧、莆仙戏、傀儡戏、南词、梅林戏、闽西汉剧、京剧、越剧等剧种作曲家们一同研讨，推动福建戏曲音乐风格的回归，并与戏曲作曲家们结下了深厚的友谊。在调查、观摩、研讨中加深了对南音是梨园戏、高甲戏音乐声腔的基础的认识。

2008年，笔者为福建师范大学音乐学院"艺术学研究丛书"之《福建

戏曲音乐概论》一书撰写"梨园戏音乐"与"高甲戏音乐"两章；2017年，与孙星群先生合著《福建戏曲音乐史稿》在台北出版。同年，笔者博士论文《两岸文化生态视野下的南音散曲传承比较研究——以马香缎与蔡小月的演唱艺术为例》顺利通过答辩。十几年来的戏曲音乐工作经验与南音学习经验让笔者产生了对源于同一方言语调的乐种与剧种之间的音乐关联，及其在同一时代不同社会场域中嬗变的跨界研究的冲动。很荣幸本论题入选了 2014 年国家文化部项目。笔者也于 2014 年 9 月至 2015 年 2 月赴台湾实地考察半年，并于 2015 年 5 月、2018 年 8 月再入台两次进行考察。

二、研究方法

民族音乐学的研究方法深受人类文化学的影响，但又有自己的特点。本论题主要采用实地考察法、比较学方法、南音本体音乐分析方法、图表法等进行分析研究。

（一）实地考察法

实地考察法是人类学用于田野调查的方法之一，包括观察、访谈、实践与主题调查等。首先，本论题涉及闽台两地的南音社团、戏曲团体和薪传组织，从局外旁观的角度看，参与其艺术实践，感受其音乐生活，观察其音乐行为，这是必不可少的直观感受。其次，与老艺人的访谈是获取口述资料的主要途径，是解决疑惑与不解的主要途径。再次，实践法是通过学唱南音与七脚戏、梨园戏的曲牌，学习演奏乐器的实践法，是获得主观体验的重要手段，是变局外人为局内人的重要途径。主题调查分为三个方面：一是实践—访谈—再实践—再访谈；二是广泛搜集曲目、录音、录像，作为采谱分析的资料；三是广泛搜集南音的社团史、班社史的馆藏物质资料与文献资料。

（二）比较学方法

比较学是本论题采用的主要研究方法。它适用于同中有异、异中有同、有一定联系的事物之间，秉承客观性、全面性原则，将研究对象置于发展情境中进行比较，比较研究对象产生的文化语境，从音乐形态学的角

度比较南音与梨园戏、高甲戏音乐风格生成之间的关系。

（三）南音本体音乐分析方法

闽台两地的南音本体音乐的分析方法差异较大，本论题将梳理相关研究文献，通过分析比较，博采众长，希望能形成一套兼容的分析方法。这套分析方法包括分析音乐要素（如撩拍、管门、乐器）与音乐形态（如曲调、旋法、结构、发展手法），以及语言与音乐关系、音乐与表演关系等。

（四）图表法

图示法或表格法是一种较为直观的分析方法，能补充文字表达之不足，常常与比较学等方法结合。图表法常用于音乐结构分析中。

三、论题界定

闽台南音系统的音乐范围很广，如南音、太平歌、阵头音乐、仪式音乐与南音有关的现代音乐等。南音戏有梨园戏、高甲戏、傀儡戏、打城戏（也称和尚戏）、南管布袋戏、白字戏等。本论题的南音仅限于传统的指、曲（即南音馆阁中的曲目），南音戏仅限于闽台的梨园戏、高甲戏（即剧场舞台的南音戏剧目）。

南音有 18 套谱（含 13 套传统谱与 5 套新编谱）、52 套指、6000 首以上散曲、9 套散套（套曲），真所谓"词山曲海"。然而，流行于当下闽台两地的指套与散曲不超过 300 首，其中不乏来自梨园戏故事，"陈三门"①曲目尤为突出。

（一）研究剧目与曲目限定

闽台两地的梨园戏、高甲戏音乐虽以南音为主，但还包括民间小调与其他音乐成分。福建的传统梨园戏包含上路、下南与七脚戏，每一类各有 18 出剧目，还有一些小戏以及多出新编戏。台湾现存的七脚戏也有十几出折子戏。高甲戏部分，台湾也分为传统剧目与新编剧目，共有数十出。福

① 陈三门：宋元杂剧多以男主人公的名字为剧名，《荔镜记》当是改写自《陈三》。陈三门是南音界耆老对陈三五娘故事的曲目的一种归类俗称。此条资料来自 2014 年 12 月 3 日笔者与吕锤宽教授谈话内容。

建分为专业剧团与民间戏班，专业剧团也有几百出，民间戏班则难以统计。面对这么庞大的剧目与曲目，如果要进行逐一分析比较研究，显然是力所不能及的，因此，三者之间关系与区别只有在同一剧目同一曲牌中才能加以比较。

经过梳理，笔者发现，目前流行于闽台的南音中，"陈三门"曲目占有一定数量，两岸流传的梨园戏中，《陈三五娘》也是常演不衰的。目前最早的剧本是明嘉靖《荔镜记》①。此外，还有明万历《荔枝记》②、清顺治《荔枝记》③、清道光《荔枝记》④、清光绪《荔枝记》⑤ 四种。而最早刊载南音曲目的《明刊戏曲弦管选集》（俗称《明刊三种》，全书同）中也有相当部分属于"陈三门"。基于以上缘故，本论题希望能通过对当下流传于闽台的南音社团与梨园戏《陈三五娘》的共有曲目进行比较，探研其之间的音乐关系。

在高甲戏曲目选择上，两岸也都有《陈三五娘》的折子，原则上选择"陈三门"曲目，但还根据实际情况选取其他曲目。

（二）社团与剧团限定

闽台两地的南音社团与剧团众多，笔者虽然花了相当大的精力在做田野工作，但也无法对每个团体逐一访谈录音。

1. 南音社团

福建的南音社团，分为专业社团与民间社团，专业社团只有泉州南音乐团与厦门市南乐团。民间社团，福建约有 160 个。台湾地区的南音社团，

① 泉州市文化局、泉州地方戏曲研究社编：《荔镜记》（明嘉靖本），中国戏剧出版社 2010 年版。

② 饶宗颐、龙彼得主编：《荔枝记》（明万历本），台湾新文丰出版公司 1999 年版。

③ 泉州市文化局、泉州地方戏曲研究社编：《荔枝记》（清顺治本），中国戏剧出版社 2010 年版。

④ 泉州市文化局、泉州地方戏曲研究社编：《荔枝记》（清道光本），中国戏剧出版社 2010 年版。

⑤ 泉州市文化局、泉州地方戏曲研究社编：《荔枝记》（清光绪本），中国戏剧出版社 2010 年版。

经笔者实地调查，有 60 余个社团名称，其中相当部分社团存在人员重复，有些社团很少活动，有些社团仅有名字而无实际存在，目前活跃的社团不足 20 个。这些社团中，仅限定笔者在台湾采访过的南音社团。

2. 戏曲剧团

闽台两地的梨园戏、高甲戏剧团情况不同。梨园戏剧团方面，福建仅存"天下第一团"福建省梨园实验剧团，台湾虽无专业七脚戏剧团，但民间的七脚戏曾依附于一些南音社团和以南音为创新的实验团体中。

高甲戏剧团方面，福建的专业剧团有泉州市高甲戏剧团、厦门市高甲戏剧团、晋江市高甲戏剧团、安溪县高甲戏剧团，民间高甲戏剧团则有一百多家。本论题仅限于演出"陈三门"的厦门市金莲升高甲戏剧团与泉州市高甲戏剧团。台湾的高甲戏剧团曾经有过辉煌的历史，但目前仅存以陈廷全兄妹三人登记的台湾南管新锦珠剧团，在南北管戏曲馆传承。此外，伸港乡还有个业余班社的高甲戏艺人。台湾高甲戏考察对象仅限于这些高甲戏艺人。

(三) 乐谱音像资料

乐谱与音像资料是研究音乐的基础。本论题经过多年积累与多方采访，搜集到的文献与音像资料比较完整。福建部分：梨园戏与高甲戏音乐的乐谱资料比较齐全，包含有工尺谱版、简谱版与五线谱版，笔者掌握的有《华东戏曲剧种介绍》①、《梨园戏音乐曲牌》②、汪照安主编《梨园戏》③、陈枚编《高甲戏音乐》④、高树盘收集整理《高甲戏传统曲牌》⑤、

① 华东戏曲研究院编：《华东戏曲剧种介绍》，新文艺出版社 1955 年版。

② 泉州地方戏曲研究所编：《梨园戏音乐曲牌》，中国戏剧出版社 1999 年版。

③ 汪照安主编："福建省非物质文化遗产（音乐卷）丛书"之《梨园戏》，福建教育出版社 2019 年版。

④ 陈枚编：《高甲戏音乐》，内部资料，福建省戏曲研究所，1979 年。

⑤ 高树盘收集整理，厦门市台湾艺术研究所编：《高甲戏传统曲牌》，厦门大学出版社 2006 年版。

王金山《高甲戏传统曲牌》①、陈梅生编著《高甲戏》②。梨园戏音像资料有福建省梨园戏实验剧团演出的《陈三五娘》版本、高甲戏有厦门市金莲升高甲戏剧团演出的《审陈三》版本。台湾部分：七脚戏音乐，主要依据李祥石口述、蔡胜满记谱的版本③和吴素霞收藏的版本④及其部分曲目的实际录音综合，还有以往研究文献中采集的乐谱。高甲戏音乐音像资料与乐谱资料比较难寻，笔者除了对艺人现场录音记谱外，还有一些已故的艺人在以往研究文献中有过采集记谱的，笔者也将以其为依据。南音部分以笔者所掌握的材料为参考。

本书在阐述过程中采用"南音""南音戏"来替代台湾研究中的"南管""南管戏"，但在行文引用时，依然采用"南管""南管戏"的称呼。

① 王金山编：《高甲戏传统曲牌》，中国戏剧出版社 2011 年版。
② 陈梅生编著："福建省非物质文化遗产（音乐卷）丛书"之《高甲戏》，福建教育出版社 2020 年版。
③ 台湾师范大学民族音乐研究所吕锤宽教授提供。
④ 台湾七脚戏传承人吴素霞提供。

第一章　闽台南音、南音戏
及其关系研究成果比较

闽台两地南音研究的成果相当丰硕，而南音戏（即梨园戏、七脚戏与高甲戏）的音乐研究成果却相对贫瘠。本书的题目为"闽台南音与南音戏关系研究"，关注的对象为闽台南音与南音戏关系，核心问题包括两者的历史、音乐与社会关系。

第一节　闽台南音研究特点比较

从搜集的文献资料来看，自 1950 年开始，福建便有组织地进行传统音乐的搜集、整理、改编工作，新文艺工作者与南音人开始合作。1956 年，黄源洛在《丰富的福建民间音乐》中介绍泉州南音。1960 年，泉州民间乐团成立。1961 年，福建省群众艺术馆、泉州市南音研究社、厦门南乐研究会编《南曲选集》首次全面介绍了南音的历史、曲谱滚门、乐器，刊录了指、曲、谱的代表性曲目，为后来的南音学术研究奠定了基础。1963 年，白兴礼在《人民音乐》介绍南音。此后，各地均有南音曲集与南音改革曲集编写，但都未能超过《南曲选集》的学术范畴。

一、以乐本体为核心向乐文化拓展——福建南音特点研究

自 1981 年以来，南音逐渐成为福建学界的宠儿，一大批老中青学者组成的研究队伍推动着南音学的发展。

第一，黄翔鹏、赵宋光、李文章、何昌林、袁静芳、李寄萍、陈瑜等学者从本体论出发，围绕着音乐本体的乐律、宫调、曲调、滚门、旋法、腔韵、结构、名称、管门、谱字、唱名法、乐种性质、乐种规律、记谱法、研究方法等，并结合历史学的南音本体音乐研究，成为这时期南音研究的主要内容与特征。① 其中，王耀华与刘春曙《福建南音初探》② 成为闽台南音研究引用最多的专著，这是一部涵括南音本体、南音故事、南音文化的综合性专著，其"多重大三度叠置"曲调旋法与腔韵理论成为南音本体研究的典范。南音本体研究是王先生一以贯之的研究对象，其《泉州南音"潮类"唱腔的旋法特征及其源流初探》③ 《泉州南音曲牌【绵答絮】考》④ 等延续了这种特征。孙星群《千古绝唱——福建南音探究》⑤ 是研究指、谱、曲之曲体结构特征与结合历史学综合研究的重要论著。

① 黄翔鹏：《"弦管"题外谈》，《中国音乐》1984 年第 2 期。赵宋光：《对南音"管门"与"移柱犯宫"的五度链分析》，《南音学术讨论会》（油印本），1985 年 6 月。李文章：《梨园戏的综合管门及转调》，《南音学术讨论会》（油印本），1985 年 6 月。李文章：《南音的八音之乐与应声旋宫及八声音阶》，《南音学术讨论会》（油印本），1985 年 6 月。何昌林：《南音十四题》，《福建民间音乐研究》（三），内部资料，1984 年。袁静芳：《对泉州南音历史源流的几点思考》，《中国音乐》2001 年第 2 期。李寄萍：《清刊南音孤本管门研究》，《中国音乐》2009 年第 1 期。李寄萍：《南音综析》，《乐府新声》2010 年第 4 期。张兆颖：《明、清南音传本曲牌研究》，福建师范大学博士论文，2008 年。吴秋红、李寄萍：《泉州南音源流分期研究》，《乐府新声》2008 年第 3 期。陈瑜：《福建南音"滚门"模式特征研究》，中央音乐学院硕士论文，2008 年。
② 王耀华、刘春曙：《福建南音初探》，福建人民出版社 1989 年版。
③ 王耀华：《泉州南音"潮类"唱腔的旋法特征及其源流初探》，《音乐研究》2002 年第 3 期。
④ 王耀华：《泉州南音曲牌【绵答絮】考》，《中国音乐学》2016 年第 3 期。
⑤ 孙星群：《千古绝唱——福建南音探究》，海峡文艺出版社 1996 年版。

第二，从哲学、史学的高度，对南音的乐律、工尺谱、润腔、声学原理、乐器进行深层次的论析。①

第三，乐器与乐谱谱式向演唱、美学拓展。从事南音研究，南音乐器与谱式是深入"乐本体"研究基本途径。20世纪80年代初，南音研究兴起使得乐器与乐谱谱式成为研究对象之一。② 王振权、周畅、蓝雪霏等学者推进了南音咬字、美学与演唱研究。③

第四，南音传承与南音文化成为研究热点。20世纪以来，南音人才与艺术式微引起了国家与地方政府对南音传承教育的重视，促进了南音的传

① 吴鸿雅：《南音科学技术思想论稿》，中国戏剧出版社2011年版。

② 孙顶金、吴世忠：《南音与南音乐器》，《乐器》1981年第5期。王爱群：《南音工尺谱考释》，《南音学术讨论会》（油印本），1985年6月。李健正：《论工尺谱源流》，《南音学术讨论会》（油印本），1985年6月。吴世忠：《南音与敦煌曲谱的不同点——与何昌林同志商榷》，《南音学术讨论会》（油印本），1985年6月。郑锦扬：《弦管"指谱"初论——关于记谱体系问题》，《福建师范大学学报》（哲学社会科学版）2001年第4期。李寄萍：《南音特色音探究》，《泉州师范学院学报》2003年第3期。张盈盈：《福建南音泉州派、厦门派"曲"之比较研究》，福建师范大学音乐学硕士论文，2004年。吴秋红、李寄萍：《〈文焕堂指谱〉研究》，《天津音乐学院学报》2005年第3期。李寄萍、吴秋红：《〈文焕堂指谱〉比较研究》，《泉州师范学院学报》（社会科学版）2005年第3期。李寄萍：《清刊孤本工尺谱字研究》，《乐府新声》2006年第1期。李寄萍：《明清弦管南音文献之"撩拍、谱字"探》，《乐府新声》2006年第4期。李寄萍：《道光本〈琵琶指法〉之"独一"研究》，《乐府新声》2007年第3期。李寄萍、吴秋红：《明清弦管南音孤本分析比较》，《人民音乐》2008年第8期。李寄萍：《清代南音主要流传的谱式》，《乐府新声》2009年第1期。王萍萍：《泉州南音（弦管）二弦"原生态"留存与思考》，《人民音乐》2010年第12期。王秀怡：《南音与"南琶"》，《福建艺术》2010年第4期。孙丽伟：《福建南音及南音琵琶》，《福建论坛》（社科教育版）2010年第1期。

③ 王振权：《南曲的咬字问题》，见《福建民间音乐研究》（一），内部资料，1981年。周畅：《音乐与美学》，京华出版社2001年版。蓝雪霏：《筐格在曲，色泽在唱——马香缎〈山险峻〉的南音润腔艺术试探》，《星海音乐学院学报》2002年第3期。

承现状与教育研究，也带动了南音文化研究。① 近年来，陈燕婷、陈瑜、吴鸿雅、陈敏红、陈恩慧、曾宪林等一批年轻的学者崭露头角，从方法论到视野开拓了南音文化研究的新局面。高校的硕博士也开始以南音为研究对象。

此外，随着南音研究与南音手抄本搜集整理的深入，各地也纷纷将搜集到的南音乐谱整理出版。② 其中，王耀华、郑国权、王秀怡、苏统谋、陈练、王珊等作出了巨大贡献。

① 林胜利：《泉州南音郎君崇拜——从孟昶、张仙的融合谈起》，《道教思想与中国社会发展进步研讨会第二次会议论文集》，2003 年。李寄萍：《南音"郎君"文化现象及海内外传播方式》，《泉州师范学院学报》2004 年第 3 期。李寄萍：《高校南音教育面向 WTO 设想》，《引进与咨询》2004 年第 3 期。吴少静、李寄萍：《南音郎君文化现象新考察》，《泉州师范学院学报》2005 年第 5 期。李寄萍：《蜀后主成南音始祖说及海内外传播》，《八桂侨刊》2005 年第 2 期。郑长铃、王珊：《南音》，浙江人民出版社 2005 年版。曾宪林、陈敏红：《泉州南音乐社运作的内部机制》，《福建艺术》2007 年第 2 期。陈敏红：《泉州南音乐社传承现状之研究》，福建师范大学硕士论文，2007 年。李寄萍、吴秋红：《南音"郎君祭"及海内外传播》，《福建论坛》（人文社会科学版）2007 年第 12 期。周显宝：《祭祖仪式与弦管表演研究：闽南祭祖仪式、弦管表演与音声环境及其互动关系中的历史记忆和文化认同》，香港中文大学博士论文，2007 年。周显宝：《弦管表演中的历史记忆与文化认同——闽南民间祭祖仪式与弦管表演的实地考查与研究》（上、下），《中国音乐学》2007 年第 2、3 期。王珊：《泉州南音》，福建人民出版社 2009 年版。陈燕婷：《南音北祭——泉州弦管郎君祭的调查与研究》，文化艺术出版社 2008 年版。陈恩慧：《泉州南音乐事活动之"拜馆"初探》，《泉州师范学院学报》2011 年第 1 期。王珊：《泉州南音传承现状研究》，《东南学术》2011 年第 6 期。

② 郑国权主编："泉州传统戏曲丛书"（共十五卷），中国戏剧出版社 1999—2000 年版。王耀华主编：《福建南音》，人民音乐出版社 2002 年版。泉州地方戏曲研究社编、龙彼得辑录著文：《明刊戏曲弦管选集》，中国戏剧出版社 2003 年版。泉州市工人文化宫南乐社编印：《南音指谱·工尺谱》（共八册），2003 年。泉州地方戏曲研究社与台南胡氏拾步草堂合编：《清刻本文焕堂指谱》，中国戏剧出版社 2003 年版。苏统谋、丁水清编校：《弦管指谱大全》，中国文联出版社 2005 年版。吴抱负藏本，郑国权编注：《袖珍写本道光指谱》，中国戏剧出版社 2005 年版。郑国权、曾家阳编校：《泉州弦管名曲选编》，中国戏剧出版社 2005 年版。泉州地方戏曲研究社编：《新谱式弦管曲选编》，中国戏剧出版社 2006 年版。王珊主编："中国泉州南音系列教程"（琵琶、洞箫、二弦、方音、演唱、指集、谱集、曲集等八册），厦门大学出版社 2006 年版。郑国权编注：《泉州弦管精抄曲谱》，中国戏剧出版社 2007 年版。郑国权主编：《泉州弦管名曲续编》，中国戏剧出版社 2008 年版。苏统谋主编：《弦管古曲选集》（八卷），文化艺术出版社 2008 年版。苏统谋主编：《弦管过支古曲选集》，福建电子音像出版社 2011 年版。

南音研究形成了以福建师范大学、中国艺术研究院音乐研究所、中央音乐学院、中国音乐学院、福建省艺术研究院、泉州师范学院、厦门大学、集美大学等高校与科研机构为学术基地，以《中国音乐学》《音乐研究》《中国音乐》等十几个期刊为发表阵地的研究态势。全国数十位学者与众多博士、硕士的研究队伍，以乐谱为基础研究，涉及包括备受关注的宫调、乐律、曲调、结构、旋法、滚门、谱字腔格等本体规律研究，乐谱学研究，史学研究，以及曲牌、曲词研究和乐谱出版等。这些研究与历史研究相联系，与表演艺术、美学研究、仪式研究、社会传承和乐社研究等则相互独立，形成了各自研究的局面。

二、注重实地考察与音乐实践的南音文化研究——台湾南音特点研究

1972—1973 年，王瑞裕在《中国乐刊》连续发表了《蕴藏丰富的民间音乐——南管》（上、中、下）[①]，让台湾学界注意到南音这一古老乐种的存在。1976 年，闽台第一篇南音研究的硕士论文《南管音乐研究》[②] 讨论了南音多种名称、记谱法、上下四管乐器、唱法、咬字、演奏方式、乐曲分析、音乐特性等方面的内容，掀起了台湾南音研究的热潮。1978 年，许常惠创立了台湾中华民俗艺术基金会，于 1979 年带领一批学者与学生赴鹿港进行了为期三个多月的调查，出版了《鹿港南管音乐的调查与研究》[③]，为台湾南音及其相关艺术的研究培养了一批人才，打下了良好的学术基础，使得台湾南音研究成果从研究内容至研究方法都与大陆有所差别。

第一，台湾地区南音历史与地方发展史研究。同样是历史研究，曾永义与沈冬重视文献考察，而吕锤宽、李秀娥、王樱芬、李国俊、张舜华、何懿玲等着重于实地考察，并在此基础上进行史论综合研究。地方历史发

① 王瑞裕：《蕴藏丰富的民间音乐——南管》（上），《中国乐刊》1972 年第 10 期；《蕴藏丰富的民间音乐——南管》（中），《中国乐刊》1972 年第 12 期；《蕴藏丰富的民间音乐——南管》（下），《中国乐刊》1973 年第 1 期。

② 孙静雯：《南管音乐研究》，台湾中国文化大学艺术研究所硕士论文，1976 年。

③ 许常惠主编：《鹿港南管音乐的调查与研究》，台湾鹿港文物维护地方发展促进委员会 1979 年版。

展史则侧重于口述史方法。①

第二，运用社会学与宗教学理论研究南音社团的过去与当下活动是台湾学界的主要视角之一。许常惠、吕锤宽、李秀娥、王樱芬、李国俊与施炳华等在这方面作出了贡献，他们以社会实践与实地考察方法，关注某南音社团组织或某地南音社团的活动。② 吴火煌、李国俊、黄瑶惠与一批硕

① 张舜华、何懿玲：《鹿港南管沧桑史》，《民俗曲艺》1980 年第 1 期。曾永义：《南管的古老性》，《民俗曲艺》1982 年第 5 期。吕锤宽：《泉州弦管（南管）研究》，学艺出版社 1982 年版。沈冬：《泉州弦管音乐历史初探》，台湾大学中国文学研究所硕士论文，1982 年。李秀娥：《台湾地区南管研究及历史渊源》，见《中国民间传统技艺与艺能调查研究第四年报告书》，"台湾文化建设委员会"暨台湾大学人类学系 1986 年版。吕锤宽：《台湾的南管》，乐韵出版社 1986 年版。李国俊：《台湾南管的兴衰》，《民俗曲艺》1990 年第 71 期。王昆山：《王昆山细说南管情》，右宝企业有限公司 1994 年版。Loon, Piet Van Der 著，王樱芬译：《明清的南管》，《民俗曲艺》1995 年第 5 期。陈衍吟：《南管音乐文化研究——由历史向度、社会功能与美学体系谈起》，台南成功大学中国文学研究所硕士论文，1999 年。刘美枝主编：《台北市南管田野调查报告》，台北艺术大学传统音乐学系，2002 年。蔡郁琳：《台北市南管发展史》，台北艺术大学传统音乐学系，2002 年。蔡郁琳主编：《彰化县口述历史——鹿港南管专题》，彰化县文体局 2006 年版。

② 吕锤宽：《台湾的南管音乐与南管活动》，《民俗曲艺》1981 年第 5 期。吕锤宽：《南声社与台湾的弦管活动》，《民俗曲艺》1981 年第 7 期。许常惠、施舟人：《南声社带给欧洲一阵南管旋风》，《民俗曲艺》1983 年第 3 期。李秀娥：《民间传统文化的持续与变迁——以台北市南管社团的活动为例》，台湾大学硕士论文，1989 年。李秀娥：《弦管社团的组织原则——以鹿港雅正斋为例》，见《鹿港暑期人类学田野工作教室论文集》，台北"中央研究院"民族学研究所 1993 年版。李秀娥：《社经环境与南管社团发展关系初探——以鹿港雅正斋为例》，见王樱芬编《八十三年全国文艺季千载清音——南管学术研讨会论文集》，彰化县文化中心 1994 年版。王樱芬：《台湾南管音乐变迁初探——以近十年来（1984—1994）大台北地区南管社团活动为例》，《传统艺术研究》1995 年第 1 期。李国俊：《台湾南管音乐活动的社会观察——兼论传承的困境与展望》，见台湾民族音乐学会编《1996 音乐的传统与未来国际会议论文集》，台北"行政院文化建设委员会" 2000 年。施炳华：《南管振声社沧桑史》（1~3），《王城气度》2007 年第 4、5、6 期。陈容君：《基隆闽南第一乐团之研究》，台北教育大学音乐学系硕士班硕士论文，2011 年。严淑惠：《鹿港南管的文化空间与乐社之研究》，南华大学美学与艺术管理研究所硕士论文，2004 年。苏静兰：《庙宇、外来移民与南管馆阁音乐活动之关系——以高雄地区为例》，台湾大学音乐学研究所硕士论文，2008 年。潘怡云：《快乐国民小学南管社团之个案研究》，台北教育大学音乐学系教学硕士学位班论文，2010 年。沈怡秀：《台湾公立南管乐团之经营管理研究——以彰化县文化局南管实验乐团为例》，南华大学硕士论文，2008 年。

士生从宗教学出发，① 研究南音社团仪式与南音馆阁参与宗教民俗仪式活动。

　　第三，乐人②、乐谱③、乐器④研究是台湾学者的又一领域。该领域突出了学者们实地考察方法的运用与音乐实践的体验。吕锤宽、李国俊、吴

①　吴火煌：《南管的灵前乐祭》，《北市国乐》1990 年第 4 期。李国俊：《南管音乐的宗教意义探析》，国际宗教音乐学术研讨会，2004 年。刘芷姗：《2004—2007 年南声社的仪式活动及其音乐研究》，台湾师范大学民族音乐研究所硕士论文，2007 年。陈怡如：《南管馆阁仪式性活动研究——以 2001 年至 2007 年所见馆阁为范例》，台湾师范大学民族音乐研究所硕士论文，2008 年。黄瑶惠：《南音馆阁参与王醮活动研究》，扬智文化事业股份有限公司 2015 年版。

②　黄秀英：《访南管——吴昆仁老师》，《台北社会教育馆馆刊》1993 年第 6 期。林珀姬：《御前清客——南管艺师吴昆仁》，《传统艺术》2002 年第 12 期。黄钧伟：《南管艺师张鸿明研究》，台湾师范大学民族音乐研究所硕士论文，2006 年。黄雅琴：《南管艺师吴素霞研究》，台湾师范大学民族音乐研究所硕士论文，2008 年。黄瑶慧：《人间国宝在传音——张鸿明老师、吴素霞老师》，《关渡音乐学刊》2010 年第 12 期。李国俊、洪琼芳：《蔡添木生命史》，台湾传统艺术总处筹备处 2011 年版。吕锤宽：《张鸿明生命史》，台北"文化部文化资产局"2013 年版。

③　吕锤宽：《南管记谱法概论》，学艺出版社 1983 年版。蔡郁琳：《南管"散套"曲目研究——以郭炳南收藏的手抄本为主》，《彰化文献》，2001 年。黄朝彦：《鹿港地区之南管手抄本研究》，台北艺术大学传统艺术研究所硕士论文，2002 年。蔡郁琳：《南管手抄本记谱方式比较——以谱〈走马〉为例》，《重中论集》，2003 年版。施玉雯：《〈文焕堂指谱〉的记谱法——兼论南管记谱法概念之演变》，台湾大学音乐学研究所硕士论文，2006 年。

④　沈冬：《弦管上四管演出形式考》，《民俗曲艺》1983 年第 27 期。吴火煌：《南管二弦的研究》，《北市国乐》1988 年第 2 期。吴火煌：《拍板在南管音乐中的意义》，《省交乐讯》1994 年第 34 期。吴火煌：《南管三弦之研究》，《省交乐讯》1994 年第 36 期。黄振南：《南管器乐研究》，台湾中国文化大学艺术研究所硕士论文，1995 年。黄瑶惠：《南管琵琶之制作工艺及其音乐研究》，台北艺术大学传统艺术研究所硕士论文，2002 年。邱魏婉怡：《南管洞箫装饰法之研究》，东吴大学音乐学系硕士论文，2004 年。卢惠娟：《南管箫弦之制作工艺及其音乐研究》，台北艺术大学传统艺术研究所传统音乐戏曲组硕士论文，2005 年。胡惠云：《南管唢呐之音乐功能及其音色分析》，台南艺术大学民族音乐学研究所硕士论文，2007 年。魏伯年：《"徐智诚、魏伯年毕业音乐会"诠释报告——南管洞箫的赏析与诠释》，台北艺术大学传统音乐学系硕士班演奏组硕士论文，2010 年。吕懿霈：《南管琵琶音色特征之比较研究》，台湾师范大学民族音乐研究所硕士论文，2013 年。

火煌、蔡郁琳、黄瑶惠等学者是这方面的佼佼者。

第四，本体论与南音演唱研究。① 吕锤宽、李国俊、王樱芬、林珀姬、温秋菊等以南音指、谱、散曲、散套的本体音乐为研究对象，音乐分析方法丰富。吕锤宽在分析方法上不断突破自己，从借鉴西方音乐传统结构理论研究转向用图像分析法尝试去研究南音唱腔。一些硕士生也结合西方音乐分析理论分析现代南音艺术作品。② 林淑玲、吕钰秀、游慧文等从音乐实践出发探究南音咬字、演唱艺术。③

① 吕锤宽：《南管音乐初探——〈亏伊历山〉的结构》，《民俗曲艺》1981 年第 4 期。李国俊：《南管【南北交】乐曲研究》，见王樱芬编《八十三年全国文艺季千载清音——南管学术研讨会论文集》，彰化县文化中心 1994 年版。简巧珍：《【相思引】【主韵】之曲、词结构分析》，见王樱芬编《八十三年全国文艺季千载清音——南管学术研讨会论文集》，彰化县文化中心 1994 年版。林秋华：《南管指套〈趁赏花灯〉研究》，台南大学国民教育研究所硕士论文，2002 年。吕锤宽：《台湾传统音乐概论·器乐篇》，五南图书出版股份有限公司 2007 年版。王樱芬：《南管【嗹旦尾】初探——以【啰哩嗹】及【佛尾】为主要探讨对象》，《民俗曲艺》2001 年第 132 期。大友理：《南管音阶论》，台湾师范大学音乐学系硕士论文，2002 年。王樱芬：《南管曲目分类系统及其作用》，《民俗曲艺》2006 年 152 期。何翎甄：《南管散曲【长潮阳春】滚门研究》，台北艺术大学传统音乐学系学士论文，2006 年。李静宜：《南管谱〈梅花操〉之版本与诠释研究》，台湾师范大学民族音乐研究所硕士论文，2006 年。林珀姬：《南管音乐门头探索（1～3）》，《关渡音乐学刊》2007 年第 6 期、2007 年第 12 期、2008 年第 12 期。陈筱玟：《南管相思引之曲目研究》，台湾师范大学民族音乐研究所硕士班硕士论文，2008 年。温秋菊：《在东方南管曲牌与门头大韵》，台北艺术大学 2010 年版。

② 卓美龄：《南管音乐和东西方乐器的结合》，台湾中国文化大学音乐学系硕士班硕士论文，2013 年。周劭颖：《南管音乐素材运用于音乐创作——以七重奏〈百鸟归巢〉为例》，辅仁大学音乐研究所硕士论文，2011 年。张丽琼：《从【绵答絮】到【皂云飞】：回顾台湾筝乐作品中的南管韵响》，《艺术学报》2013 年第 10 期。

③ 林淑玲：《鹿港雅正斋及南管唱腔研究论文》，台湾师范大学音乐研究所，1987 年。蔡郁琳：《南管唱念法研究》，台湾师范大学音乐研究所硕士论文，1996 年。吕钰秀：《南管曲的顿挫——以蔡小月唱曲为例》，《彰化艺文》2003 年第 4 期。游慧文：《南管曲演唱艺术初探》，台北"行政院文化建设委员会"2004 年版。李国俊：《南管唱曲特色浅说》，《传统艺术》2005 年第 6 期。林珀姬：《南管曲唱研究》，文史哲出版社 2004 年版。林珀姬：《南管乐语与曲唱理论建构》，台北艺术大学 2011 年版。骆婉祯：《中西方歌唱方法之思索——从我的南管学习经验出发》，台中教育大学音乐学系硕士班硕士论文，2012 年。卢盈好：《南管曲唱之诠释与赏析——以卢盈好毕业音乐会为例》，台北艺术大学传统音乐学系硕士班硕士论文，2009 年。

第五，其他研究。在比较研究方面，杨淑娟的南音与明初南戏文本的比较研究①，吕祝义等人的南音与八音的比较研究②，以及一些硕士的南音与其他音乐的比较研究③。对有声资料研究方面，吴火煌与林珀姬的贡献较大④。

最后，南音曲谱梳理出版，指谱是核心，林祥玉、江吉四、许启章、刘鸿沟、苏维尧、丁马成、卓圣翔、曾其秋、林启章、谢自南、吴明辉、吕锤宽都有所贡献。曾其秋、吕锤宽、卓圣翔在曲的编撰出版方面也有所成就，张再兴编撰的"曲选"与泉州在社会上的运用较为广泛。⑤

台湾南音研究成果丰富，已经形成了《民俗曲艺》《彰化艺文》《关渡音乐学刊》《传统艺术》《重中论集》，以及不同学术单位牵头的年度学术论文集为成果发表的阵地，建立了以台湾师范大学民族音乐研究所、台湾大学、台北艺术大学、台南艺术大学等人才培养基地。台湾传统艺术中心、地方县市文体局，尤其是彰化文体局与南北管戏曲馆所开展的田野调查活动与薪传活动，为存续南管作出了相当突出的贡献。

台湾南音研究涵括了作品本体研究、乐器研究、乐谱研究、历史研究、艺人研究、乐社与传承社会研究、仪式研究、社会研究与其他乐种比较研究等等，笔者搜集到 16 本专著、157 篇论文和 18 篇硕士论文，上述罗列的文章是不完整的，尚不包括各种介绍南音的相关传统音乐论著，以

①　杨淑娟：《南管与明初五大南戏文本之比较》，台北出版社 2011 年版。
②　吕祝义、翁柏伟、萧启村：《八音与南管》，澎湖县文化局 2004 年版。
③　李孟勋：《南管散曲与南北曲之比较分析——以同名曲牌为例》，台北艺术大学传统艺术研究所硕士论文，2002 年。沈婉玲：《南管对"西厢故事"之接受与转化》，成功大学中国文学系硕博士班论文，2010 年。
④　吴火煌：《老唱片的运用与南管》，《彰化艺文》2002 年第 7 期。
⑤　林祥玉：《南乐指谱》，台北出版社 1914 年版。林启章编：《南管指谱重集》，高雄旗津出版社 1930 年版。张再兴编：《南管名曲选集》，台北中华国乐会 1930 年版。许启章、江吉四编：《南乐指谱重集》，高雄出版社 1930 年版。刘鸿沟编：《闽南音乐指谱全集》，菲律宾金兰郎君社 1953 年版。吴明辉编：《南管音乐指谱全集》，菲律宾国风社 1976 年版。曾其秋编：《南管音乐指谱名曲精华》，学艺出版社 1985 年版。吕锤宽编：《泉州弦管（南管）指谱丛编》，台北"行政院文化建设委员会"1987 年版。谢自南编：《南乐指谱新铨》，清音南乐研究社 1990 年版。

及各地出版的南音口述资料。台湾学者们非常注重南音社团的当代存活状态，注重实地调查，采集第一手资料。

三、重理论创新与实践基础的研究取向——闽台南音研究比较

自 20 世纪 70 年代以来，闽台两地南音研究呈现不同的特点。首先，福建学者在研究上重视理论创新，特别强调文献考究，但田野调查经验很少。本地学者尚未熟练掌握人类学方法，因此，实地考察经验相当薄弱。地方政府比较注重举办活动，而不是从老艺人口中抢救资料，在口头文献与传统资料的搜集方面作用不大。在南音社团活动与社会薪传方面研究成果不多。大陆学者多数关注南音的历史与宫调、结构本体音乐理论研究，福建以外的专家多关注"谱"等，对乐器的研究也主要在形制历史方面，对记谱法的研究则侧重历史形态，对南音馆阁研究不多，近年来才开始重视南音当代传承研究。相比之下，台湾学者一开始就注重实地调查，已形成了一套实地考察模式与运作机制，对学生实地田野工作的训练也相当多。地方乐社参与社会音乐活动的成果颇丰。地方文化主管局在组织学者采集资料方面也是助力不少。台湾学者重视对指套与散曲曲牌、滚门等本体音乐研究，在南音演唱方面研究也更加突出，而且从社会学、人类学角度关注台湾南音的当下存续状态研究，对南音手抄本研究相当踊跃。他们既能够深入曲牌本体研究，又能掌握南音社团的当代薪传趋势，并能针对这些发展现状制定相关政策，对南音的发展薪传起着推动作用。

其次，大陆学者多数为非闽南人，是不懂泉州方言的局外人，很难深入工尺谱，只能停在南音外围作宫调、管门等乐律学、曲牌的历史学等文献研究，以及根据有声资料分析"谱"结构理论。近年来，泉州师院培养了一批能演唱演奏的硕士生，他们的成就正逐渐显现。台湾学者，多为局内人，不仅能看工尺谱，而且能唱相当数量的指、曲，能演奏乐器，还常与南音艺人合奏，并且在学校开课教唱南音，如吕锤宽、林珀姬。有的还自己组建南乐社，如辛晚教的咸和南乐社、林珀姬的咏吟南乐社、吴火煌的集美南乐社、施瑞楼的东宁乐社、陈美娥的汉唐乐府等。

再次，在人才培养方面，台湾在 1976 年时就培养了第一个南音研究硕士。在研究人才培养方面，硕士培养成了主要方式，当前学界多数从硕士开始就研究南音。目前形成了以台湾师范大学民族音乐研究所侧重南音田野调查与音乐分析结合、台湾大学重在人类学的方法、台北艺术大学重演唱演奏硕士培养为特点的人才培养模式。大陆的硕士人才培养较缓，主要有福建师范大学音乐学院、厦门大学、中央音乐学院和中国艺术研究院，目前泉州师院也开始了硕士培养。目前硕士论文有数十篇，博士论文多篇，但多数研究较少涉及南音指、曲、散套的曲目本体。

总体而言，大陆重书面文献，台湾重实地考察；大陆重理论创新，台湾重第一手资料；大陆重理论研究，台湾重理论实践。

第二节　闽台南音戏音乐研究特点比较

闽台南音戏研究起步于 1950 年代，两地的研究现状与南音戏存活现状、学者研究兴致紧密相连。

一、以历史研究与乐谱记录为主的福建南音戏音乐研究

福建的梨园戏研究集中于剧种史、剧目考源、南音戏之间关系、与其他剧种关系等方面的研究，以及乐谱搜集归类。《华东戏曲剧种介绍》[①] 简明扼要叙述了梨园戏与高甲戏两个剧种的名称、声腔、源流与剧目。钱南扬《宋元戏文辑佚》[②] 指出，梨园戏剧目《朱文太平钱》与【太子游四门】曲牌在梨园戏音乐中的遗存证明了它与南宋戏文的亲缘关系。《中国大百科全书·戏曲曲艺》条目释义了梨园戏及其三流派。[③] 刘念兹《南戏新

① 华东戏曲研究院编辑：《华东戏曲剧种介绍》，新文艺出版社 1955 年版。
② 钱南扬：《宋元戏文辑佚》，上海古典文学出版社 1956 年版。
③ 《中国大百科全书》总编辑委员会《戏曲曲艺》编辑委员会：《中国大百科全书·戏曲曲艺》，中国大百科全书出版社 1992 年版。

证》① 通过对梨园戏剧目、曲牌、历史、考古等方位新史料的挖掘，提出南音戏多源地发生论，改变了南音戏源于温州杂剧的唯一发生地之说。刘春曙与王耀华编著的《福建民间音乐简论》② 简述了梨园戏音乐发展、类别与特点。

福建曾经召开过几届南戏学术研讨会，深入研讨了梨园戏音乐及其与南音戏、相关剧种的关系，并出版了相关论文集。1988 年，福建省戏曲研究所等编的《南戏论集》③ 收入许多重要论文，如王爱群《泉腔论》、曾金铮《梨园戏几个古脚本的探索》、林庆熙《略论福建戏曲的发生及其与南戏的关系》、吴捷秋《南戏源流话梨园》等，从不同角度考源梨园戏的历史。1990 年，《福建南戏暨目连戏论文集》④ 中的曾金铮《梨园戏探源》，沈继生《漳州宋代古剧渊源略考》，吴捷秋《南戏残抄本〈朱文走鬼〉引论》《〈风中锦囊〉中元明南戏与梨园戏剧目考》从历史、剧目角度考证了梨园戏的历史。1991 年，《南戏遗响》中的沈继生《漳泉戏剧文化的历史联系》，吴捷秋《泉腔南戏的宋元孤本》《〈朱文走鬼〉校注》从不同侧面探究了梨园戏与相关剧种的关系，郑国权《活下去、传下去——梨园戏剧团在继承和发展传统艺术中前进》讨论了当代梨园戏的发展，苏彦硕《梨园戏基本表演程式》、陈士奇《梨园戏声乐问题浅谈》探讨了梨园戏表演艺术，等等。1996 年，《第三届国际南戏学术研讨会学术论文集》再次收录了一批南音戏研究文章，如林庆熙《南戏遗响》⑤、庄长江《泉南戏史钩沉》⑥、吴捷秋《梨园戏艺术史论》⑦、刘浩然《泉腔南戏简论》⑧ 等专注于

① 刘念兹：《南戏新证》，中华书局 1986 年版。
② 刘春曙、王耀华编著：《福建民间音乐简论》，上海文艺出版社 1986 年版。
③ 福建省戏曲研究所等编：《南戏论集》，中国戏剧出版社 1988 年版。
④ 福建省艺术研究所：《福建南戏暨目连戏论文集》，《艺术论丛》（内刊），1990 年。
⑤ 林庆熙：《南戏遗响》，中国戏剧出版社 1991 年版。
⑥ 庄长江：《泉南戏史钩沉》，台北出版社 2008 年版。
⑦ 吴捷秋：《梨园戏艺术史论》，中国戏剧出版社 1996 年版。
⑧ 刘浩然：《泉腔南戏简论》，泉南文化杂志社 1999 年版。

梨园戏的历史考察。《中国戏曲音乐集成·福建卷》[①] 概述了梨园戏与高甲戏音乐历史、体制，收集分类部分剧目的曲牌音乐。《中国戏曲志·福建卷》[②] 概述了梨园戏与高甲戏两剧种的历史、剧目与表演艺术等，属于志书资料性成果。最重要的梨园戏研究成果是"泉州传统戏曲丛书"（十五卷）[③]。

在高甲戏音乐研究方面，除了陈梅生老先生外，杨波、詹晓窗也较早论述了高甲戏音乐发展。[④] 刘春曙与王耀华编著《福建民间音乐简论》简述了高甲戏音乐发展、类别与特点。白勇华[⑤]近年来集中于高甲戏戏班、丑角艺术表演的研究较为突出。

此外，汪照安主编《梨园戏》、陈枚（陈梅生）撰写于不同时期的《高甲戏音乐》，高树盘《高甲戏传统曲牌》[⑥]、王金山编《高甲戏传统曲牌》等都是以整理、收集、记录乐谱为主，兼介绍梨园戏、高甲戏历史发展及其音乐特色。

二、以历史与剧目为主的台湾南音戏音乐研究

台湾南音戏音乐研究起步于 20 世纪 60 年代。1961 年，吕诉上《台湾

① 《中国戏曲音乐集成》编辑委员会：《中国戏曲音乐集成·福建卷》，中国 ISBN 中心 2003 年版。

② 《中国戏曲志·福建卷》编辑委员会：《中国戏曲志·福建卷》，文化艺术出版社 1993 年版。

③ 泉州地方戏曲研究社编、郑国权等校订："泉州传统戏曲丛书"之《梨园戏·小梨园剧目》《梨园戏·上路剧目》《梨园戏·下南剧目》及《梨园戏音乐曲牌》等十五卷，中国戏剧出版社 1999 年版。

④ 陈枚、杨波、黄敬美记录整理：《福建省高甲戏音乐》，音乐出版社 1957 年版。詹晓窗：《高甲戏的来源、发展及其表演艺术》，福建省戏曲研究所戏史室印，1982 年 4 月。

⑤ 白勇华、李龙抛："非物质文化遗产丛书"之《高甲戏》，浙江人民出版社 2010 年版。

⑥ 高树盘收集整理，厦门市台湾艺术研究所编：《高甲戏传统曲牌》，厦门大学出版社 2006 年版。

电影戏剧史》① 一节中的"台湾南管戏略史"梳理了台湾梨园戏史略。王士仪《泉州南戏史初探》② 讨论了梨园戏的历史。施瑞楼《南管戏曲与我》③ 介绍了自己学习南音戏的经历与对南音戏的认识。王樱芬《明刊闽南戏曲弦管选本三种》④ 对南音与戏曲曲目作了考证。

台湾南音戏研究，尤为突出的是硕士生的南音戏剧目研究。吴仪凤《王魁故事研究》⑤，对王魁故事的历史渊源剖析及其在不同艺术体裁中的不同叙述。廖秋霞《高文举故事研究》⑥ 研究《高文举》这一剧目在不同剧种中的衍化。曹珊妃《"小梨园"传统剧本研究——以泉州艺师口述本为例》⑦ 特以小梨园班派为范围，进行剧本研究，借由对梨园戏剧种总体观察、剧目类型整理、剧作主题认知、文学技巧与文化意识等方面发掘探讨。宋敏菁《〈荆钗记〉在昆剧及梨园戏中的演出研究》⑧ 比较了《荆钗记》在昆剧与梨园戏中的实际演出。康尹贞《梨园戏与宋元戏文剧目之比较研究》⑨ 针对小梨园戏十八个剧目，详细比对其与戏文刊本的关系，认为梨园戏虽为宋元戏文之嫡裔，并未固守宋元旧貌，而是受到时代风潮影响而不断发展变化。刘美芳《七子戏研究》⑩ 由七脚戏现存的十三出全本戏的剧幅长短，去推估业界对连台本的演出需求，从而反映民间演剧的真相，通过其剧本内容去考察当时群众关注的主题，了解昔日演出者如何投合观众的喜好，发展了具有代表性的剧目。罗丽容《昆剧与台湾七子戏在

① 吕诉上：《台湾电影戏剧史》，银华出版部 1961 年版。

② 王士仪：《泉州南戏史初探》，《中华民俗艺术年刊》1981 年第 1 期。

③ 施瑞楼：《南管戏曲与我》，《民俗曲艺》1981 年总第 7 期。

④ 王樱芬：《明刊闽南戏曲弦管选本三种》，《台湾省图书馆馆刊》，1992 年。

⑤ 吴仪凤：《王魁故事研究》，台湾中央大学中国文学研究所硕士论文，1995 年。

⑥ 廖秋霞：《高文举故事研究》，成功大学中国文学系硕士论文，1998 年。

⑦ 曹珊妃：《"小梨园"传统剧本研究——以泉州艺师口述本为例》，淡江大学中国文学系硕士论文，2000 年。

⑧ 宋敏菁：《〈荆钗记〉在昆剧及梨园戏中的演出研究》，成功大学中国文学系硕士论文，2003 年。

⑨ 康尹贞：《梨园戏与宋元戏文剧目之比较研究》，台湾大学中文研究所硕士论文，2006 年。

⑩ 刘美芳：《七子戏研究》，东吴大学中国文学研究所博士论文，2007 年。

剧目及音乐上之关系》① 讨论了昆剧与台湾七脚戏剧目与音乐曲牌的关系。洪静仪《吴素霞七脚戏舞台演出本研究》② 分析了吴素霞近年来薪传成果——七脚戏的舞台文本。李秋怡《〈桃花搭渡〉研究》③ 比照了各种形式的《桃花搭渡》与苏六娘故事的关系，认为七脚戏《桃花搭渡》从苏六娘的故事中脱胎而出。余一霞《上路梨园戏十八棚头文本研究》④，通过对上路梨园戏十八棚头文本与南音戏的比较，讨论了南音戏流传并融入泉州的南音戏"泉化"过程的文化现象与特色。

　　南音戏表演方面的研究，涉及剧目、演出团体、个人表演体会及其表演理念等。林雅岚《梨园戏〈桃花搭渡〉——小旦"桃花"之表演分析》⑤，从自身舞台表演实践的角度讨论了传统小戏《桃花搭渡》，通过改编演绎当下的表演形态。曾韵清《小梨园旦角科步初探》⑥，讨论了小梨园旦角科步表演。陈佳雯《台湾所见南管系统的戏剧锣鼓研究——以〈高文举〉为例》⑦，分析了南音系统的戏剧锣鼓及其运用。卓玫君《吴素霞七脚戏表演理念探析》⑧ 从吴素霞剧场表演理念及其转换原则，结合密教——身密、语密、意密三法门于身段、剧唱、意想三面向中，用密教符号与身体的表演解读吴素霞多重感知的剧场表演艺术。詹惠雯《詹惠雯毕业音乐

　　① 罗丽容：《昆剧与台湾七子戏在剧目及音乐上之关系》，见《中国昆曲论坛》，苏州古吴轩出版社 2008 年版。

　　② 洪静仪：《吴素霞七脚戏舞台演出本研究》，台北大学民俗艺术研究所硕士论文，2009 年。

　　③ 李秋怡：《〈桃花搭渡〉研究》，逢甲大学中国文学所硕士论文，2011 年。

　　④ 余一霞：《上路梨园戏十八棚头文本研究》，东吴大学中国文学系硕士论文，2012 年。

　　⑤ 林雅岚：《梨园戏〈桃花搭渡〉——小旦"桃花"之表演分析》，台北艺术大学硕士论文，2004 年。

　　⑥ 曾韵清：《小梨园旦角科步初探》，台北艺术大学传统艺术研究所硕士论文，2003 年。

　　⑦ 陈佳雯：《台湾所见南管系统的戏剧锣鼓研究——以小梨园〈高文举〉为例》，台北艺术大学传统艺术研究所硕士论文，2007 年。

　　⑧ 卓玫君：《吴素霞七脚戏表演理念探析》，台北艺术大学戏剧学系博士论文，2013 年。

会诠释报告》①，以吕蒙正《破窑记》故事为例，以剧情串连方式让整场音乐会的曲目流程与故事架构有了连贯性，从乐曲结构分析与曲唱特色两方面探讨了奏唱关联。

对南音戏薪传团体的创新形式表演的研究，如廖于宁《江之翠剧场〈朱文走鬼〉演艺之研究》②，以《朱文走鬼》为例，分析江之翠剧场在《朱文走鬼》剧目艺术实践上的内涵及面貌，考察其实际演出及运用上的现况。再如李昱伶《从现代到传统：江之翠剧场演艺研究》③，通过分析历年重要演出，研究江之翠剧场之团体发展史。

三、各有侧重的闽台梨园戏音乐研究成果比较

闽台梨园戏音乐研究有着诸多的不同，这种不同是由于两岸南音戏的不同发展以及学者背景造成。

福建学者群体以福建专职戏剧研究人员为主，全国戏剧学专家为辅，音乐学者为末。对福建梨园戏与高甲戏音乐研究，重点在于历史源流、剧目考源与曲牌考源方面，对它们的音乐的采谱、分类及其特点研究较为深入，偏重于历史学与音乐学研究。

台湾学者群体以硕博士研究生对戏剧学与文学研究为主，表演研究为辅，音乐研究为末。对七子戏研究与高甲戏研究偏重于剧目的文学研究、戏剧史的曲牌研究，而对高甲戏音乐和七子戏音乐的采谱研究几乎缺位。

① 詹惠雯：《詹惠雯毕业音乐会诠释报告》，台北艺术大学传统音乐学系硕士论文，2014年。

② 廖于宁：《江之翠剧场〈朱文走鬼〉演艺之研究》，台湾师范大学民族音乐研究所硕士论文，2010年。

③ 李昱伶：《从现代到传统：江之翠剧场演艺研究》，台北艺术大学戏剧学系硕士论文，2014年。

第三节　闽台南音与南音戏音乐关系研究成果比较

闽台南音与南音戏音乐关系研究一直伴随着南音戏研究而逐渐深入，但两岸还是有着不同的趋向。

一、重观点轻论证——大陆南音与南音戏音乐关系研究

大陆南音与南音戏音乐关系研究涵括南音与梨园戏音乐关系研究、南音与高甲戏音乐关系研究两方面。

（一）南音与梨园戏音乐关系研究

南音与梨园戏音乐的历史渊源问题，多年来一直是戏剧学界与音乐学界中备受争议的问题，至今依旧是个谜。前辈学者们争论数十年都无法解决的事，笔者不敢说能解决，但希望能通过对分歧的分析来厘清二者的联系。正如《梨园戏历史调查报告》中所言："从这一点也可以看出两者的关系是相互依附，相互促进的，很难说是先有南曲或先有梨园戏唱腔，因为两者的材料来源都是多方面的。"①

自 20 世纪 50 年代以来，全国各地纷纷成立各种文化机构，包括戏曲研究所。1950 年代末，各地依托于相关文化机构或戏曲研究所，开始调查摸底祖宗存留下来的戏曲剧种遗产，招聘新文化与新音乐工作者，赴各地采访老艺人，采集、记录、整理剧种音乐，发掘、梳理与研讨剧种的历史，搜集相关文献，进而抢救、保护剧种。正是在这种情况下，戏曲音乐工作者开始了对南音与梨园戏关系初步研究。由福建戏曲研究所编的《梨园戏历史调查报告》第三章第一节梨园戏音乐与南曲之异同简要介绍了二者音乐关系，"南曲的清唱与梨园戏唱腔，不论唱法、曲词、曲调基本上都是一样的，最大的区别在于梨园戏的唱腔要服从于感情及舞蹈动作的需

① 福建省戏曲研究所编：《梨园戏历史调查报告》（上卷：第三册），内部资料，1963 年，第 105 页。

要而有所改变。其中，有的表现在节拍上的压缩，有的表现在节拍上的压缩而曲调上也有所改变，有的则因舞蹈动作的需要而将节拍扩张，有的因加重语气而叠句，有的因感情的需要而有大的改变，有的虽然有所不同，但却是因为梨园戏老艺人长期靠口授，一代一代的相传而失真的，从旋律进行上可以看出是南曲才对的"①。应该说，早期的新音乐工作者已经注意到了南音与梨园戏音乐的主要区别在于"感情与舞蹈动作的需要"，大致可归纳为节拍、叠句、曲调、失真等方面的变化，但未深入论证，也未注意到南音与梨园戏音乐之间洞管与品管定调之间的区别。

　　自 20 世纪 80 年代以来，改革开放在全国风风火火地深入，掀起了新一轮的戏曲创作繁荣。基于戏曲音乐创作创新探索需要，这时期各剧种、剧团的作曲家们总结传统曲牌音乐规律，思考剧种音乐与地方音乐关系，思考从地方音乐吸收新的创作素材服务于新编历史剧或创作戏。李文章《梨园戏唱腔的"基本腔"与"典型腔"》②，目的在于通过分析梨园戏唱腔与传统南曲在管门、结构、节拍、调式调性等方面的关系，找出基本腔与典型腔，进行改编创新。文中举例总结出曲牌"突出'坐撩'的紧三撩"、"突出'接拍'的紧三撩"、"节奏明快的'叠拍'"和"节奏自由的'散板'"四大类型的基本腔。在结构处理方面，归纳了"单一种基本腔多次重复的唱腔结构""同一管门的不同基本腔联缀的唱腔结构""不同管门的基本腔联缀的唱段结构""十三种基本腔联缀的唱段结构"。进而讨论了基本腔在音阶、旋律线、节奏、节拍调性、调式转换的发展，以及用"基本腔作主题要素的贯穿发展"等。至于典型腔，纯粹讨论创作，重点不在于梨园戏与南曲关系。文中有相当多的闪光点，从本体音乐方面触及了梨园戏与南曲的音乐关系，所分析的南曲特征值得借鉴，但术语与思维有着鲜明的西方作曲技术理论烙印，缺少对传统梨园戏曲目与南曲曲目的比较。

　　① 福建省戏曲研究所编：《梨园戏历史调查报告》（上卷：第三册），内部资料，1963 年，第 104 页。

　　② 李文章：《梨园戏唱腔的"基本腔"与"典型腔"》，内部资料，1983 年 12 月。

　　这时期，由文化部组织的各省集成志书编撰工作也热火朝天地进行着。乘着这股东风，第二次全国性乐种、曲种、剧种音乐及其历史的普查与资料搜集、整理工作也积极铺开。王爱群《梨园戏音乐简介》一开场就明确阐述了梨园戏与南音关系，"梨园戏唱腔与流播闽南地区很久远的古老乐科'南音'不管在宫调体系、旋律、曲词和唱法等方面都是相同的，南音的个别器乐曲也填上词成为唱腔。……因此，可以肯定地说，梨园戏唱腔是源于早已在唐、五代就已盛行于本地区的'南音'"①。王爱群先生自始至终是持"南音先于梨园戏，梨园戏源于南音"说法的坚定者，也多次论证过。② 当然，他的观点也只是一家之言。文中从宫调、音阶、旋律方面比较了南音与梨园戏音乐的不同，认为"从总体看，梨园戏唱腔比较典雅、纤徐、婉转，原因在于旋律起伏不大，很少有大幅度的音程跃进，连续跃进的几乎没有，一般是波浪式地上下回旋"。③ 由于文中重在简介梨园戏音乐各方面构成，与南音的比较也是浅层面顺带兼叙。

　　刘春曙与王耀华编著的《福建民间音乐简论》，正是在第二次全国曲种、乐种、剧种等音乐普查与田野调查的基础上完成的，是第一本介绍福建民间音乐、兼有知识普及性又富含学术性的著作。文中介绍了梨园戏音乐的组成与曲调来源，认为梨园戏唱腔的主要成分，是来源于南音中的"曲"，二者在唱词、曲调、唱法等方面，都表现出许多基本相同的特点。但由于不同体裁缘故，二者唱腔的韵味、节奏、节拍、旋律、结构等方面也都有所变化，并从变化节拍、压缩节奏、扩充节奏、改变结构、变化内容、改变曲调、改变落音、改变调式及慢头的用法等方面举例论证了南音的"曲"在梨园戏中的不同运用。与此前的研究相比，此书更加深入并着重地比较了《陈三五娘》中相同曲目的传统曲牌之间的音乐关系，是理论探索而不是基于创作目的，于本论题有很大的启示。由于只是点到为止，

————————

　　① 王爱群：《梨园戏音乐简介》，内部资料，1984 年 12 月。
　　② 除了《梨园戏音乐简介》外，王爱群的《泉腔论》与《续泉腔论》对梨园戏与南音关系研究的论证更丰富翔实。
　　③ 王爱群：《梨园戏音乐简介》，内部资料，1984 年 12 月。

可惜过于精练，篇幅不大。

随着对南音与南音戏研究的深入，20 世纪 80 年代学界出现了一种观点，即梨园戏为弋阳腔在福建之流衍。为了驳斥这种论点，并探源梨园戏拥有相异于全国其他省份南戏系统的独立声腔，1988 年 4 月，由中国艺术研究院戏曲研究所、福建省文化厅主办的"南音戏学术研讨会"上，王爱群发表了《泉腔论》①。该文从历史、梨园戏独立声腔因素、属于南音系统的剧种、南音宫调、管门调式、音阶、旋宫手法与规律、与其他声腔关系等各个因素论证了梨园戏属于泉腔，是有别于弋阳腔的独立声腔。由于该文重在讨论梨园戏作为独立声腔的存在，虽然也涉及了南音与梨园戏乐器定音之洞管与品管区别、一些曲牌名称共性特征，以及其他相关内容，但并非专门讨论南音与梨园戏之关系。

吴捷秋亦是始终持梨园戏音乐源于南音的论者之一。《梨园戏艺术史论》云："梨园戏的音乐源于晋唐古乐的南音，箫弦伴奏为主，一字多腔，用泉音演唱，亦称泉腔。曲调中保留了不少古曲牌名，有的属唐宋大曲和法曲。曲牌形式有套曲、集曲、慢曲、引、小令等。乐器中琵琶系'南琶'、横弹，与唐相仿；二弦是晋代'奚琴'遗制；洞箫即唐之'尺八'。打击乐以独特打法的南鼓为主，更见古朴。"② 由于该著作长于史论与剧目曲目的文学比较的历史考证，对南音与梨园戏关系的讨论也是从指套、散曲的曲牌、曲词与梨园戏剧目、曲牌、曲词的比较，未从音乐本体进行比较。吴捷秋曾是福建省梨园戏剧团著名导演，谙熟梨园戏与南音之间关系，尤其他的剧目、曲牌、曲词研究，值得借鉴。书中附录有何昌林对南音与梨园戏渊源关系的表：南音——唐末五代词调歌曲、北宋细乐——梨园戏（下南、上路）——南音指、曲、谱。③ 庄长江《晋江民间戏曲漫录》认为梨园戏"音乐则是曲牌连缀体，三流派同属泉腔弦管体系"④。孙星群

① 王爱群：《泉腔论》，见《南戏论集》，中国戏剧出版社 1988 年版，第 343～413 页。

② 吴捷秋：《梨园戏艺术史论》，中国戏剧出版社 1996 年版，第 3 页。

③ 吴捷秋：《梨园戏艺术史论》，中国戏剧出版社 1996 年版，第 113 页。

④ 庄长江：《晋江民间戏曲漫录》，国际文化出版公司 1998 年版，第 4 页。

《梨园戏〈井边会〉与南音"指"〈照见〉的比照》①，通过从曲词、音乐篇幅、行腔、曲调、结构、曲调音等方面比照了梨园戏《井边会》与南音"指"《照见》的异同，论述两者之间的关系。

其他一些南音研究中涉及南音与梨园戏音乐关系内容的，诸如何昌林《南音十四题》云，"'品管'的确立，是为了适应'小梨园'（儿童演员）的特殊需要，而梨园戏至今仍习惯采用'品管'来定调"。② 何昌林先生发力点在于南音的历史源流方面，有关南音与梨园戏关系的论述较为纲要，缺乏具体分析。又如王耀华《福建南音继承发展的历史及其启示》③ 讨论了南音与梨园戏音乐的相互影响和相互促进，是早期《福建民间音乐简论》内容的延续。汪照安《梨园戏音乐概述》中也涉及南音与梨园戏音乐关系，但重点在于介绍梨园戏音乐，并未突出与南音关系描述。林静《泉州南音与梨园戏的亲缘关系》④ 对南音与梨园戏关系的论述较为浅显简要。

孙星群在《千古绝唱——福建南音探究》中说："南音不仅是一个古老的乐种，而且它纵贯横联闽南大多数的民间音乐、戏剧音乐与曲艺音乐，如梨园戏、高甲戏、打城戏、竹马戏、芗剧、潮剧、加礼戏、白字戏、提线木偶、掌中木偶、笼吹、马上吹、十音、十番等等，都是以南音为主要声腔，它们流传在三市十七县（区）的泉州、厦门、漳州市及晋江、永春、德化、安溪、同安、南安、惠安、大田、龙海、长泰、南靖、漳浦、华安、诏安、云霄、平和、东山县（市），几乎整个闽南三角洲和三明市的个别县，约占福建省四分之一的幅地。对南音了解程度的深浅也可以说是对闽南民间音乐、戏曲音乐、曲艺音乐有多少的了解与理解，因此，南音是闽南民间音乐与戏曲、曲艺的灵魂，是深入研究闽南民间音乐与戏曲、曲艺的一把钥匙。"⑤ 孙星群在这里主张用"主要声腔"，而不用

① 孙星群：《梨园戏〈井边会〉与南音"指"〈照见〉的比照》，《民族艺术研究》2014 年第 2 期。

② 何昌林：《南音十四题》，《福建民间音乐研究》（三），内部资料，1984 年。

③ 王耀华：《福建南音继承发展的历史及其启示》，《音乐研究》1997 年第 3 期。

④ 林静：《泉州南音与梨园戏的亲缘关系》，《艺苑》2007 年第 4 期。

⑤ 孙星群：《千古绝唱——福建南音探究》，海峡文艺出版社 1996 年版，第 186 页。

"南音戏"，因为他认为"主要声腔"包括的面广度深，而"南音戏"只是梨园戏、高甲戏等与其形成上下分支的关系，不够准确。

（二）南音与高甲戏音乐关系研究

专门的南音与高甲戏音乐关系研究材料较少，大多散落于高甲戏音乐的阐述中，如詹晓窗在《高甲戏的来源、发展及其表演艺术》中认为："高甲戏的主要曲牌，虽采自南曲，但实际运用中与南曲清唱有所不同。由于南曲大都轻柔悠久，节奏缓慢，而高甲戏是个历史剧及武戏较多，为了适应剧中人物的性格，就在曲调中的节奏和唱法上是有一定的改变。"[1]杨波《高甲戏形成与发展》指出"高甲戏是属于曲牌音乐，其曲牌大都来自南曲、木偶戏和锦歌、民歌等"，在谈到二者关系时指出"'绣房戏'的曲牌有些来自梨园戏，但大部分是南曲，它抒情缠绵而优美婉转，但在节奏唱腔上都有所改变，使演唱合于舞台表演的需要，如【浆水】【玉交】【玉交枝】【想思引】等。有的曲牌仍用原曲牌名，有的经改变后却不用原牌名，干脆用开头唱词名，如【春光明媚】【但得求企】【恨杀奸臣】等"。[2]

陈梅《高甲戏音乐介绍》提到"高甲戏的声腔属闽南语系的泉腔。高甲戏的音乐吸收了富有闽南地方色彩的南曲、木偶戏、梨园戏唱腔和民歌佛曲以及十音、笼吹等"[3]，然后以南音【浆水令】【荼蘼架】为例，分别介绍了南音与高甲戏唱腔特点风格的改变。此后，陈梅在《高甲戏音乐概述》，包括《中国戏曲音乐集成·福建卷》《中国戏曲志·福建卷》《高甲戏音乐》的撰写中，均以此为基础进行阐发，为后来高甲戏音乐研究奠定了基本观点。刘春曙、王耀华《福建民间音乐简论》讨论了南音在高甲戏

[1] 詹晓窗：《高甲戏的来源、发展及其表演艺术》，内部资料，福建省戏曲研究所戏史室印，1982年，第14页。

[2] 杨波：《高甲戏形成与发展》，内部资料，福建省戏曲研究所戏史室印，1982年，第7页。

[3] 陈梅：《高甲戏音乐介绍》，《福建民间音乐研究》1984年第3期。

音乐中的运用，提出"南曲在高甲戏音乐中的运用主要在于大气戏和生旦戏"①，并以曲牌【浆水令】和【生地狱】为例比较了南音在高甲戏音乐中的改变，总结出调门、节拍、运腔、伴奏形式与演唱形式五方面的变化特点，可以说，基本涵括了二者的关系。

庄长江《晋江民间戏曲漫录》中谈到"高甲戏音乐以'泉腔'弦管为主，兼收傀儡戏、梨园戏和民间小调"②。陈恩慧《浅谈泉州南音与梨园戏唱腔之异同——以名曲〈岭路崎岖〉〈移步游赏〉为例》比较了南音与梨园戏唱腔的异同。③

从以上的梳理可知，大陆关于南音与梨园戏音乐关系的研究起步于 20 世纪 50 年代末，从事戏曲音乐的新音乐工作者受到西方音乐分析技术理论与思想的影响，主要采用的是西方术语，而且服务于创作需要。自 1980 年代以来，随着对南音文化圈的熟悉，音乐学界才逐渐介入并融入南音传统术语。前辈学者对南音与梨园戏的音乐关系研究不仅有历史渊源，而且还在剧目、曲目、曲词、节拍、节奏、旋律、宫调、乐器等方面都有所涉猎，但均不是专门性研究。南音与高甲戏的关系虽然也纳入学者的视野，但这些研究仅限于静态的比较，未将它们的关系置于动态的历史场域中比较。这也是本论题将深入讨论的重点。

二、观点论证并重——台湾南音与南音戏音乐关系研究

台湾南音与南音戏音乐关系研究始于 1961 年，包括南音与七脚戏音乐关系研究、南音与高甲戏音乐研究两方面。

（一）南音与七脚戏音乐关系研究

1961 年，吕诉上《台湾电影戏剧史》指出，七脚戏音乐为南音。"七脚戏是在五十余年前由福建泉州传入台湾。歌曲是南管，道白纯为泉州语

① 刘春曙、王耀华编著：《福建民间音乐简论》，上海文艺出版社 1986 年版，第 500～514 页。

② 庄长江：《晋江民间戏曲漫录》，国际文化出版公司 1998 年版，第 16 页。

③ 陈恩慧：《浅谈泉州南音与梨园戏唱腔之异同——以名曲〈岭路崎岖〉〈移步游赏〉为例》，《艺苑》2008 年第 8 期。

音。"在比较南音与南音戏音乐差异时，吕诉上提出乐曲（南音）因声情多而音韵转折多，戏曲（南音戏）则重清晰，目的是使观众觉得好听易懂。如"闽南音乐，台湾统呼作南管（弦管之讹音）本有乐曲与戏曲之分，乐曲目的在乎曲情多而音韵转折多，戏曲重清晰，目的在乎使观众容易明白了解，清脆而好听，故采用宋时小唱曲，（乐曲中亦有小唱在闽南社会极盛行，多半为十六岁以下儿童）七色班演员都在十六岁以下儿童，故以小唱为较适合，俗所谓唱半管者，因其半管，听众反易接受，全管曲折过多，音声延长，字句失清楚，反不易听出其所唱者是何语也"①。

1978 年，许常惠先生成立台湾中华民俗艺术基金会，旨在推动中华传统音乐文化的保护。1979 年 2 月至 6 月，台湾中华民俗艺术基金会受鹿港文物维护地方发展促进委员会委托，以许常惠为首的学术团队对鹿港南音作了全方位的调查与研究，同时，也涉及了南音与南音戏关系。在《鹿港南管音乐的调查与研究》的"编者的话"中这样描述南音与南音戏音乐关系："南管音乐与南管戏是不同的。南管音乐包括：谱、指、曲，演奏团体又有歌管（馆）、彤管（馆）或曲管（馆）之分。歌管吹笛、弹月琴，水准较低，可在妓院茶馆弹奏和唱；彤管吹箫、弹琵琶，以演奏为主，水准高。二者据说最初只供演奏，后来加入清唱，乃纯音乐的表现。后来为了要吸引更多观众，在唱奏之外，更加入戏剧表演，以南管乐为伴奏，称为南管戏，与纯音乐的南管不同。戏剧部分由宋代小儿戏、歌舞队嬗变而来，后来有所谓七子戏（七脚戏）、九家戏（九甲或交加戏）、老人戏等的发展。"该作在"第六节，南管与南管戏"进一步阐述，"七子戏因限于少年演出，等原有的演员长大成人，就加入了部分武戏，人数也略有所增，是为九家戏。九家戏更逐步发展，在对白中加入谐语笑话，以取悦逗乐观众，由年纪更长的演员表演，是为老人戏。由此观之，南管与南管戏根本是截然不同的两回事，而且二者地位悬殊，绝不可混为一谈"②。曾永义

① 吕诉上：《台湾电影戏剧史》，银华出版部 1991 年版，第 190 页。
② 许常惠主编：《鹿港南管音乐的调查与研究》，台湾鹿港文物维护地方发展促进委员会 1979 年版，第 5 页。

《南管中古乐与古剧的成分》① 集中讨论了南音曲牌、曲词与梨园古剧的关系。施叔青《初探南管音乐与梨园戏》② 简要讨论了梨园戏声腔与曲牌、曲词与南音的密切关系。吴守礼《保存在早期闽南戏文中的南管曲词》③ 主要从曲词的角度谈南音与南音戏关系。吴春熙与吕锤宽《泉州弦管古乐与地方戏曲讨论纲要》④ 讨论了南音与梨园戏音乐曲牌关系。吕锤宽《南管戏与南管音乐的关系》⑤ 认为南音与南音戏音乐关系密切，但差异不少：其一，二者存在着听觉与视觉形式的区别；其二，就音乐故事而言，南音戏对南音吸收或整曲引用，或摘句演唱；其三，二者存在着剧唱与清唱的不同；其四，撩拍的改变；其五，音乐结构的不同。王秋桂等《南管曲谱所收梨园戏佚曲表初稿》认为，“梨园戏采用的主要是南管的音乐，但二者之间的确切关系尚有待探讨。本表所辑佚曲中，可能有一些为南管所特有而不一定源自某一失传之梨园戏剧本。而同一剧名下所列的曲子也可能出自二种或更多年代不同的剧本”⑥。

张锦萍《南管在梨园戏的运用与表现》⑦ 讨论了南音与梨园戏音乐的历史，对二者之间的剧目与曲目联系作了详细的论述，从“乐谱相同、实际散曲使用量、歌词差异、穿插对白、穿插别的曲目、改变撩拍节拍、南音曲韵特点、指套用法特点、谱用于戏曲背景、灵活用滚门曲牌创作新曲”十个方面讨论二者音乐上的关系。这篇文章的剧目曲目关系考证值得

① 曾永义：《南管中古乐与古剧的成分》，《中华民俗艺术年刊》1981 年第 1 期。

② 施叔青：《初探南管音乐与梨园戏》，《中国人月刊》1979 年第 3 期。

③ 吴守礼：《保存在早期闽南戏文中的南管曲词》，《民俗曲艺》1982 年第 2 期。

④ 吴春熙、吕锤宽：《泉州弦管古乐与地方戏曲讨论纲要》，《中华民俗艺术年刊》1981 年第 1 期。

⑤ 吕锤宽：《南管戏与南管音乐的关系》，《民俗曲艺》1983 年第 3 期。

⑥ 王秋桂、吴素霞、陈美娥、杨玉君、庄淑芝：《南管曲谱所收梨园戏佚曲表初稿》，《民俗曲艺》1992 年第 1 期。

⑦ 张锦萍：《南管在梨园戏的运用与表现》，花莲教育大学民间文学研究所硕士论文，2007 年。

借鉴。郑智匀《南管戏〈吕蒙正〉及音乐之研究》① 分析艺师吴素霞在彰化南北管音乐戏曲馆所传习的《吕蒙正》一剧，整理其全剧曲牌，并从剧目、曲目和曲牌等方面论述与南音之间的关系。

（二）南音与高甲戏音乐关系研究

1961 年，吕诉上《台湾电影戏剧史》用专门的篇幅来介绍台湾南音戏历史，最早谈到南音与南音戏音乐关系，认为台湾高甲戏音乐来自南音，如"九甲戏俗称大戏，约在百年前来自福建泉州。歌曲是南管系，道白纯为泉州语。九甲的名称：据闻是'交加'二字的谐音，转化为九甲或九家。所谓交加，即南北交加之意，本剧的表演术有一特殊表演法的'使目箭'（送秋波）的落科（动作），带有邪气的吸引力，所以很风行一时，后来因观众对它的兴味逐渐降低，日就衰微。这种戏在台北称作白字戏仔。乐器是采用笛子。奉祀孟府郎君（即是相公爷）为戏神。这类戏或者可以说是模仿自大陆来的。是以营利为目的之职业剧团"②。

杨尧钧《台湾高甲戏及其基本唱腔之研究》对台湾高甲戏及其基本唱腔来源做了初步研究，提出高甲戏音乐吸收南音曲牌部分，但并未全部按照它的命名体系，吸收梨园戏的部分，实际也是源于南音，但高甲戏运用时"较朴拙粗犷，由于节奏较快，唱腔常必须简化，接近'骨谱'。但较注重戏剧情景及人物性格，结合喜怒哀乐来表现"③。该作的另一贡献是对台湾高甲戏演出现场与唱片采谱归类、为本论题的音乐比较提供了素材参照。

林丽红《台湾高甲戏的发展——以员林生新乐剧团为研究对象》④ 认为台湾高甲戏的发展与梨园戏、歌仔戏的发展密切相关。现阶段，台湾高

① 郑智匀：《南管戏〈吕蒙正〉及音乐之研究》，台中教育大学音乐学系硕士论文，2012 年。

② 吕诉上：《台湾电影戏剧史》，银华出版部 1991 年版，第 171 页。

③ 杨尧钧：《台湾高甲戏及其基本唱腔之研究》，台湾师范大学音乐研究所硕士论文，1992 年，第 224 页。

④ 林丽红：《台湾高甲戏的发展——以员林生新乐剧团为研究对象》，台湾中央大学中国文学研究所硕士论文，1993 年。

甲戏面临后继无人的状况。该作重点是在采访老艺人的基础上，较为详实记录了自 20 世纪以来台湾高甲戏戏班演出与发展史，描绘出台湾高甲戏发展史的轮廓。略显不足的是没能采录老艺人的唱腔，未能合理突出新锦珠高甲戏剧团在台湾高甲戏传承和发展中的历史贡献。

施宜君《从〈高文举〉一剧探讨台湾交加戏音乐之运用——以南管新锦珠剧团为例》① 聚焦于南管新锦珠剧团的发展历史，以期从中厘清台湾高甲戏于演出形态上之变迁，讨论《高文举》剧目之历史源流，以此查证"南北交加"在高甲戏中实际运用的情形。该文的特点还在于作者参与排练演出体会高甲戏风格，并对该剧音乐采谱。

此外，闽台在南音与南音戏音乐关系研究方面有些不同。首先是研究内容与目的不同。福建学者注重梨园戏、高甲戏历史研究，研究目的是服务于创作与创新，注重采集归类乐谱、音乐分析的比较。台湾学者侧重于剧种戏班史与剧目研究，侧重于二者剧目与曲牌关系考证。其次是研究方法不同。福建学者采用历史学、音乐学方法。台湾学者强调社会学与田野调查方法，强调口述史和剧目研究。

第四节　闽台"陈三门"研究成果比较

在闽台南音曲目中，无论是指套还是散曲，均以"陈三门"曲目为多，仅指套就有 10 套，不包括存于其他指套中的部分。散曲中占 128 首。《荔镜记》是现存南音戏剧目中最早的刊本，而且有五种不同年代的版本，至今依然是两岸演出最为活跃的、保存最为完整的剧目。

作为南音与南音戏音乐的重中之重，闽台"陈三门"研究成果也相当多，大致涉及语言、文学、曲牌、曲词、音乐等方面。相比之下，台湾的成果更多些。

① 施宜君：《从〈高文举〉一剧探讨台湾交加戏音乐之运用——以南管新锦珠剧团为例》，台北艺术大学音乐学研究所硕士论文，2008 年。

一、历史学与戏剧学中的福建"陈三门"研究

蔡铁民《明传奇〈荔支记〉演变初探——兼谈南戏在福建的遗响》①，梳理《荔枝记》研究资料与地方搬演历史资料，探讨其形成和发展的来龙去脉，以及南戏在福建对我国戏曲史的发展和流传的作用。吴榕青《明代前本〈荔枝记〉戏文探微》②，通过不同版本《荔枝记》的比较，认为在嘉靖后的潮州万历版之前尚有一版《荔枝记》。陈耕、骆婧《从〈陈三五娘〉看闽南潮汕的文化关系》③ 就情节演变、剧本内容与版本分析三方面分述了《陈三五娘》，讨论闽南潮汕两地文化在历史上的关系。黄文娟《梨园戏〈陈三五娘〉剧目研究》④，从不同历史时期不同版本的文学与表演的艺术性分析，比较《陈三五娘》四百年来的传承与变化。陈雅谦《〈荔镜记〉的思想内涵及"陈三五娘"故事的演变》⑤，从思想内容与人物形象的演变比较了明嘉靖《荔镜记》与改编后的《陈三五娘》。吴榕青《相似的悲剧：中外比较视角下之文学模式——以陈三五娘为情"跳井"而亡故事献疑》⑥，认为五娘为情"跳井"可能与古代中东乃至环地中海区域关于皮剌摩斯、罗密欧的殉情故事有关系，它由宋元以来的阿拉伯移民（商人）带到闽南粤东地区并改造而成的。此说有些怪异。古大勇《"媚俗"、"媚雅"时代中的"坚守"——梨园戏〈陈三五娘〉和青春版〈牡丹亭〉的改编合

① 蔡铁民：《明传奇〈荔支记〉演变初探——兼谈南戏在福建的遗响》，《厦门大学学报》（哲学社会科学版）1979 年第 3 期。

② 吴榕青：《明代前本〈荔枝记〉戏文探微》，《泉州师范学院学报》2007 年第 1 期。

③ 陈耕、骆婧：《从〈陈三五娘〉看闽南潮汕的文化关系》，见《闽南文化与潮汕文化比较研讨会论文集》，揭新出许字第 2005001 号 2005 年版。

④ 黄文娟：《梨园戏〈陈三五娘〉剧目研究》，同济大学硕士论文，2008 年。

⑤ 陈雅谦：《〈荔镜记〉的思想内涵及"陈三五娘"故事的演变》，《泉州师院学报》2011 年第 1 期。

⑥ 吴榕青：《相似的悲剧：中外比较视角下之文学模式——以陈三五娘为情"跳井"而亡故事献疑》，《文化遗产》2011 年第 4 期。

论》①，比较《陈三五娘》与青春版《牡丹亭》改编的得失来说明，不媚俗、不媚雅的俗化和雅化是传统戏曲在大众文化时代濒临灭亡困境中坚守作品的艺术与思想水准的生存与发展之路。

2009 年，黄九成主编的《陈三五娘闽台论文选》②，收集了包括刘浩然、蔡铁民、陈泗东、林胜利、吴捷秋、张惠贞、李玉昆、周海宇、黄天柱、龚书辉、许书纪等人已发表的文章。2018 年，黄科安主编《陈三五娘学术研讨会论文集》③，收入了包括传播类、音乐类、戏曲类、语言类、其他类的论文，其中，音乐类主要有林珀姬《"陈三五娘"故事开枝在台湾——兼谈南管中的"陈三五娘"曲目》、马晓霓《南音指套〈共君断约〉的组曲方式》、曾华宏《大型南音交响"陈三五娘"现象审视》；戏曲类包括吴榕青《明代〈陈三五娘〉戏文版本考述》、郑小雅《"互文"视角下的明嘉靖本〈荔镜记〉》、吴慧颖《推陈出新与剧种建设》、郑政《蔡尤本等口述梨园戏传统本〈陈三〉与嘉靖本〈荔镜记〉的比较研究》、丘陶亮《镜中窥戏——由叶灵凤〈从陈三到磨镜〉看潮剧〈陈三五娘〉的创作》、谢文逐《荔枝出墙惊艳赏》等，这些论文除了林珀姬与马晓霓的文章对本论题涉及的南音与南音戏音乐关系研究有可借鉴外，其余均缺乏必要的联系。

此外，钱南扬《戏文概论》、叶德均《戏曲小说丛考》与周贻白《中国戏剧发展史》从南戏与传奇小说等戏文的不同角度涉及《荔镜记》。

二、语言学与社会学中的台湾"陈三门"研究

1960 年，吴守礼《荔镜记戏文研究序说》④《顺治本荔镜记校研》⑤

① 古大勇：《"媚俗"、"媚雅"时代中的"坚守"——梨园戏〈陈三五娘〉和青春版〈牡丹亭〉的改编合论》，《大庆师范学院学报》2012 年第 4 期。

② 黄九成主编：《陈三五娘闽台论文选》，内部资料，2009 年。

③ 黄科安主编：《陈三五娘学术研讨会论文集》，中国社会科学出版社 2018 年版。

④ 吴守礼：《荔镜记戏文研究序说》，《台湾民俗学》1960 年总第 109 期。

⑤ 吴守礼：《顺治本荔镜记校研》，《台湾民俗学》1966 年总第 160 期。

《荔镜记戏文研究》① 从语言学与文学的角度分析了不同版本《荔镜记》。陈香《陈三五娘研究》② 全面考源了陈三五娘的故事来源、曲目与演出等。施炳华《〈荔镜记〉音乐与语言之研究》③ 从文学、语言、曲牌、音乐结构、与南音关系、语言历史关系、语音分析、音乐与语言关系等多方面讨论了《荔镜记》。《荔镜记汇编释义》④ 校对释义《荔镜记》的文字。钟美莲《〈荔镜记〉中的多义词"着"》⑤ 说明"着"在《荔镜记》中的表现，提出以"概念结构"统摄其多义现象，论述"着"的诸多义项实是同个概念结构体现在不同表层句法结构的结果，借由概念结构的理论，将不同义项加以联系、归并，化繁为简等词汇意义外，结构本身亦有承载语义的功能。沈冬《陈三五娘的荔镜情缘》⑥ 从社会学的角度剖析了陈三五娘的荔镜情缘缘由、发生。林艳枝《嘉靖本〈荔镜记〉研究》⑦ 分析《荔镜记》剧本，补充以往研究的不足，讨论其对后世戏曲、曲艺的影响。刘美芳《陈三五娘研究》⑧ 从剧目源流、文学的角度探析了陈三五娘故事。陈益源《〈荔镜传〉研究》⑨ 考析了荔镜记的故事缘起。

三、非音乐学与音乐学研究的差异——闽台"陈三门"研究比较

福建"陈三门"研究内容涉及《荔镜记》故事源流、思想根源、审美、文学分析、文化层面比较等，少见相关音乐方面的研究，突出的是戏剧学专家通过剧目及曲牌运用来考察其与南戏渊源的关系。

① 吴守礼：《荔镜记戏文研究》，台湾东风文化供应社 1970 年版。

② 陈香：《陈三五娘研究》，台湾商务印书馆 1985 年版。

③ 施炳华：《〈荔镜记〉音乐与语言之研究》，文史哲出版社 1990 年版。

④ 施炳华：《荔镜记汇编释义》，台湾开朗杂志事业 2013 年版。

⑤ 钟美莲：《〈荔镜记〉中的多义词"着"》，台湾清华大学语言学研究所硕士论文，2001 年。

⑥ 沈冬：《陈三五娘的荔镜情缘》，《大雅》2002 年第 10 期。

⑦ 林艳枝：《嘉靖本〈荔镜记〉研究》，台湾中国文化大学中国文学研究所硕士论文，1989 年。

⑧ 刘美芳：《陈三五娘研究》，东吴大学中国文学研究所硕士论文，1990 年。

⑨ 陈益源：《〈荔镜传〉研究》，《文学遗产》1993 年第 6 期。

台湾"陈三门"研究内容更为广泛，不仅有版本研究、曲目研究、本事源流、影响、音乐唱腔分析等，更突出语言学研究。

笔者以为，"陈三门"曲目量大，历史保存最为完整，当代演出最为频繁，版本最多，确实是南音与南音戏音乐关系的代表，也是学界探究南音与梨园戏音乐关系的主要选择。因此，本论题将在前人成果的基础上更为深入而全面地探究。

第二章 历史视阈下闽台南音与南音戏的剧目关系

闽台南音与南音戏都是历史悠久的艺术形式。二者可证历史关系主要体现于历史文献中。在明代以前，有"弦管"与"梨园"名称的记载，但缺少确切的文献证实"弦管"即传统南音，"梨园"即传统的梨园戏三流派，尤其是未发现南音与南音戏关联的文献。明嘉靖以来，才有刊本与手抄本遗存于世，（目前所见刊本主要为梨园戏剧本，民间手抄本主要为南音抄本。由于南音抄本数量众多，本文仅以所见版本为主。）透过这些遗存的历史文献可以探述二者在剧目之间的关系。本章讨论的闽台南音与南音戏在历史文献中的关系主要指明清期间的南音与梨园戏的关系。本章拟通过闽台南音戏的历史变迁来对比南音戏风格的演变，思考闽台南音戏与南音在历史变迁中剧目关系及其探述影响二者关系的原因。

第一节 闽台南音历史文献中的剧目

闽台南音刊本包括《明刊戏曲弦管选集》（俗称《明刊三种》，下同）①《袖珍写本道光指谱》（俗称《道光指谱》，下同）②《清刻本文焕堂指谱》

① 龙彼得辑录著文、泉州地方戏曲研究社编：《明刊戏曲弦管选集》，中国戏剧出版社 2003 年版。

② 吴抱负藏本、郑国权编注：《袖珍写本道光指谱》，中国戏剧出版社 2005 年版。

（俗称《文焕堂指谱》，下同）①《泉南指谱重编》②《南乐指谱》③《御前清曲》④《南乐指谱重集》⑤《御前清曲》⑥《闽南音乐指谱全集》⑦《南管名曲选集》⑧《泉州弦管（南管）指谱丛编》⑨《南音指谱全集》⑩《南音锦曲选集》⑪《南音指谱全集——二弦演奏法》⑫《南乐指谱全集》⑬《南管指谱详析》⑭《弦管指谱大全》⑮《弦管古曲选集》⑯，手抄本包括《光绪七年手抄本》⑰《南音指谱》⑱《福建南音指谱》⑲，主要分为指、谱、曲，只有个别涉及散套。

————————

　　① 台南胡氏拾步草堂、泉州地方戏曲研究社合编：《清刻本文焕堂指谱》，中国戏剧出版社 2003 年版。

　　② 林霁秋：《泉南指谱重编》（一～六），上海文瑞楼书庄 1911 年版。

　　③ 林祥玉编：《南乐指谱》，台北出版社 1914 年版。

　　④ 编者不详：《御前清曲》，厦门会文堂 1921 年版。

　　⑤ 许启章、江吉四编：《南乐指谱重集》，高雄出版社 1930 年版。

　　⑥ 叶红毯抄：《御前清曲》，和乐社 1936 年版。

　　⑦ 刘鸿沟编：《闽南音乐指谱全集》，菲律宾金兰郎君社 1953 年版。

　　⑧ 张再兴：《南管名曲选集》，台北中华国乐会 1962 年版。

　　⑨ 吕锤宽编：《泉州弦管（南管）指谱丛编》，台北"行政院文化建设委员会"1987 年版。

　　⑩ 高铭网：《南音指谱全集》（手抄本），未出版。

　　⑪ 吴明辉编：《南音锦曲选集》，菲律宾金兰郎君社 1981 年版。

　　⑫ 张在我整编：《南音指谱全集——二弦演奏法》，厦门大学出版社 2015 年版。

　　⑬ 王秀怡编校：《南乐指谱全集》，鹭江出版社 2005 年版。

　　⑭ 卓圣翔、林素梅编著：《南管指谱详析》，乡音出版社 2001 年版。

　　⑮ 苏统谋、丁水清编校：《弦管指谱大全》，中国文联出版社 2005 年版。

　　⑯ 苏统谋编校：《弦管古曲选集》（一～八），文化艺术出版社 2010 年版。

　　⑰ 封面中间写"光绪七年桂月美房日记立"，右边写"抄集客骨"，左边写"消愁改（解）闷"，这些字周边还画有好多"符"的手抄本。

　　⑱ 《南音指谱》（工尺谱，一～八），内部资料，泉州市工人文化宫南乐社编印，2003 年。

　　⑲ 刘春曙记谱：《福建南音指谱》（一～四），泉州南音研究社藏本，泉州南音乐团演奏。

一、闽台南音指套曲目的历史发展

闽台最早的南音刊本中，并无指谱的整理。《明刊三种》中，虽有与当代指套相同的曲词，但因未以指套的名称存在，且与梨园戏剧目共存，后面讨论。南音指谱编撰始于何时，并无确切记载。如《文焕堂指谱·序》所言："原夫指谱之设由来久矣，无从稽考创造之人。而是谱虽系南音，维泉腔为最盛，传遍中外，于兹久矣。然计有 48 套，而所识者亦不能全获，则所能者亦不能皆同。或挑点不对，则参差不齐；或捻甲不同，则音韵不□；或口授于师，而口传于徒，以致纷纷不一，差之毫厘，谬以千里矣。"① 所见最早收集指套的手抄本为《道光指谱》，其次是刊本《文焕堂指谱》《泉南指谱重编》。由于指谱版本众多，这里仅选取部分代表性文献来阐述指套曲目的发展。下面依年代来梳理各指谱中的指套曲目。

（一）《道光指谱》中的指套曲目

《道光指谱》为清道光念陆岁（1846）的手抄本，石狮市玉湖吴抱负藏本。该抄本分为四卷，其中第一至三卷收录了 40 套指套，第四卷抄录了 7 套大谱、曲《盘山岭》与其他。第一卷收录了 10 套四空管，第二卷收录了 14 套五空管，第三卷收录了 16 套北调。每一卷目录采用指套第一支曲的第一句三个字或两个字作为标题，乐谱排版则以滚门/曲牌作为标题，如《轻轻行》的标题为【二调十三腔】。各卷曲目分别如下：

第一卷：《轻轻行》《自来生长》《因为欢喜》《妾身受禁》《见你来》《春今》《五拜请·弟子坛前》《情人去》《尔因势》《五更返》。

第二卷：《心肝悷悴》《对菱花》《一路行》《父母望》《爹妈听》《记相逢》《玉箫声和》《清早起》《趁赏花灯》《拙时无意》《锁寒窗》《小姐听》《想君去》《亲人去》。

第三卷：《照见我》《金井梧桐》《北绣阁罗帏》《举起金杯》《懒梳妆》《出汉关》《飒飒西风》《忍下得》《花园外》《我只心》《听见杜鹃》《我一

① 台南胡氏拾步草堂、泉州地方戏曲研究社编：《清刻本文焕堂指谱》，中国戏剧出版社 2003 年版，第 13 页。

身》《一纸相思》《为君去》《亏伊历山》《为人情》。

（二）《文焕堂指谱》中的指套曲目

《文焕堂指谱》为章小涯于1857年刊行，共分四卷。第一至第三卷共收录36指套，第四卷收录12大谱。第一卷目录为指套所用的全部滚门/曲牌，第二、三卷目录多数以曲牌与曲名为标题，体现了各节的曲牌。第一卷收录了36指套，总头《请神咒·弟子坛》与10套指套，第二卷收录11套指套，第三卷收录14套指套。

第一卷：总头《请神咒·弟子坛》《十三腔·轻轻行》《长相思·一纸相思》《十八飞花·因为欢喜》《摊破石榴花·趁赏花灯》《锦板·大四爱·举起金杯》《汤瓶儿·我只心》《九串珠·拙时无意》《大（玳）环着·爹妈听》《巫山十二峰·一路行》等。

第二卷：《一江风·清早起》《寡调·懒梳妆》《皂罗婆·自来生长》《大（玳）环着·心肝悇悴》《暮云卷·我一身》《四朝元·亲人去》《锦板秋思·金井梧桐》《巫山十二峰·对菱花》《紧板落潮调·忍下得》《后庭花·记相逢》《叠字驻马厅·小姐听》。

第三卷：《太子游四门·尔因势》《普天乐·锁寒窗》《二调北·一阵狂风》《一封书·见尔来》《潮调·听见杜鹃》《十八飞花·亲身受》《大（玳）环着·父母望》《寡调·出汉关》《五团美·玉箫声》《大迓鼓落北青阳·春今卜》《红衲袄·为君去》《一江风·孤栖闷》《忆王孙·为人情》《南海观音赞》。

（三）《泉南指谱重编》中的指套曲目

《泉南指谱重编》（以下简称《重编》）刊于1911年冬，为林霁秋汇聚了锦华阁、金华阁、文华阁、东阳阁、协和阁、清和阁、集安堂、集元堂等鹭江南乐会诸位弦管名家的艺术精髓，历经数十年时间整理撰写而成。《重编》不仅考证所有指套的本事和乐神孟昶历史，还简单考证了上四管乐器的历史。《重编》分为六卷，第一卷收录45套只有曲牌、曲词和撩拍的指套；第二卷收录11套指套；第三卷收录11套指套；第四卷收录11套指套；第五卷收录12套指套。第二至五卷收录45套只有曲牌、曲词、撩

拍、谱字和指法的指套，第六卷收录 13 套大谱。《重编》是近代第一部最规范、最系统的指谱曲集，虽然也有一些令人遗憾的不足之处，如增加曲牌名称与被认为是哗众取宠的三字标题。《重编》成为后来指谱编撰与学术研究的重要文献。

第一卷：《轻轻行》《清早起》《对菱花》《惰梳妆》《照见我》《亲郎去》《亏历山》《一路行》《出汉关》《想君去》《这时意》《阵狂风》《飒西风》《锁寒窗》《孤栖闷》《绣阁罗》《北绣阁》《记相逢》《见汝来》《金井梧》《举起杯》《汝因势》《南海赞》《弟子坛》《因为欢》《为君去》《五更长》《玉箫声》《听杜鹃》《花园外》《春今返》《共君断》《我这心》《为郎情》《我一身》《父母望》《心肝悢》《妾身受》《爹妈听》《一纸书》《情郎去》《小姐听》《自来生》《忍下得》《趁赏灯》。

第二卷：《轻轻行》《清早起》《对菱花》《懒梳妆》《照见我》《亲郎去》《亏历山》《一路行》《出汉关》《想君去》《这时意》。

第三卷：《阵狂风》《飒西风》《琐寒窗》《孤栖闷》《绣罗阁罗》《绣阁罗》《记相逢》《见汝来》《金井梧》《举起金》《汝因势》。

第四卷：《南海赞》《弟子坛》《因为欢》《为君去》《五更长》《玉箫声》《听杜鹃》《花园外》《春今返》《共君断》《我这心》。

第五卷：《为郎情》《我一身》《父母望》《心肝悢》《妾身受》《爹妈听》《一纸书》《情郎去》《小姐听》《自来生》《忍下得》《趁赏灯》。

（四）《南音指谱全集》中的指套曲目

《南音指谱全集》为高铭网（1892—1958）所抄，共有 46 套指套，1 套散套和 15 套大谱。高铭网抄的指谱中，按照四腔管（亦称四空管，5 套）、五腔管（亦称五空管，28 套）、倍思管（2 套）、五空四仪管（4 套）、四空管（7 套）等管门顺序编录曲目。滚门/曲牌名作为每套的标题。

四腔管：《二调绣停针十三腔·金风吹透绣罗帏》《二调皂罗袍·自来生长》《二调十八飞花·因为欢喜》《二调十八飞花·妾身受禁》《二调一封书·见汝来》。

五腔管：《倍工·金锁·玳唤着·起慢头·心肝悢悴》《父母望子》

《爹妈听》《对菱花》《一路行》《玉箫声和》《叹想玉郎》《趁赏花灯》《锁寒窗》《想君去》《亲人去》《诸（拙）时无意》《小姐听》《清早起》《孤栖闷》《记相逢》《一纸相思》《为人情》《为君去》《飒飒西风》《我一身》《南绣阁罗帏》《亏伊历山》《金井梧桐》《照见阮》《北绣阁罗帏》《锦板·风流子·满庭芳》《皂云北·脱绣衣》《皂云北·秋霜菊带尾声》《忍下得》《我只处》。

倍思管：《听见杜鹃》《花园外边》。

五空四仪管：《出汉关》《举起金杯》《惰梳妆》《南海观音赞》。

四空管：《春今卜返》《共君断约》《情人去》《五更鼓》《汝因势》《弟子坛前》《普庵咒》。

散套《中倍·倾杯序》，包含《所见却浅》《倍工叠字过双鶒鶒·掀开镜匣》《双鶒鶒尾声·咱双人》。

（五）《福建南音指谱》中的指套曲目

《福建南音指谱》为泉州南音研究社藏本，泉州南音乐团演奏，刘春曙译记的简谱曲集，分为 4 册，共收录了 48 套指套。第一册收录 14 套，第二册收录 12 套，第三册收录 11 套，第四册收录 11 套。目录结合曲名，按照滚门/曲牌顺序编排，每套的分曲用曲名编排。滚门与曲牌名写在乐曲的左上方。

第一册：《二调·轻轻行》《二调·自来》《二调·因为欢喜》《二调·妾身受禁》《二调·见你来》《中倍·趁赏花灯》《中倍·锁寒窗》《中倍·孤栖闷》《中倍·拙时无意》《中倍·想君去》《中倍·小姐听》《中倍·清早起》《中倍·亲人去远》《山坡羊·我一身》。

第二册：《大倍·一纸》《大倍·为人情》《小倍·为君去》《小倍·飒飒西风》《倍工·爹妈听》《倍工·父母望》《倍工·心肝悁悴》《倍工·对菱花》《倍工·一路行》《倍工·记相逢》《倍工·玉箫声》《倍工·叹想玉郎》。

第三册：《汤瓶儿·我只心》《北相思·北绣阁》《野韵悲·亏伊历山》《沙淘金·噉奏龙颜》《竹马儿·良缘未遂》《锦板·南绣阁》《锦板·照见

我》《锦板·金井梧桐》《锦板·忍下得》《南海赞》《普庵咒》。

第四册：《长寡·举起金杯》《长寡·怛梳妆》《寡北·出汉关》《长滚·春今卜返》《水车歌·共君断约》《尪姨歌·弟子坛》《短滚·汝因势》《柳摇金·情人去》《柳摇金·五更段》《长潮·听见杜鹃》《潮阳春·花园外边》。

（六）南音指套的历史演进

根据南音界的说法，南音传统指套有 36 套。通过对上述的比较可知，现存最早的抄本《道光指谱》收录 40 套，而比它稍晚的刊本《文焕堂指谱》收录 36 套。若按南音界说法，《文焕堂指谱》36 套刚好符合。此后，南音指套曲目在历史发展过程中出现了增多趋势，从《文焕堂指谱》36 套扩展为《福建南音指谱》48 套。每一个编撰者都有各自的编撰思维，如《南音指谱全集》按照管门归类，《福建南音指谱》按照滚门/曲牌归类。《重编》首次以规范的编撰为南音指套确立了典范，后来编撰者多参照其体例，而《道光指谱》《文焕堂指谱》的编撰相对较乱。在一些曲名或滚门/曲牌名称上，各个版本也有一些同音异字的区别。如《孤栖闷》，《文焕堂指谱》与高铭网写作《孤凄闷》，《重编》与《福建南音指谱》写作《孤栖闷》。在个别指套编排上也有所区别，如《道光指谱》的《为君去》，是由《为君去》接《三更人》，而《文焕堂指谱》的是由《为君去》接《泥金书》；《道光指谱》的《情人去》，首节是《二调北·情人去》，次节是《又调·一阵狂风》，而《文焕堂指谱》的编排则相反，曲名为《一阵狂风》，首节是《二调北·一阵狂风》，次节是《如玉·情人去》。这里的"又调""如玉"的意思与"前腔"一样，即首节的滚门【二调北】。

经过比对，1857 年《文焕堂指谱》36 套指套中，《四朝元·亲人去》《一江风·孤栖闷》与《南海观音赞》为《道光指谱》所缺，而后者 40 套指套中，《五更返》《想君去》《照见我》《北绣阁罗帏》《飒飒西风》《花园外》《亏伊历山》为前者所缺，36 套传统指套中，只有 33 套是共有的，其中《情人去》与《一阵狂风》属于倒序式重复，实际上是 32 套。可见《道光指谱》与《文焕堂指谱》共收录了 41 套指套。按常理，《文焕堂指谱》

为刊本，《道光指谱》为手抄本，刊本属于定本，不能增删，而手抄本属于活本，可以增删，但很难看出所抄的字是否出于同一人。

《重编》45 套南音指套中，标明《飒西风》续《阵狂风》，《北绣阁》续《绣阁罗》，《共君断》续《春今返》，其中《飒西风》与《阵狂风》《北绣阁》均为《道光指谱》所有，这三套非新增。《文焕堂指谱》的《亲人去》，在《重编》中则为《亲郎去》，"人"与"郎"在闽南话中读音相近。《重编》中，《情郎去》与《阵狂风》只是倒序，将《一阵狂风》《情郎去》改为首节《情郎去》，次节《一阵狂风》，管门同为四空管，滚门为【二调北】。《文焕堂指谱》中的《忆王孙·为人情》，在《重编》中则为《为郎情》，也是将"人"改为"郎"，二者均为两节，首节是《为郎情》，次节是《行到凉亭》。由此，《（南）绣阁罗》《共君断约》为《道光指谱》与《文焕堂指谱》所缺，应为林霁秋所增，虽然标为 45 套，实质为 43 套。

《南音指谱大全》与《重编》相比，增添了《二调绣停针十三腔》《叹想玉郎》《普庵咒》三套，发展为 46 套。《福建南音指谱》又在 46 套基础上增加了《沙淘金·嗷奏龙颜》《竹马儿·良缘未遂》，发展为 48 套。

吕锤宽《泉州弦管（南管）指谱丛编》（上编）将南音指套分为三个阶段，[①] 第一阶段 36 套，其中前部 26 套，《轻轻行》《自来生长》《因为欢喜》《妾身受禁》《见汝来》《趁赏花灯》《锁寒窗》《拙时无意》《小姐听》《清早起》《我一身》《一纸相思》《为君去》《父母听》《父母望子》《心肝悢悴》《对菱花》《一路行》《记相逢》《玉箫声》《亏伊历山》《春今卜返》《弟子坛前》《汝因势》《情人去》《五更段》；后部 10 套，《我只心》《绣阁罗帏》《照见我》《金井梧桐》《忍下得》《举起金杯》《惰梳妆》《出汉关》《听见杜鹃》《花园外边》。第二阶段 5 套，《想君去》《孤栖闷》《亲人去》《为人情》《普庵咒/南海赞》。第三阶段 8 套，《所见可浅》《飒飒西风》《叹想玉郎》《嗷奏龙颜》《良缘未遂》《绣阁罗帏》《罗帏坐卧》《共君断约》。吕锤宽的丛编是根据林霁秋、刘鸿沟、吴明辉、昇平奏、许启章、李秀

① 吕锤宽编：《泉州弦管（南管）指谱丛编》（上编），台北"行政院文化建设委员会"1987 年版。

清、聚英社、振声社、南声社、郭炳南与林祥玉的抄本和刊本的梳理研究提出的论述。这些版本均不如《道光指谱》《文焕堂指谱》来得早，但他的说法仍值得参考。

由此，闽台南音指套曲目的历史演进有两种观点。一是吕锤宽先生提出的第一阶段 36 套，分为前部 26 套，后部 10 套，第二阶段 5 套，第三阶段 8 套，共 49 套。二是笔者上述分析的第一阶段 32 套，第二阶段 9 套，第三阶段 4 套，第四阶段 3 套，第五阶段 5 套，共 53 套。

二、闽台南音指套中的剧目

闽台南音指套，随着历史发展而不断增加，一方面说明已有曲目无法满足南音人的需要，另一方面说明南音人也是在不断演奏交流中推动了南音创作。

一般认为，闽台南音指套故事，均与梨园戏剧目有密切联系，甚至直接源自梨园戏剧目。这种说法得到了南音界的认同。在 49 套南音指套中，除了《南海观音赞》《普庵咒》与佛教音乐有关，《弟子坛前》与道教音乐有关外，其他指套均来自不同时期的梨园戏剧目，有些与宋元南戏剧目相关，有些与明传奇相关。在具体曲目组合中，大致形成了全套曲目来自一个戏曲本事，一套曲目由不同戏曲本事组成和多套曲目来自同一个戏曲本事的特点。

（一）单个指套表现某一戏曲本事

闽台南音指套中，属于单个指套表现某一戏曲本事的有 14 套。指套《对菱花》又名《珠泪垂》，讲述王魁与敫桂英的故事，这是现存最早的南宋南戏剧目之一，取材于民间传说。《照见我》讲述刘智远与李三娘的故事，取材于元人所作南戏剧目《刘智远白兔记》。《趁赏花灯》为南音"五大套"之一，讲述郭华与王月英的故事，取材于宋元旧篇《王月英月下留鞋》，又名《留鞋记》，与明代传奇《胭脂记》故事大致相同。《亏伊历山》讲述刘、阮天台采药的故事，取材于《幽明录》，元末明初，王子一根据东汉故事编成《刘晨、阮肇入天台》。《孤栖闷》讲述杜牧的故事，源于唐

于邺《扬州梦记》，元代吉甫编有杂剧《杜牧之诗酒扬州梦》。《南绣阁罗帏》讲述杨贵妃的故事，见南戏剧目《马践杨妃》，表现杨贵妃对安禄山的思念。《轻轻行》讲述司马相如与卓文君的故事，见《史记》本传，源于明代孙柚所作传奇《琴心记》。《记相逢》讲述潘必正与陈妙常的故事，见明高谦所作《玉簪记》。《父母望子》讲述高文举的故事，源于明传奇《珍珠记》。《拙时无意》讲述周廷章与王娇鸾的故事，见《情史类略》。《我一身》讲述聂胜琼的故事，源于《情史类略》。《为君去》是南音"五大套"之一，讲述薛媛与南楚材的故事，源于《情史类略》。《为人情》讲述苏盼奴和赵不敏的故事，源于明凌濛初《拍案惊奇》卷二十五。《自来生长》讲述名妓真凤儿与张应麟的故事。

（二）单一指套表现不同戏曲本事

闽台南音指套中，属于单一指套表现不同戏曲本事的有 6 套。《飒飒西风》第一阕讲述赵贞女与蔡伯喈的故事，取材于民间传说，有南戏剧本《赵贞女与蔡二郎》表现赵贞女独守孤帏，思念伯喈；第二阕、第三阕讲述陈三五娘的故事。《因为欢喜》共两阕，第一阕取材于南戏刘珪与云英，表现云英悲叹自己与情人被父亲强行分开，想念情人；第二阕取材于南戏蔡伯喈，表现赵贞女怨蔡伯喈不念公婆年老，独自离家。《我只心》共四阕，第一阕取材于《王昭君》，表现王昭君在冷宫中述情怀；第二、三、四阕取材于《陈三五娘》，第二、三阕表现五娘在花园内赏花，想念情人，第四阕表现五娘夜晚暗开门私会情人。《小姐听》分三阕，表现三个不同故事内容，第一阕取材于《莺莺传》，表现红娘埋怨夫人言而无信；第二阕取材于《姜孟道》，陆贞懿诉说自己与情人相识经过，愿意自己守节，成全情人另娶他人；第三阕取材于《尹弘义》，李寒冰向尹弘义表白自己的天荒地老的爱，尹弘义接受金钗。《汝因势》分为五阕，第一、二阕取材于秦雪梅；第三阕取材于《朱寿昌》，表现魏孝挑柴街上卖，遇见一汉子给他钱，忘了问姓名；第四阕取材于"闲曲"，无特定剧目，表现店家开店遇不到好人，却遇到吃酒不给钱的坏人，追讨酒钱不让客人离去；第五阕取材于姜孟道与陆贞懿，情节与梨园戏大致相同，表现陆氏投井被

救，思念婆婆，想绝食而死。《情人去》分两阕，第一阕取材于明传奇朱弁，表现朱弁妻临风悲泣，愁肠寸断的情感；第二阕取材于《梁意娘》，表现梁意娘感受一阵狂风如情人归无定期，见花开物美，想念情人的幽怨之情。

（三）多个指套表现同一戏曲本事

闽台南音指套，由多个指套表现同一戏曲本事最多，共涉及30套指和10个剧目（蔡伯喈与赵贞女、吕蒙正、王昭君、张君瑞与崔莺莺、姜孟道与陆贞懿、陈三五娘、朱弁、秦雪梅、刘珪与云英、尹弘义）。其中，《想君去》、《飒飒西风》第一阕、《玉箫声》、《亲人去》、《因为欢喜》第二阕等表现蔡伯喈与赵贞女；《清早起》《爹妈听》《忍下得》《良缘未遂》等表现吕蒙正；《妾身受禁》《出汉关》《我只心》《嗷奏龙颜》等取材于王昭君；《五更段》《小姐听》第一阕等取材于张君瑞与崔莺莺；《汝因势》第五阕、《小姐听》第二阕等取材于姜孟道与陆贞懿；《惰梳妆》《锁寒窗》《金井梧桐》《听见杜鹃》《共君断约》《花园外边》《所见可浅》《我只心》第二至四阕、《飒飒西风》第二与第三阕等取材于陈三五娘；《情人去》第一阕、《见你来》、《心肝悛悴》、《举起金杯》等取材于朱弁；《汝因势》第一与第二阕、《春今卜返》等取材于秦雪梅；《一路行》、《因为欢喜》第一阕等取材于刘珪与云英；《一纸相思》、《小姐听》第三阕等取材于尹弘义。

上述单个指套表现不同戏曲本事与多个指套表现同一戏曲本事所涉及的指套曲目与戏曲本事是交叉的，这也显示了南音指套的复杂性。

（四）南音指套与宋元南戏、明传奇的关系

梨园戏作为宋元南戏的一支，三个流派各有18棚剧目，这些剧目多见于宋元南戏。49指套与千首曲，内容来自宋元南戏，体裁多与宋词、元曲有关，同一故事的指套或曲，都出现在梨园戏中。除了《普庵咒》和《弟子坛》外，其他与宋元南戏、明传奇相关的指套分别如下：

剧目名称	指套名称
《琵琶记》	《亲人去》《想君去》《飒飒西风》《玉箫声》
《白兔记》	《照见我》
《玉簪记》	《记相逢》
《西厢记》	《五更段》
《吕蒙正风雪破窑记》	《清早起》《爹妈听》《忍下得》《良缘未遂》
《留鞋记》	《趁赏花灯》
《荔镜记》	《锁寒窗》《懒梳妆》《金井梧桐》《共君断约》《听杜鹃》《花园外》
《王魁》	《对菱花》
《朱弁》	《见汝来》《情人去》《心肝悋悴》《叹想玉郎》《举起金杯》
《王昭君》	《出汉关》《妾身受禁》《嗷奏龙颜》
《雪梅教子》	《春今卜返》
《寒冰写书》	《一纸相思》
《司马相如》	《轻轻行》
《杜牧游扬州》	《孤栖闷》
《杨贵妃》	《绣阁罗帏【锦板】》
《高文举》	《父母望子》
《王娇鸾与周廷章》	《拙时无意》
《刘晨》《阮肇入天台》	《亏伊历山》
《云英行》	《一路行》
《薛媛与南楚材》	《为君去》
《苏盼奴》	《为人情》
《聂胜琼》	《我一身》
《佛道曲》	《南海赞》《普庵咒》《弟子坛》

在上表中，宋元南戏以姓名为名的有：吕蒙正、王魁、朱弁、王昭君、雪梅、司马相如、杜牧、杨贵妃、高文举、王娇鸾与周廷章、刘晨、阮肇、云英、薛媛与南楚材、苏盼奴、聂胜琼等；明传奇以××记为名的有：琵琶记、白兔记、玉簪记、西厢记、破窑记、留鞋记、荔镜记等。

三、闽台南音散套、散曲中的剧目

闽台南音共有 9 个散套和 6000 多支散曲。由于散曲数量庞大，很难全部列出。南音散曲内容丰富多彩，并非都与戏曲剧目有关，有些也"融入了李白、刘禹锡、李煜、苏轼、牛希济、魏夫人、岳飞等名家的诗词"①，有些是取材于百姓日常生活草曲，甚至是反映现实生活的作品。

（一）南音散套中的剧目

根据吕锤宽《泉州弦管（南管）指谱丛编》（上卷）可知，南音散套指的是《十三腔序》《双调·黑麻序》《双调·蔷薇序》《二调·恨萧郎》《中倍·玉楼春序》《大倍·齐云阵》《中倍·大都会》《中倍·倾杯序》《中倍·梁州序》。散套《黑麻序》由 9 支曲组成，取材于颜臣与贞娘，最早见明嘉靖刻本《荔镜记》中的《颜臣》。《梁州序》由 13 支曲组成，取材于张君瑞与崔莺莺本事，与王实甫《西厢记》密切相关。《蔷薇序》由 11 支曲组成，取材于申纯与娇娘本事，源于明传奇《娇红记》。《恨萧郎》由 10 支曲组成，取材于王十朋与钱玉莲本事。《玉楼春序》由 10 支曲组成，无固定剧目，表现少女想念情人的哀怨情感。《十三腔序》由 14 支曲组成，无特定剧目，描写女子自情人分开后，一年四季见景感慨，思念和埋怨情人。《齐云阵》由 14 支曲组成，无特定剧目。《大都会》由 18 支曲组成，取材于张千本事。《倾杯序》由 21 支曲组成，取材于刘珪本事。

（二）南音散曲中的剧目②

① 郑国权主编：《泉州弦管曲词总汇》，中国戏剧出版社 2014 年版，第 8 页。

② 根据《泉州弦管曲词总汇》与《福建南音初探》整理。郑国权主编：《泉州弦管曲词总汇》，中国戏剧出版社 2014 年版。王耀华、刘春曙：《福建南音初探》，福建人民出版社 1989 年版。

南音散曲，数量过于庞大，吕锤宽编《泉州南音（弦管）集成》目前已经出版 36 册，后续还在编辑出版中；吴珊珊主编《中国泉州南音集成》共 640 种 1700 册，尚在编辑出版中。下面仅以《泉州弦管曲词总汇》与《福建南音初探》的资料进行整理。

闽台南音散曲中涉及的剧目，大致 60 多种，涉及曲牌大致分为两类：一是单支散曲表现某一戏曲本事；二是多支散曲表现同一戏曲本事。

1. 单支散曲表现某一戏曲本事

南音散曲所表现的内容极为广泛，并非都与戏曲剧目有关，许多散曲并无特定人物故事情节，有些甚至只是表现某一种幽怨情绪。所谓单支散曲表现某一戏曲本事，是某一滚门/曲牌的曲子取材于某一戏曲本事，表现人物的某种情感。

经过梳理，单支散曲表现某一戏曲剧目的有 15 支，分别如下：《野风餐·罗断了》取材于元关汉卿创作的杂剧故事《苏氏女织回文锦》；《北相思·辗转三思》取材于南戏剧本《马践杨妃》，这是台湾南音界广泛流传的曲目之一；《七撩倍思·我心为乜》取材于元杂剧伍子胥过昭关故事；《二调·严子陵》取材于元杂剧《严子陵垂钓七里滩》；《长潮·鹧鸪天·温侯听说（新仇旧恨）》取材于元杂剧《锦云堂美女连环计》的貂蝉故事，该曲流行于闽台两地；《双闺·咱双人》取材于司马相如与卓文君故事，该曲也是闽台两地较为流行的曲目；《叠韵悲·想起韩寿》取材于韩寿偷桃故事；《寡叠过玉交枝·恨哥嫂》取材于明万历刊本《重补摘锦潮调金花女大全》的金姑看羊故事；《小倍·红衲袄·腾凤逸》取材于明小说《玉堂春落难逢夫》的苏三故事；《寡北·到只处》取材于明许自昌作《水浒记》的卢俊义流放沙门岛故事，该曲是闽台两岸男声曲唱家最流行的曲目之一；《序滚·贾似道》取材于新编历史剧贾似道；《大倍过长滚·想君一去》取材于《三国演义》的诸葛亮与蒋夫人故事；《叠韵悲·娘娴》取材于周怀鲁故事；《双闺·且休辞》取材于凤娇与李旦故事；《七撩倍思·恨杀郭槐》取材于狸猫换太子故事。

2. 多支散曲表现同一剧目

在 60 多种剧目中，约有 45 种剧目属于多支散曲表现同一剧目，每个剧目有 2 支至 127 支不等。其中取材于《荔镜记》表现陈三五娘故事的曲目最多，有 127 支。在同一剧目中，有多支由不同滚门/曲牌组成的同名曲目，如南戏最早本子《王魁》，仅《恨王魁》这支曲目就有 3 支，分别为《中滚·十三腔·恨王魁》《短滚叠·恨王魁》《竹马儿·恨王魁》，有可能是不同演员在表演《王魁》剧目过程中的不同创造。下列按数量由多至少梳理 45 种剧目。

《陈三五娘》210 支、《王昭君》110 支、《吕蒙正》38 支、《孟姜女》30 支、《郭华与王月英》23 支、《潘必正与陈妙常》22 支、《张君瑞与崔莺莺》20 支、《梁山伯与祝英台》19 支、《刘智远与李三娘》19 支、《王魁与敫桂英》16 支、《刘珪与云英》16 支、《高文举》15 支、《韩国华与连理》11 支、《杨琯与翠玉》10 支、《董永》10 支、《苏秦》10 支、《蔡伯喈与赵贞女》10 支、《寿昌寻母》9 支、《尹弘义》8 支、《姜孟道与陆贞懿》7 支、《目连救母》6 支、《苏东坡》6 支、《朱弁》6 支、《陈杏元》6 支、《苏英》5 支、《王十朋与钱玉莲》4 支、《孙华与杨玉贞》4 支、《郑元和》4 支、《狄龙与段红玉》4 支、《葛希谅》4 支、《蒋世隆与王瑞兰》3 支、《朱买臣》3 支、《崔淑女皇陵墓踏青》3 支、《龙女试有声》3 支、《刘文龙》2 支、《唐三藏取经》2 支、《刘、阮天台采药》2 支、《赵盾》2 支、《姜子牙》2 支、《李益与霍小玉》2 支、《秦雪梅》2 支、《何文秀》2 支、《梁红玉》2 支、《周德武》2 支、《番婆弄》2 支。

60 种剧目所涉及的滚门/曲牌共 143 个与 58 个过枝曲，具体如下：

滚门/曲牌：【序滚】【倍滚】【长滚】【中滚带尾声】【中滚十三腔】【中滚三遇反】【短滚】【短滚叠】【长滚·越护引】【长滚·大迓鼓】【长滚·鹊踏枝】【长滚·手抱琵琶】【中滚·南北交】【中滚·薄媚花】【中滚·杜韦娘】【中滚·三更人】【短中】。

【倍工叠字带花回】【倍工·巫山十二峰】【倍工·三台令】【倍工·双调】【倍工·寓家树】【倍工·二犯望仙子】【倍工·碧玉琼】【倍工·四孤八宝妆】【倍工·叠字双】【倍工·七娘子】。

【大倍·水晶弦】【大倍·忆王孙】【大倍】。

【中倍·外对双·芍药花】【中倍·外对双·静微花】【中倍·外对双·莺爪花】【中倍·外对双·石榴花】【中倍·内对双·天台云锁】【中倍·内对双·渔父吟】【中倍·渔父第一过叠韵悲】。

【小倍·红衲袄】【小倍·红绣鞋】【小倍·青衲袄】【小倍·青鞋】【小倍·红衲袄过倍思潮阳春】【倍思】。

【二调·哭春归】【二调·集宾贤】【二调·下山虎】【二调】【沙淘金】【滴滴金】【双闺】【双闺叠】【奏双闺】【双闺·扑灯蛾】【扑灯蛾】【声声闹】【听闲人】【八骏马】【五翼蝉】【竹马儿】【竹马儿带慢尾】【柳摇金】【柳摇金叠】【麻婆子】【南浆水】【浆水叠】【浆水令叠】【福马郎】【短福马】【福马猴】【福马叠】【五供养带慢头】【中五供养】。

【相思引】【相思引叠】【十相思】【八面相思】【短相思】【短相思带尾声】【相思引·五韵悲】【相思引·千里急】【相思引·杜相思】【相思引·八大骏】【锦板】【锦板叠】【锦板·南北交】【锦板·四朝元】【锦板·风餐北】【锦板·带尾声】【锦板·金钱北】【锦板·四朝元带慢尾】【北青阳】【二调北】【北调】【北叠】【昆北】【清北·风潺北】【北地锦】。

【长玉交枝】【长玉交枝·四遇反】【玉交枝】【玉交叠】【中玉交·南北交】【长玉交·四遇反】。

【长绵答絮】【长将军令】【望远行】【驻云飞】【短尪姨】【大迓鼓】。

【长水车】【水车歌】【短水车】【水车叠】【山坡羊】【山坡里羊】【山坡羊·暮云卷】【三坡里】【皂云飞】【步步娇叠】【金钱花】【北调·金钱花】。

【长寡】【寡北带慢尾】【寡北带慢头】【寡叠带尾声】【叠韵悲】。

【长潮阳春】【长潮带慢头】【潮阳春】【潮叠】【紧潮叠】【长潮·鹧鸪天】【潮阳春·望吾乡】【潮叠·南北交】【潮阳春·五开花】【三脚潮】【三脚潮叠】。

【长逐水流】【逐水流】【三棒鼓】【鹧鸪天】【野风餐】【野风餐叠带尾声】。

过枝曲 58 支：【相思引过福马郎】【相思引过玉交枝】【相思引过长潮】【北相思过叠韵叠】【北相思过沙淘金】【短相思过南浆水】【叠韵悲过长水车】【叠韵悲过北相思】【中滚过北青阳】【竹马儿过福马郎】【潮阳春·汤瓶儿带慢头】【南浆水过声声闹】【中寡过望远行】【寡叠过玉交叠】【锦板过相思引】【驻云飞过麻婆子】【水车过北叠】【水车歌过逐水流】【倍工过沙淘金】【福马过双闺】【福马郎过柳摇金】【福马过锦板叠】【福马过玉交枝】【山坡羊过沙淘金】【山坡羊过倍思】【山坡羊过生地狱】【山坡羊过锦板】【山坡羊过叠韵悲】【北青阳过北叠】【倍思过生地狱】【锦板过福马叠】【锦板叠过浆水叠】【尪姨叠过短滚叠】【二调·集宾贤过长尪姨】【大倍·二幻境过沙淘金】【小倍过长玉交】【二调过长滚】【双闺叠过锦板叠】【双闺过玉交枝】【双闺过短滚】【竹马儿过叠韵悲】【倍工过相思引】【福马郎过短滚】【麻婆子过声声闹】【序滚过福马】【玉交枝过金钱花】【玉交枝过望远行】【玉交枝过潮阳春】【金钱花过短滚】【潮叠过短相思】【倍思叠过潮叠】【尪姨叠过北叠】【大倍过长滚】【长滚过中滚】【中滚过短滚】【三撩倍思过望吾乡】【逐水流过北叠】【短滚叠过北叠】。

闽台南音中的剧目共有 66 种：《梁意娘》《聂胜琼》《苏盼奴和赵不敏》《薛媛与南楚材》《周廷章与王娇鸾》《真凤儿与张应麟》《陈三五娘》《王昭君》《吕蒙正》《孟姜女》《郭华与王月英》《潘必正与陈妙常》《张君瑞与崔莺莺》《梁山伯与祝英台》《刘智远与李三娘》《王魁与敫桂英》《刘珪与云英》《高文举》《韩国华与连理》《杨琯与翠玉》《董永》《苏秦》《蔡伯喈与赵贞女》《寿昌寻母》《尹弘义》《姜孟道与陆贞懿》《目连救母》《苏东坡》《朱弁》《陈杏元》《苏英》《王十朋与钱玉莲》《孙华与杨玉贞》《郑元和》《狄龙与段红玉》《葛希谅》《蒋世隆与王瑞兰》《朱买臣》《崔淑女皇陵墓踏青》《龙女试有声》《刘文龙》《唐三藏取经》《刘、阮天台采药》《赵盾》《姜子牙》《李益与霍小玉》《秦雪梅》《何文秀》《梁红玉》《周德武》《番婆弄》《苏氏女织回文锦》《马践杨妃》《伍子胥过昭关》《严子陵》《貂蝉》《司马相如与卓文君》《韩寿偷桃》《金姑看羊》《苏三》《卢俊义》《贾似道》《诸葛亮与蒋夫人》《周怀鲁》《凤娇与李旦》《狸猫换太子》。

第二节　社会变迁与历史文献中的闽台南音戏剧目

明清以降，梨园戏尤其是七子班的活动显得尤为突出，主要表现在声腔与剧目方面，高甲戏也完成了从孕育到形成、演变的过程。清末至 20 世纪 50 年代期间，晋江戏班很活跃，女伶首次登上七子班的历史舞台。福建高甲戏也在海峡两岸从同一性生存与交流至各自发展。迄今，闽台南音戏有了各自剧种性风格的剧目。

一、明清时期历史文献中的梨园戏

梨园戏为宋元南戏之遗响。泉州市文管会收藏的宋南外宗正司皇族《南外天源赵氏族谱》抄本中《家范》载有："家庭中不得夜饮妆戏、提傀儡娱宾，甚非大体。亦不得教子孙童仆习学歌唱、戏舞诸色轻浮之态。"《家范》纂修者"古愚"为明成化年间太祖派后裔赵（惟）珤之号。① 可知，南宋时期南外宗正司皇族在泉州演戏歌舞的奢靡生活，这种生活至于明成化以前，为赵宋后裔所禁忌。明代以前的历史文献，并无直接同名于梨园戏的剧种。但明嘉靖年间刊本《荔镜记》、万历年间刊本《荔枝记》的出现，为梨园戏作为宋元南戏的剧种历史提供了可靠的证据。

（一）明清梨园戏的称谓与特征

明代文献所记录的梨园戏称谓，或"土腔"，或"泉腔"，或"泉音"，其特征是小梨园七子班以儿童演戏存在的。明朝陈懋仁《泉南杂志》载："优童媚趣者，不吝高价，豪奢家攘而有之，蝉鬓傅粉，日以为常。然皆土腔，不晓所谓，余常戏译之而不存也。"② 陈懋仁是浙江嘉兴人，明万历

① 泉州赵宋南外宗正司研究会编：《南外天源赵氏族谱》，泉州市印刷广告公司 1994 年，第 179 页。

② 〔明〕陈懋仁：《泉南杂志》（卷下），转引福建戏曲研究所编《福建戏史录》，福建人民出版社 1983 年版，第 47 页。

年间（1606年后）在泉州府任经历一职，他所反映的豪门家班，已用地方声腔，因他"不晓所谓"，所以称为"土腔"。这条文献说明，在明代，泉州的豪门贵族之间已时髦"攘"优童组成家班媚趣并相互攀比，而且，他们的唱腔是"土腔"。陈懋仁所载为泉南事件，故该"土腔"应是"泉腔"，由于其演员为"优童"，音乐为"土腔"，符合梨园戏七子班的特征。因此，如果该家班就是梨园戏七子班，那么，其家班渊源可以追溯到明代以前。

明代晋江人何乔远《闽书》中"（龙溪）地近于泉……虽至俳优之戏，必使操泉音，一韵不谐，若以为楚语"[①] 提到了"俳优之戏，必使操泉音"。明代徐㷼《徐氏家藏书目》卷四"传奇类"列有《陈三磨镜记》。[②]清代褚人获《坚瓠集》："弘治末，泉州府学某教授，南海人，颇立崖岸。一日，设宴于明伦堂，搬演《西厢》杂剧。翌日，有无名子弟书一联于学门云：'斯文不幸，明伦堂上除来南海先生；学校无光，教授馆中搬出《西厢》杂剧。'某出见之，赧然自愧，故态顿去。"[③] 梨园戏现存虽无《西厢记》一剧，然南音散曲仍存有50多支。清乾隆十三年（1748），漳浦人西湖蔡伯龙先生（蔡奭）《注释官音汇解》之"戏耍音乐"中"做正音，正唱官腔。做白字，正唱泉腔。做大班，正唱昆腔。做九甲，正唱四平。做潮调，正唱潮腔"[④] 提到了"做白字，正唱泉腔""做九甲，正唱四平"，说明梨园戏在漳浦被称为唱泉腔的白字戏，当时九甲戏唱四平腔。清乾隆三十六年（1771），廖景文《清绮集》载："闽南又有演唱土腔者，半属哀怨之词"；"若闽南土腔，则用七八童，弦索之外，加以玉笛竹板，当节奏

① 〔明〕何乔远：《闽书》卷三十八"风俗"，转引福建戏曲研究所编《福建戏史录》，福建人民出版社1983年版，第47页。

② 参见〔明〕徐㷼等撰的《新辑红雨楼题记 徐氏家藏书目》，上海古籍出版社2014年版，第340页。

③ 〔清〕褚人获辑撰，李梦生校点：《坚瓠集》，上海古籍出版社2012年版，第158页。

④ 〔清〕西湖蔡伯尼先生纂著：《注释官音汇解》，乾隆十三年。

宛转处，迟其声以媚之，别有意趣。"① 所谓"闽南土腔，则用七八童"，是清代七子班的一种称谓，其伴奏用弦索以及玉笛、竹板。清代陈云程《闽中�摭闻·泉州府·生韩古庙》："泉州府治旧在双门顶，明太守常性移于东街。后人以魏公诞此，即其地建'生韩古庙'，以祀城隍。俗又附会，谓衙中榕树生班枝花，侍婢连理取以奉国华，国华幸之，怀孕，为嫡夫人所逐，乃生魏公于庙。世传《班枝记》杂剧，是也。移署之事，稀有知之者。"② 清代陈启仁《闽中金石略·宋六·韩忠献王像赞》："按韩谏议国华守泉日，魏公生于官舍，俗传有《班枝记》杂剧。"③ 这两则文献透过杂剧《班枝记》来溯源梨园戏剧目《韩国华》。清道光年间（1821—1850），施鸿保《闽杂记·假男假女》载："福州以下，兴、泉、漳诸处有'七子班'，然有不止七人者，亦有不及七人者，皆操土音，唱各种淫秽之曲，其旦穿耳傅粉，并有裹足者，即不演唱亦作女子装，往来市中，此假男为女者也。"④ 清道光七年（1827）林枫《听秋山馆诗钞》："梨园称七子（梨园演剧一部仅七人，俗谓之七子班），嘲谑杂淫哇，咿哑不可辨，宫商亦自谐。"⑤ 这两则文献记录了清道光年间梨园戏七子班的活动情况。清道光十九年（1839）刊《厦门志（卷十五）·风俗·俗尚》："赛社演剧，在所不禁，取古人忠孝节义之事，俾观者知所兴感，亦有裨于风教。闽中土戏，谓之'七子班'，声调迥异。《漳州志》论其淫乱弗经，未可使善男女见信哉。厦门前有《荔镜传》，演泉人陈三诱潮妇王五娘私奔事，淫词丑态，穷形尽相，妇女观者如堵，遂多越礼私逃之案，前署同知薛凝度禁止之。"⑥ 清代龚显曾辑《桐阴吟社诗·鲤城竹枝词》中之"观剧"："喧喧箫

　　① 〔清〕廖景文：《清绘集》（卷二），乾隆三十六年刻本1938年版，第69～70页。

　　② 〔清〕陈云程：《闽是摭闻》，泉州大美书店1937年版，第81页。

　　③ 〔清〕陈启仁：《闽中全石略》，商务印书馆2019年版，第152页。

　　④ 〔清〕施鸿保：《闽杂记》（卷七），福建人民出版社1985年版，第107页。

　　⑤ 〔清〕林枫：《听秋山馆诗钞》，清同治十一年刊本《福建戏史录》，福建人民出版社1983年版，第109页。

　　⑥ 〔清〕《厦门志》（卷十五"风信"十三），道光乙亥年（1839），第327页。

管逐歌讴，月落霜深剧未收；一曲分明《荔镜传》，换来腔板唱潮州。"①
这两则文献记载了《荔镜传》在清末闽南地区流传及其遭到禁止的情况。
文献不断地出现泉音、泉腔、闽南土腔、七子班与土音；剧目有《西厢
记》、《陈三五娘》（《荔镜传》）、《韩国华》。这些文献实质上都从不同历
史时期记录了梨园戏音乐的声腔剧种特性，也明确了梨园戏作为独立泉腔
在明清时期的历史延续性存在。

（二）台湾梨园戏的称谓与特征

清康熙三十九年（1700），郁永和《裨海纪游》中的第 11 首《竹枝词》
载："肩披鬖发耳垂珰，粉面红唇似女郎；妈祖宫前锣鼓闹，侏离唱出下
南腔。"② 这是最早记载台湾梨园戏的文献。浙江仁和（今杭州）人郁永和
于清康熙三十六年（1697）入台采硫磺，将所见所闻记录下来。他共写 12
首《竹枝词》，该首是他描写在台南天后宫看梨园戏演出的盛况。其在诗
中题注："梨园子弟，垂髫穴耳，傅粉施朱，俨然女子。土人称天妃庙曰
妈祖，称庙曰宫；天妃庙近赤嵌城，海舶多于此演戏酬愿。闽以漳泉二郡
为下南，下南腔亦闽中声律之一种也。"③ 从诗句可知，下南腔为当时外省
人对台湾梨园戏的一种称谓，而该演出符合小梨园七子班的特征。清乾隆
三十七年（1772），曾旅居台湾的朱景英说："神祠里巷，靡日不演戏，鼓
乐喧阗，相续于道，演唱多土班小部，发声诘屈不可解，谱以丝竹，别有
宫商，名曰下南腔。"④ 乾隆年间，东宁才子吴国翰撰写的《东宁竹枝词》
中有一句"第一时行七子班"。吴国翰为台湾省人，可知清乾隆以前，梨
园戏在台湾名为七子班。清代林豪《澎湖厅志》："澎地演剧，俗名七子
班，仍系泉、厦传来，演唱土音，即俗所传《荔镜传》。皆子虚之事。然

① 〔清〕龚显曾辑：《桐阴吟社诗·鲤城竹枝词》，转引自《福建戏史录》，福建
人民出版社 1983 年版，第 156 页。

② 〔清〕郁永和：《裨海纪游》，台湾银行经济研究室 1959 年版。

③ 〔清〕郁永和：《裨海纪游》，台湾银行经济研究室 1959 年版。

④ 《海东札记》2.5b，转引自龙彼得之《古代闽南戏曲与弦管》，见《明刊三种
之研究》（内刊），泉州地方戏曲研究社，1996 年，第 29 页。

此等曲本，最长淫风，男妇聚观，殊非雅道。是宜示禁。"① 1895 年以前，台湾的梨园戏以小梨园为主，大梨园为辅。清代林焜熿《金门志》："里社报赛，或演大梨园至三五日，少妇靓妆坐台前听戏，前所未有也。有化民之责者，将何以潜移默导哉。"又如连横《台湾通史》载："台湾之剧，一曰乱弹，传自江南，故曰正音。其所唱者，大都二簧西皮，间有昆腔。今则日少，非独演者无人，知音亦不易也。二曰四平，来自潮州，语多粤调，降于乱弹一等。三曰七子班，则古梨园之制，唱词道白，皆用泉音。而所演者，则男女之悲欢离合也……"②

二、清代以来社会变迁中南音戏演剧风格生成③

清代以来，小梨园、下南、上路等梨园戏流派与各地高甲戏各立山头，班社林立，各地戏班如雨后春笋，蓬勃发展，方兴未艾，一直到 1949 年才衰落。

（一）闽台梨园戏风格流变

闽台梨园戏流派在清代逐渐显露，戏班兴衰伴随着剧种的兴衰。

1. 清中叶以来，泉州梨园戏兴衰

自清中叶以来，泉州梨园戏由盛转衰。1949 年后，梨园戏流派合一，成为天下一团。小梨园戏班，自清中叶直至 1947 年，先后共有清中叶的义盛班、联兴班、隆兴班，清光绪中期的祥春班，光绪二十六年（1900）的协成班，光绪二十九年（1903）的玉梨兴班，清末的大梨金班，宣统三年（1911）的联升班，民国初年的金瑞春班，1920 年代中期的小合春班、新秀春班，民国十六年（1927）的细祥春班，民国十九年（1930）的金宝发班、小玉顺班，民国二十八年（1939）左右的旧合春班，民国二十九年（1940）的小元春班，民国三十年（1941）的富金春班，1940 年代的新和

①　〔清〕林豪：《澎湖厅志》，台北大通出版社 1997 年版，第 36 页。

②　连横：《台湾通史》，台湾幼狮文化事业公司 1977 年版，第 446～447 页。

③　庄长江：《晋江民间戏曲漫录》，国际文化出版公司 1998 年版。庄长江：《泉州戏班》，福建人民出版社 2006 年版。本节主要参考上述两本专著之成果。

成班，民国三十一年（1942）的金发成班，民国三十三年（1944）的梨兴班，民国三十四年（1945）的小秀春班，民国三十五年（1946）的富元春班，民国三十六年（1947）的新合春班，以及其他知名而不详的班社等100 多个。

下南老戏，除清中叶的玉兴、兴盛、瑞宝、联庆四大班外，清末以来尚有清光绪年间和兴班，清末民初德春班与玉顺班，民国初年梨川班与金和成班，民国时期玉春、和顺、大合春、细秀英、月春、和春、宝兴、三泉春、小宝班、金元春、日春、玉秀英、金梨春等。19 世纪末至 20 世纪 20 年代，梨园戏的旦色由男伶扮演，是以民间有"老戏旦，挣钱不够剃胡须"之俗语。1920 年代后，梨园戏七子班女童伶琴仔旦登台，首开晋江以女旦粉墨之先河，别开生面，深受观众欢迎，继而有细祥春、大梨金的七角色全为女童伶，戏班因而走红。1930 年代，"金秀春"由七子班改演高甲戏，女旦林秀来红得发紫；抗战前夕，上路老戏坤角第一人何淑敏，红遍鹭岛与晋江，成为与琴仔旦相抗衡的名旦。从此，各地梨园戏班竞相培养女旦，至 1940 年代已经坤角如云。1945—1949 年，泉州七子班有小梨园、梨兴、小联兴、新合春等班社，下南老戏有金梨春、大合春等班社。由于抗战烽火并未漫延至晋江，晋江戏曲演出活动也未停止过。农村的民俗节令、神佛诞日依旧请戏班演出。

自清末以来，戏班的发展促进了戏馆、作坊与丝竹工会的产生。戏馆，是提供戏班住宿、膳食以及戏班教戏的场所，还提供订戏服务。清同治年间，泉州庄汪缺创建了戏馆，后由其子庄材枝经营，至 1949 年关闭。尚有庄歪头戏馆、田真戏馆、庄仔含戏馆、施冰戏馆等。作坊，主要从事戏服及道具的制作。绣艺师傅王阿招于清末民初开业的石狮戏装店，一直到 1949 年停业。石狮庄仔含于 20 世纪 20 年代初期开设东村街戏装店。丝竹工会，是由晋江戏曲界艺领洪金乞发起的，旨在保护艺人人身安全与正当权益的艺人组织。

1949 年新中国成立以来，梨园戏合三为一，成立了"天下第一团"——福建省梨园戏实验剧团，脱离了民间职业戏班身份，成为事业编

制的专业剧团，开始了以传承为主，改编为辅，创作为次的传承道路。在
新编历史剧与创作现代戏方面进行了探索，曾散团中断过，但是，改革开
放以来，剧团恢复较快，20 世纪后，取得了多次全国性的奖项，如《陈三
五娘》《董生李氏》《皂吏与女贼》等，剧团确立了平时恢复传统、传承、
复排传统剧目，会演创作新编历史剧的发展道路，为梨园戏传统剧目的当
代传承作出了巨大的贡献。

　　2. 近代以来，台湾梨园戏的兴衰[①]

　　1895 年，清朝签订《马关条约》割让台湾之前，台南、新竹、鹿港及
澎湖地区是许多泉州人聚居的城市，均有七子班的活动，演出内容多为描
述爱情故事的文戏。《百年见闻肚皮集》载："从来新竹有戏唱念，皆属泉
音，最优胜有林猪河、蔡道、胡阿菊三班。"[②] 据邱坤良《日据时期台湾戏
剧之研究》一书指出，胡阿菊应为胡菊，胡菊与其弟胡莲曾多次购买童
伶，组织七子班，其契约仍保留在《台湾司法》文献中。1895—1945 年日
据时期，受大陆传入的高甲戏、四平戏、京剧、乱弹戏等剧种影响，以及
歌仔戏兴起，民间社会活动的兴旺，梨园戏七子班不适应社会演剧环境，
不得不逐渐改良，有些直接更改旗号，加入武戏内容，念白亦代之以当地
方言，而成为演唱"九甲戏"或"白字戏"之戏班，有些改演歌仔戏。但
当时日本对台进行思想控制，曾一度禁止南音设馆传艺，也间接影响了梨
园戏的生存。据吕诉上所言："七脚仔戏是在五十余年前由福建泉州传入
台湾。歌曲是南管，道白纯为泉州语音。上演剧本采取文戏剧情故事。台
湾最初的七子班是香山小锦云于民国七年旧历八月九日在台北市新舞台演
出。"[③] 他在书中附上小锦云演出谨告，谨告文如下："启者敝园七子班，
此番由宜兰到贵地，在元淡水戏馆开演。蒙诸绅商十分赏鉴。虽遇雨天，
亦皆惠临观赏，座客几为之满。戏班不胜感激，乃决定演至旧历七月十三

　　① 笔者据 2014 年 9 月至 2015 年 2 月在台湾访学期间多次采访吴素霞、陈廷全等
人的口述资料整理。

　　② 苏玲瑶：《台湾南管与南管戏发展》，台湾新竹，1999 年，第 37 页。

　　③ 吕诉上：《台湾电影戏剧史》，银华出版部 1991 年版，第 181 页。

日止，以酬诸君之厚意。望祈倍旧惠顾，辱临一览，以消遣兴，幸勿吝玉是荷。因昨有与戏班同艺者突起嫉妒之心，广告于七月八日欲在淡水戏馆开演云云，然戏馆敝班已与馆主契约税至旧历七月十三日，于此一端可见其言之虚谬，祈诸君勿信之，特此布闻。民国七年旧七月初三日，香山小锦云班主人，谨告各位。"① 如下图1：

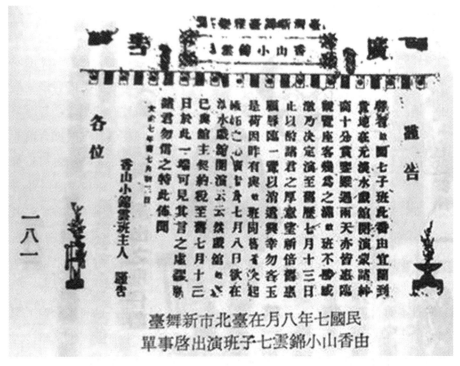

图1　台湾香山小梨园七子班演出谨告，引自吕诉上《台湾电影戏剧史》

　　吕诉上《台湾电影戏剧史》初版为1961年，书中所说的50余年前，当是清末时期。他所说的是清末以来台湾小梨园陆陆续续由泉州迁入的事实。实际上，早在明末，梨园戏就已随郑成功入台迁入。这从上述清初郁永和诗词内容可推断。1684—1885年，闽台同属于福建省，1885年，清政府才设立台湾省，但闽台两地并未隔离，闽台梨园戏也是交流互动，相

① 吕诉上：《台湾电影戏剧史》，银华出版部1991年版，第181页。

互依存。直至 1895 年日本侵占台湾岛后，梨园戏才逐渐没落，梨园戏小锦云是当时仅存的七子班。1919—1920 年，王包在新竹买下即将散班的香山七子班"小锦云"，以泉郡锦上花剧团自称，"泉郡"之意，是正宗的泉州腔，会演出梨园戏、会唱南音的戏班。该戏班以演出移植与新编高甲戏剧目为主，小梨园剧目为辅，以示与其他高甲戏班、歌仔戏班相区别。泉郡锦上花剧团跨梨园戏与高甲戏演出形态的出现影响了小梨园的演剧市场，使得许多职业梨园戏班也改头换面，以高甲戏班的形式维持生存，而原先的高甲戏班，也吸收梨园戏剧目。1943 年，泉郡锦上花剧团解散。1945年，小梨园已近绝迹。

1945—1950 年，徐祥在新锦珠南管戏团传习梨园戏，陈进禄在胜锦珠南管戏团传习梨园戏。1950 年代，台湾尚有 10 个南管戏（即梨园戏）戏班，但这些戏班演出的戏曲主要为高甲戏，特殊场域才扮演梨园戏，纯粹的梨园戏七子班则走向了没落，仅剩个别梨园戏老艺人。后来，南管戏逐渐成了高甲戏的代称。1950—1960 年，徐祥在台南市兴南社传授梨园戏。这阶段，菲律宾的经济发达，移居迁入的泉州华侨众多，他们酷爱梨园戏与南音，当时菲律宾社会没有梨园戏，祖国大陆正处于与外界隔绝的时期。1960 年，李祥石①受菲律宾五大社团联合组织的基金会所托，入台征募梨园戏演员，组建七脚戏培训班即梨园戏班赴菲演出。李祥石返台后，得到台南南声社理事长林长伦、闽南乐府前理事长吴翼棕帮忙，向社会招聘，每位参加者缴纳一定学费与食宿费方可入训。林长伦说服南音弦友，打破不让女子唱戏的观念，招聘女学员入训，得到了台湾南音界人士的认同。最终招聘了 14 位有钱南音家庭的女生学员，杨彩云（20 岁）、赖秀凤（20 岁）、陈玉娟（19 岁）、黄木兰（18 岁）、毛素月（18 岁）、吴素霞（17 岁）、郑素云（17 岁）、邱素惠（16 岁）、邱七惠（15 岁）、林锦凤

①　李祥石，1911 年出生于晋江麻投港村，8 岁加入小梨园戏班学戏，初学旦角，后学生角，16 岁加入大梨园戏班，20 岁进入高甲戏班。28 岁时，随晋江联兴梨园班到菲律宾演出三个月，即将回国，遭遇第二次世界大战，便留在"四联乐府"演出高甲戏。之余，在餐厅当厨师。1949 年入台与梨园春高甲歌仔戏班合作演出。

（15 岁）、吴玛利（15 岁）、翁惠如（15 岁）、邱木叶（14 岁）、廖淑真（14 岁）集中培训学习。

图 2　1965 年，李祥石与十四金钗合照，前排左起郑素云、杨彩云、邱木叶、李祥石、邱七惠、黄木兰、赖秀凤；后排左起林锦凤、吴玛利、吴素霞、邱素惠、陈玉娟、毛素月、翁惠如、廖淑真。①

　　梨园戏老艺人徐祥担任教师，李祥石担任助教，教授小梨园科步、身段与唱腔，南声社陈令允、翁秀塘，闽南乐府陈瑞柳、陈璋荣、刘赞格担任后场，他们在伴奏之余，还兼任指导唱曲。1963 年，第一次培训场所在台南市仁和街。1964 年培训场所换到新竹货运场地。经过了两年严格训练，1965 年初，李祥石率领十四金钗前往菲律宾首都马尼拉华光剧院公演。由于当时菲律宾社会比较乱，为了保证女学员们的安全，她们抵达菲

　　① 本图与资料转引自黄雅琴《南管艺师吴素霞研究》，台湾师范大学民族音乐研究所，2008 年硕士论文，第 54 页。

律宾后，除了到南音社团拜馆，平时就在宾馆里自习休息，不能随意单独出行。当时还有新锦珠组织高甲戏艺人赴菲演出，十四金钗也参与黄梅戏的演出。返台后，也曾在台北、梧栖、斗六、台南、高雄演出。1964 年，在台北演出的剧目有《白兔记》《天仙配》《仙女摘花》《天台别离》《雪梅教子》《俗潇湘店》。1965 年，演出的剧目有《雪梅教子》《花娇报》《公主别》《刘智远》《桃花搭渡》等。后来十四金钗中的一位患抑郁症跳楼自杀，剩下 13 位被称为"十三金钗"。1965—1970 年，黄寅在台南兴南社传授梨园戏。1965—1966 年，徐祥与陈进禄在闽南乐府传授梨园戏。1966年，李祥石在基隆第一乐团传授梨园戏。1967 年，吴素霞从事南音与梨园戏教学工作。1968—1970 年，陈进禄在屏东凤鸣阁传授梨园戏。1970—1976 年，吴素霞在高雄蚵仔寮通安业余剧团传授梨园戏。1978 年，由许常惠发起鹿港民俗维护即地方发展委员会推动鹿港物质文化遗产与非遗文化遗产，每年举办一次"鹿港民俗节"的大型活动，将梨园戏演出作为其中一项内容。聚英社与雅正斋招收年轻的南音子弟。1979 年，在聚英社社长王昆山等人推动下，当年"鹿港民俗节"演出了由高甲戏艺人黄美悦传授，陈金燕、施瑞楼、施淑明、郭美娟等人扮演的折子戏《益春留伞》《陈三五娘私奔》，在当地民众热情推崇下，加演了由黄美悦饰演刘智远、吕雪凤饰演咬脐的折子戏《咬脐打猎》。1980 年，第三届"全台民俗才艺活动大会"中，聚英社聘请吴素霞传授《入山门留鞋记》与《雪梅教子》两折梨园戏。由陈金燕饰演雪梅、施淑明饰演爱玉、施瑞楼饰演商辂之母。鹿港民俗维护即地方发展委员会主任辜伟甫与许常惠商量，由台湾中华民俗艺术基金会主办为他们筹办台北市演出，吕锤宽与聚英社商议演出事项。1970 年 10 月 7 日晚，聚英社梨园戏团在台北市实践堂成功演出了《郭华买胭脂》的《买胭脂》《约会》《入山门》三折，开辟了台湾梨园戏进入音乐厅表演的历史。1980 年 4 月，台南南声社社长林长伦策划与社员协助下，在南声社春祭期间，由吴素霞、邱七惠、黄美美、黄玉梅表演，李祥石演奏南鼓，在台南市中正图书馆的音乐厅演出了《益春留伞》《入山门》二折。1981 年 9 月，许常惠主持的台湾中华民俗艺术基金会策划举

办"南管音乐国际会议",其间,由南声社的吴素霞扮演公主,邱七惠扮演宫娥花娇,黄美悦扮演可义,演出了《朱弁·花娇报》。1981年10月25日,南声社秋祭,其间,吴素霞、邱七惠、邱素惠扮演,李祥石司鼓,南声社馆员负责后场,在台南市永福小学礼堂演出折子《陈三跳墙》。1984—1999年,吴素霞在清雅乐府执教,其间曾排演折子《益春留伞》。1988年,李祥石与吴素霞在台湾艺术学院传授梨园戏。1991—1995年,李祥石作为艺师传授梨园戏。1993年,吴素霞自立门户,创立台中合和艺苑,传习南音与梨园戏。1993—1997年,吴素霞在清韵雅苑传授梨园戏。1997年至今,吴素霞成为彰化南北管戏曲馆驻馆教师,兼任传习南音与梨园戏(即七脚戏)。1998年,李祥石在基隆闽南南乐演艺团传授梨园戏。2006年至今,吴素霞到台北艺术大学传统音乐系教授南音与梨园戏。

(二)闽台高甲戏的风格变迁

高甲戏在民间有戈甲戏、九甲戏、大鼓班、大班、土班、交加戏等多种名号。"戈甲戏"之谓,多半是源于宋江戏的武戏传统"搭高台,穿盔甲"。而"九甲戏"之谓,一是在梨园戏七子班七个角色行当的基础上,加上两个角色演出,故称"九角戏",泉音"角"与"甲"相近,遂讹为"九甲戏",至今老观众仍称九甲戏;二是沿用四平戏九种行当的划分,而称"九角戏"。闽南有句谚语:"布袋戏上棚重讲古,高甲戏上棚撞破鼓。"此乃意谓高甲戏以武戏为主,使用较多锣鼓点,故言"撞破鼓",高甲戏也因其使用大鼓之故,别号"大鼓班",简称"鼓班"。"交加戏",以其南音唱腔、京剧锣鼓的"南唱北打"与"南北交加"的特征而命名。

1. 宋江阵至高甲戏的风格演变

高甲戏孕育于古代流行的闽南民间妆扮故事。明万历年间(1573—1620),泉州府经历陈懋仁《泉南杂志》载:"迎神赛会,莫胜于泉。游闲子弟,每遇神圣诞期,以方丈木板,搭成抬案,索以绮绘,周翼扶栏,置几于上,而以姣童妆扮故事。"① 泉州盛行民俗活动。这种配以南锣与民间

① 〔明〕陈懋仁:《泉南杂志》,见《四库全书存目丛书》史部247,齐鲁书社1996年版,第858页。

"红甲吹""十音"的民间阵头逐渐壮大，发展为108个人物的宋江阵。最初的宋江阵以水浒故事人物手持不同武器为主，进行蝴蝶阵、长蛇阵、龙门阵、田螺阵等简易武打技术表演。这种表演形式渐渐不能满足百姓的需求，于是就有了"落地扫"形式。孩童从原先的肩上妆扮故事下到地上演出，被人们称为"宋江仔"。由孩童表演的水浒故事太过稚嫩，于是出现了成人参与直接表演，以"宋江"为主的演出，所谓的"宋江戏"。宋江戏初期以武打套数冷煎盘、大碰场、凤尾摆、老鼠枪等民间"刣狮"的武打科套，配以大锣大鼓，以唱官音为主，遗存曲牌如【安可义】【论臣职】【拿杀】【马敌将】等。

（1）大气戏风格生成

清初，四平戏艺人洪埔师在闽南巡演时，因戏班内部不合散班，就搭班竹马戏班。清代高甲戏名演员洪三天（1834—1920），亦是传统科班驰名的高甲戏教育家，曾对高徒陈坪（1884—1956）说过："有四平戏名老埔师（洪埔），他经历的城乡广远，吸收各兄弟剧种经验多，巡回到闽南演出，因戏班内部矛盾，于漳州地带散班，则参加竹马戏搭班。后来，流寓到南安县的岑兜村（入赘）定居教习戏艺。"[1] 洪埔师见南安民俗的"宋江戏"表演过于粗陋，着手改革：一是倡导改革以"倩戏"（即雇戏）制度，倩者只需付定额戏资即可；二是在保留宋江戏的乡土特色与武打基础上，用四平戏的样式套戏文故事、固定曲牌和特点表演程式，以四平戏"三生、三旦、三花脸"的九角规制，取名"九甲戏"。蔡奭的《注释官音汇解》卷上"戏要音乐"载："做正音，正唱官腔。做白字，正唱泉腔。做大班，正唱昆腔。做九甲，正唱四平……"[2] 洪埔师还吸收移植了竹马戏小出《搭渡弄》《番婆弄》《管甫送》《公婆拖》《唐二别》等，吸收南音曲牌/曲调做唱腔，取材历史故事编排大戏，使高甲戏具备讲究排场和气氛的行当格局。这时期的高甲戏以大锣大鼓、武打见长的"大气戏"剧目为主。迎合了闽南民间请戏的基本诉求。闽南人豪爽爱拼、讲求体面周

① 洪家勇、李龙抛编著：《高甲戏史话》（内刊），2012年，第29～30页。

② 〔清〕西湖蔡伯尼先生纂著：《注释官音汇解》，乾隆十三年。

全,升斗小民,亦以排场面子为重,请戏是酬神祭祖与侍奉神灵的大事,更关乎族人在村中的威望。

高甲戏发源地岑兜村,代代都有组织科班教学及旧班演出,可谓"家家户户高甲戏",与其毗邻的溪东村也效仿,常是岑兜村先组织,溪东村继之。高甲戏由岑兜村向外扩散,流行于闽南方言地区,除泉州所属各县市外,厦门、大嶝岛、小嶝岛也有。高甲戏较早传入同安。洪三天曾到同安竹子林、晋江金井传授高甲戏。清同治八年(1869),安溪县高甲戏传入德化县盖德村,艺人李起傅创办永兴班;溪东村李水强到晋江传戏等。安溪县高甲戏班同福兴班、福海兴班曾赴马来西亚等地演出。

高甲戏在农村盛行,很少进入城市。"清末泉州元妙观设有大棚、小棚戏台,据现有碑文记载,大棚演昆腔、弋阳腔、徽剧,小棚演梨园、木偶,却找不到高甲戏或宋江戏记载。可见当时还不是一个完整的剧种。"①高甲戏在闽南各地农村流传,其间戏班不仅晚上演戏,中午也要演戏,形成了中午戏独有剧目《打大天关》,后来保留《郭子仪拜寿》《扶李渊》《李广尾》《大打腊》《芦花河》等五个剧目。传统社会的戏必须演到半夜,上半夜戏为酬神戏,下半夜为娱人戏。上半夜的戏老少妇孺皆宜,高台教化功能,下半夜等妇孺回去睡觉,才上演半夜小戏给男人娱乐。

(2)合兴戏风格生成

约清道光二十年(1840),南洋回国侨胞洪天赐与洪慈苗、洪皂合办三合兴(1840—1843),②组织合兴戏,吸收了南音、十音与傀儡戏曲牌,同时吸收梨园戏剧目与小戏《庆堂弄》《妗婆打》,开始了绣房戏《打金枝》《龙虎斗》《困河东》《杏元思钗》《杨国显失金印》《孟姜女哭长城》《秦雪梅思君》等剧目演出。组班后,由华侨洪天赐带队前往新加坡、马来西亚、缅甸等东南亚国家演出。清末,宋江戏与合兴戏并存发展。合兴戏班还吸收外来戏班昆腔、弋阳腔与徽剧的表演艺术和剧目,如《狸猫换

① 杨波:《高甲戏形成与发展》,见福建省戏曲研究所戏史室编《剧种历史学术讨论会论文》之十六,1982年,第5页。

② 庄长江:《泉州戏班》,福建人民出版社2006年版,第21页。

太子》《逼官》等。有些班社甚至聘请徽班艺人来教授身段和武打。

（3）多剧种影响下的高甲戏演剧风格

清末民初，高甲戏班风靡闽南各地，戏班林立，一些梨园戏班被迫改演高甲戏。据庄长江《泉州戏班》载，自清道光十四年（1834）至 1949 年，南安戏班可考的约 42 个，如福金兴（1834—1844）、福全兴（1848—1854）、福和兴（1851—1854）、溪东班（1862—1865）、福隆兴（1893—1901）、金全兴（1894—1897）、福荣兴（1902—1910）、大福胜（1931—1949）等；晋江、泉州、石狮等地约 40 个，如石狮龙湖福泉音（约1857—1932）、晋江东石福金升（1922—1949）、泉州新秀春（1938—1951）等；惠安、安溪、永春、德化等地约 23 个，如惠安福联兴（1945—1950）、安溪三妹班（约 1904—1938）、永春福晋升（1925—1949）、德化永兴（清中叶—解放初期）。据《中国戏曲志》（福建卷）载：流行于泉州、晋江、南安、厦门等闽南方言地区和台湾省，孕育于明末清初，早期称"宋江戏"，清中叶，发展成为"合兴班"，清末以后始称"高甲戏"。

1920 年代，上海京剧戏班到闽南演出，高甲戏吸收改造京剧表演程式、武打科套、锣鼓经等。1930 年代初期，高甲戏遇到了困境，一些高甲戏有识之士奋起改革：一是大量移植京剧剧目，同时从木偶戏和布袋戏吸收了《金魁星》《杏元和番》等剧目，请木偶戏师傅来传授戏文和表演艺术，生、旦、丑行当的表演形式和曲牌都受到木偶戏的影响，尤其是丑行中"木偶丑"的形成，就是模仿提线木偶的身段、步法、架式创造出来的；二是选用女演员扮演旦角，突破高甲戏男旦的做法，受到百姓的欢迎；三是由于泉州、厦门、晋江、南安等闽南方言区的语法语音各有差异，各地高甲戏班的音韵极不统一，高甲戏名艺人董义芳（1902—1965）从菲律宾演戏归来，组成福泉音班，倡议以泉州音为标准音，之后高甲戏便统一以泉州语音作为标准音。这时期，一些小梨园纷纷改成高甲戏，如：陈埭南店村金莲春于民国初期为七子班，约 1930 年改为高甲戏班；晋江东石张厝村金宝发（1938—1949），由七子班改歌仔戏再改高甲戏；石狮罗山沙塘村旧合春七子班改组为金华兴高甲戏班；泉州承天巷中秀春

（1941—1949）购买晋江一般七子班改为高甲戏；泉州浮桥坂头村金元春下南老戏改为大元春（1945—1949）；永春蓬壶美山福晋升（1925—1949）由七子班改为高甲戏；永春新连兴（1929—1935）由七子班改为高甲戏。[①]

1930 年代，高甲戏开始吸收京剧的剧目，还从古典小说、民间传说中改编成《说岳》《隋唐》《施公案》《彭公案》《包公案》《七侠五义》《郑成功》等连台本戏，剧目达 600 多种，多属于幕表戏。在剧情方面突破了英雄性武戏，吸收了梨园戏的生旦戏，并拓展了丑旦戏的领域，形成了文武戏、生旦戏、丑旦戏并存的剧种特色。

（4）丑戏风格生成

民国时期，丑角行当表演在高甲戏中逐渐突出，形成了以公子丑、袍带丑、短衫丑（家丁丑与破衫丑）、傀儡丑、傻丑、女丑等丑行为核心的独特剧种风格，同时也削弱了剧种的其他行当地位，涌现一批丑角名家，如柯贤溪、许仰川等。新中国成立后，高甲戏得到了进一步的繁荣和发展，泉州市各县、厦门市、同安县也纷纷成立了国营专业剧团，为高甲戏当代传承发展奠定了雄厚的基础。1957 年，厦门金莲升整理传统剧目《审陈三》，晋京献礼演出，获得荣誉。1963 年，泉州市高甲戏剧团新编古装戏《连升三级》获得成功。从此，高甲戏丑行成为各剧团发展的重要特征，如晋江柯派丑行、厦门金莲升傀儡丑、安溪高甲戏剧团的《凤冠梦》等。高甲戏从早期的大气戏、历史传奇公案戏，发展到当代的丑戏，使得大陆高甲戏成为以丑角闻名于世的剧种。

福建高甲戏从原先的宋江戏以表演大气戏为主，逐渐过渡到合兴戏、大气戏、绣房戏、公案戏、生旦戏、丑旦戏并存。至 1930 年代以后，逐渐形成以"丑行"为核心的剧种风格。至今，虽然民间依然以大气戏、绣房戏、公案戏、生旦戏、丑戏并存，以生、旦、花脸等为主要行当，但高甲戏专业剧团却以丑行表演艺术风格享誉于国内。

2. 台湾高甲戏历史发展与流派演变

高甲戏传入台湾时间不详，但日本人风山堂在《台湾惯习纪事》第一

① 庄长江：《泉州戏班》，福建人民出版社 2006 年版，第 20～35 页。

卷第三号的《俳优的演剧》中首次用九甲戏来称呼高甲戏。[①] 清末，南安溪东村李水强（1852—1921）执教过金门岛科班，名徒蔡赐长与卓水怀（1905—1985）为师兄弟。蔡赐长在台湾曾盛极一时。九甲戏班以泉州移民聚集地区为主要据点，例如彰化县伸港乡，曾经是九甲戏盛行之地。根据文献资料及田野调查统计，彰化县境内曾经出现九甲戏剧团，有 32 个团体之多。此外，还有一些九甲戏艺人散居于台中县后里、梧栖和台北县三重地区。

（1）梨园戏风格下的高甲戏演剧

1919—1920 年，梨园戏七子班"小锦云"因受到高甲戏与歌仔戏的挤压，不得不进行转型，被台中王包、王万福兄弟购买，更换剧团名为泉郡锦上花剧团。该团在小梨园班底基础上，吸收了实际上是西皮、二黄为主体地域化的北管乱弹戏、京剧锣鼓经。1923 年，嘉义"南座"与北投九甲戏班在清乐园合演，此时或已改演九甲戏。1924 年，季水阁同岑兜女班往菲演出，曾经一次与台湾小梨园"双珠凤班"联合演出《辕门斩子》。1927 年台湾总督府公布各州厅演剧一览表，有高甲戏班。1943 年，受中日战争影响，泉郡锦上花剧团解散。1945 年，台湾光复后，各地戏班纷纷成立，郭锚抛看到机会，到彰化伸港、台中等地找人筹组基隆新锦珠剧团，演出高甲戏剧目，由于管理不善，不敌北管戏，一年后便卖给台中后里人陈圈。陈圈买下基隆新锦珠剧团后，为与北管戏抗衡，正式更名为台中南管新锦珠剧团。随即招收第一批演员，仿效七子班做法，买穷苦人家孩子来教授梨园戏，聘请王包、王万福和徐祥指导梨园戏身段，聘请精通南、北管音乐的曾吉担任音乐指导和作曲，聘请厦门南音先生廖坤明作曲，云林北港诗人黄传森填词、改写剧本，京剧名家张庆楼、罗金库指导武戏。一时之间，戏班引起轰动。剧团还常常聘请南音先生教授唱曲、乐器和担任后台，如屏东陈青云、云林刘西湖、北港蔡水浪等。戏班每到一处演出，必定要登门拜访当地南音社团，进行交流，一方面扩大剧团影

① 风山堂：《俳优的演剧》，见《台湾惯习纪事》第一卷：第三号，台湾惯习研究会 1901 年版。

响，另一方面提升演员南音演唱能力。由于许多地方的南音人喜欢听完整的南音曲目，所以，剧团经常在梨园戏剧目中安排演员演唱整支南音曲目，有时候在演出结束后，应当地要求，再演出最受欢迎的梨园戏折子戏，如《益春留伞》《雪梅教子》等。而地方庙宇建醮或戏院开幕，都必定要聘请"新锦珠"去演出。于是形成了第一天演出高甲戏，此后才演出歌仔戏的规矩。早在1950年代，新锦珠剧团应邀赴菲律宾演出"内台戏"（即室内戏），几乎场场爆满，赚了很多钱。其后一些学员争相跳槽另立门户，甚至挖新锦珠剧团墙脚。姚锦源成立"胜锦珠"，周添顺成立"新丽园"，随周添顺到"新丽园"的周水松又跳出成立"新生乐"，"胜锦珠"的吴灿珠也跳出成立"新灿珠"、张玉英成立"新金英"，使得台湾一时间高甲戏班辈出。1945—1960年，台湾共有7队高甲戏班，三个戏班在参加台湾省戏曲大赛中获得佳绩。① 1955年，陈金河主持的"新锦珠"入围全省地方剧决赛，1956年获南管组冠军，1958年获亚军。纪锡智"新丽园"于1955年获全省地方戏亚军，1957年南管戏比赛冠军。姚锦源"胜锦珠"于1958、1959、1960年获地方戏南管组冠军，1960年10月起半年间选优秀演员与大振丰歌仔戏团赴菲律宾公演。此外，余波"新丽珠"、郭炳煌"韶英社"、詹清福"锦乐天"、郑旺"光明珠"也盛行一时。

（2）高甲戏演剧风格下兼容梨园戏

1960年，台湾电影娱乐业起步。1962年，台湾第一家电视台开播。1963年，陈金河车祸受伤，剧团走下坡。1965年，台中南管新锦珠剧团解散。而随着电影电视娱乐业的兴起，意味着台湾内台戏走向衰弱。

1966年，陈金河召集旧成员，在台北成立锦玉凤歌剧团，以外台露天演出为主，在各大庙宇演出传统高甲戏和歌仔戏。聘请音乐老师许森炎教授歌仔戏和都马调。这时期，台湾的高甲戏已经从泉郡锦上花剧团的梨园戏为主，兼演高甲戏，发展为台中南管新锦珠剧团的以高甲戏为主，兼演梨园戏，至"锦玉凤"的以歌仔戏为主，兼演高甲戏。1971年，锦玉凤歌剧团解散。

① 吕诉上：《台湾电影戏剧史》，银华出版部1991年版，第194页。

（3）以高甲戏为名、歌仔戏为实的多剧种交融风格

1972 年，陈金河再度成立台南新锦珠南管歌剧团，以演出高甲戏和歌仔戏为主，兼演出梨园戏和话剧。1974 年，陈金河再度解散台南新锦珠南管歌剧团。1981 年 10 月 31 日，生新乐剧团在台北新公园演出《司马复国记》，也是用南管戏的名义，但该剧目并非小梨园或高甲戏。

（4）高甲戏与梨园戏并重的没落时代

1980 年代，台湾"行政院文化建设委员会"积极推动传统戏曲复兴，陈金河和陈秀凤的儿子陈廷全在许常惠、辛晚教的鼓励下，于 1998 年在台北县三重市成立南管新锦珠剧团，试图重整高甲戏，以传承高甲戏和梨园戏。当年在两岸戏剧文化交流中演出高甲戏与梨园戏移植传统剧目有：《昭君和番》《百花台》《吕蒙正》《高文举》《雪梅教子》《秦香莲》《三雌夺一夫》《一文钱》等。2005 年，陈秀凤与其子陈廷全、其女陈锦姬三人受林珀姬邀请在台北艺术大学传统音乐学系指导排演《高文举》。同年参加两岸高甲戏研讨会，演出《百花台》《昭君和番》等剧目。

（5）高甲戏复原梨园戏的新生

2006 年，受台湾非物质文化遗产保护政策影响，林珀姬的传习计划开始实施，同时邀请陈廷全、陈锦珠、陈锦姬三人指导台北艺术大学传统音乐学系演出《高文举》。2011 年，陈廷全、陈锦珠、陈锦姬三人受彰化文化局聘请，在南北管戏曲馆传习高甲戏，同时在伸港中学和泉州社区传习高甲戏。2014 年 10 月，笔者在台湾访学期间经吕锤宽教授引荐与陈廷全结识，并成为好朋友。2015 年，笔者向时任台湾戏曲学院的蔡欣欣副校长，与吕锤宽教授、施德玉教授、黄玲玉教授等人呼吁对台湾的南管新锦珠及陈廷全三兄妹的重视，并牵线陈廷全团长拜会厦门台湾研究院，推动闽台两地各界对台湾高甲戏的扶持。同年，南管新锦珠荣获新北市文化局传统艺术委员会登录为新北市传统艺术文化保存团体。在曾学文院长、吴慧颖副院长的支持下，2016 年，新锦珠受厦门台湾艺术研究院邀请，在金门参加海峡两岸民间艺术节暨"乡音之旅"展演。2018 年，台湾新锦珠赴厦门，与厦门金莲升高甲戏同台演出。2019 年 7 月底，南管新锦珠团长陈

廷全与朱永胜赴泉州购买戏服，准备参加同年11月台南成功大学传统音乐国际学术研讨会的高甲戏专场演出。其演出的剧目是经典的梨园戏剧目《高文举》，在高甲戏中加入高甲戏特有的女丑高甲身段，女丑出场时运用高甲曲牌热闹的【补瓮调】，以及生旦、女丑间的诙谐对白，更能吸引观众。《冷房会》一折戏，描述：玉真被温金迫害于冷房中，高文举夜访而夫妻相会，因气愤糟糠受辱，文举竟辞官退婚，偕玉真欲返回故里。高甲戏讲究角色分明，情节动人，才能引人入胜，扣人心弦。此折戏将之发挥淋漓尽致：饰演玉真的苦旦表现楚楚可怜之姿，饰演温金的花旦表现骄纵跋扈之态，饰演家婆的女丑表现狐假虎威之状，饰演文举的小生表现有情有义之情，都能感动人心，观众大呼过瘾。此折戏又有演唱南管正曲《不良心意》及运用好听的【反浆水】等高甲调，更能吸引南管弦友。后台用压脚鼓和南音四管乐器。

三、闽台南音戏剧目及其渊源

闽台南音戏中，梨园戏分下南、上路和小梨园（七子班）三派，其音乐、表演基本相同，惟上演剧目各有自己的看家戏18出，俗称"十八棚头"。属"十八棚头"的剧目称为"棚内戏"，"十八棚头"以外的称为"棚外戏"和小出（折子戏）。闽台高甲戏，早期剧目受梨园戏的影响较多，后来剧种的发展逐渐形成有特色的流派剧目。

（一）闽台下南、上路与小梨园的棚内、棚外剧目①

闽台梨园戏流行的流派不同，但流行剧目一样。台湾主要流行小梨园，泉州流行下南、上路与小梨园。三派的棚内、棚外剧目，目前可查的有一百多种，但有剧本或能口授演出的仅七十多种。

1. 福建梨园戏剧目

下南的"十八棚头"，现只保留14种剧目（112出）：《苏秦》《梁灏》《吕蒙正》《范雎》《何文秀》《龚克己》《岳霖》《刘秀》《刘永》《刘大本》《周德武》《周怀鲁》《百里奚》《郑元和》。"棚外戏"现存12种剧目（129

① 详见附录一《梨园戏剧目一览表》。

出）：《留芳草》《范文正》《金俊》《商辂》《陈州赈济》《抢诰命》《刘全锦》《章道成》《姜诗》《田淑培》《西祁山》《双秋莲》。遗失的本戏剧目有：《盗三宝》《杀子报》《希州》。小出戏有：《一串钱》《抢卢俊义》《金龟记》《大过年》《蟑记》等。

上路的"十八棚头"现保留有 13 种剧目（131 出）：《王魁》《蔡伯喈》《王十朋》《孙荣》《朱文》《朱买臣》《朱寿昌》《刘文龙》《尹弘义》《苏秦》《苏英》《姜孟道》《程鹏举》。遗失剧目有：《王祥》《赵盾》《林昭得》《曹彬》《杨六使》等。小出戏有《一吊钱》《试雷》《云英行》《砍柴弄》等。

七子班（小梨园）的"十八棚头"现保留 14 种剧目（111 出）：《朱弁》《吕蒙正》《董永》《陈三》《宋祁》《郭华》《葛希谅》《刘智远》《潘必正》《田庆》《杨文广》《蒋世隆》《高文举》《韩国华》。"棚外戏"现存 7 种剧目（22 出）：《江中立》《黑白蛇》《陈杏元》《翠屏山》《昭君和番》《崔杼》《雪梅教子》。小出戏现存有《公婆拖》《妙择弄》《一吊钱》《番婆弄》《桃花搭渡》《大补瓮》《打花鼓》《士久弄》《管甫送》《唐二别》《十八送》《大贺寿》等。遗失的剧目有《杨琯》《杨良》《希州》《祁羽秋》《大闹茶馆》《武松杀嫂》等；遗失的小出戏有《十八摸》《打铁记》等。

以上三种梨园戏剧目，上路老戏的剧目比较古老，保留了部分当年传自浙江的南戏剧目；下南老戏的剧目生活气息较浓，插科打诨较多；小梨园剧目则以生、旦戏见长，往往取材于民间传说和古代爱情故事。三派在剧目上，各自有其看家戏，称"棚头"，彼此不能互演，就是同一故事题材的剧目，在情节、戏路等方面也不一样；在表演上，有统一的程式，音乐上都唱南音，与南音彼此有着密切的渊源与交流关系。三派各有其专用曲牌，风格各有不同，伴奏均用南鼓指挥。下南戏、上路戏、小梨园逐渐合流，形成了以"下南腔"（又称"泉腔"）为主体的梨园戏。

2. 台湾梨园戏剧目

根据台湾梨园戏唯一薪传者吴素霞提供，台湾小梨园主要剧目有 11 种大戏：《陈三五娘》《朱弁》《吕蒙正》《董永》《郭华》《韩国华》《葛希谅》

（又名《蔡坤》）《雪梅教子》《王昭君》《李三娘》（又名《刘智远》）《高文举》。折子戏3出：《陈姑操琴》（又名《陈妙常》）《蒋世隆》《苏东坡》。小出戏2出：《士久弄》《番婆弄》。目前还能演出的剧目与折子如下：

《陈三五娘》有35出：《送嫂》《赏春提灯》《赏灯》《投井》《回潮投荔枝》《求艺》《磨镜》《扫厝》《捧盆水》《赏花》《跳墙》《相思》《益春送书》《安童寻主》《留伞》《绣孤鸾》《约会》《私会》《益春送花》《赤水庄收租》《私奔》《寻五娘》《报阿公》《讨亲》《林大告状》《抓拿》《当天咒》《审陈三》《五娘探牢》《押解》《小闷小七送书》《小七送书见三爷中途遇家童》《遇兄》《大闷五娘思君》《说亲团圆》。

《雪梅教子》有：《商门守节》《训商辂》二折。

《朱弁》有：《做满月》《邵青反》《过南楼》《弃子扶姑》《裁衣》《困冷山》《花娇报》《公主别》《团圆》等出可独立演出。

《郭华》有：《买胭脂》《约会》《入山门》《审郭华》《月英闷》。

《吕蒙正》有：《赠衣》《彩楼配》《打赶》《过窑》《入窑》《剪琼花》《祀旗、祭窑》《家书》《团圆》。

《高文举》有：《玉真行》《周婆告》《审李直》《打冷房》《责温金》《团圆》。

《刘智远》（又名《李三娘》）有：《井边会》《迫父归家》《打磨房》。

《董永》有：《降凡》《摘花》《天台别》《出仙宫》《皇都市》。

《葛希谅》（又名《蔡坤》）有：《宿破庙》《入花园》《辨真假》《三元会》《招亲入刘府》《团圆》。

《郭华》有：《买胭脂》《约会》《入山门》《审郭华》《月英闷》《捉月英》《审月英》。

《蒋世隆》有：《招商店》。

《韩国华》有：《行番城》《赏花》《送斑枝》《打连理》《连理走》《义德寻》《竹纱庵》《团圆》。

《苏东坡》（又名《宋祁》）有：《祝寿》《游赤壁》《教妹》《答诗》《入学》《小登科》。

《王昭君》有：《昭君和番》。

《士久弄》有：《番婆弄》。

3. 梨园戏剧目来源归类及其渊源①

下南、上路与小梨园剧目来源分别如下：

属于宋元戏文且可考者有：下南《郑元和》《吕蒙正》《苏秦》；上路《王魁》《王十朋》《孙荣》《朱文》《朱买臣》《刘文龙》《苏秦》《赵盾》《林昭得》《王祥》；小梨园《刘智远》《蒋世隆》《郭华》《董永》《士久弄》《宋祁》《吕蒙正》。

属于宋元明戏文未见著录者有：下南《龚克己》《岳霖》《周德武》《周怀鲁》《留芳草》《范文正》《金俊》《刘全锦》《章道成》；上路《朱寿昌》《尹弘义》《姜孟道》《杨六使》；小梨园《葛希谅》《杨文广》《江中立》《陈杏元》《翠屏山》。

属于明戏文且可考者有：下南《刘大本》《陈州赈济》《范文正》《梁灏》《范雎》《何文秀》《刘秀》《百里奚》《姜诗》《商辂》；上路《程鹏举》《苏英》《云英行》《曹彬》；小梨园《高文举》《朱弁》《陈姑操琴》《王昭君》《苏东坡》《雪梅教子》《黑白蛇》。

属于记载、刊本仅见于泉潮者有：下南《刘永》与小梨园《陈三五娘》《韩国华》《田庆》。

属于近代新编或外来剧目有：下南《田淑培》《西祁山》《双秋莲》；小梨园《大补瓮》《崔杼》。

属于小戏者有：上路《试雷》《砍柴弄》；小梨园《士久弄》《桃花搭渡》《番婆弄》《打花鼓》《十八送》《妙择弄》《公婆拖》《管甫送》《唐二别》《一吊钱》。

将下南、上路与小梨园剧目分类统计如下表：

①　主要参考：刘念兹：《南戏新证》，文化艺术出版社 2014 年版；康尹贞：《梨园戏与宋元戏文剧目之比较研究》，台湾大学中国文学研究所硕士论文，2006 年。

类型	下南	上路	小梨园
宋元戏文可考者	3	10	7
宋元明戏文不可考者	9	4	5
明戏文可考者	10	4	7
记载、刊本仅见泉潮者	1	0	3
近代新编、外来剧目	3	0	3
小戏	0	2	10

从上述及上表可知，宋元戏文可考者中，上路最多，小梨园为次，下南最少。此外，宋元明戏文不可考者、明戏文可考者中，下南最多，小梨园为次，上路最少，记载、刊本仅见泉潮者与近代新编、外来剧目者中，均未见上路。可见，下南、上路与小梨园的历史均可推及宋元，上路多形成于宋元，下南源于宋元，多形成于明，小梨园源于宋元，历代创作相对平稳。

（二）闽台高甲戏剧目①

闽台高甲戏同根同源，但是在两个不同社会环境中，有着不同的发展，剧目也有较大的不同。高甲戏经历了宋江阵、宋江戏、合兴戏、高甲戏的四个阶段。

1. 福建高甲戏传统剧目

据统计和记录下来的约 600 多个剧目，其中从古小说改编的连台本戏和单行本约占一半，其剧目既有传统大气戏剧目，也有梨园戏、竹马戏剧目，大部分移植自京剧、木偶戏剧目。有相当一部分自编自演的幕表戏，极少唱段，没有本子。从木偶戏移植的本子较完整。

（1）本戏剧目

① 参考以下文献整理。詹晓窗：《高甲戏的来源发展及其表演艺术》，《剧种历史学术讨论会论文》之十五，福建省戏曲研究所戏史室印，1982 年。杨波：《高甲戏的形成与发展》，《剧种历史学术讨论会论文》之十六，福建省戏曲研究所戏史室印，1982 年。洪家勇、李龙抛编著：《高甲戏史话》（内刊），2012 年，第 29～30 页。另见附录二《高甲戏剧目一览表》。

大气戏（宫廷戏、公案戏和侠义戏）剧目：《困河东》《战呼姑娘》（大斗）《龙虎斗》（小斗）《商纣与妲己》《刘金定杀四门》《郑恩闹洞房》《斩黄袍》《赵匡胤下南唐》《破洪州》《鸿门宴》《三气周瑜》《孔明献西城》《东周列国》《楚汉》《二郎山》《秦琼倒铜旗》《凤仪亭》《单刀赴会》《吴汉杀妻》《两国王》《方玉虎探亲》《过五关斩六将》《七擒孟获》《辕门斩子》《舌战群儒》《黄盖献苦肉计》《金顶山》《姜子牙捉三妖》《陈庆镛过大桥》《取宛城》《战章邯》《战长沙》《杀子报》《玉骨鸳鸯宝扇》《收卢俊义》《司马迫宫》《长坂坡》《孟丽君脱鞋》《绞庞妃》《沈氏告御状》《飞龙公主入宋》《献貂蝉》《太极楼》《取中原》《古城会》《伐子都》《收水母》《西岐山》《林文生告御状》《秦雪梅》。

来自京剧剧目：《三岔口》《郭子仪拜寿》《红鬃烈马》《玉堂春》《珍珠塔》《蝴蝶杯》《碧玉簪》《玉仁关》《女娲庙》《伯邑考》《废申生》《湘江会》《卧龙山》《双龙山》《过昭关》《孙膑闹秦营》《文姬归汉》《斩李广》《鸾英比武》《南阳关》《状元盏》《探地穴》《打登州》（又名《倒铜旗》）《瓦岗寨》《四望亭》《斩马周》《金水桥》《摇钱树》《天清关》《昊天关》《打观音》《蒋兴哥》《独占花魁》；京剧小戏《打樱桃》《打花鼓》《妗婆打》。

来自梨园戏剧目：《朱买臣》《孟姜女》《赵五娘》（又名《蔡伯喈》）《郑元和》《士久弄》《李三娘产子》《审陈三》《陈三五娘》。

来自傀儡戏剧目：《金魁星》《大闹花府》《浪子打观音》《李固见员外》等。

来自竹马戏剧目：《管甫送》《唐二别》《番婆弄》《公婆拖》《桃花搭渡》《许仙谢医》《送水饭》。

（2）连台本戏剧目

《孙庞斗智》《草木春秋》《西汉》《东汉》《三合明珠宝剑》《双凤奇缘》《三国志》《罗通扫北》《薛仁贵征东》《薛丁山征西》《薛刚反唐》《说唐》《粉妆楼》《宏碧缘》《黄巢起义》《赵匡胤》《杨家将》《七侠五义》《小五义》《万花楼》《五虎平西》《五虎平南》《慈云走国》《岳飞传》《孟

丽君》《英烈传》《大明奇侠》《大明忠义传》《三门街》《七剑十三侠》《大红袍》《小红袍》《天豹图》《二度梅》《水浒传》《天宝图》《五龙闹南京》《西游记》《唐明皇游月宫》。

（3）1949 年后创作、改编和翻编剧目

《织锦回文》《闯王进京》《鸳鸯扇》《王金鸾祭法场》《乔老爷上轿》《珍珠塔》《梁山伯与祝英台》《皮秀英四告》《孟丽君》《打金枝》《郑成功收复台湾》《邱二娘》《烈王林俊》《连升三级》《扫秦》《笋江波》《�509婆打》《汉宫魂》《斩洪恩》等一百多本。

2. 台湾高甲戏剧目

台湾高甲戏从小梨园演变而来，在表演中加入北管与京剧锣鼓，一方面吸收了梨园戏剧目，另一方面根据古典小说改编创作。这里介绍仅存南管新锦珠的剧目。

（1）来自泉郡锦上花剧目

早在 1945 年，台中南管新锦珠时代，陈圈就聘请王包、王万福兄弟指导编写剧本。因此，南管新锦珠剧团继承了原泉郡锦上花的高甲戏剧目，《火烧百花台》《陈杏元和番（上）》（又名《二度梅》上）《一门三孝》（又名《面线冤》）《花田错》（又名《提扇记》）《三雌夺一雄》《庄子试妻》（又名《大劈棺》）《杀子报》（又名《通州奇案》）《牧羊图》（《灵前会母》）《救苦反害》（又名《绣巾背衣》）《丹桂图》《斩经堂》《二八佳人》《秦香莲》《九更天》《抓贼赔千金》（又名《金魁星》）《取木棍》《白虎堂》《四幅锦裙》《珍珠半衣》《彩楼配》《剪罗衣》《活捉王魁》《新玉堂春》《金殿玉锁》《梅花巾》《云福闹公堂》《买金鱼》《纸马戏》《双槐树》《双拜寿》《大拜寿》（又名《打金枝》）《回阳报》。

（2）来自梨园戏剧目

台中南管新锦珠为了突出以南管为特色，1953 年聘请徐祥来传授梨园戏剧目，有《陈三五娘》《白兔记》《高文举》《韩国华》《吕蒙正》《郭华买胭脂》《雪梅教子》《郑元和》《断机教子》《咬脐打猎》等。

（3）改编其他剧种剧目

　　为了与北管戏争夺市场，台中南管新锦珠剧团聘请精通南管、北管音乐的曾吉担任作曲，还聘请京剧名家传授武打套路，引入京剧锣鼓。其中改编自北管戏剧目的有《新玉堂春》（原《兰芳草》）《吴汉杀妻》《战瓜精》《提扇记》；改编自京剧的有《西厢记》《九更天》《赵氏孤儿》；由同名电影改编的有《潇湘夜雨》。

　　1960 年起，新锦珠剧团创作时髦的新剧《一文钱》《兄弟无情》《义赠姻缘簿》《王金宝认亲》，以及从其他剧种改编的《王昭君》《赛昭君》等，以应对电影电视节目的挑战，如《胡剑鸣》《女贼黑玫瑰》《黑鹰》等社会剧。

　　由于台湾高甲戏没有记谱，只有剧本，所以每次演出之前，陈锦姬都要根据自己的印象与其兄陈廷全、其姐陈锦珠一起重新创作。

第三节　闽台南音与南音戏在历史文献中的共有剧目

　　闽台南音与南音戏在历史文献中的共有剧目最早表现为明嘉靖《荔镜记》与《明刊三种》中的剧目。在历史变迁中，两者关系的疏密程度受到关键因素的影响。

　　闽台南音与南音戏在历史变迁中，逐渐形成了剧种与乐种互动，乐种影响剧种风格，剧种反作用于乐种生态；形成了剧种风格定位决定乐种与剧种剧目关系的导向；形成了曲牌成为链接乐种与剧种剧目关系的媒介。

一、明代历史文献中南音与梨园戏的共有剧目

　　明代历史文献中，存在南音与梨园戏的共有剧目情况。如何确定共有，主要通过梳理文献中曲牌曲词所属于的剧目，然后比较这些剧目与现存梨园戏剧目的关系，以及比较这些曲牌曲词与现存南音曲牌曲词的关系来推论得出的，而剧目曲牌与曲词的共同性体现了剧目在历史变迁中的稳定性。

（一）明嘉靖《荔镜记》与现存南音中的共同剧目

明嘉靖丙寅年（1566），福建省建阳余氏新安堂刊行的《重刊五色潮泉插科增入诗词北曲勾栏荔镜记戏文全集》（简称《荔镜记》）①，在其书坊告白中说："重刊《荔镜记》戏文计有一百五十页，因前本《荔枝记》字多差讹，曲文减少。今将潮、泉二部，增入颜臣勾栏诗词北曲，校正重刊，以便骚人墨客闲中一览，名曰《荔镜记》，买者须认本堂余氏新安云耳。嘉靖丙寅年。"证实了梨园戏在明嘉靖以前就已存在，并有深受欢迎的历史。"潮、泉二部"，说明该剧目流传于闽南、粤东，有泉腔版本和潮腔版本两种。潮腔本如明万历年间（1573—1620）的《荔枝记》，此刊本分上、中、下三栏，上栏前部为"颜臣全曲"，中部为"新增勾栏"的陈三故事，后部为"新增北曲"，分别为张君瑞故事，正音《四景》《渔家傲》一套等，中栏为陈三五娘故事及其插图，下栏为《荔镜记》剧目全文。《荔镜记》全剧的曲牌曲词多数仍现存于南音中，多数曲目仍为闽台南音流行曲，所以，《荔镜记》与现存南音属于共同剧目。

（二）《明刊三种》中的南音剧目与梨园戏剧目

明万历年间《明刊三种》刊本包括《新刻增补戏队锦曲大全满天春》（简称《满天春》）《精选时尚新锦曲摘队》（即集芳居主人精选新曲钰妍丽锦，简称《钰妍丽锦》）《新刊弦管时尚摘要集》（即新刊时尚雅调百花赛锦，简称《百花赛锦》）三种刊本。其中，《百花赛锦》带有撩拍符号的曲词曲目文本。据龙彼得考证，《明刊三种》中所刊曲目所属剧目如下：

《满天春》上栏支曲所属剧目为《貂蝉》《陈伯卿》《吕蒙正》《陈彦臣》《尹弘义》《高文举》《王昭君》《蔡伯喈》《刘智远》《陶秀宝》《张珙》《姜诗》《王十朋》《刘奎》《赵氏孤儿》《祝英台》；下栏剧本所属剧目为《蒋世隆》《刘奎》《田庆》《吕蒙正》《朱弁》《郭华》《祝英台》《朱文》

① 《荔镜记》在明清有五种版本，即明嘉靖本、明万历潮州东月李氏编《荔枝记》、清顺治（1651）版书林人文居梓行刊行《新刊时兴泉潮雅调陈伯卿荔枝记大全》（简称顺治版《荔枝记》）、清道光（1831）版泉州见古堂《荔枝记》、清光绪十年（1884）三益堂刊行《陈伯卿新调绣像荔枝记真本》。

《杨琯》《尼姑下山》《和尚弄尼姑》。

《钰妍丽锦》所属剧目为《尹弘义》《张珙》《王昭君》《孟姜女》《吕蒙正》《商辂》《刘智远》《貂蝉》《刘奎》《董永》《郭华》《朱弁》《苏秦》《陈伯卿》。

《百花赛锦》所属剧目为《王昭君》《董永》《刘奎》《尹弘义》《孟姜女》《朱弁》《张珙》《高文举》《陈伯卿》。

以上三种选集中的戏与现存梨园戏剧目的关系如下：

属于小梨园的有《蒋世隆》《田真》《吕蒙正》《朱弁》《郭华》《祝英台》《王昭君》《董永》《刘智远》《高文举》《陈伯卿》《商辂》12 种。

属于上路的有《刘奎》《苏秦》《朱文》《赵氏孤儿》《尹弘义》《孟姜女》《蔡伯喈》7 种。

属于下南的有《吕蒙正》《苏秦》《姜诗》3 种。

不属于梨园戏有《杨琯》《貂蝉》《张珙》《陶秀实》《陈彦臣》5 种。

在《满天春》上栏 146 支曲中，约 34 支保留在现存南音曲谱中，《钰妍丽锦》《百花赛锦》的 112 支不同曲目中，约有 53 支保留在现存南音曲谱中，大多数曲牌名与曲词至今不变。如《满天春》下栏有取材于剧目《刘珪》散套《倾杯序》的《长生道引·所见可浅》《双圭敕·几番相见》《倾杯序·轻轻放落》3 支曲，以及取材于剧目《郭华》的整个指套《趁赏花灯》，包括《中倍外对摊破石榴花·石榴花·趁赏花灯》《中倍白芍药·捻步近前》《越任好·倒拖鞋》《舞霓裳·娘仔有心》4 支曲。

《明刊三种》的存在，以及以上曲词曲目的所属剧目关系进一步印证了梨园戏曲目曾经单独流传与南音曲词独立发展的史实，二者是在历史交融中相互吸收和逐渐发展的。

二、社会语境变迁是影响南音戏剧种性剧目更替及其与南音关系的土壤

社会语境变迁，不仅包括原先农耕文明逐渐发展为半工业文明、工业文明、信息社会文明等社会变迁，而且还包括战争引发的百姓迁徙、社会

族群语言变迁，以及集体社会心理等与人有关的各种元素。这里仅举几种来论述。

（一）宋元战乱催生剧种交融

从闽台南音与南音戏的生发语境来看，都受到战乱移民文化影响。闽台南音戏的产生，都是南北戏曲文化交融的结果。

1. 宋元战乱催生梨园戏

南宋自北方带来了家班，与当地的装弄傀儡、"乞冬"戏竞争，形成了在地化声腔与外来戏剧样式交融的梨园戏。

其一，宋代，北方战争与金国势力南扩，宋皇室被迫南迁杭州，确立了南宋年号。南宋时泉州为陪都，大批王室南渡安居此地。元兵南下，杭州陷落，宋朝宗室纷纷入闽。建炎年间（1127—1130），宗室衙门南外宗正司迁置泉州，至绍定五年（1232），其人口发展到"内外三千余口"。据《南外天源赵氏族谱》抄本中的《家范》告诫其子孙："家庭中不得夜饮妆戏，提傀儡娱宾，甚非大体。亦不得教子孙童仆习学歌唱、戏舞诸色轻浮之态。"①《家范》反映了南宋覆灭时，在泉州的皇族宗室被蒲寿庚斩尽杀绝的惨痛教训，也反映了南外宗正司在泉州的穷奢极侈和豢养童伶家伎的史实。

其二，宋绍熙元年（1190），漳州已出现"弄傀儡"戏剧形态。南宋朱熹知任漳州时，写有《朱子劝谕集约文》："约束城市乡村，不得以禳灾祈福为名，裒敛财务，装弄傀儡。"朱熹学生，龙溪人陈淳，于庆元三年（1197）写有《上傅寺丞论淫戏书》："某窃以此邦陋俗，当秋收之后，优人互凑诸乡保作淫戏，号'乞冬'。群不逞少年，遂结集浮浪无赖数十辈，共相倡率，号曰'戏头'。逐家裒敛钱物，豢优人作戏，或弄傀儡。筑棚于居民丛萃之地，四通八达之郊，以广会观者。至市近地四门之外，亦争

① 泉州赵宋南外宗正司研究会编：《南外天源赵氏族谱》，泉州市印刷广告公司1994年版，第179页。

为之不顾忌。今秋七、八月以来，乡下住村，正当其时，此风正在滋炽……"① 说明此时已有"优戏"，即"人戏"，名为"乞冬"，与弄傀儡的两种戏曲类型存在。这种"优戏"应为唱"下南腔"的下南戏。

其三，宋南戏的形成，明祝允明、徐渭与清叶子奇等人都认为始于永嘉杂剧。祝允明《猥谈》："南戏出于宣和之后，南渡之际，谓之：'温州杂剧'。"② 徐渭《南词叙录》："南戏始于宋光宗朝，永嘉人所作《赵贞女》《王魁》二种，实首之。……或云：'宣和间已滥觞，其盛行则自南渡'，号曰：'永嘉杂剧'……"③ 叶子奇《草木子》："俳优戏文，始于《王魁》，永嘉人作之。"④ 宋代，泉州是东南沿海第一商埠，设有市舶司，管理对外贸易事宜，当时盛行于浙江的温州杂剧，有可能随商人、达贵的往来而流入泉州一带。温州地处福建之上路，搬演温州杂剧的戏班，称之为"上路"，上路的剧目传入泉州后，与当地声腔结合，成为与下南戏既有联系又有区别的上路戏。下表据何昌林的研究所制⑤：

梨园戏的五大构成元素

唐代由中原传入泉州一带的歌舞戏"戏弄"			
唐末五代词调歌曲	南音	下南腔	梨园戏
北宋细乐			
泉州"目连傀儡"（也唱下南腔，后加入上路）			
上路一：永嘉杂剧			
上路二：小梨园（由南外宗正司从宁波温州传入）			

2. 明清战乱催生宋江戏

① 陈淳：《北溪大全集》（卷四十七），见台湾商务印书馆影印文渊阁本《四库全书》集部，第 1168 册，第 875～876 页。

② 祝允明：《猥谈》，见《续说郛》（卷四十六），上海古籍出版社 1987 年版，第 73 页。

③ 《中国古典戏曲论著集成》（三），中国戏剧出版社 1982 年版，第 239 页。

④ 叶子奇：《草木子·杂俎篇》（卷四下）。

⑤ 何昌林：《关于梨园戏史的一封信》，见福建省梨园戏实验剧团编《梨园纵横谈——梨园戏评论文选》（一），1986 年，第 43～44 页。

明末清初，南安人郑成功组织闽南抗清志士进行反清复明活动。南安百姓以"梁山好汉"为素材的宋江阵艺术形式，表达"崇武精神、保家卫国、反清复明"的家国情操。宋江戏是借历史故事，表现英雄义士惩奸除恶、为民除害的富有人民性、革命性的斗争意义，体现了戏曲艺人爱国热情和民众勇于抗争的革命精神。明清战乱为高甲戏源头大气戏产生提供了社会土壤。

3. 日本殖民统治催发台湾民众守护梨园戏与高甲戏的原乡情结

1895 年，甲午战争爆发后，《马关条约》签订，日本开始了对台湾的殖民统治。此后在日本 50 年文化殖民期间，台湾同胞自觉守护自家的传统文化，包括语言和戏曲，闽台交流不断，经济贸易发展，推动了闽台南音与南音戏的交流互动。台湾梨园戏与高甲戏得以保存，虽然受到歌仔戏崛起的影响，但是"梨园戏是高甲戏之母，高甲戏是歌仔戏之母"，以及南音属于精英阶层与士绅阶层文化的观念，使得南音、梨园戏、高甲戏即便在日本殖民统治期间，依然相当活跃，而且是中国传统艺术在台湾的主流之一。

由此，自戏曲艺术成熟以来，战争催生了地方剧种崛起成为一种历史现象。

（二）社会族群语言变迁影响了剧种生存土壤

闽台南音与南音戏主要流播于闽台闽南方言族群的社会中，而闽南方言又分为漳州腔与泉州腔。厦门是中国最早开埠通商的港口之一。1862 年，厦门海关成立，标志着近代厦门对外贸易开始进入有序管理和逐步发展的新时期。① 厦门的崛起，影响了闽南文化的族群语言生态，大量泉州人与漳州人迁居厦门，泉州腔与漳州腔在厦门深度融合，形成了独特的厦门腔。而厦门腔的出现，也直接影响了闽台戏曲剧种生态。

1. 厦门腔的生成分化了南音戏的生存土壤

1842 年后，厦门岛作为泉州与漳州交界地，作为闽台经贸文化交流的

① 刘良山：《近代厦门对外贸易发展研究（1862—1911 年）——以历年厦门海关贸易统计报告为中心》，厦门大学硕士学位论文，2008 年。

中转站，许多南音馆阁在厦门诞生立足，甚至出版业也迁至厦门。厦门成为闽南文化输出的重要窗口。厦门以北，泉州腔剧种梨园戏与高甲戏并存。厦门以南，原本也流行泉州腔高甲戏和闽南四平戏，但是台湾歌仔戏传入后，其成为漳州一带的主要剧种。在泉州晋江一带，泉州腔的梨园戏与高甲戏曾一度风靡，歌仔戏也一度风靡。至今在泉港尚存有被誉为"咸水腔"的歌仔戏。

由于厦门通商口岸的地位，台湾南北语言逐渐受到厦门腔的影响，泉腔族群的语言生态也首先受到侵蚀，逐渐趋同于厦门腔，特别是歌仔戏出现后，使得以泉腔为主的梨园戏迅速萎缩。高甲戏由于其具有南唱北打，武戏传统基础的存在，还能唤起处于日本殖民统治下的台湾民众的抗争精神，也继续生存。

2. 泉州腔的统一促进了高甲戏剧种繁荣

清末，厦门、泉州、漳州、同安、南安等县市以及菲律宾、新加坡、印尼、马来西亚等东南亚国家演出的高甲戏，语音念白，泉州腔（含晋江腔、南安腔）、厦门腔并存，各地高甲戏班缺乏统一的语言音韵，影响了高甲戏的发展。

高甲戏早期吸收四平戏、家班唱腔一览表如下：[①]

	曲牌、曲名或戏出	源流或出处
四平戏	板腔《移步来了》《移步我夫妻》	板腔，徽剧保留的四平腔，该剧种的主要声腔。
	汉调《大胆奸贼》	汉阳调、浙江乱弹保留的四平腔。
	北二黄、南二黄、二黄	二黄、四平腔历经昆曲、吹腔、拨子衍变而成的。
	"四平静"《砍柴》。牌名高甲戏又称"四边静""四平静"	四平腔，清中叶徽剧演变的。
	小戏《打花鼓》	四平腔，整出戏唱腔出自四平戏。中州韵演唱。

① 陈梅生："福建省非物质文化遗产（音乐卷）丛书"之《高甲戏》，福建教育出版社 2020 年版，第 2 页。

<div align="right">续表</div>

家班	《论臣职》《齐安眉》《拿杀》《力胜》《回首》	老艺人陈坪（1884—1956）于1956年口授；说是早年治泉官员随带的家班传播。唱词全系蓝青官话。
	《马敌将》《走双亲》《安可义》	老艺人卓水怀（1904—1985）于1962年在晋江专区艺术学校口述。同上家班传播。
	《满空中》	1956年泉州大众剧社常用唱腔。

1930 年代，从菲律宾回来的董义芳与南安高甲戏班重新组成福泉班，提倡以泉州音为标准音。由于福泉班的影响力，这种倡议得到了推广。高甲戏就以泉州语音为标准音，奠定了剧种的语言基础，促进了剧种繁荣。而在泉腔语言系统下，也强化了闽台高甲戏与南音之间的基础关系和音乐联系。

三、剧种风格定位决定南音与南音戏剧目关系的导向

闽台南音戏在历史变迁过程中，有各自的剧种风格定位。其剧种风格定位决定了与南音在剧目关系的导向。

（一）闽台梨园戏以传承传统剧目为核心的剧种定位及其与南音的剧目关系

闽台梨园戏都以传承传统剧目为核心的剧种定位稳定了与南音的剧目关系，也稳定了剧种风格的当代发展。

1. 以传承传统剧目为核心，以新创与移植剧目为辅助——福建梨园戏

福建实验梨园戏剧团作为大陆唯一的梨园戏传承单位，其主要责任是传承三个流派的传统剧目。以传承传统剧目为核心的剧种风格定位，成为几代梨园戏人的共识。1954 年，新编《陈三五娘》参加华东戏剧会演获得声誉，奠定了福建实验梨园戏剧团在全国优秀传统剧种的重要地位。自1980 年以来，剧团为复排传统剧目而努力不止，近四十年的传统剧目复排，成为每一代梨园戏人的主要责任。1980 年 9 月，应香港联艺娱乐有限公司邀请，赴香港北角星光戏院演出《陈三五娘》《苏秦》《朱文》《李亚

仙》《摘花》《打赶》《入窑》等剧目。1997 年，赴台湾鹿港参加中正文化
中心主办的"海峡两岸梨园戏学术研讨会"，演出《陈三五娘》《李亚仙》
《士久弄》《玉真行》《过桥入窑》《摘花》《冷温亭》与新编历史剧《节妇
吟》。2000 年 11 月，应雅韵艺术传播有限公司邀请，赴台湾演出《朱文》
《冷房会》《买胭脂》《入山门》《打赶》《过桥入窑》《赏花》《十朋猜》《裁
衣》《玉真行》《入温府》《打冷房》《苏秦》与新编才子佳人戏《董生与李
氏》。2002 年 8 月，应香港特区政府康乐及文化事务署邀请，赴香港演出
《真女行》《入牛府》《莲花落》《三娘夺槌》《战瓜精》《井边会》《逼父归
家》《赏花》《胭脂》《朱文》等。2006 年以后，由于国家非物质文化遗产
政策实施，梨园戏成为国家非物质文化遗产项目，传承、整理、复排传统
剧目成为梨园戏的重中之重，每年元宵、国庆等重大节日，都会复排上演
一批传统剧目。在历史变迁过程中，梨园戏曾经创作、移植了大量历史
剧、现代戏，但是这些剧目并不影响梨园戏的剧种风格定位。其主要原因
是，梨园戏的几代作曲家不仅精通梨园戏音乐，而且精通南音音乐，对南
音曲牌有深入的研究。他们创作出来的新曲，采用了梨园戏曲牌的基本腔
和典型腔①，抓住了梨园戏的规律，因此虽然其间也创作排演过现代剧目，
在剧种音乐风格方面，基本上延续了梨园戏音乐的传统，但是受现代剧场
演出时间约束，在乐曲的速度和长度方面变化较大。

　　2. 以传承传统剧目为核心，兼容南音传承——台湾梨园戏

　　台湾梨园戏传承人吴素霞，自幼学习南音，少年参与梨园戏培训班。
在现存的"十三金钗"中，只有她一个人还在艰辛地薪传梨园戏和南音。
她每年在彰化南北管戏曲馆排一出戏，每三年带一位艺生。她所带的艺生
出师后，均可以领当地文化局的薪水进行梨园戏薪传工作。自 2014 年至
今，已经培养出三位艺生。她们所承担的工作就是把梨园戏艺术尽可能地
传承下去。吴素霞既教南音，也教梨园戏，对两种唱腔有较为深入的研
究。吴素霞也成为台湾梨园戏研究者的研究标本。每年的春秋祭，以吴素
霞为主导的合和艺苑与彰化南北管戏曲馆都会举行一次大会唱，扩大梨园

　　①　李文章：《梨园戏唱腔的"基本腔"和"典型腔"》（油印本），1983 年 9 月。

戏在台湾的影响力。近年来，吴素霞成为获得台湾"文化部"薪传奖的唯一获得者，这也是其在传承梨园戏传统剧目方面的贡献得到了台当局的认可。

闽台梨园戏以传承传统剧目为核心的做法，稳定了梨园戏与南音之间的剧目联系。

（二）闽台高甲戏剧种风格定位的差异性及其与南音的剧目关系

闽台高甲戏剧种风格定位在历史变迁中产生了较大的不同。两岸高甲戏逐渐朝着两种不同的流派发展。

1. 福建高甲戏剧种双重风格定位

福建高甲戏自产生以来，经历了宋江戏、大气戏、合兴戏、高甲戏四个阶段。当下，福建高甲戏根据自身需要，形成了在全国范围内以丑行表演艺术为特点的剧种风格、在泉厦民间以契合不同市场需求的综合性表演艺术剧种风格的双重风格定位。

（1）高甲戏以丑行表演为核心剧种风格发展

高甲戏丑行，在早期的高甲戏大气戏和生旦戏剧目中均属于配角，且多由其他行当的演员兼饰，在戏班中的地位也较低。但至清末民初，已不乏优秀的丑角，如陈坪、黄琵琶、胡玉兰、李真亏等，亦有突出丑角的小出，如陈坪《骑驴探亲》，李真亏《玉环记》《铁弓缘》。《玉环记》是女丑既模仿小生，又模仿小旦的做工戏；《铁弓缘》中男、女丑角表演居多，后来只演头段，改名《闹茶馆》。

至上世纪二三十年代，经过艺人的创造发扬，高甲戏的丑角表演已形成一套较为完整的程式化的表演套路，并由此涌现一批以柯贤溪、许仰川、陈宗熟、施纯送、林赐福"高甲五大名丑"为代表的高甲戏丑角表演艺术家，女丑、公子丑、傀儡丑、布袋丑等各类型的丑角驰名闽南及东南亚，《骑驴探亲》《公子游》《妗婆打》《李公报》《唐二别妻》《班头爷》《扫秦》等小戏各具特色。柯贤溪是第一位专门饰演丑角的艺人，也是第一位在戏班挂头牌的丑角艺人。是时，女旦兴起，调笑戏谑、风趣诙谐的丑旦小戏也风靡一时。丑打诨逗趣，旦卖俏挑情，常激起台下阵阵笑声。

这些名丑和名旦主演的丑旦戏，声色上佳，而且丑旦戏所用的唱腔，多吸收自民间歌谣，如《病囝歌》《担水歌》《长工歌》《灯红歌》等，旋律明朗、活泼生动而口语化，贴近现实生活，适合叙述、对唱，深得观众喜爱和追捧。在长期的实践中，涌现一批脍炙人口的丑旦戏剧目，如《闹茶馆》《管甫送》《番婆弄》《桃花搭渡》等。20世纪20年代高甲戏演出鼎盛时期的"对台戏"竞争中，戏班也经常以丑行戏出奇制胜，而在历代艺人的演绎和发扬中，这些丑行小戏，特别是丑旦小戏成为国内及东南亚地区知名的经典剧目。

傀儡丑、布袋丑是将木偶的牵引、关节、构造、原理化成肢体语言而为"人偶"，形成一套完整的科步，并借鉴移植了木偶戏的音乐和念唱，具有浓厚的喜剧效果，而且，"木偶化"肢体语言又能与剧中人物的身份、性格等相融合，具有很强的表现力。以《李公报》（傀儡丑）和《班头爷》（布袋丑）为其代表剧目。尤可称道的是，陈宗熟与林赐福曾同台演出《公子游》，陈宗熟以傀儡丑饰演公子，林赐福以布袋丑饰演奴仆，各自的风格极其鲜明，又通过两者肢体共性、恰如其分、活灵活现地表现了主仆二人的关系及一路游玩的情状，充分展示了傀儡丑和布袋丑的超凡魅力。而后，傀儡丑和布袋丑的技艺便广泛运用于公子丑和破衫丑的表演中，又因其独特的韵味和表现力，亦被其他剧种移植效仿。

高甲戏的丑行表演大多已经具备戏曲程式化的特征，重视人物造型，善于把角色的心理活动化成鲜明、夸张又带舞蹈性的动作，且能适应塑造人物的需要。如《骑驴探亲》中的洪亲姆和《子良讨亲》中的乳母，均是以女丑应工，洪亲姆是一个乡下老妪，表演时，朴素中带有豪气，豪爽中又显细腻，时而大手大脚，时而又科步细致，而《子良讨亲》中的乳母是富绅家中的人，秀才子良的乳母，表演时，步履蹒跚，轻声细说，对前往求亲的子良爱深责切，又事事替之圆场，着重表现对子良的关爱，体现纯真的、质朴的母爱。同样是运用傀儡丑塑造人物，《李公报》中的李公和《小七送书》中的小七，也有截然不同的表演科步，李公在慌忙中显得稳重老到，形体重于肢干的摆动和提抽，脚踏节奏掷地有声，小七是员外家

的书童，稚嫩活泼，灵动积极，其形体表演轻巧灵活，如蜻蜓点水，注重关节的抖动。

高甲戏丑角的表演无论是来自生活百态、源于古代小说中的人物情态，或是动植物、神像的造型，还是模仿傀儡戏和布袋戏的动作，而加以发展的头、手、肩、足、臀动作的程式化，都足见高甲戏艺人的智慧和创造力。高甲戏丑角的表演是做、唱、念的高度精练和融合，历代知名的高甲戏丑角艺人均是声色上乘、唱做俱佳。

1950年代至1960年代，泉州市高甲戏剧团《连升三级》以丑行表演艺术在全国一炮打响后，确立了福建高甲戏以丑行表演艺术为剧种风格享誉于全国。经过几代艺人的创造和积累，形成了既形神毕肖又活泼生动、夸张变形又质朴自然、节奏明朗又轻快自如、幽默诙谐又细致优美的在中国戏曲界独具一格、独树一帜的高甲戏丑行表演艺术，涌现《连升三级》《玉珠串》《凤冠梦》《金魁星》《阿搭嫂》等一批享誉全国的突出丑行的喜剧，高甲戏丑行也几近成为高甲戏剧种的代言体。

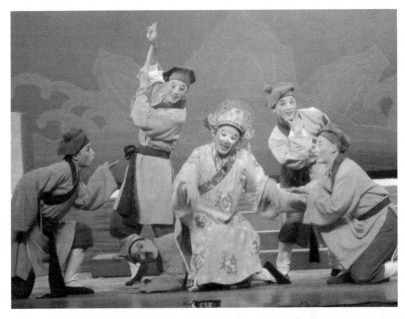

图3 高甲戏《连升三级》剧照 曾宪林摄

《连升三级》故事自闽南布袋戏而来，有一种原始的简朴和民间的喜剧感觉。该剧于 1950 年代至 1960 年代由泉州市高甲戏剧团创作演出，至今已近 70 年，历尽沧桑，千锤百炼，成为高甲戏一部脍炙人口、有口皆碑的传统保留节目。该剧于 1993 年被评为"中国近代十大喜剧之一"。

高甲戏《连升三级》讲述明天启年间，土财主子弟贾福古，冒充已故举人贾博古之名入京赴考，由于皇帝和文武人臣的昏庸腐败、尔虞我诈，使不学无术的无赖贾福古居然金榜题名，进了翰林院，并且阴差阳错地成为国家栋梁，一时间官运亨通，连升三级的故事。故事通过求亲、闯道、移卷、琼林宴、逼亲、乞联等阴阳交错、啼笑皆非的情节，无情地鞭挞了封建科举制度，深刻地揭露了封建社会制度的腐败丑恶。

全剧的表演艺术集中挖掘、继承了高甲戏丑行表演特色，除了两个旦角外，其余几乎是丑角，包括冠袍丑、公子丑、方巾丑、破衫丑、家丁丑，甚至花脸的魏忠贤、老生的崇祯皇帝，都是丑的形象，突出高甲戏丑行表演特色并具有浓厚的地方戏色彩。全剧既饱含传统戏曲的智慧，又充分体现了戏曲与生俱来的行当思维，角色的要求与高甲丑的表演特点相契合，戏很有趣、很轻巧、很滑稽，观者自在品味其"丑行"艺术魅力，欢喜间似已不太在意它批判了多少讽刺了多少。《连升三级》可以说是为高甲戏及其丑行而生的，它与丑行的表演特点取得了内在的契合，蕴涵着高甲戏丑行的美学精神，并与剧种相融相生，也是充分体现了高甲戏的剧种魅力的剧目。

安溪县高甲戏剧团创作演出的讽刺喜剧《玉珠串》，借古喻今反映了在社会转型时期人们对于钱、权、势的看法，并在艺术表现手法上进行了有益的探索，将高甲戏的丑角发挥得淋漓尽致。

《玉珠串》充分发挥了高甲戏丑行的表演特色，根据情节发展需要，在剧中设计了破衫丑、傀儡丑、公子丑、家丁丑、家婆丑等多种角色，而且在刻画人物形象和揭示人物性格方面，设计了可充分发挥丑行表演的环境和动作，如黑夜花园摸珠、黑夜山路追珠、广场献珠和宫廷真假辨珠等特定的时空和动作，立体地展示丑角出场和舞台上的动作、心态、表情。

剧中"钱三"的饰演者石福林，借鉴了公子丑的表演，但"钱三"大腹便便，所以，表演中又不能全部取用花花公子那风流潇洒的动作，而要有"猪"的笨态，既有受人指挥的傀儡丑的形态，又有指挥家丁时的人的丑态。

晋江市高甲戏剧团改编演出的《金魁星》，是一出以女丑为主角的新编古装喜剧，故事来源于布袋戏：

一位心地善良的卖花婆胡氏，为撮合老丞相何大谅之女金莲与秀才王赞的婚事，盗取府中一尊古董——金魁星，暗置于王赞家中。不料王赞误以为是天官赐福，将其拿到何府开的典当房，欲典当筹资赴京赶考，被何府误当作盗贼抓送官府。此后几经曲折，但最终如愿以偿，成全美事。

柯贤溪的嫡传弟子赖宗卯以女丑饰演主角卖花婆胡氏，表演诙谐逗趣，亦庄亦谐，形丑神美，形神兼备，演技精湛，妙趣横生，充分体现了高甲戏柯派丑行表演艺术中女丑的特点，具有闽南侨乡特有的鲜活、浓郁的乡土气息和喜剧审美品位，又在尝试体现人物性格冲撞中的幽默与情趣，是一台富有浓郁人情美与观赏性的精彩好戏，是柯派艺术的又一高峰。在继承柯派剧目和表演特色的基础上，突出了柯派女丑浑身是戏，讲究造型美并富有生活情趣和幽默感的特色，使该剧成为一部能够给当代观众带来审美愉悦又有较高艺术品位的戏剧作品，为高甲戏的剧目画廊里又增添一部以女丑为主角的喜剧。

厦门市金莲升高甲戏剧团创作演出的《阿搭嫂》，是一出"满台是丑角，美却在飞扬"的新编现代喜剧。该剧很好地发扬了高甲戏丑角戏善于在轻松诙谐的基调上有节制地讥讽世态的传统，以清新、质朴、幽默的笔触，舒展民国初年闽南地方风情的画卷，轻巧、灵动地勾画出一个生动朴实而又极具个性和地方性的民妇"阿搭嫂"①。主人翁阿搭嫂好心救了受伤的肖秀才，反倒成了"肇事者"；她无意间送一位迷途的孩童回家，却牵

① 阿搭嫂在闽南话的词汇里，是个略带贬义的词，指爱管闲事、好打不平、热心得有点过头的妇人。她们常常不明就里地这里"搭"一茬，那里"搭"一杠，稀里糊涂地挺身而出，却往往把好事"搭"成了坏事，因而不被周遭人所理解，乃至令人生厌。

出了一场"绑童"事件；她想让肖秀才为自己作证，却害肖秀才成了"同伙"。不知什么时候人人都成了看客，喜欢看热闹，连自己的儿子儿媳也让她去自首。然而，不管世间情字日薄，阿搭嫂还是以泼辣纯真的本性，"搭"出一连串可笑、可敬的世俗常情。

《阿搭嫂》以夸张的丑行表演诠释朴实的世态人情，是一出难得的喜剧。故事传统、有力，兼顾了草根性、戏剧性、喜剧性、文学性和人性化，也充分发挥了高甲戏地方戏丑角、喜剧的特色。吴晶晶是一个唱念做打俱佳，青衣、花旦、小生、老旦行当皆精的优秀的高甲戏表演艺术家。在《阿搭嫂》中，吴晶晶这个向来华丽光鲜的宫廷青衣、花旦，摇身一变而成滑稽诙谐的民间女丑。"男扮女丑"是高甲戏女丑行当的传统，也正因为是反串，无论是肢体语言的夸张、面部表情的造作、语言声音的丑化，都特别松弛，表现民间的幽默，有一种特别的"提炼加工"的味道："放肆大胆"不拘谨，"忸怩作态"不自知，"丑态百出"不顾忌，以行话称则言"敢做戏"，也因此达到特有的喜剧效果。吴晶晶以女演员饰演女丑，或称之为"反串之反串"，既汲取高甲戏女丑程式精华，又还原了女丑在"现实生活"中的"真实"，而且平添了女旦的光彩。可以说，吴晶晶的表演不仅是个人戏路的拓宽，对高甲戏女丑行当的表演也是一种很有价值的拓展与发扬。

近年来，厦门市金莲升高甲戏剧团的影响力比泉州市高甲戏剧团、晋江市高甲戏剧团和安溪县高甲戏剧团还要大。在历史上，南音大师张在我为厦门市金莲升高甲戏剧团驻团作曲直至退休，他抄写送给东山御乐轩的《南音指谱大全二弦演奏法》体现了南音流派传承的严谨。张在我的弟弟张鸿明是台湾南声社的先生，也是台湾南音的"'文化部'薪传者"。为了维续高甲戏与南音之间的血脉联系，2012 年 6 月，厦门市金莲升高甲戏剧团为主，聚合了爱好南音的有识之士，共同组建成立了金莲升曲馆。在成立公告榜上写着："南音与高甲戏有着大量的共用曲牌，两者之间血脉相融。金莲升曲馆的成立，不仅可以充实和完善高甲戏音乐的研究，而且通过相互渗透吸收，将使南音艺术更具生命力。"公告如下图：

南音古乐，古朴典雅，被誉为"中国音乐史上的活化石"。千百年来南音流行于闽南语系地区，并远播港澳台及东南亚一带，成为中国在海外流传最广的民族音乐。

金莲陞曲馆，是由厦门市金莲陞高甲剧团为主体和爱好南音的有识之士共同组成，于2012年6月正式成立。

南音是高甲戏音乐发展的土壤与资源。南音与高甲戏有着大量的共用曲牌，两者之间血脉相融。

金莲陞曲馆的成立，不仅可以充实和完善高甲戏音乐的研究，而且通过相互渗透吸收，将使南音艺术更具生命力。金莲陞曲馆以继承和弘扬中华传统文化，促进中外文化艺术交流为宗旨。藉此平台展示南音博大精深的内涵，传播南音，发展南音。希望通过弦管爱好者的共同努力，使南音艺术得以薪传不息，发扬光大。

名称：金莲陞曲馆　　地址：厦门市育青路13号
馆长：曾蔚虹

图 4　厦门市金莲升曲馆成立公告①

在以丑行为剧种风格定位的四个专业剧团中，金莲升高甲戏剧团保存有《审陈三》《益春告御状》两出陈三五娘的戏，且近年来成立金莲升曲馆，就是为从南音母体中吸取新的营养而设的，因此该团与南音的关系最为密切。

（2）面向不同市场需求的综合性表演艺术剧种风格

福建闽南地区，虽然风俗相同，但是各地有不同民间信俗和对戏曲的审美喜好。以泉州地区为例，南安市喜欢看"审断戏"即公案戏，带有复杂剧情的剧目，如包公戏在这个地区最为流行，并形成了"审断戏"表演艺术风格，各地高甲戏剧团到南安演出，都要以"审断戏"为主。石狮市是企业重镇，来自全国五湖四海的移民占据了石狮一半以上的人口，传统高甲戏的大气戏最受欢迎，大锣大鼓的演出氛围才能体现热闹的气氛，在这里，三国戏、杨家将、水浒等传统高甲戏剧目深受欢迎，如果没有穿将军"靠"的剧目，剧团不仅得不到认可，而且是拿不到演出费用的。在泉

① 图片由厦门市金莲升高甲戏剧团副团长陈炳聪提供。

州市区，高甲戏传统绣房戏、生旦戏深受喜欢，这里的百姓喜欢听唱。不同地区对高甲戏表演艺术与剧目风格的喜好，造就了民间演艺市场中生、旦与花脸成为最主要的行当，丑行表演淡化的高甲戏剧种风格。

2. 以复排南音戏为剧种风格定位的台湾高甲戏

南管新锦珠高甲戏剧团作为仅有的台湾高甲戏剧团，虽然成员只有陈廷全、陈锦姬、陈锦珠兄妹三人，但是祖上曾经有过的南管新锦珠高甲戏盛行台湾的光辉岁月和荣耀一直鼓舞着陈廷全兄妹三人。陈廷全是闽南乐府著名的乐师，擅长洞箫和嗳仔，陈锦珠与陈锦姬也是自主学习南音和高甲戏的，尤其是陈锦姬，自幼就在舞台上与其母亲陈秀凤——高甲戏名旦同台演出梨园戏剧目，如《雪梅教子》《益春留伞》等。陈秀凤自 1947 年开始，师从徐祥学习了 4 年的梨园戏，所学剧目有《陈三五娘》《高文举》《韩国华》《白兔记》《吕蒙正》《郭华》《雪梅教子》《王昭君》等。而陈锦姬 7 岁开始师从母亲学戏；1965 年，师从京剧大师张庆楼和罗金库学戏，还师从南音先生刘西湖、蔡水浪、李金玉、吕文灿、吴昆仁、刘赞格等学南音；1971 年，拜梨园戏师傅陈进禄学旦角与花旦，拜高甲戏师傅姚玉华学生角。近年来，高甲戏逐渐得到台湾学术界和地方文化局认可，触动了陈廷全兄妹三人复排梨园戏剧目、恢复压脚鼓的决心。复排梨园戏，更强化了台湾高甲戏与南音共有剧目的联系。

四、曲牌曲目是连接南音与南音戏剧目关系的媒介

闽台南音与南音戏的共有剧目中，有些剧目仅剩一支曲，该曲牌曲目成为南音戏曾有该剧目的标志。有些剧目留下了大量的曲目，并不是每支曲目都与其有关。曲牌曲目数量反映了南音与南音戏剧目的受众程度，因此，曲牌曲目成为连接南音与南音戏关系的媒介。

（一）闽台南音与南音戏曲牌曲目体系

闽台南音与南音戏曲牌曲目有着同样的体系。闽台南音只有四大管门，而闽台南音戏分为洞管与品管两种体系，洞管有四大管门，品管有七大管门，常用也是品管的四大管门。

1. 闽台南音曲牌曲目体系

闽台南音曲牌曲目体系非常复杂，历来有四大管门，七大枝头之称。所谓四大管门指五空管、四空管、倍思管、五空四仪管；所谓七大枝头指倍工、中倍、大倍、小倍、二调、山坡羊、七撩倍思。南音虽号称有 108 个滚门/门头，由于滚门/门头或曲牌很难划分，所以，有时候滚门/门头又与曲牌同用。苏统谋主编《弦管古曲选集》① 按照管门、枝头、门类或滚门、曲目的体系梳理，共四大管门、七大枝头和 113 个滚门或门头。笔者梳理《弦管古曲选集》，提出管门—枝头—滚门/门头—曲牌—曲目构成南音的体系。所谓 108 个滚门实际上是滚门/门头与曲牌总数的泛称。

南音的曲牌曲目大致可分为四种体系，一是每个枝头之下有若干曲牌，每支曲牌之下又有若干曲目。如下表所示：

管门	枝头	曲牌	曲目
四空管	二调	【一封书】	《严子陵》
			《独自守孤帏》
		【集宾贤】	《春光明媚》
			《满座春风》

二是每个门头或每个曲牌之下有若干曲目。南音曲牌曲目体系形成了管门—滚门/门头/枝头—曲牌—曲目的四个层级，或管门—曲牌—曲目三个层级，如下表所示：

管门	曲牌	曲目
五空管	【短相思】	《拜告将军》
		《回想当日》
	【相思引叠】	《元宵灯下》
		《为着人情》

三是有些门头既可下分曲牌，又可直接下分曲目。如【锦板】【驻云飞】等。【锦板】既可是滚门，亦可视同曲牌，如下表所示：

① 苏统谋主编：《弦管古曲选集》（八），文化艺术出版社 2012 年版，第 42 页。

管门	滚门	曲牌	曲目
五空管	锦板	【驻云飞】	《因绿未遂》
			《迫勒阮身》
		【南北交】	《告大人》
			《告老爷》
五空管	滚门		《笑煞林大》
			《恨高郎》

四是管门下分枝头，枝头下分滚门，滚门/门头下分曲牌，曲牌下分曲目，如下表所示：

管门	枝头	滚门	曲牌	曲目
五空管	中倍	梁州序	【五犯子】	《更阑人寂静》

2. 闽台南音戏的曲牌曲目体系

闽台南音戏的曲牌曲目体系分为南音与北曲/民歌两种体系，属于南音体系的，与上述南音的四种体系有些不一样，相对简化。梨园戏曲牌曲目体系无七大枝头，仅分为管门—滚门—曲牌—曲目四个层级。高甲戏曲牌曲目体系更为简易，"在曲牌体系的命名上，也不再像南曲（即南音）那样，一首曲子必须按滚门、曲牌、曲名的规范来分类，而是比较随意地定名。有的曲牌用滚门命名，如《相思引》《福马郎》《北青阳》；有的则用曲牌来命名，如《北相思》《倒踏袄》《潮阳春》；而有的就直接以唱词命名，如《但得强企》《春光明媚》《恨杀奸臣》"①。分为管门—曲牌—曲目，如下表所示：

剧种	管门	滚门	曲牌	曲目
梨园戏	五空管	锦板	【朝天子】	《一路安然》
高甲戏	五空管		【望吾乡】	《绣成孤鸾》

① 高树盘收集整理，厦门市台湾艺术研究所编：《高甲戏传统曲牌·序》，厦门大学出版社 2006 年版。

根据《梨园戏管门、滚门及曲牌一览表》①，共四大管门 14 滚门和 256 支曲牌（见附录）。

但属于北曲体系的南音戏均只体现曲牌名称，如丝弦音乐与吹管音乐。吹管音乐如【五团花】【将军令】【状元游】等，丝弦音乐如【雁儿落】等。

福建高甲戏曲牌曲目体系中，属于民歌体系的，也是曲牌曲目或直接以曲目命名。曲牌曲目如《长工歌·更深夜静》《行路歌·路头崎岖》，直接曲目命名如《管甫送》的《东边日出》《一包槟榔》等。

闽台南音曲牌曲目体系比南音戏曲牌曲目体系更为严谨规范和体系化，梨园戏由于剧目属于定型戏为主，曲牌曲目体系相对较为规范，高甲戏以幕表戏为主，曲牌曲目体系相对缺乏规范，比较自由。

（二）闽台南音与南音戏的共用曲牌曲目体现了二者剧目关联

闽台南音戏剧目之所以能够经久不衰，是因为剧目故事极其动听的曲牌曲目深受民众喜欢而产生的结果。在南音的曲牌曲目中，有大量被南音戏传统剧目吸收为唱腔，而在南音戏唱腔中，被吸收运用的南音曲牌曲目也相当多。

1. 闽台南音与梨园戏共用曲牌曲目的剧目

梨园戏音乐工作者曾经从其古剧本及有关资料的记载中，查出 200 多种唱腔曲牌的名称。从这些曲牌名称看，有部分是宋以前的中原名曲，甚至有汉代的乐曲。梨园戏唱腔所使用的滚门、曲牌与南音相同，从目前搜集到的资料看，属于【滚】的有【长滚】【中滚】【短滚】；属于【倍】的有【倍工】【大倍】【中倍】【小倍】；属于【寡】的有【长寡】【中寡】；属于【潮】的有【长潮】【中潮】及【二调】【锦板】等。已有的曲牌有【一封书】【二郎神】【三棒鼓】【四朝元】【五供养】【六国朝】【七娘子】【八宝庄】【九串珠】【十段锦】等 235 个。

（1）梨园戏三流派的共用曲牌

① 汪照安、汪洋编：《中国戏曲唱腔曲谱选·梨园戏卷》附录三，中国文联出版社 2015 年版。

　　由于梨园三流派所演出的剧目、表演风格的区别，在滚门、曲牌的应用方面也各有侧重：

　　下南的剧目文武相兼，地方特点浓郁，常用滚门有：【二调】的【下山虎】【慢步香】；【小倍】的【青衲袄】【红衲袄】。常用曲牌有【地锦】【金钱花】【风餐北】【皂云飞】【福马郎】【相思引】【剔银灯】【玉交枝】【双闺】【北青阳】【水车歌】【抱胜】等。

　　上路的剧目多忠孝节义的公案戏，常用的滚门有：【二调】的【下山虎】【二郎神】【集贤宾】【醉扶归】【太师引】【解三酲】【哭春归】【皂罗袍】【满地娇】【一封书】；【大倍】的【渔家傲】【催拍】【九曲洞仙歌】；【中倍】的【摊破石榴花】【莺爪花】【驻马听】【渔夫吟】；【倍工】的【五员美】【巫山十二峰】【玳环着】。常用曲牌有【竹马儿】【沙淘金】【相思引】【叠韵悲】【生地狱】【玉交枝】【望远行】。

　　七子班的剧目多才子佳人的生旦戏，常用滚门有：【锦板】的【四朝元】【满堂春】【泣王孙】【驻马听】【朝天子】；【倍工】的【玳环着】【叠字双】【七娘子】；【长滚】的【大迓鼓】【鹊踏枝】【越护引】；【中滚】的【杜韦娘】；【长潮】的【鹧鸪天】【潮阳春】；【中潮】的【五开花】【望吾乡】【牧羊关】。常用曲牌有【相思引】【生地狱】【北青阳】【柳摇金】【福马郎】【双闺】【长姨】【水车歌】【玉交枝】等。

　　三流派所用滚门、曲牌并不是截然分开的，虽然各有侧重，但总体来说，梨园戏三派的音乐都是比较优美抒情的，以表现缠绵悱恻的感情及幽雅恬静的场面见长。

　　（2）台湾梨园戏与南音共用剧目、折子与曲目

　　《陈三五娘》里《陈三相思》折的《恨着五娘》《一封书》《早知恁负心》；《益春留伞》折的《值年六月》《有缘千里》《书今写了》；《大闷》折的《忆着情人》《纱窗外》《三更鼓》《精神顿》。

　　《朱弁》里《花娇报》折的《叹想玉郎》《见汝来》《花娇报》《朱郎卜返》；《公主别》折的《心肝恍惚》《宫娥来报》；《弃子扶姑》折的《喊声》《古人说》；《裁衣》折的《冬天寒》《愁人怨长叹》《形影相随》。

《吕蒙正》里《赠衣》折的《谢恩哥》；《彩楼配》折的《幸遇良才》；《过桥》折的《秀才先行》《出府门》《但得强企》；《入窑》折的《劝汝》《千金本是》，《祀旗、祭窑》折的《马上挺身》《我记重瞳》。

《刘智远》里《井边会》折的《照见》《小将军》《汝去多多》《从伊去》《我本是》；《打磨房》折的《烟雾卷起》。

《郭华》里《买胭脂》折的《幸遇妖娇》；《约会》折的《暗想暗猜》；《月英闷》折的《荼蘼架》《辗转乱分寸》《牌票掠人》；《审月英》折的《告大人》；《入山门》折的《我是相国寺内》《念月英》《趁赏花灯》全套。

《高文举》里《玉真行》折的《夫为功名》《强企》《岭路欹斜》；《周婆告》折的《向般人》；《审李直》《打冷房》折的《点点催更》《不良心意》《只冤苦》《侥幸冤家》。

《董永》里《皇都市》折的《白云飘渺》《忘记昔日》《肝肠寸裂》。

《葛希谅》里《宿破庙》折的《庙内青清》；《入花园》折的《路头路尾》《一年四季》《小姐听说起》《小姐可怜见》；《辨真假》折的《细思量》《路途中》《伊真情》《本是深闺》。

《蒋世隆》里《招商店》折的《婆婆听说》《非是阮》《秀才娘子》《灯花开透》。

《韩国华》里《竹纱庵》折的《看伊人容仪》。

《王昭君》里《昭君和番》折的《山险峻》《心中悲怨》《牵君手上》《离汉宫》《出汉关》《直入花园》《为着命》《鼓返三更》《心头伤悲》《把鼓乐》：《士久弄》折的《汝停喳》；《番婆弄》折的《阮是番婆》。

2. 闽台南音与高甲戏共用曲牌曲目选介

福建南音与高甲戏的共用曲牌曲目，来自梨园戏部分。据王金山整理①，共用的曲牌曲目是：《望远行·邀别人》《中滚十三腔·山险峻》《中滚十三腔·长（重）台别》《望远行·共君结托》《望远行·十姐无妹》《望远行·春光明媚》《福马郎·千里关山》《福马郎·自小读书》《福马郎·绣球》《福马郎·摇船》《福马郎·拜别爹妈》《福马郎·秀才先行》

① 王金山编：《高甲戏传统曲牌》，中国戏剧出版社 2011 年版。

《福马郎·伊说》《福马郎·自君一去》《福马郎·父仇未报》《福马郎过短相思·想起姻缘》《福马叠·听他障说》《福马叠·婆媳对坐》《短相思·夫妻并行》《短相思·当初要嫁》《短相思·暗想暗猜》《短相思·灵鸡报晓》《短相思·早间起来》《北相思·但得强企》《短相思过双闺·咱来挑起》《相思引·远望长亭》《十相思·苦伤悲》《长滚·拙时恍恍》《长滚·鱼沉雁杳》《长滚·灯花开透》《长滚·大迓鼓·自离家乡》《中滚·心头欢喜》《中滚·不良心意》《中滚·三遇反·恨冤家》《短滚·劝爹爹》《短滚·满面霜》《短滚·梧桐叶落》《短滚·阮邀君》《短滚·三更鼓》《短滚·婀随官人》《锦板·听见杜鹃》《锦板叠·于我哥》《锦板叠带慢尾·只恐畏了》《长潮·一是记忆》《中潮·想当初》《中潮·正更深》《中潮·移步游赏》《中潮过短潮·当天下纸》《中潮·年久月深》《短潮·孤栖闷》《潮阳春·咱夫妻》《潮阳春·本是相府》《潮叠·乘风破浪》《五开花·瑶池盛会》《五开花·忽听见枝上》《打花鼓》《寡叠·一姿娘》。

台湾高甲戏唱腔大多数来自南音曲，有直接引用南音的"曲""指"，也有将南音"曲"改编。直接将南音曲完整套用的剧目曲目有：《高文举》的《不良心意》《夫为功名》《岭路欹斜》等；《王昭君》的《山险峻》《听说当初时》《出汉关》《心头伤悲》《心头悲怨》《冷宫寂闷》；《苏英上绞台》的《奏明君》《一路安然》；《陈三五娘》的《三哥渐宽》《因送哥嫂》《有缘千里》《书今写了》《值年六月》《年久月深》；《白兔记》的《因赶白兔》《你去多多》《在得我》《小将军》《记得当初》《听爹说》《从伊去》；《秦香莲》的《恨冤家》《一间草厝》《树林乌暗》《自小出世》《杯酒劝君》《揩真容》《玉箫声和》。高甲戏《红鬃烈马》的《满面霜》等。

改编自南音曲牌的剧目曲牌曲目有：《秦香莲》的【潮叠】改编自【潮阳春】；《一文钱》的【小采茶】改编自《五面金钱经》第五节【小采茶】；《高文举》的【四边静】改编自《金炉宝篆》【浆水令】；《高文举》的【潮叠】改编自指《为人情》第三出【风打梨】；《一文钱》的【望吾乡】改编自曲【望吾乡】；《秦香莲》的【北青阳】改编自指《春今卜返》第二出【北青阳】等。

此外，一些南音指、谱的曲牌为梨园戏与高甲戏的器乐所吸收，成为伴奏或过场音乐。

高甲戏器乐曲运用南音指、谱：大唢呐"一二通"曲牌，如《梅花操》尾节【梅花尾】；小唢呐伴奏曲牌，如谱《叩皇天》次节【大典词】更名【柳青娘】，《阳关三叠》末段【三叠尾】，《三面金钱经》第三节【正双清】，《八面金钱经》第八节【凤摆尾】等；指《为人情》第三节【凤打梨】，《梅花操》结尾【梅花尾】等。台湾高甲戏丝竹音乐的过场吸收南音曲目的有【八面金钱经】【五面金钱经】【梅花操】【四静板】【三叠尾】【绵答絮】等。

（三）共用曲牌曲目数量增减反映了南音与南音戏剧目的受欢迎程度

闽台南音与南音戏剧目共同曲牌曲目的数量多寡，反映了剧目与曲牌曲目的受欢迎程度。

1. 南音戏剧目流行促进了南音曲目创作

在南音戏剧目中，最受欢迎莫过于《陈三五娘》，其历经数百年而不衰，其中许多曲牌仍然活跃于当代南音馆阁中。这些曲牌的曲词饱含情感，音乐长短适度，曲调易于识别，大韵优美动听。百听不厌，久唱不烦。自明嘉靖刊本《荔镜记》有泉潮二腔之后，明万历《荔枝记》潮剧本和清顺治、道光、光绪《荔枝记》一脉承袭发展了陈三五娘的故事，有些曲牌曲目曲词几乎原封不动地延续至今，有些原先剧目曲词经过不断演出、吸收，成为新的曲牌曲目，使得南音与南音戏共有曲牌曲目不断创造积累。南音与南音戏共同曲目的积累来自两种途径：一是南音曲目被直接或间接吸收进入南音戏；二是南音戏曲牌曲目被南音吸收。南音与梨园戏之间共有曲牌曲目数量增多，为传承和传播《陈三五娘》起了推波助澜的作用。南音与梨园戏共有曲牌曲目数量越大，《陈三五娘》剧目传承与传播就越稳定。现存的210多支与《陈三五娘》有关的南音曲牌曲目中，只有少数曲目与闽台梨园戏、高甲戏相同。从《荔镜记》至蔡尤口述本《陈三》，与南音曲词相同或相似的曲目仅48支，多数曲目为南音爱好者创作的。在闽台两地乃至东南亚闽南民系地区，《陈三五娘》的曲牌曲目依然

是最受欢迎最为流行的。《泉州市中小学南音教材》的 10 支曲中，就有
《福马郎·元宵十五》《短相思·因送哥嫂》《潮叠·一身爱到我君乡里》3
支《陈三五娘》曲目。台湾梨园戏演出史上，《陈三五娘》的剧目上演最
多。小梨园七子班遗存的单折戏《王昭君·昭君出塞》，只用了 110 支南音
曲目中的 4 支曲《出汉关》《心头悲恨》《山险峻》《把鼓乐》，台湾高甲戏
《王昭君》是一出戏，用了其中 6 支曲《山险峻》《听说当初时》《汉关》
《心头伤悲》《心头悲怨》《冷宫寂闷》。《吕蒙正》38 支曲，其中 14 支与梨
园戏剧目曲词相同或相近，24 支不见于剧种中的曲词。《郑元和·三千两
金》是以南音谱《起手板》第六节【绵答絮】填词的，随着下南戏《郑元
和》的演出而流行，成为南音入门曲之一。

　　南音戏剧目的流行促进了南音界对《陈三五娘》剧目题材的曲目创
作，南音界为剧目故事内容所感动并受其中曲牌曲目的感染，唤起了他们
运用不同滚门与曲牌对同一题材曲词进行重新创作，表达自己对该剧目的
喜欢与对原曲牌的不满足。如南音 5 支《出汉关》曲目，分别为五空四仪
管【寡北·南北交】、五空管【野风餐】与【猴餐叠】、倍思管【长潮阳
春】（节拍变化）、倍思管【长潮阳春】五种版本。

　　2. 南音曲牌曲目的流行推进了南音戏剧目的传承传播

　　闽台两地，尤其是泉州腔区域，南音社团密布，南音人口庞大。南音
盛行的区域与梨园戏和高甲戏的流行区域重叠。南音曲牌曲目的盛行，推
进了南音戏剧目的传承传播。

　　1945 年至 1960 年代，是台湾南管新锦珠剧团最辉煌的时期。之所以
要用南管开头，是为了迎合南音人口的喜好，能够在舞台上完整地套入南
音流行曲牌曲目，或者专门演出南音曲牌曲目最流行的剧目。戏班每到一
个南管社团的演出地，都要先去南音社团拜馆，与当地南音弦友交流切磋
演唱技艺。台湾流行的南音曲目均与梨园戏七子班剧目有关，而《陈三五
娘》曲目最为流行，如《短相思·因送哥嫂》《值年六月》《有缘千里》
《书今写了》《忆着情人》《纱窗外》《三更鼓》《精神顿》等，还有《郭华》
中的《双闺·荼蘼架》《念月英》，《朱弁》中的《短滚·冬天寒》，《郑元

和》中的《鹅毛雪》，《吕蒙正》中的《秀才先行》《朱郎受卜返》《暗想暗猜》，《蒋世隆》中的《非是阮》《秀才娘子》，《王昭君》中的《山险峻》《出汉关》等。这些曲牌曲目的流行推进了剧目的传承与传播，为台湾梨园戏的当代流传奠定了基础。

在所有流行曲中，以一、二拍与叠拍为主，这些曲目短小优美，那些七撩大曲、慢三撩的曲子，每支演唱至少 10 分钟以上，又慢又长，而且缺少情绪变化，因此在历史流传过程中，逐渐被南音人所忽视，这些曲牌曲目在同样的南音戏中也只能被剔除。那些容易被接受流传的曲牌曲目，其对应的剧目也容易被传承和传播，也为这些剧目稳定了基本观众和演出市场。

闽台南音与南音戏的剧目关系，是在历史发展中相互吸收、相互影响而形成了一定数量的共同剧目和共用曲牌曲目。南音与南音戏共同曲牌曲目越多，其共同剧目的传承与传播也越稳定。曲牌曲目受众面影响了南音与南音戏的创作，在泉州腔区域，南音戏剧目的受众面促进曲牌曲目的流行，曲牌曲目的流行也推进了南音戏的创作，曲牌曲目成为南音与南音戏剧目关系的媒介。

第三章　闽台南音与南音戏的音乐要素关系

闽台南音与南音戏关系，涉及两个问题：一是南音与南音戏的乐种与剧种关系；二是闽台两地的南音与南音戏的交互关系。闽台南音与南音戏同根同源，不仅艺术形态一样，而且音乐剧目、曲目内容也同多异少；而南音与南音戏，前者属于乐种，后者属于剧种。本章所论述的闽台南音与南音戏的音乐元素关系主要包括乐谱、管门、撩拍、乐队乐器、演唱演奏形式的关系。

第一节　闽台南音与南音戏乐谱关系

闽台南音与南音戏乐谱关系指的是传统乐谱的关系，而非当代的简谱与五线谱。闽台南音所用的传统乐谱为工尺谱。

一、闽台南音的传统谱

闽台南音的传统谱，不知产生于何时、何人。自古以来，有多种版本，完整的传统乐谱包括曲谱、谱式、谱字、琵琶指法等。

（一）传统曲谱

闽台南音的传统曲谱，现存最早的当为明万历甲辰瀚海书林李碧峰、陈我含刊的《满天春》、明万历间书林景宸氏刊的《钰妍丽锦》与明万历间霞漳洪秩衡刊的《百花赛锦》，合称《明刊戏曲弦管选集》，即俗称的《明刊三种》。《满天春》分为上下栏，上栏为锦曲（即南音）部分，只有曲牌和曲词，没有乐谱，《钰妍丽锦》与其一样。《百花赛锦》不仅有曲词和拍，还有拍的记号，为"。"，但无撩的记号。如图 5、图 6：

图 5　《钰妍丽锦》书影　　　　图 6　《百花赛锦》书影

以上如图 5、图 6 两种刊本虽然是南音早期刊本，但并不具备完整的乐谱谱式。现存最早的具有完备的乐谱谱式的当为抄于道光二十六年（1846）的手抄本《道光指谱》与编于清咸丰七年（1857）的刊本《文焕堂指谱》，二者乐谱谱式如图 7、图 8：

图 7　《道光指谱》书影　　　　图 8　《文焕堂指谱》书影

很明显，《道光指谱》与《文焕堂指谱》都带有曲谱和曲词的完整乐谱。二者标记撩拍、指法、曲词的谱式不一样（后面详述）。当然，不能因为明代南音乐谱只有"拍"记号而认定明代南音尚无曲谱。实际上，1929 年，厦门会文堂油印出版的《御前清曲》（改良）同时存在曲词与"拍"、曲词与"撩拍"的两种版本，见图 9：

图 9 左边的有"拍"，右边的有"撩拍"

民间抄本中，也同时存在多种抄本版本。1934 年，集美和乐社叶红毯抄的《御前清曲》曲谱，只有曲词和撩拍，无谱字与琵琶指法。图中的记号"。"为"拍"，记号"、"为"撩"。而该社抄于 1935 年的《御前清曲》就有曲词与曲谱。说明同一时代存在有曲谱与无曲谱的两种南音乐谱抄本，见图 10、图 11。

图 10　1934 年和乐社抄的《御前清曲》书影　图 11　1935 年和乐社抄的《御前清曲》书影

　　同样的，也不能因为《道光指谱》与《文焕堂指谱》有完整谱式就认定南音记谱法至清代才形成。据文焕堂主人章小涯（章焕）为该刊本写的《序》云："指谱序，原夫指谱之设由来久矣，无从稽考创造之人。而是谱虽系南音，维泉腔最盛。传遍中外于兹久矣。然计有四十八套而所识者亦不能全获，则所能者亦不能皆同，或挑点不对，则参差不齐，或捻甲不同则音韵不□，或口受于师而口传于徒，以致纷纷不一。差之毫厘谬以千里矣。兹予得古谱一部，历诸名公校对无差。余不敏，不敢秘。刊刷于世，庶先创之功不灭。俾后习之机不紊矣。是为序。咸丰七年端月谷旦。文焕堂主人小涯章焕刊。"① 章小涯的《序》中，"指谱之设由来久"与"兹予得古谱一部"说明在清咸丰以前就已存在南音乐谱。

　　闽台南音完整谱式的刊本和抄本有很多，这里仅选取部分资料，按时间排序例举如下：《道光指谱》《文焕堂指谱》《光绪七年手抄本》（简称《光绪版》）《泉南指谱重编》（简称《重编》）《南乐指谱》《御前清曲》（会文堂版）《南乐指谱重集》《御前清曲》（和乐社版）《闽南音乐指谱全集》《南管名曲选集》（简称《张再兴版》）《泉州弦管（南管）指谱丛编》

　　① 原文无断句标点，标点符号与重点记号为笔者所加。

《南音指谱全集》（简称《高铭网版》）《南音锦曲选集》（简称《吴明辉版》）《南音指谱》《南音指谱全集——二弦演奏法》（简称《张在我版》）《南乐指谱全集》《南管指谱详析》《弦管指谱大全》《弦管古曲选集》，这些指谱的版本各有特点，南音传统谱式的版本，除了上述不完整的仅曲词，或曲词与拍，或曲词与撩拍外，完整谱式版本大致可分为《道光指谱》《文焕堂指谱》和《张在我版》三种。它们的谱式、谱字写法、指法写法用法和音乐说明都存在着一定差别，从中也可看出有些区别是因编者对乐谱的掌握情况而产生的，有些也可能是作者有意为之。三种流派的谱式因其传承主体的喜好而同时存在，相对规范性也因传承主体的流派不同而形成不同意见。

（二）谱式及其内涵

闽台南音工尺谱的谱式自成一派，两地的谱式写法相同。由于书写习惯原因，有个别谱字与琵琶指法较为独特，但也被闽台南音界所接受认同。

1. 谱式

根据《清代南音主要流传的谱式》[1] 研究，南音传统谱式分为文焕堂谱式、半口传谱式、泉南通谱式、其他谱式，这些谱式各有各的特点，经过近百年的发展不断得到完善。

南音工尺谱的谱式与一般古文的格式一样，为直排式，都包含有撩拍（也写为寮拍）、指法、谱字与曲词等内容。闽台南音乐谱谱式，通常是从右往左分三纵列记写，右边一列是撩拍，中间是指法，左边是谱字与曲词。右边第一纵列的撩拍记号，如"o""、"等，"o"俗称"拍"，相当于西方乐理中的强拍，"、"俗称"撩"，相当于西方乐理中的弱拍。第二纵列为指法符号，如"、、｜、＋"等，表示南琶演奏指法（点、去倒与甲线）和工尺谱字的拍值节奏。第三纵列为工尺谱字或带曲词的工尺谱。南音谱没有曲词，第三纵列如"士、下、乂、工、六、思、一、毛六、仪"

① 李寄萍：《清代南音主要流传的谱式》，《乐府新声》，沈阳音乐学院学报 2009年第 1 期。

等谱字符号。如下图 12。

<div align="center">图 12 《南乐指谱·走马》第四节部分书影</div>

南音指、曲除了谱字，还有曲词。曲词与谱字、指法、撩拍上下分离。曲词独自上片，撩拍、指法、谱字自右而左在曲词下面的同一行，曲词字号大。如下图 13。

<div align="center">图 13 《光绪七年手抄本》部分书影①</div>

<hr>

① 拍摄于苏统谋收集的手抄本。

《文焕堂指谱》（见图 8）的谱式与众不同，右边一列为指法，中间为谱字，左边为绕有撩拍的曲词。和乐社版的《御前清曲》的乐谱自右而左的排列则为撩拍、指法、谱字、曲词。近年来，泉州、晋江、安溪整理的指、曲谱集，基本上采用图 11 谱式。

《张在我版》因是二弦谱，谱式采用横排式，结合了西方节奏时值与小节标记，由上而下分别为琵琶甲线奏法"＋"、二弦弓法，谱字与曲词。见图 14。但是未见到张在我先生抄的琵琶指法谱。

图 14　《张在我版》局部书影

2. 谱字写法

南音的五个基本谱字为"乂工六思一"。五个基本谱字中，闽台南音各种谱式版本的"乂工六"写法都一样，唯独"思乙"两个谱字有各种不同。如"思"的写法。以《梅花操》中的谱字为例，首节起句的第二个谱字，同一个"思"，《高铭网版》《闽南》记为"士"，《重编》《南乐指谱》《张在我版》《南管》《南音》均记为"屯"，《文焕堂》《弦管》记为"思"，

《南乐》记为"畢"。"思"的低八度音记为"士"。再如"一"字,多数版本都写作"一",也有版本记为"乙",如《张在我版》。"一"的低八度音谱字为"下"。

3. 指法

闽台南音传统乐谱中的琵琶指法分为点、踢、甲、钩、落指五种基本演奏法,其他演奏法均由"点、踢"组合变化而来。至于打乂、抹六、打电等为左手指法。

撚①指演奏符号为"○",分为全撚、抢撚、贯撚(双撚)、点撚等具体奏法;抢撚记为"⊙"或"♂";点撚记为"♂";贯撚记为"8";点符号为"、"。踢亦作挑,符号为"╱";紧踢符号为"╱";去倒符号为"│└";点踢符号为"γ";紧去倒符号为"➤";分指符号为"╰ₐ";战指符号为"≷"或"≳";撅指符号为"≲";行指符号为"≹";采指符号为"≳";剪指符号为"×";全跳符号为"⚡";半跳符号为"⚡"。甲线,简称"甲",符号"+";紧甲符号为"十";点甲符号为"╪";踢甲符号为"辛";紧点甲符号为"╪";紧踢甲符号为"辛";钩甲符号为"辛";点踢甲符号为"γ";过撩符号为"╞";贯三撩符号为"╞";落擂符号为"辛"。钩指符号为"√"。落指符号为")";慢落指符号为"≹";打线符号为"扒或刈";双打、三打、紧双打、紧打、打符号均为"×";抹六为"扻";抹思为"摁";特殊指法符号为"𝕟"、"全𝕟"、"半𝕟";走线符号为"ↅ";抓打符号为"⋮"。

闽台南音传统乐谱中的指法标记基本相同,仅在同一支曲中的指法如何组合上由于师承不同有所区别。

二、闽台南音戏的传统谱

闽台南音戏分为梨园戏与高甲戏。梨园戏为宋元南戏的遗存,形成于

① 撚,现一般写为"捻",本书为尊重地方文化习惯保留该字形。

宋元时期，这是学界的共识。如曾永义先生所言："南戏在宋光宗绍熙年间（1190～1194）于浙江温州发展为大戏剧种'戏文'（或称'戏曲'），并且向外流播，所谓'戏路随商路'，戏文也传入邻近的泉州。有一支传入泉州城中，保存较多温州戏文的风貌，但受当地方言腔调的影响逐渐'下南泉腔化'，因为它是从北方传入，所以称'上路'（路，即省份之意）。另一支传到乡村，与当地乡土小戏结合，其体制规律也发展为大戏，但保存了乡土质朴粗犷的特色，乃因其也称作'下南'（闽以漳泉二郡为下南）。'七子班'的真正完成可能较晚，南宋时泉州的'肉傀儡'已颇为发达，温州戏文传入后，先吸收了戏文的体制规律，又受明代宣德以后'娈童妆旦'风气的习染，以男童演出，也称'小梨园'。"① 梨园戏分为下南戏、上路戏和小梨园（七子班）三个流派。所谓下南戏，指地处福建东南隅的泉漳二州，被莆仙以北的人称为"下南"的地方，即"下南人"，用闽南话泉州腔搬演本地土生土长的戏曲。所谓上路戏，指由地处福建"上路"的温州戏班，搬演温州杂剧，其剧目传入泉州后，与当地声腔融合后，成为唱泉腔的戏曲。所谓小梨园，多由童龄男女组成，泉州人叫做"戏仔"，又叫"七子班"。梨园戏的三个流派各自拥有不同的剧目和音乐风格，其音乐分为唱腔、丝弦、吹打三部分，有南北两种不同体系的工尺谱。

高甲戏孕育形成于明末清初，从民间阵头宋江阵发展而来。早期大气戏形成以武戏为主的剧目。清中叶，受到四平戏影响，吸收了四平戏剧目。清道光年间（1821—1850），南安县岑兜村的老埔司，与来自漳州的竹马戏艺人、华侨艺人组成联合演出的合兴戏，俗称"三合兴"。此后再吸收外来流入闽南的京剧、本地梨园戏、木偶戏等剧目与音乐，尤其打击乐，采用京剧锣鼓。

明末，郑成功将梨园戏与宋江阵带入台湾。此后，梨园戏和高甲戏与台湾同呼吸共发展，两岸的艺人往来密切。在台湾，有"梨园戏是高甲戏之母，高甲戏是歌仔戏之母"的说法。虽然，梨园戏与高甲戏因受到歌仔

① 曾永义：《戏曲源流新论》，文化艺术出版社 2001 年版，第 154～155 页。

戏冲击而式微，甚至濒临灭绝，但台中的吴素霞，作为梨园戏的传承人，几十年来不仅致力于传承南音，而且成为台湾唯一的梨园戏传承人。台中的陈廷全、陈锦珠、陈锦姬三姐弟妹，目前作为台湾仅存的高甲戏传承人，十几年来在台湾致力于高甲戏传承。台中的泉州村，至今还以子弟学习传承梨园戏、高甲戏为荣。

（一）传统曲谱

闽台梨园戏音乐与高甲戏音乐都以南音为主，来源复杂，加上两岸南音界影响，采用曲谱的观念也有所不同，所用的传统曲谱，分为南谱与北谱。

1. 南谱

闽台梨园戏的南谱，最早当属明代的刊本。闽台南谱版本大致分为有曲词无曲谱、有曲词有曲谱两种。

清代出现的一部民间手抄明嘉靖刊本的福建戏剧《荔镜记》抄本，即《班曲荔镜戏文》，该抄本共分三栏，上栏《陈彦臣》全本曲词，中栏为新增北曲正音曲文 54 支，下栏为勾栏戏文一折（主人名陈三）。该刊本是前刊本《荔枝记》的校正重刊本，如该刊本《重刊五色潮泉插科增入诗词北曲荔镜记戏文》云："重刊《荔枝记》戏文，计有一百五页。因前本《荔枝记》多差讹，曲文减少，今将潮泉二部，增入颜臣勾栏诗词北曲，校正重刊，以便骚人墨客闲中一览，名曰《荔镜记》。买者须认本堂余氏新安云耳。"该刊本当为明代梨园戏乐谱，有图有曲词，有生、旦、末、占、外、丑、争（净）等行当信息，有曲牌，有切介、相见介、唱介、笑介、上介、占介、见介等音乐信息，但没有曲谱，有生上、又唱、马上唱等舞台表演信息。

其次，《明刊三种》之一的《满天春》，有图，分为上下栏，上栏锦曲曲词 146 首，下栏戏队 18 个折子戏。该刊本有图、曲词，无任何曲谱标记，标有生、旦、丑、占、外、争（净）行当信息和曲牌以及相撞介、介（锣鼓经）等音乐信息，还标有内叫、合、生惊、生看诗、唱、旦万福、生执旦手的舞台演出表演信息。

　　清顺治版的《荔枝记》中有插图、曲词，不分栏，无曲谱标记、曲牌音乐信息，标有生、旦、丑、占、外、争（净）行当信息，以及笑科、占科、合唱、打鼓介，还标有末上放炮、合、末云净白、并下、三合丑下、三合生、内叫、合、生惊、生看诗、唱、旦万福、生执旦手的舞台表演信息。

　　清道光版的《荔枝记》中有插图、曲词，仅出现【尾声】曲牌的音乐信息，标有生、外、未、占、丑等行当信息，以及未上、生上、并下、台尾、限合、入、合、合唱、云前、净外生下、丑倒、末下、丑跳脱裙、贴打丑等舞台表演信息。

　　清光绪版的《荔枝记》中有插图、曲词，不分栏，无曲谱标记，仅出现【尾声】曲牌的音乐信息，标有生、旦、丑、未、占、外、争（净）行当信息，以及占科来净、占下、内唱净走、净闪来、生上、未上、合、旦占上、限旦、台尾、入、问答、内十五冥、内云、内、内唱、旦李姐上来劳、旦占丑上、旦在丑只、三合旦、生看丑、合身三丑、净罢丑、生下丑上、旦占丑合、三合生外、未倒生外、合唱、生上抱镜等行当与舞台表演信息。

　　以上五种版本是明清时期梨园戏舞台化刊本，虽然没有任何曲谱标记，但曲牌标记与潮调说明其所用音乐由泉腔与潮调构成。

　　五种刊本的乐谱版本，如图15、图16、图17、图18、图19。

图 15　明嘉靖版《荔镜记》局部书影

图16　明万历版《满天春》局部书影

图17　清顺治版《荔枝记》局部书影

图18　清道光版《荔枝记》局部书影

图19　清光绪版《荔枝记》局部书影

1953 年，梨园戏老艺人许书美在晋江县民间购买到道光年间梨园戏《朱文鬼赠太平钱》民间抄本，上抄录的曲词有《赠绣箧》《试茶续认真容》《走鬼》三折，《姜诗》《葛希谅》和《郑元和》的"剪花容"一出。[①]可惜刘念兹先生未能关注到梨园戏抄录的曲词是否有撩拍符号或者曲谱、曲牌信息。可见，明清时期，无论是刊本还是手抄本，多数的南谱为不带曲谱的，为非完整乐谱。1960 年代初，有位老艺人藏有手抄的梨园戏曲牌工尺谱，记谱法采用南音的谱字骨干音，有撩拍，但没有琵琶指法。该工尺谱抄谱时间约在清末民初，这是文献记载的民间梨园戏工尺谱的抄本之一。见图 20。

图 20　梨园戏曲牌，清代手抄本　曾宪林藏本[②]

台湾梨园戏称南管戏，笔者在台湾所搜集的资料中，最早的亦是明嘉靖刊本《荔镜记》，由吴守礼编辑出版，与大陆明嘉靖刊本《荔镜记》为同版本。吴素霞收藏，林怡君续抄《荔镜缘》乐谱，有曲词、曲谱、人物，采用结合剧本与南音曲的书写方法，词曲竖排式，单个词在上，所配的曲在下，曲谱自右而左横写分别为撩拍、指法与谱字。《梨园戏专辑》中，由李祥石整理、陈美娥校订《吕蒙正》亦是这种书写方法。吕锤宽收藏，李祥石述，潘荣枝记谱的《荔镜缘》主要是曲本，没有道白。见图

① 　刘念兹：《南戏新证》，文化艺术出版社 2014 年版，第 357 页。
② 　笔者拍摄自《古南戏遗响——梨园戏》（宣传册），第 5 页。

21、图 22、图 23。

图 21　吴素霞收藏版《荔镜缘》书影①

图 22　《梨园戏专辑》书影②　　图 23　吕锤宽收藏版《荔镜缘》书影③

① 吴素霞收藏，林怡君续抄：《荔镜缘》全集，1983—1985 年。

② 《梨园戏专辑》，《民俗曲艺》，1998 年版。

③ 吕锤宽收藏，李祥石口述，潘荣枝记谱：《南管戏荔镜缘》工尺谱，1990 年。

闽台高甲戏音乐大致分为唱腔曲牌与吹奏曲牌，唱腔曲牌所用的曲谱为南谱。见图 24。

图 24　南谱《高甲戏传统曲牌》书影①

2. 北谱

大陆梨园戏绝大多数丝弦曲牌采用北谱，即采用首调唱名法的工尺谱，这部分工尺谱有谱本，但只有谱字和点撩拍，谱字与一般的工尺谱相同。笔者未搜集到具体的乐谱。台湾梨园戏主要为七脚戏，即小梨园，未见北谱。

闽台高甲戏都有受北方音乐的影响的特点。大陆高甲戏吹奏曲谱为北谱。台湾高甲戏乐队亦有北管乐融入，采用北谱。如图 25。

① 高树盘收集整理，厦门市台湾艺术研究所编：《高甲戏传统曲牌》，厦门大学出版社 2006 年版，第 150 页。

图 25　北谱《高甲戏传统曲牌》书影①

(二) 谱式及其内涵

闽台梨园戏与高甲戏的曲谱虽有南北谱之分，但谱式、谱字、指法则有密切联系。

1. 谱式

闽台梨园戏与高甲戏完整的南谱谱式，与南音的通常谱式完全一样，也是竖排式，词上曲下，每个词下方自左而右为曲调的撩拍、指法与谱字。每支曲都有滚门和曲牌名。

2. 谱字写法

闽台梨园戏与高甲戏南谱的谱字也与南音完全一样。梨园戏北谱的基本谱字及其音高对应如下②：

① 高树盘收集整理，厦门市台湾艺术研究所编：《高甲戏传统曲牌》，厦门大学出版社 2006 年版，第 150 页。

② 福建省戏曲研究所编：《梨园戏史调查报告》（上卷），内部资料，1963 年，第 27~28 页。

北谱谱字：合　士　乙　上　尺　工　凡　六　五

　　简谱：5　6　7　1　2　3　4　5　6

高甲戏北谱的基本谱字与音高对应如下①：

北谱谱字：合　士　乙　上　乂　工　凡　六　五　一　仩　仪　仜

　　简谱：5　6　7　1　2　3　4　5　6　7　1　2　3

3. 指法

　　南琶作为闽台梨园戏与高甲戏主要曲调乐器之一，用来伴奏所有的唱腔与演奏丝弦曲牌，在乐队中起领奏作用。琵琶指法有：点、挑、踢、甲、大跳、小跳、撇、ㄣ、剪、加落指、抓等。琵琶在演奏梨园戏上不像演奏南音那样严谨和丰富，但在乐曲中何种曲调必须用何种指法弹奏，仍有相当固定的规则。

　　闽台高甲戏北谱的指法与南谱相比，比较简单，以点、挑、踢、甲、大跳、小跳、撇、剪、加落指为主。

　　闽台南音戏的打击乐只有曲牌名，没有传统曲谱。

三、闽台南音与南音戏乐谱之异同

　　闽台南音与南音戏乐谱，明代均有刊本出现，但版本各有不同。同样的南音刊本，有曲词、曲牌，无撩拍与有曲词、曲牌、撩拍等信息的版本并存，南音戏刊本有曲词、曲牌、行当与舞台表演信息，一开始就显示出乐种与剧种乐谱的不同。

　　明清以来，从刊本与抄本文献可知，闽台南音乐谱谱式逐渐完善，当代的乐谱谱式延续了清末以来的版本。1949 年后，大陆重视创新，开始加入简谱与五线谱，形成了工尺谱、简谱与五线谱并存的局面。台湾在许常惠先生的传统保存观念影响下，一直采用工尺谱。但近年来，随着两岸交流的深入、台湾南音整体艺术式微、南音人才的减少，有些社团也开始使用简谱教学。

　　① 高树盘收集整理，厦门市台湾艺术研究所编：《高甲戏传统曲牌》，厦门大学出版社 2006 年版，第 241 页。

明清以来，闽台梨园戏唱腔全部用南谱，即工尺谱；绝大部分的丝弦曲牌用北谱，即工尺谱，少部分吸收自南音的丝弦曲牌用南谱，所有的吹打曲牌用北谱。梨园戏南谱记谱法与南音工尺谱大同小异，它并非琵琶指骨，而是不带琵琶弹法的唱腔骨干音。"也可以说明梨园戏唱腔的记谱方法和唱法与南曲基本相同。略有不同的是南音的记谱是琵琶指骨，梨园戏的记谱是润腔音（润饰音）两部分共同组成。"① 由于以往南音戏音乐以口传心授为主，几乎没有乐谱的遗存。1949 年后，大陆新音乐工作者用简谱来记谱，出版梨园戏音乐与高甲戏音乐书籍，希望更好地传承传统南音戏。1945 年后，台湾梨园戏式微，高甲戏一度兴盛，但 1980 年代以来，高甲戏也式微，梨园戏与高甲戏传人同时也是南音传承人，因此，他们所用的南谱是南音的乐谱。

梨园戏北谱谱字自成一体，是南北结合的谱式，即用北谱的谱字，南谱的撩拍。高甲戏的谱式是北谱的谱字"合、士、乙、上、工、凡、六、五"掺和南谱的谱字"乂"，采用南谱的指法和撩拍。

历代以来，闽台南音与南音戏乐谱同多异少，虽然采用北谱，但是在发展过程中也南谱化了。

第二节　闽台南音与南音戏的管门关系

闽台南音与南音戏的管门，以主奏吹管乐器来命名。南音上四管的主奏吹管乐器为洞箫，下四管主奏吹管乐器为嗳仔。梨园戏与高甲戏不同的音乐类型，用不同的主奏吹管乐器。

一、南音的管门②

南音主要有四大管门，分别为五空管、四空管、五空四仅管和倍思

① 泉州地方戏曲研究社编：《泉州传统戏曲丛书（第九卷）·梨园戏·音乐曲牌》，中国戏剧出版社 2004 年版，第 5 页。

② 本部分主要引自拙著《南音"谱"的曲调研究》，中国戏剧出版社 2013 年版。

管，四大管门每个管门都有各自的音阶和宫调特点。南音确定宫调的方法与中国传统音乐体系一样，也是大三度的宫调。根据这种宫调确定方法，四大管门的宫调中，五空四仅管具有双宫调的特点，五空管、四空管具有三宫调特点，倍思管仅有一种宫调。五空管与四空管的三宫调特点表现在管门的音阶上。

（一）五空管及其宫调特点

五空管，俗称五腔管或五空，是在洞箫的后孔和前孔 1～4 孔作全闭，前孔第 5 孔作放开的情况下，用中平力吹得音高"六"而命名"五空"，该孔也被称为"五空六"（记为"$^\delta$六"，音高 e^1）。五空管在南音文化圈内素有"正管"之称，因此，"ㄨ"为"正ㄨ"，音高 c^1。如果在乐曲前已标明五空管，则所有"δ"和"正"都可省略。

五空管音阶如下：

工尺谱：　芝　芠　电　下　ㄨ　工　六　士　一　仅　伬　伏　仕　亻　仅

从音域看，五空管音阶音域范围由芝（小字组的 d）至仅（小字组的 b^2）共 21 度，分低、中、高三个音区。

从宫调看，三个音区具有三种不同的宫调特点。低音区四个音 d、e、g、a，中间没出现 f－a 大三度的宫调；中音区六个音 c^1、d^1、e^1、g^1、a^1、b^1，出现了 c^1－e^1、g^1－b^1 两个大三度的 C、G 两个宫调；高音区有 d^2、e^2、g^2、a^2、b^2 五个音，仅有 g^2－b^2 的 G 宫调。三个音区共有 C、G 两种宫调特点。从宫调隐性结构看，五空管常使用润饰音倍士即$^\#$f^1，所以在中音区还有 d^1－$^\#$f^1 的 D 宫调特质。在中音区与高音区之间还偶尔有$^\#$c^1 的润饰，但它仅在于强化 D 宫，所以五空管在实际演奏中常有 C、D、G 三宫并存。

（二）四空管及其宫调特点

四空管，俗称四腔管或四空，是按住洞箫后孔、前上三孔、前末一孔，打开第四孔，用中平力吹得"六"音而名之"四空"，该音也称四空六（记为ˣ六，音高 f¹）。仪为四仪，记为ˣ仪。如果标有四空管，则乐谱中ˣ六与ˣ仪的"ㄨ"可省略。也有部分学者或南音界艺人认为四空管是正管，虽然这种呼声比五空管为正管来得小，但也有其说法的道理。

四空管音阶如下：

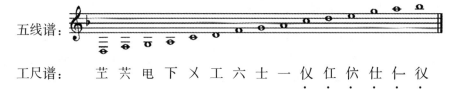

五线谱：															
工尺谱：	芷	芺	电	下	ㄨ	工	六	士	一	仪	仜	伏	仕	伒	伬
简谱：	2	4	5	6	1	2	4	5	6	1	2	3	5	6	7
固定音名：	d	f	g	a	c¹	d¹	f¹	g¹	a¹	c²	d²	e²	g²	a²	b²

从音域看，四空管音阶音域范围由芷（小字组的 d）至仪（小字组的 b²）共 21 度，分低、中、高三个音区。

从宫调看，三个音区具有三种不同的宫调特点。低音区四个音 d、f、g、a，出现 f—a 大三度的 F 宫调；中音区五个音 c¹、d¹、f¹、g¹、a¹，出现了 f¹—a¹ 大三度的 F 宫调；高音区有 c²、d²、e²、g²、a²、b² 六个音，有 c²—e² 和 g²—b² 两个大三度的 C—G 两种宫调。四空管中的润腔没有 ᵗf 和 ᵗc，所以三个音区共有 C、F、G 三种宫调特点。

从音阶的音程结构看，低音区四个音是小三度＋大二度＋大二度；中音区为大二度＋小三度＋大二度＋大二度；高音区为大二度＋大二度＋小三度＋大二度＋大二度；不同音区的音程结构均为大二度和小三度两种音程组成，但音程数量不同。

从音区的音程连接看，低音区到中音区的连接为 a—c¹ 小三度，中音区到高音区的连接为 a¹—c² 小三度。三个音区之间彼此的连接均为同样的 a—c 小三度的特点说明了 a—c 小三度进行在四空管曲调旋法尤其是宫调过渡中的重要地位。

（三）五空四仪管及其宫调特点

五空四仪管，俗称五六四仪管，使用五空管的六和四空管的仪构成，综合两个管门的某些特征。五空四仪管音阶如下：

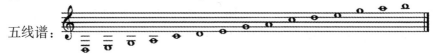

五线谱：															
工尺谱：	芏	芺	电	下	乂	工	六	士	一	仪	仜	伏	仕	仁	仪
简谱：	2	3	5	6	1	2	3	5	6	1	2	3	5	6	7
固定音名：	d	e	g	a	c^1	d^1	e^1	g^1	a^1	c^2	d^2	e^2	g^2	a^2	b^2

从音域看，五空四仪管音阶音域范围由芏（小字组的 d）至仪（小字二组的 b）共 21 度，分低、中、高三个音区。

从宫调显性结构看，三个音区具有三种不同的宫调特点。低音区四个音 d、e、g、a，中间没出现大三度音；中音区五个音 c^1、d^1、e^1、g^1、a^1，出现了 c^1-e^1 大三度的 C 宫调；高音区有 c^2、d^2、e^2、g^2、a^2、b^2 六个音，有 c^2-e^2 和 g^2-b^2 两个大三度的 C—G 两种宫调。从宫调隐性结构看，润腔 ${}^\#f$ 的出现也使 $d-{}^\#f$ 成为大三度，然而这大三度是强化 G 宫调色彩，而非 D 调特征。由此，三个音区有 C、G 两种宫调特点。

（四）倍士管及其宫调特点

倍士管也称倍思管、贝士管、贝思管，因"电"音比其他三管低半音为"赆"而名之。当"电"用"赆"时，音高为 ${}^\#F$，乂用"赆"时，音高为 b。倍思管音阶如下：

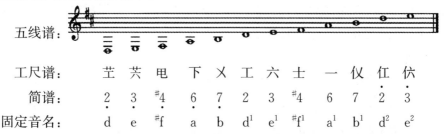

五线谱：												
工尺谱：	芏	芺	电	下	乂	工	六	士	一	仪	仜	伏
简谱：	2	3	$^\#4$	6	7	2	3	$^\#4$	6	7	2	3
固定音名：	d	e	$^\#f$	a	b	d^1	e^1	$^\#f^1$	a^1	b^1	d^2	e^2

从音域看，倍思管音阶音域范围由芏（d）至伏（e^2）共 17 度，分低、中、高三个音区。

从宫调显性结构看，三个音区仅有一种宫调。低音区五个音 d、e、$^\#f$、

a、b，出现 d—$^{\#}$f 大三度音的 D 宫调；中音区五个音 d^1、e^1、$^{\#}$f^1、a^1、b^1，出现了 d^1—$^{\#}$f^1 大三度的 D 宫调；高音区有 d^2、e^2 两个音，构不成宫调。从宫调隐性结构看，润饰音$^{\#}$c 与 a 构成大三度，然而这个大三度也只是强化了 D 宫调的属色彩，而非 A 宫调。由此，三个音区仅有 D 宫调特点。

此外，四不应管在南音中仅用于大谱《四不应》，毛一管在南音中仅用于指套《姜身受禁》的部分词句，正乂倍士管仅出现于大谱《起手引》中，三个管门都属于独例。而实际上，它们可否另归管门仍存有歧义。

五空管、四空管、五空四仪管、倍士管的宫调特点作为独立的管门，在不同音区不同的宫调特征，而且有大量的乐曲。而四不应管、毛一管和正乂倍士管仅存于单首乐曲中，后两者更局限于个别乐句中，作为独立的管门似有些不妥。笔者认为四不应管为移调结构的五空四仪管、毛一管为移调结构的四空管、正乂倍士管为转调结构的五空管与倍士管的关系。

二、闽台南音戏的管门

闽台梨园戏与高甲戏的音乐母体是泉州南音，所用的南谱与南音一样，管门则只用了五空管、四空管、五空四仪管、倍士管四大管门。

（一）梨园戏北谱的管门

北谱为首调唱名法，各个谱字以所用的管位来定音高，传统工尺谱有小工调、五空、四空、头尾翘、小毛弦、大毛弦、士内爬七个管位，各个管位的音高均以品箫为准。

闪 A＝小工管的合、五空管的凡、四空管的工、头尾翘的尺、小毛弦的上、大毛弦的乙、士内爬的士。

北谱谱字：　合　士　乙　上　尺　工　凡　六　五

简谱：　5　6　7　1　2　3　4　5　6

闪 A＝小工管的合、五空管的凡、四空管的工、头尾翘的尺、小毛弦的上、大毛弦的乙、士内爬的士，形成不同的管门音阶如下[1]：

① 本部分引自福建省戏曲研究所编：《梨园戏史调查报告》（上卷），内部资料，1963 年，第 31 页。

品箫音位图　　○○　　○　　　○　　　○　　　○　　　◎　　　◎

小工管闵合	5	6	7	1	2	3	4	相当于洞管的五空管与五空四仪管
1=D	A	B	#C	D	E	#F	G	
五空管闵凡	4	5	6	7	1	2	3	相当于洞管的倍思管
1=E	A	B	#C	#D↑	E	#F	#G↑	
四空管闵工	3	4	5	6	7	1	2	不常用
1=F	A	bB↓	C↓	D	E	F↓	G	
头尾翘闵尺	2	3	4	5	6	7	1	相当于洞管的四空管
1=G	A	B	C↓	D	E	#F	G	
小毛弦闵上	1	2	3	4	5	6	7	不常用
1=A	A	B	#C	D	E	#F	#G↑	
大毛弦闵乙	7	1	2	3	4	5	6	不常用
1=bB	A	bB↓	C↓	D	bE↓	F↓	G	
士内爬闵士	6	7	1	2	3	4	5	不常用
1=C	A	B	C↓	D	E	F↓	G	

　　如果小工管所吹出的音高与上列所标音名完全相符，则其他各管位标有"↑↓"记号的均有矛盾，标"↑"的须升高，标"↓"须降低。有部分可用控制气息的办法解决，有部分很难吹奏。所谓相当于洞管的五空管、四空管、倍士管等，只是就其不同管位之间的音程关系而言，实际音高都比洞管高一个大二度。同样一支曲牌，戏曲演出时，实际唱腔音高要比南音演唱高大二度。

　　嗳仔音位图　　○○○　　○　○　　○●　　○

　　小工管闵工，1=D 3 4 5 6 7 1 2 3 4

　　五空管闵尺，1=E；四空管闵上，1=#F；头尾翘闵乙，1=G；小毛

弦闷士，1＝A；

大毛弦闷合，1＝B；士内爬闷凡，1＝#C。各馆音列依小工管类推。

大唢呐音位图　　○○○　○　○　○●　○

合"工"管，1＝C 3　4　5　6　7　1　2　3　4

合"尺"管，1＝D；合"上"管，1＝E；合"乙"管，1＝F；合"士"管，1＝G；合"合"管，1＝A；合"凡"管，1＝B。各管位音列依合"工"管类推。

以上音位图中，品箫、嗳仔、大唢呐均采用北谱工尺谱管门音阶，五空管、四空管与南谱的管门相一致，也是梨园戏常用管门。

（二）高甲戏北谱的管门①

高甲戏北谱的管门采用品箫定调称"品管"，有七个调。品管主要配合武戏、生旦戏和丑旦戏演出，音乐性格明亮激扬。品管调性系统中，有两个管门（即调的调高）相当于南音的洞管五空和洞管倍士，就用此命名。但音律比南音的同名管门低。如：

南音洞管五空管1＝C，高甲戏品管中的洞五空管1＝C↓

南音洞管倍士管1＝D，高甲戏品管中的洞倍士管1＝bD

高甲戏北谱管门有五空管、倍士管、小毛弦管、小工四空管、大毛弦管、洞五空管等。五空管的四六与倍士同属于a¹，但实际上可以有4与#4两种奏法，这是特殊的管门。

品管音位图	f¹	g¹	a¹	♭b¹	c²	d²	♭e²	f²
五空管	工	六	四六倍士	士	乙	五仪	四仪	仕
简谱	2	3	4　#4	5	6	7	$\dot{1}$	$\dot{2}$
倍士管	工	六	倍士	士	乙	五仪	四仪	仕
简谱	1	2	3	4	5	6	7	$\dot{1}$
小毛弦	工	六	倍士	士	乙	五仪	四仪	仕
简谱	7↓	1	2	3	4	5	6	7↓

① 陈枚编：《高甲戏音乐》，内部资料，福建省戏曲研究所，1979年，第13～14页。

	工	六	倍士	士	乙	五仪	四仪	仩
小工四空	工	六	倍士	士	乙	五仪	四仪	仩
简谱	6	7	1	2	3	4	5	6
大毛弦	工	六	倍士	士	乙	五仪	四仪	仩
简谱	5	6	7	1	2	3	4	5
洞五空	工	六	倍士	士	乙	五仪	四仪	仩
简谱	4↑	5	6	7↓1	2		3	4
洞倍士	工	六	倍士	士	乙	五仪	四仪	仩
简谱	3	#4	5	6	7	1	2	3

高甲戏品管七个调，同样谱字在不同管门中有不同的意义。这是因为实际演奏产生的变化音的效果。高甲戏常用的只有五个管门。在七个管门中，有两个管门相当于洞管五空管和倍士管，故称为"洞五空"或"洞倍士"。

三、闽台南音与南音戏管门之异同

闽台南音与南音戏管门因主奏吹管乐器与所用乐谱的不同而大同小异。南谱工尺谱采用固定唱名法，共用工、六、甩、乙、乂五个谱字，其中工、乙两音固定不变，其他音均可加上临时记号使其升高或降低。如"贝"又称"倍尺"，表示"乂"降低半音，"抆"又称"打尺"，表示"乂"升高半音；"钗"又称"毛延寿尺"，表示"乂"降低全音。"甩"的低八度写成"士"，"乙"的低八度写成"下"。除属于临时变化音必须在谱中一一标记外，在乐曲前标有五空管、四空管、倍士管的，象征五空管的"δ"或"正"、象征四空管的"乂"、象征倍士管的"贝"等都可省略。如"六"即为"δ六"，"仪"即为"乂仪"，"乂"即为"贝"。闽台南音与梨园戏南谱洞管所用的五空管、四空管、倍士管等都是一样的。

闽台南音戏所用的北谱为全国通用工尺谱。北谱所用的管门就比较复杂，梨园戏常用的管门如小工管、五空管与头尾翘三种。其他管门不常用。闽台南音与南音戏的管门，由于曲唱与剧唱的区别，同样的管门，实际的音高是不同的。如南谱洞管定弦谱字"下、工、六、乙"，梨园戏是

以品箫小工管的"士、尺、工、五"作为"下、士、六、乙"来定音，各谱字的实际音高比乐谱标记移高一个大二度。上路与下南大梨园用音位与定弦法，小梨园用五空小工，即以五空管作为小工管各个管位，各种乐器全部移交"一"音演奏。品箫虽然有七个管门，但常用管门用品箫的名称来替代洞箫四个管门。头尾翘替四空管（A调）、小工调替五空四仪管（ᵇE调）、四空管替倍士管（F调）、小毛弦替五空管（ᵇB调）。

高甲戏虽然有品管七个调，但常用的管门为品管的五空管、倍士管与四空管。

南音戏唱腔的管门名称与南音相同，但定调则以"品箫"为准，品箫的音高比洞箫高小三度，如同是工空起即品管"6"音，等于洞管"1"音。这些管门音阶如用品箫吹奏称为"品管五空""品管倍士"等等。为便于乐器演奏，乐谱前都注明从品管、洞管的起调标准音，以品箫定调的称谓品管，以洞箫定调的称谓洞管。

南谱洞管与北谱品管管门比较列表如下表①：

南谱洞管管门		北谱品管管门	
管门	宫调	管门	宫调
五空四仪	C	小工管	ᵇE
倍思	D	四空	F
四空	F	头尾翘	ᵇA
五空	G	小毛弦	ᵇB
毛	ᵇB	士里爬	ᵇD
		大毛弦	ᵇC
		五空	ᵇG

① 《中国戏曲音乐集成》编辑委员会：《中国戏曲音乐集成·福建卷》，中国ISBN 中心 2003 年版，第 301 页。

第三节　闽台南音与南音戏的撩拍关系

闽台南音与南音戏，乐种与剧种的区别使得撩拍类型也有所不同。南音与南音戏所用乐谱的差异性并未影响二者撩拍的密切联系。

一、闽台南音的撩拍种类及其拍法

撩拍，亦有称板撩，[①] 是南音拍子的名称，也是南音文化圈内的主要术语之一，它与南音乐曲的速度、演奏法、演唱、曲调风格关系密切。"拍"标记"。"，"撩"标记"、"，对于三撩以上的撩拍，还有标记为"L"的角撩。

闽台撩拍的种类大致分散拍、七撩拍、三撩拍、一二撩和叠拍（"叠"也作"迭"）五类，后来有的撩拍又分慢和紧两种。[②] 根据当前已知的说法，除了上述五种撩拍外，三撩拍又分慢三撩与紧三撩，叠拍又分慢叠与紧叠，每一种撩拍有适用的范围，有一定的曲牌和相应的符号。

散慢即散板，在曲首称慢头，曲尾称慢尾，曲中称剖腹慢三种，拍子不确定，主要根据曲调灵活应用琵琶。慢头符号为"。。、、、"，慢尾符号为"、、、。。"，剖腹慢符号为"。。、、、、、。。"。

七撩拍即七撩，指两个拍位之间有七个撩位，也称"一拍七撩"，其符号记为"。、、、L、、、"，其中第四撩称中撩，每个撩或拍等于两个四分音符。七撩拍有两种拍子译法，一种记为 16/4，[③] 一种记为 8/2。[④]

三撩拍指两个拍位之间有三个撩位，也称慢三撩、宽三撩，符号标记

① 卓圣翔、林素梅编著：《南管曲牌大全》，台湾串门南乐出版社 1999 年版，第 18 页。

② 一般而言，速度的"慢"是与"快"相对应的，但在闽南话中，"慢"常常与"紧"相对应。"紧"不仅仅有"快速"之意，而且有紧凑急促之意。

③ 刘鸿沟：《闽南音乐指谱创作全集》，台北中华国乐会 1973 年版，第 3 页。

④ 王耀华、刘春曙：《福建南音初探》，福建人民出版社 1989 年版，第 128 页。

为"。、、、"。有两种拍子译法，一种是 8/4，[①] 一种是 4/2。[②]

一二撩拍指一撩一拍，亦称紧三撩，[③] 符号标记为"。、"，译为 4/4。

叠拍，拍位间不含撩位，分慢叠和紧叠，符号"。"，即有拍无撩，慢叠一般记为 1/2，[④] 也有记为 2/4。[⑤] 紧叠中间不作"顿"，一般记为 1/4。

南音的撩拍共计五大类型六种，列表如下。

名称	工尺谱记号	拍号
慢头 慢尾 剖腹慢	。。、、、、 、、、、。。 。。。、、、、。。	即散板
七撩拍	。、、、L、、、	即 16/4 或 8/2
三撩拍	。、、、	即 8/4 或 4/2
一二撩 （即紧三撩拍）	。、	即 4/4
慢叠 紧叠	。	即 2/4 或 1/2 即 1/4

台湾沈冬《南管音乐体制及历史初探》[⑥] 将南音的撩拍分为七撩拍、三撩拍、一二拍、紧一二拍、叠拍与紧叠六种，唯独少了慢。

台湾辛晚教《南管戏》[⑦] 将南音的撩拍分为慢头、慢尾、剖腹慢用于正曲前、曲尾或曲中，散板。七撩拍即 8/2 或 16/4。三撩拍相当于 4/2 拍子，简谱记成 8/4。紧三撩相当于 4/4 拍子。一二拍相当于 2/2 或 4/4，叠拍有拍无撩，每小节一拍，相当于 1/2 或 2/4 或 1/4。

① 刘鸿沟：《闽南音乐指谱创作全集》，台北中华国乐会 1973 年版，第 3 页。
② 王耀华、刘春曙：《福建南音初探》，福建人民出版社 1989 年版，第 128 页。
③ 福建省群众艺术馆、泉州市南音研究社、厦门市南乐研究会编：《南曲选集》（一），人民音乐出版社 1962 年版，第 13 页。
④ 刘鸿沟：《闽南音乐指谱创作全集》，台北中华国乐会 1973 年版，第 3 页。
⑤ 王耀华、刘春曙：《福建南音初探》，福建人民出版社 1989 年版，第 128 页。
⑥ 沈冬：《南管音乐体制及历史初探》，台湾大学文学院 1986 年版，第 79 页。
⑦ 辛晚教：《南管戏》，汉光文化事业股份有限公司 1998 年版，第 19～20 页。

二、闽台南音戏的撩拍

闽台南音戏所用的撩拍与南音一样，主要也是五类，但不同整理者有不同的理解和标记。

（一）梨园戏的撩拍类型

梨园戏作曲家王爱群将梨园戏音乐的撩拍分为慢头、慢三、紧三、快二、叠拍五类。[①] 慢头为散板。另有赚，即头三板、尾三板、中间散板。慢三即七撩拍，每小节 8 拍，即 4/2 或 8/4。紧三即三撩拍，每小节 4 拍，即 4/4。快二即一二撩，每小节 2 拍，即 2/2。叠拍分为慢叠和紧叠，慢叠每小节 2 拍，即 2/4；紧叠每小节 1 拍，即 1/4。列表如下。

名称	工尺谱记号	拍号
慢头 （包括赚）	◦◦ 、、、、、、 ◦◦	即散板
慢三 （即七撩拍）	◦ 、、、 L 、、、	即 8/4 或 4/2
紧三 （即三撩拍）	◦ 、、、	即 4/4
快二 （即一二撩）	◦ 、	即 2/2
慢叠 紧叠	◦	即 2/4 即 1/4

梨园戏作曲家汪照安将撩拍分为慢、紧七撩、紧三撩、紧一撩和紧叠。[②] 慢即散板，紧七撩为 8/4，紧三撩为 4/4，紧一撩为 2/4，紧叠为 1/4。列表如下。

① 《中国戏曲志·福建卷》编辑委员会：《中国戏曲志·福建卷》，文化艺术出版社 1993 年版，第 221 页。

② 《中国戏曲音乐集成》编辑委员会：《中国戏曲音乐集成·福建卷》，中国 ISBN 中心 2003 年版，第 301 页。

名称	工尺谱记号	拍号
慢	○ ○ ○ ○ ○ ○ ○ ○	即散板
紧七撩	○、、、L、、、	即 8/4
紧三撩	○、、、	即 4/4
紧一撩	○、	即 2/4
紧叠	○	即 1/4

从王爱群与汪照安两位梨园戏作曲家的表述来看，两位作曲家对梨园戏的撩拍的阐述有些许的差异。前者所阐述的梨园戏撩拍中，尚有慢三撩即紧七撩存在，且叠拍也分为慢叠与紧叠。后者的阐述中，已没有了慢三撩和慢叠两种拍法。撩拍变化反映了梨园戏音乐与南音关系的亲疏变化。王爱群时期梨园戏音乐速度尚离南音近些，汪照安时期，梨园戏音乐速度加快，离南音原速度远些。撩拍的变化也反映了人们观剧审美与观剧心理的变化，进而映照出社会生活节奏的加快。总体而言，梨园戏的撩拍也是有五类拍法。

（二）高甲戏的撩拍类型

高甲戏的撩拍，不同时期编的高甲戏音乐中的描述也有细微的差别。陈梅生分别以陈梅、陈枚、陈梅生不同的名称，或与杨波一起整理，或自己撰写，出版著作多部，主要的有《福建省高甲戏音乐》①《福建省高甲戏传统音乐曲牌》②（第一集）《高甲戏音乐》③《中国戏曲志·福建卷》④《高甲戏》⑤。

据《福建省高甲戏音乐》1957 版整理可知，高甲戏撩拍有六类，其

① 陈枚、杨波、黄敬美记录整理：《福建省高甲戏音乐》，音乐出版社 1957 年版。
② 泉州市高甲戏剧团艺委会：《福建省高甲戏传统音乐曲牌》（第一集），内部资料，1962 年。
③ 陈枚：《高甲戏音乐》，泉州市开元文印社承印，1979 年，第 15 页。
④ 《中国戏曲志·福建卷》编辑委员会：《中国戏曲志·福建卷》，文化艺术出版社 1993 年版，第 301 页。
⑤ 陈梅生："福建省非物质文化遗产（音乐卷）丛书"之《高甲戏》，福建教育出版社 2020 年版。

中，撩拍一节因是阐述南音与高甲戏撩拍用法比较，仅介绍了七撩即 16/4、慢三撩即 8/4、紧三撩即 4/4、一二撩即 2/4、叠拍即 1/4 等五类，并未介绍"慢"，但在曲牌谱例中有出现散板即"慢"，因此，加上"慢"即六类。列表如下。

名称	工尺谱记号	拍号
慢	○ ○ ○ ╲ ╲ ╲ ╲ ○ ○ ○	即散板
七撩	○ ╲ ╲ ╲ L ╲ ╲ ╲	即 16/4
慢三	○ ╲ ╲ ╲	即 8/4
紧三撩	○ ╲ ╲ ╲	即 4/4
一二撩	○ ╲	即 2/4
叠拍	○	即 1/4

据 1962 年版的《福建省高甲戏传统音乐曲牌》整理可知，高甲戏常用撩拍为紧三撩即 4/4、三撩四即 4/4、叠拍即 2/4、一二拍即 1/4。因是介绍高甲戏常用撩拍，只有四类，并不完整。

据 1979 年版的《高甲戏音乐》与 1993 年版的《中国戏曲志·福建卷》整理可知，高甲戏的撩拍有六种，分别为慢即散板、七撩即 8/4、三撩即 4/4、三撩四即 4/4、叠拍即 2/4、一二拍即 1/4。

综上列表如下：

名称	工尺谱记号	拍号
慢	○ ○ ○ ○ ○ ○ ○ ○ ○	即散板
七撩	○ ╲ ╲ ╲ L ╲ ╲ ╲	即 8/4
三撩	○ ╲ ╲ ╲	即 4/4
三撩四	○ ╲ ╲ ╲	即 4/4
叠拍	○ ╲	即 2/4
一二拍	○	即 1/4

据 2007 年版的《高甲戏音乐》可知，高甲戏的撩拍有七种，分别为慢即散板、七撩即 8/4、慢三撩即 4/2、紧三撩即 4/4、紧三撩四即 4/4、叠

拍即 2/4、一二拍即 1/4。列表如下。

名称	工尺谱记号	拍号
慢	○ ○ ○ ○ ○ ○ ○ ○ ○	即散板
七撩	○、、、L、、、	即 8/4
慢三撩	○、、、	即 4/2
紧三撩	○、、、	即 4/4
紧三撩四	○、、、	即 4/4
叠拍	○、	即 2/4
一二拍	○	即 1/4

　　紧三撩又分三撩与三撩四两种，同样 4/4 拍，但打击乐拍板的节奏不同，三撩每小节是较平稳的｜XOXX｜节奏，如曲牌【望远行】曲名《游赏春》，五空管：

$$\underline{65}\ 6\ |\ 6\ \underline{1\overset{\bullet}{2}}\ \underline{1\overset{\bullet}{6}}\ 5\ |\ 6\ 3\ 6\ 7\ |\ 6\ —$$
$$X\quad X\ |\ X\quad O\quad X\quad X\ |\ X\ O\ X\ X\ |\ X\quad O$$

　　三撩四每小节是较跳动的｜X　O　X　XX｜节奏，每小节过度前的第四拍用两个八分音符替代一个四分音符，如曲牌【火孩儿】，五空管：

$$\underline{02}\ |\ 5\ \underline{35}\ \underline{22}\ 3\ |\ 6\ -\ \underline{1\overset{\bullet}{2}}\ \underline{1\overset{\bullet}{6}}\ |\ \overset{\bullet}{1}\ 5\ 7\ \underline{6.5}\ \underline{32}\ |\ 略$$
$$XX\ |\ X\ O\ X\ XX\ |\ X\ O\ X\ XX\ |\ X\ O\quad X\quad XX\ |$$

　　上述高甲戏撩拍版本主要阐述者是陈梅生，他在不同时期与不同合作者共同著述或独自撰写不同版本的高甲戏音乐，对高甲戏撩拍的阐述出现了两个变化：一是从原先的慢、七撩、三撩、三撩四、叠拍、一二拍变成慢、七撩、慢三撩、紧三撩、紧三撩四、叠拍、一二拍；二是将早先的叠拍 1/4 变成后来的叠拍 2/4，一二撩 2/4 变成一二拍 1/4。

三、闽台南音与南音戏撩拍之异同及其原因

　　闽台南音戏虽然沿用南音的撩拍，但也根据剧种表演个性与时代发展的需要进行调整，形成了各自的撩拍体系。戏曲是以锣鼓经配合、与身段

表演密切联系、与舞台所要的时间和速度密切联系、与个人所体认的音乐效果相联系。

（一）闽台南音与梨园戏撩拍之异同及其原因

闽台梨园戏音乐虽然采用南音的撩拍体系，但南音属于馆阁自我娱乐的曲唱形式，延续了唐宋大曲风格，撩拍是曲子本身固有的特征之一，南音的撩拍系统并未受到时代发展和舞台表演形式的影响。梨园戏两位作曲家所体认的不同撩拍系统，与二者从事梨园戏音乐创作时代背景有关。

清中叶以来，梨园戏三个流派的戏班林立。据庄长江《泉州戏班》载，自清中叶至 1949 年，先后有小梨园 50 班（其中 24 班知史迹，16 班知班名，10 班只知班主姓名和所在地），下南老戏 19 班，上路老戏 11 班。书中有云："有的班社，代代相承，达几十年、上百年之久；有的班社，一两年或三五年就散伙。起班易，散班快，生命力极其脆弱。只有七子班是以契约采买童伶，可以稳定十年左右。"① 王爱群出生于 1921 年，当时梨园戏三个流派尚未融合，他所见所闻的梨园戏音乐均与南音比较接近。当时还处于农耕社会中，人们娱乐生活样式较少，生活节奏缓慢，神诞节日演戏还要通宵达旦。王爱群是新中国成立后梨园戏剧团第一任梨园戏作曲家，他是"泉腔论"的创始人，在民国时期梨园戏流派纷呈的戏曲环境下成长，对梨园戏音乐与南音音乐有着丰富实践经验和精深的理论研究。他所阐述的梨园戏撩拍，与南音相同，仅名称有些差别。

汪照安，虽然出生于新中国成立以前的 1941 年，但懂事后的生活环境，梨园戏已经濒临灭绝，仅剩"天下一团"。王爱群创作一直持续到1980 年代，而汪照安在 1990 年代后才在梨园戏音乐的研究与创作上崭露头角。他生活的梨园戏环境，已经是剧场精品剧目创作时代，这时期的梨园戏撩拍，更强调用"紧"与南音的"慢"演唱演奏速度相对比，因此所体认的撩拍以快速度的"紧"系列为主。

台湾梨园戏，由于强调继承传统，由吴素霞所薪传的小梨园（七脚戏）至今保存着较为质朴而典雅的状态。台湾梨园戏全部采用南谱记谱，

① 庄长江：《泉州戏班》，福建人民出版社 2006 年版，第 3 页，

音乐全部为南音，梨园戏撩拍与南音撩拍一样。

（二）闽台南音与高甲戏撩拍之异同及其原因

大陆高甲戏音乐主要搜集整理者为陈梅生，曾用名陈梅、陈枚，他1922 年出生，1956 年始担任高甲戏剧团作曲和晋江专区艺术学校、福建省艺术学校泉州分班教师。陈梅生成长于高甲戏繁荣发展的年代。据庄长江《泉州戏班》载，清中叶至 1949 年，泉州各地的高甲戏班先后有 90 班，其中，南安 27 班，晋江包括泉州市与石狮市 40 班，惠安、安溪、永春、德化有 23 班。陈梅生先生至今仍然健康矍铄，他的一生撰写了多部高甲戏音乐，在高甲戏音乐中不断完善自己的认识和理论。这也是他在不同时期不同《高甲戏音乐》版本中采用不同撩拍体系的理论总结。

台湾高甲戏音乐一直强调"南管系统"的属性，高甲戏撩拍与南音的撩拍一样。高甲戏撩拍的运用与南音相同，在南音演唱中用的慢三撩，戏里基本上不采用。常用的有紧三撩、三撩四、叠拍、一二拍等，即相当于4/4 拍、2/4 拍、1/4 拍。

第四节　闽台南音与南音戏的乐队关系

闽台南音与南音戏的乐队编制是在历史长河中不断发展演变至今的，南音戏在历史发展过程中，逐渐吸收南音乐队的乐器，使得乐队音色具有更加浓郁的南音风格。

一、闽台南音的乐队编制与乐器

闽台南音的传统乐队编制与乐器，都是按南音的乐种形态分为上四管与下四管，传统也名为上管与下管，上管演奏谱、曲、散套，下管演奏指。

（一）南音上四管乐队编制与乐器

南音上四管乐队编制，由拍、琵琶、洞箫、二弦、三弦五种乐器组

成。南音界用一、二、三、四、五来比喻上四管乐器。洞箫形制如一而为
"一"，二弦有两条弦而为"二"，三弦有三条弦而为"三"，琵琶有四条弦
而为"四"，拍有五片而为"五"。下面按照一、二、三、四、五的顺序介
绍南音的乐器。

1. 洞箫

南音的洞箫，保留着唐代六孔尺八的规制，但就"尺八"的尺度而
言，唐宋元明清是不一致的。据刘春曙研究，现在南音的洞箫乐器形制是
依照明清的尺度。洞箫管身竹制，上端 V 型吹口，十目九节，是南音乐队
的定音乐器，在琵琶骨干音基础上演奏润饰音。筒音为 d。

2. 二弦

南音的二弦，两根弦与弦轸位于同侧，保存了宋代奚琴的许多特征。
内外弦分别定音为士（g）、工（d^1），其中外弦不变，内弦可变，若为倍士
管，则为倍士（bg）、工（d^1）。二弦弓法有着一套严苛的规则，即外弦工
（d^1）音只能用推。箫弦法也必须师传才能准确演奏。

3. 三弦

南音的三弦，琴柄长、音箱小而双面都蒙蛇皮，声响低沉，与北三弦
不同。三条弦分别定音为下（a）、工（d^1）、一（a^1），是辅助琵琶的低音
乐器，演奏时要跟在琵琶之后。

4. 琵琶

南音的琵琶，形制为曲项梨形共鸣箱，四相九品，四条弦的横抱乐
器，琴面为梧桐木（俗称"桐面"）。琵琶四条弦根据不同的管门而有不
同定音，五空管为芝（d）、士（g）、下（a）、工（d^1），倍士管的士（g）
改为倍士（bg）。

现存南音最古老的琵琶之一当属晋江深沪御宾社的"裂石"。南音琵
琶被人格化，每一把琵琶都有属于自己的名字。这在民间音乐中的现象也
比较独特。

5. 拍

南音的拍，通常由如檀木等质地紧密之木材所制。头尾两片较厚，中

间三片薄，演奏时根据个人习惯，一手固定持拍，一手握拍击拍，穗子通常自然落于固定持拍的那只手边。

6. 座序

南音上四管乐队编制座序呈∏型，中间执拍、左角琵琶、右角洞箫、左前三弦、右前二弦。演奏时，琵琶领奏，撚指起声，随后洞箫、三弦与二弦随之进入。如下图26示：

图 26　南音上四管乐队编制坐序

上四管五种乐器组合形式最初出现于何时？据刘鸿沟《闽南音乐指谱全集》（增订版）载："指、谱、曲词起落、和唱、执乐、座位，订自王审知。"① 这种说法缺乏可靠的文献佐证。从现存的历史乐队图来看，尚无与南音一样乐队组合形式相同的乐种。但是，波斯的古代乐队图画中，就有与南音相似的乐队形制。一幅表现16世纪中叶波斯宫廷音乐的皇太子宴客场面图中，可见五位音乐家的位置和手持乐器形制与南音上四管极为相似。见图27。

图 27　波斯宫廷音乐的皇太子宴客场面（局部）② 乐队位置示意图

① 刘鸿沟编：《闽南音乐指谱全集》（增订版），学艺出版社1982年版，第39页。

② 图片与乐器名称由台湾师范大学民族音乐研究所吕锤宽教授于2015年7月提供。

波斯的达甫即现代的铃鼓，有五片铃，与南音的拍一样；筘管即胡筘，与南音的洞箫一样为吹管乐器；卡曼切与南音的二弦一样为两条弦的弓弦乐器；塞他尔与南音的三弦一样为三条弦的弹拨乐器；乌德与南音的琵琶一样为横抱弹拨乐器。波斯于 15、16 世纪宫廷音乐中出现，与南音乐器形制、座位次序相似的乐队形制，可见，泉州南音"上四管"乐队形制与波斯宫廷音乐有一定的联系。

（二）南音下四管的乐队编制与乐器

南音现存下四管乐队由玉嗳（即嗳仔）、品箫（即笛子）、琵琶、三弦、二弦、拍、响盏、小叫（即叫锣）、四宝、木鱼、双铃（即双音）等乐器组成，俗称"十音"，其中木鱼与小叫由同一个人演奏。传统下四管乐队形制，据吕锤宽研究，为："琵琶、品箫、十七簧笙、二弦、三弦、拍板、云锣、双音（即双铃）、四块（即四宝）、叫锣（即小叫）、扁鼓、铜钟等。"[①] 目前扁鼓、云锣、十七管笙等乐器均已失传。吕锤宽将乐队编制的演变分为三个时期："弦管套曲所用的乐队编制，历代以来均有所改作，据云昔时曾用笙、筝、云锣等，后来由于泉州昇平奏指谱集的重现，上面赫然有一张十七管笙的'七管位图'，证实了历来用过笙并非假，因此弦管发展过程之第一个时期的乐队编制应为上管：琵琶（曲项、四相、品数则不一，目前所见者为九品，乃系历史发展、音域扩展的结果，亦有十品者，乃为旋宫转调而设）、洞箫、笙（十七支管、四支无孔、实为十三支）、二弦（形制类奚琴，弓以马尾而软）、三弦、笛（俗称品箫）、玉嗳（类唢呐而小）、拍板（小拍板，以五片之檀木连缀之）……第二时期（泛指民国以前）的乐队编制应为，上管：琵琶、洞箫、二弦、三弦、笛、玉嗳、拍板；下管：响盏、四块、双音、叫锣、木鱼、扁鼓、铜钟、云锣。现时下管乐器的数量已少了很多，予于 1979 年曾在雅正斋看过铜钟、扁鼓外，未尝在其他馆阁看过此两件乐器，各馆阁的弦友已将上管、下管成为'上四管''下四管'。因此第三时期（民国以后）的乐队编制已为，

① 吕锤宽编：《泉州弦管（南管）指谱丛编》，台北"行政院文化建设委员会"1987 年版，第 17 页。

上四管：琵琶、洞箫、二弦、三弦；下四管：响盏、四块、双音、叫锣
（连木鱼，由一人演奏）。除上四管、下四管外，尚有拍板，以及品箫、
玉嗳。"①

1. 玉嗳

玉嗳，南音文化圈称为嗳仔，即小唢呐，头尾铜制，管身木制，口接
芦簧哨片，管身八孔，前七背一，音色高亢华丽。

2. 品箫

品箫，即横笛，竹制，六孔，即常用的曲笛。

3. 双音

双音，即双铃，两枚铜制的碰铃，左右手各执一枚，互击发声。演奏
时，遇拍位停止。

4. 响盏

响盏，直径 6 厘米的铜制锣片，周边以竹编容器框之。用竹竿小槌敲
击，随着琵琶指法敲击，逢拍位休止，声音清脆。

5. 叫锣与木鱼

这是乐器组合，一小木鱼在上，一片铜制小锣在下，演奏者左手拇指
与食指拿木鱼，其余三指悬钩叫锣。演奏时，木鱼在拍位，叫锣填补响盏
中腰眼处，即打撩不打拍，遇琵琶撚指、直贯音均停止。

6. 四宝

四宝，即四块，四块长约八寸、宽约一寸的竹片，双手各握合两片，
随琵琶指法，用双臂振动带动双腕碰击竹片首尾两端，发出自然颤动的清
脆音响。演奏时，上下慢击，前后晃动，撚指时以滚奏方式配合，随曲调
节奏做出各种优美的击奏姿势。

7. 下四管位座序

台湾下四管演出依然保存着传统的样式，如下图 28：人字形排列。福
建下四管演出，已经有较大的变化。平时馆阁活动依照图 29 位置，遇大型

① 吕锤宽编：《泉州弦管（南管）指谱丛编》，台北"行政院文化建设委员会"
1987 年版，第 31 页。

会唱太多乐器时，大致依照这样的位置。

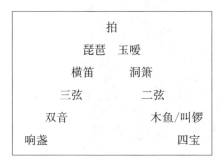

拍	
琵琶	玉嗳
横笛	洞箫
三弦	二弦
双音	
响盏	四宝

双音	响盏	拍	木鱼/叫锣	四宝
		玉嗳		
	琵琶		洞箫	
	三弦		二弦	

图 28　传统下四管位置示意图　　　　图 29　福建下四管位置示意图

当代台湾南音馆阁活动，乐队依然保存 1949 年以前的形制。但现代剧场现代南音演艺或南音演剧，向着南音舞台剧的方向发展，在乐队方面则尽可能保持传统乐器。而在一些跨界合作演出中，已经打破了所有形式与内容，仅存南音的名称。大陆馆阁自娱活动中，也是保存传统的"上、下四管"样式，但是在现代舞台样式中，均采用新南音的做法，已经突破了传统样式，朝着自由组合的乐队形制发展，或者数把琵琶齐奏，或者洞箫独奏，或者洞箫与琵琶组合，或者向小民乐合奏的乐队编制迈进，连原先的合奏座位次序也变成伴奏地位坐在一旁。在一些比赛场合，甚至以新南音的名义，增加了扬琴、压脚鼓与大提琴等乐器。见图 30、图 31。①

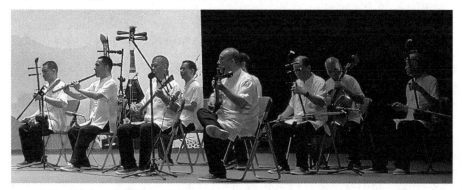

图 30　有大提琴的小乐队

① 2019 年 5 月 22 日，2019 年福建省第三届曲艺"丹桂奖"南音专业比赛（业余组），笔者拍摄。

图 31　有扬琴的小乐队

大陆南音舞台剧的打造比台湾更具故事性和戏剧性，如《长恨歌》。闽台南音传统乐队形制和乐器完全一样。在现代艺术化舞台创作中，闽台也越来越多地表现出同质化的发展方向，甚至朝着新南音剧的方向发展。

二、闽台南音戏乐队编制与乐器

闽台南音戏乐队编制与乐器，是随着时代的审美需求与历史发展而逐渐丰富起来的。为了适应现代剧场演出空间，闽台南音戏的乐队编制与乐器有着较大的区别。

（一）闽台梨园戏乐队编制与乐器

闽台梨园戏历史上有过相同的乐队编制和乐器，由于两地的保存样态不同、强调的特质不同、发展观念的差异，使得乐队编制与乐器也有了差异。

1. 1949 年以前的乐队编制与乐器

1949 年以前，闽台两地梨园戏相同，乐队编制与乐器也一样。"上路、下南、小梨园的伴奏乐器基本上是一样的，都以唢呐、品箫（笛）、二弦、三弦为主，知识旦、小旦以品箫（笛）、二弦、三弦伴奏，其他行当以唢呐、二弦、三弦伴奏，遇到感情比较强烈、欢快的唱腔，则笛、唢呐并

用。"① 1949 年以前闽台两地梨园戏文武场发展大致分为两个阶段。1963
年版《梨园戏历史调查报告》载：据当时 65 岁的梨园戏著名鼓师林时枨
说，他八九岁时，小梨园和下南大梨园的乐队，仅副鼓、中吹、弦管、鼓
师、副笼五人。② 按照 1963 年他的年龄与他八九岁年龄推测，大约 1905—
1906 年，七子班与下南的文武场共五人，包括副鼓主司三弦、双音和大
钹，中吹主司品箫、嗳仔与大嗳（即唢呐或大吹），弦管主司二弦兼大嗳
与碗锣，鼓师主司南鼓兼南伯鼓与方梆，副笼主司锣仔兼马锣、北锣，其
他响盏、小叫由演员兼代。大梨园，后场编制加一人专司马锣。演出时，
乐队位置如下图 32。

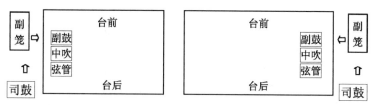

图 32　早期梨园戏乐队位置示意图③

　　乐队的位置可以靠左，也可以靠右，没有限定。但副鼓、中吹、弦管
在台上，司鼓、副笼在台下，除副笼一人面朝里之外，其余四人面向舞
台。如上图。

　　在五人之间，司鼓是戏班师傅，副鼓是他的副手。演出时，两人职务
可以轮流互换。乐队的座次安排由副笼负责。

　　上路梨园戏的乐队除了上述五人外，又加合笼一人，专司马锣。

　　林时枨说，他十一二岁时，大约 1908—1909 年，上路大梨园开始在
《昭君出塞》《大闷》《小闷》《留伞》等戏中以演员自弹自唱的伴唱方式使

　　① 《中国戏曲志·福建卷》编辑委员会：《中国戏曲志·福建卷》，文化艺术出版
社 1993 年版，第 199 页。

　　② 福建省戏曲研究所编：《梨园戏历史调查报告》（上卷：第三册），内部资料，
1963 年，第 44～45 页。

　　③ 汪照安、汪洋：《中国戏曲唱腔曲谱选·梨园戏卷》，中国文联出版社 2015 年
版，第 11 页。

用琵琶，有时后台也助以二弦、三弦等。后来渐渐加入洞箫（中吹兼）。不久小梨园与下南大梨园也仿效自弹自唱方式，将琵琶、洞箫发展为梨园戏正式伴奏乐器，琵琶甚至成为伴奏的主乐器。

林时桢的说法可从林霁秋《泉南指谱重编》第一册绘制的琵琶音位并无现在琵琶的第七品"ˣ伬"得到印证。民国元年（1912）以前，南音没有品管这一名称，品管也无法吹奏。只有添上第七品才能弹奏品管。"添加第七品是民国以后的事，但已冲破南音的传统乐制了；宫调不同，工尺谱字音高不同，定弦不同。南音偶尔采用'品管'是吸收戏曲的定弦法和宫调。"[1] 见图 33、图 34、图 35。

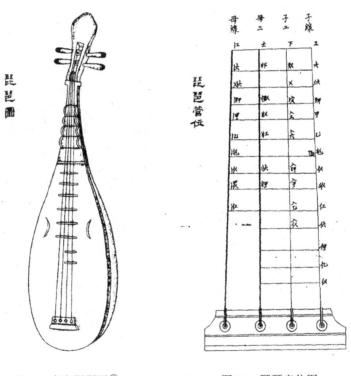

图 33　南音琵琶图[2]　　　　　图 34　琵琶音位图

① 王爱群：《南音七题》，见《中国南音研究会学术研讨会》（油印本），1985 年。
② 林霁秋：《泉南指谱重编》（第一册），上海文瑞楼书庄 1921 年版。

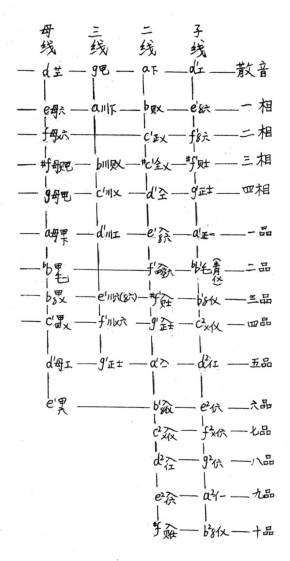

图 35　当代琵琶音位图

　　南音传统琵琶由低而高分别为母线（d）、三线（g）、二线（a）、子线（d¹）4 线，包括 4 相、9 品。南音现代琵琶比传统琵琶多了第七品，使南音现代琵琶成为 10 品和 47 个不同音区不同管门不同技法使用的音位（包括散音）。若扣除同音关系，仅 26 不同的音。见下谱例：

d e f ♯f g a ♭b b c ♯c¹ d¹ e¹ f¹ ♯f¹ g¹ a¹ ♭b¹ b¹ c² d² e² f² ♯f² g² a² b²

2. 1949 年后梨园戏乐队的发展

1949 年后，大陆梨园戏的乐队编制与乐器经历了几次的发展，每一次乐队扩充与缩减都体现了梨园戏处于调试阶段，直至最终稳定。

1953 年，福建省梨园戏实验剧团成立后，乐队先后加进板胡、二胡、中胡、大胡、高胡、小提琴、梆笛、双清、扬琴等乐器。① 这显然是为适应改人、改戏、改制的"戏改运动"，以及用传统艺术表现、弘扬和歌颂社会主义新生活而扩大乐队编制。但上述乐队增添的乐器，王爱群的描述不同，他说"随着乐器的增加，现扩充至 12 人左右。丝竹乐器原来只有唢呐、品箫（笛）、二弦、三弦、飘胡，后增加琵琶、尺八（洞箫）、高胡、二胡、中胡、扬琴和大提琴等"②。而《中国戏曲音乐集成·福建卷》也提到了 1953 年乐队编制扩张与后来的变革。"1953 年，福建省闽南戏实验剧团成立，先后加进了瓠弦、双清、二胡、中胡、大胡、低胡、小提琴、高胡、大三弦、扬琴、大提琴、梆笛、鸭母达、古筝、北琵琶等乐器（后来又先后去掉瓠弦、双清、大胡、中胡、低胡、小提琴、扬琴不用）。"③ 新中国成立后梨园戏乐队发展，包括上述几种说法中，《中国戏曲志·福建卷》记载较清晰："传统乐队由鼓师、副鼓、中吹、弦管、副笼五人组成，1920—1930 年代增加了琵琶、尺八（洞箫），1960—1970 年代增加高胡、中胡、二胡、扬琴、大提琴等，1980 年代初扩充至 12 人左右。"④

① 福建省戏曲研究所编：《梨园戏史调查报告》（上卷），内部资料，1963 年，第45 页。

② 《中国戏曲志·福建卷》编辑委员会：《中国戏曲志·福建卷》，文化艺术出版社 1993 年版，第 214 页。

③ 《中国戏曲音乐集成》编辑委员会：《中国戏曲音乐集成·福建卷》，中国ISBN 中心 2003 年版，第 311 页。

④ 《中国戏曲志·福建卷》编辑委员会：《中国戏曲志·福建卷》，文化艺术出版社 1993 年版，第 214 页。

梨园戏乐队编制经历了多次发展，从 5 人的传统编制发展为 7 人，然后扩张为近 20 人的大乐队，自 1980 年代以来稳定在 12 人左右的中型乐队。由于剧场都有乐池，乐队都坐落于台前的乐池中。在下乡舞台演出中，乐队一般坐落于舞台的左边。

3. 梨园戏乐队中的乐器

经历了多次改变后，梨园戏的文武场乐队分为丝弦乐器、吹奏乐器和打击乐器三类，丝弦乐器有南琶、二弦、三弦等，吹奏乐器有嗳仔、大唢呐、品箫、洞箫等，打击乐器有压脚鼓、小锣（即锣仔）、拍、尺锣、空锣、大海锣、铜钲、南钹、南镗锣、响盏、小叫、双铃。

（1）压脚鼓

压脚鼓又称南鼓，因演奏时以脚压住鼓面，来回移动以控制音色和力度而得名。鼓身木制、椭圆形，两面蒙牛皮，鼓面直径约 23 cm，高约 37 cm，放置在三脚木架上，用一对硬木制的鼓槌敲击。鼓师还能通过移动脚来配合鼓槌的轻重、快慢，以及敲击鼓心、鼓边、鼓角等不同位置，演奏出 7 种音高和音色，其中，鼓心一种，鼓边和鼓角各三种。压脚鼓在梨园戏乐队中发挥着指挥的功能。

（2）南音上下管乐器

梨园戏原封不动地搬用了南音乐队的南琶、洞箫、玉嗳、二弦、三弦、拍、响盏、小叫、双铃等乐器。

（3）品箫

品箫又称曲笛，竹制，加膜，筒音“$^\flat$b”，音域$^\flat b^1 - c^3$，常用$^\flat$E、$^\flat$A、$^\flat$B 三调，其次是 F 调。

（4）大唢呐

大唢呐即大吹，形制比嗳仔略大。筒音 f，音域 $f - c^2$，音色洪亮，常用 C、F、$^\flat$B 三个调，主要演奏吹打曲牌。

（5）小锣

小锣即锣仔，铜制，锣面直径约 11 cm，高 2 cm，锣槌长 13 cm，槌直径约 2.3 cm，用布裹紧。锣仔与拍组合，是“七帮锣仔鼓”的主奏乐器。

（6）马锣

马锣由铜制的空锣与尺锣组成，二者锣面直径分别为 36 cm 与 33 cm，是"八帮马锣鼓"的重要打击乐器。空锣、尺锣、锣仔、拍四样乐器由一人兼司。

（7）铜钲

铜钲即铜钟，锣面直径约 23 cm，凸型圆心直径约 4.5 cm。

（8）南钹

南钹即大钹，铜制，钹面直径约 17 cm，配合马锣鼓，一般马锣敲击强拍位，大钹击弱拍位。

（9）小钹

小钹为铜制，钹面直径约 13.5 cm，常与响盏、小叫配合使用。

（10）大海锣

大海锣即打铜锣，锣面直径约 80 cm，效果乐器。

4. 台湾梨园戏的乐队编制与乐器

台湾梨园戏的乐队编制由 7 个人组成，除了压脚鼓外，其他 6 人都要兼司其他乐器。文场乐器有南琶、三弦、洞箫、二弦、嗳仔、品箫、大唢呐，武场乐器有压脚鼓、锣仔、拍、马锣、响盏、小叫、双铃等。除了压脚鼓、大唢呐、大广弦、马锣、锣仔外，其余的乐器都直接采用南音的上、下四管乐器。乐队坐落于舞台的左侧。见图36。

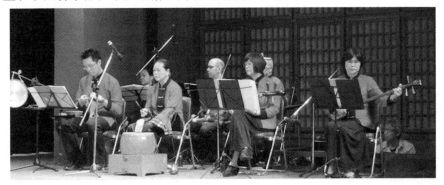

图36　2014 年 11 月 9 日，台湾彰化南北管戏曲馆合和艺苑演出现场。笔者拍摄①

① 台湾彰化南北管戏曲馆合和艺苑演出的内容为梨园戏《花娇报》《公主别》。

台湾梨园戏的乐器，除了大广弦外，其余乐器形制都与大陆梨园戏同名乐器形制一样。

大广弦，琴筒材料采自剑麻或棕树的根茎，面板为梧桐板，直径约 15 cm，底径约 14 cm，琴杆长约 86 cm，两把琴轴反插琴杆系琴弦，内外空弦定音为 g、d^1，演奏时左手用指头的第二关节按弦，内弦用食指和中指按弦，小指将外弦向内推，非常特别。

（二）闽台高甲戏的乐队编制与乐器

1949 年以前，闽台高甲戏同样发展，乐队编制与乐器一样。大陆高甲戏经历了大气戏向生旦戏的改变，吸收了四平戏、京剧等剧种的音乐与乐器，但乐队编制尚处于灵动状态。

1. 1949 年以前的乐队编制与乐器

高甲戏在形成之初，是以民俗节日期间装扮活动为主的"宋江阵"。从民间阵头过渡到草台戏后，才建立了初步的剧种风格，即以演出武戏为主的大气戏。这阶段的高甲戏无唱腔，只演武戏，采用民间吹打乐如"红甲吹""五音锣鼓"等，以及大唢呐、小唢呐、小鼓、大锣、小锣、大钹、小钹等，气氛热烈，表演与伴奏是分开的。锣鼓吹在演员做科前后演奏，二者是互补的关系，尚未形成交织进行。锣鼓也不是为做科伴奏，而是间奏、前奏的功能。

清乾隆年间，洪埔主持高甲戏班后，对早期高甲戏进行规范。他向四平戏学习，逐渐规范舞台乐队与舞台表演。经过他的改革后，乐队形成 5 人规模：1 人司大堂鼓，1 人司南锣兼大钹，1 人为正手司大吹兼三弦或二弦，1 人为副手司大吹兼笛子，1 人司小锣兼小钹。开始为唱腔伴奏。

清道光年间，高甲戏进入合兴班期间，大演幕表戏、绣房戏和公案戏，开始吸收京剧乐队经验，将乐队扩充为 6～7 人规模：1 人司大堂鼓，1 人司南锣兼大钹，1 人为正手司大吹兼嗳仔，1 人为副手司大吹兼三弦，1 人司小锣，1 人司小钹，曲笛、二弦与拍等乐器均由乐队或演员兼。

清末至民初，高甲戏班不断往台、港、澳及东南亚地区传播，与京班互相学习，乐队也有了突破，除了 5 人编制：1 人担任正吹，司大唢呐与

嗳仔；1 人担任副吹，司嗳仔与曲笛；1 人担任正鼓，1 人担任副鼓，均司堂鼓和小鼓；1 人兼司大锣、大钹和铜钲，有时兼小叫或二弦；还有演员兼小锣、小钹与京班的大锣、板鼓等。卓水怀对板鼓进行了改革，制作了比京剧大一倍的板鼓。他学习吸收了四平戏锣鼓与身段表演结合的经验，吸收了京剧的锣鼓经，建立了以鼓为中心的乐队编制。将高甲戏音乐统一在以鼓为中心的节奏中，用演员的表演统一到锣鼓的节奏中，推动高甲戏音乐与表演的融合发展。往南洋的高甲戏班乐队改革成果影响了大陆民间戏班，推动了大陆民间戏班舞台艺术的发展。一些有条件的民间戏班也进行乐队改革：1 人司板鼓，兼任正手大吹；大吹从打击乐组分离后，司鼓兼铎板、堂鼓、小鼓，在鼓边上方挂起一面洋大锣；1 人司大锣，兼大钹与小叫；1 人司小锣；1 人司大钹。人手多时，再加小钹。其他小乐器由乐队成员或演员兼任。① 一般而言，民间草台班的乐队成员为 3 人，往往一人身兼多样乐器，或演员临时参与兼任，以吹打乐为主，乐器如大唢呐、曲笛、大鼓、板鼓、大锣、小锣、大钹、小钹。这种乐队编制一直保持到 1949 年。

2. 1949 年后高甲戏乐队编制

1949 年后，为了适应戏曲服务于社会主义新生活的需求，增强戏剧效果，高甲戏伴奏乐器不断扩张。除了大吹、嗳仔、品箫、洞箫、三弦、二弦外，"新中国成立后多用琵琶、扬琴、二胡、大胡、小提琴和大提琴。武乐有小鼓、北鼓、通鼓、铎板、大小锣、大小钹。最为突出的是'小叫'、'响盏'"②。乐器最大规模时达 40 多种，舞台乐队达 20 多人的规模，③ 如：丝弦乐器有二弦、二胡、高胡、壳仔弦、中胡、大广弦、小提琴、大提琴、低音提琴、南琶、北琶、三弦、双清、扬琴、古筝等，吹奏

① 陈梅生："福建省非物质文化遗产（音乐卷）丛书"之《高甲戏》，福建教育出版社 2020 年版，第 19 页。

② 杨波：《高甲戏形成与发展》，内部资料，福建省戏曲研究所戏史室印，1982 年，第 7 页。

③ 《中国戏曲音乐集成》编辑委员会：《中国戏曲音乐集成·福建卷》，中国 ISBN 中心 2003 年版，第 471 页。

乐器有大吹、嗳仔、洞箫、曲笛、管（即鸭母达、芦管）、长笛等，打击乐器有压脚鼓、大鼓、堂鼓、小鼓、板鼓、拍、木鱼、四宝、海锣、大锣、小锣、双铃、小叫、响盏、大钹、小钹、吊钹、三角铁等。

至今，高甲戏乐队按照剧目创作的需要来调整乐队编制。基本编制有两种分法：一是分为管乐、弦乐、拉弦与击乐四组，[①] 包括大吹、南嗳、曲笛为主的管乐，南琶、北琶、扬琴、中阮、大阮的弹拨弦乐，二胡、中胡、大提琴、低音提琴的拉弦乐，大鼓、小鼓、板鼓、铎板、大锣、小锣、大钹、小钹的击乐；二是分为文场（即管弦乐）与武场（即打击乐）两类。厦门金莲升高甲戏剧团的乐队所用管弦乐有：南琶、北琶、扬琴、三弦、二弦、二胡、高胡、中胡、大提琴、笛子、洞箫、中高音小唢呐、中音大唢呐；打击乐有：大堂鼓、通鼓[②]（可作为压脚鼓）、板鼓、寮板、小锣、中锣、大锣、海锣、大钹、中钹、小钹、响盏、狗叫、芒锣（即铜钟）、木鱼、南音的撩拍等。以该团两出新创剧目为例，在《大稻埕》中，文场有横笛（兼洞箫）、唢呐（兼二弦）、南琶（兼中阮）、北琵琶（兼大三弦）、扬琴、大阮、二胡、中胡、大提琴、倍大提琴；武场分司鼓、打击乐与定音鼓。[③] 在《阿搭嫂》中，文场有唢呐（兼二弦）、笛子（兼洞箫）、北琶（兼南琶）、扬琴、大三弦、中阮、高胡、二胡、中胡、大提琴、低音提琴；武场有司鼓与打击乐等。

据笔者实地调查：民间高甲戏的传统文场主要有洞箫、南琶、南嗳、二弦、三弦、笛子、唢呐等乐器；现代文场中，南琶变为北琶，加入扬琴，减少三弦的使用，二弦变为二胡，加入大提琴、电子琴或合成器等乐器；传统武场主要有鼓、板鼓、大锣、碗锣、大钹、小叫、响盏等乐器，现代武场的基本不变，但加入电子琴等乐器。

高甲戏乐队经历了多次变化，至今仍然根据剧目创作的需要做调整。

① 陈梅生："福建省非物质文化遗产（音乐卷）丛书"之《高甲戏》，福建教育出版社 2020 年版，第 20 页。

② 有时用两个通鼓，两个通鼓的音高刚好是一个纯五度的关系，选择鼓的音高一般是 bE、bB，由低音到高音。

③ 引自厦门市金莲升高甲戏剧团新创剧目《大稻埕》节目单。

专业高甲戏剧团为了更好地表现剧情，烘托剧场效果，往往有 17 人左右的乐队。但民间高甲戏剧团，为了增加收入减少人员，一般维持在 10 人以内的乐队，往往一人身兼多种乐器，甚至加入电子琴与合成器。传统的高甲戏乐队，在民间露天搭棚或戏台演出时，一般坐落于舞台的左侧或右侧。剧院大舞台因有乐池，乐队面向指挥在剧场乐池一字排开。

3. 福建高甲戏的乐器

福建高甲戏乐器中，除了压脚鼓、大唢呐、嗳仔、品箫、二弦、三弦、响盏、双铃、小叫，其余乐器有二胡、北琶、中胡、高胡、大三弦、中阮、大阮、大提琴、低音提琴均为通用的中外乐器，这里不介绍。这里仅介绍比较特殊的高甲戏乐队使用的南琶。南琶，为四弦四相九品的琵琶。1960 年，为了表现新生活，高甲戏采用将南琶改造为五相十一品，适用于演奏 C、bE、F、bA、bB 五个宫系的音乐，定弦为 c—f—g—c^1，音域 c—f^2，母线—子线只有一个全音，其余都是半音。

4. 台湾高甲戏乐队编制与乐器

台湾高甲戏，现仅存南管新锦珠高甲戏剧团一家，团长陈廷全。该团现为新北市文化局传统艺术文化保存团体，每年教学成果展示时，才聘请北管戏文武场来帮助演出。

据陈廷全介绍，早期台中新锦珠剧团聘请南音先生来创作并教学。高甲戏乐队分为文场与武场，一般乐队编制为 7 人，每位乐师都要兼几种乐器。文场 4 人：1 人任头手（即乐队首席，一般是北管乐师），司壳仔弦和大唢呐，需要时也可以演奏二弦，还指导打击乐；1 人司南琶（由南音先生兼任）；1 人专司洞箫、笛子、嗳仔等吹管乐器；1 人任副手，司二弦兼三弦。武场 3 人：1 人司鼓与手板、南梆子；1 人司大钹、小钹；1 人司小锣、大锣等。在一些较大场面，文场乐队扩充为 5 人。后来，由于要节约成本，武场减为 2 人。一直到现在，南管新锦珠都维持 6 人乐队编制。见图 37。

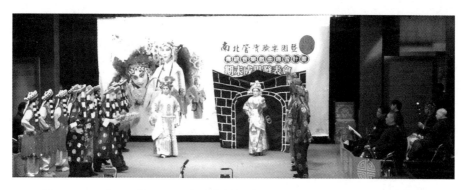

图 37　2014 年 12 月 14 日，台湾南管新锦珠高甲戏剧团演出《昭君出塞》①

　　台湾高甲戏的文场乐队由南琶、二弦、三弦、洞箫、嗳仔、大广弦、品箫、壳仔弦、大唢呐组成，武场由南伯鼓（即单皮鼓）、通鼓、手板、南梆子（即叩）、大钹（即大钞）、小钹（即小钞）、小锣、大锣组成。

　　台湾高甲戏乐器，除了嗳仔、二弦、三弦、品箫来自南音的乐器外，壳仔弦、大广弦、大唢呐和打击乐来自北管戏。

　　（1）南琶

　　台湾高甲戏所用的南琶，据陈廷全所言，其第 11 品是高甲戏艺人添加的。② 这种说法与大陆高甲戏 1960 年代添加第 11 品是一致的。

　　（2）壳仔弦

　　壳仔弦又名提弦，琴筒为椰子壳，梧桐木面板，内外弦定音 $a-e^1$，音色高亢，穿透力强，在乐队中领奏。

　　（3）手板

　　手板，木制乐器，细绳或布条穿过两块木片上方小洞连接而成，头手左手持后板甩动，前板拍后板发出声响，在拍位发声。

　　（4）南梆子

　　南梆子俗称叩，由檀木或胡杨木制成，外观长方形，中间挖空，无固定音高，由头手用一对竹筷敲击。

① 笔者摄于台湾彰化南北管戏曲馆观摩演出时。

② 笔者 2014 年 10 月 2 日在台中采访台湾高甲戏传承人陈廷全的记录。

大小钹、大小锣即常用民族乐器,这里不赘述。

台湾高甲戏文武场乐队分两边,文场坐落于舞台左边,武场坐落于舞台右边。

三、闽台南音与南音戏的乐队之异同

闽台南音与南音戏的乐队分为乐队编制与乐器两部分。在乐队编制上,二者的关系相当复杂。

(一)闽台南音戏乐队融入南音乐队编制及其动因

与闽台南音乐队编制一样,南音戏乐队编制也分为上、下四管,也拥有完全一样的乐器。闽台梨园戏乐队,早期并未使用洞箫、南琶。笔者以为,这是早期南音人与梨园戏艺人所处阶级差异所致。当时,梨园戏艺人被称为戏仔,属于下九流阶层。而南音人身为士绅阶层,以"御前清客"自居。所有南音社团禁止社员参加戏曲乐队伴奏,或者教授戏仔,对于违背条约的社员,一般被逐出社团。例如台湾发生的事,当时一名后台伴奏人员生病无法登台,这人与振声社江吉四素来交好,刚好演出的戏出又有很多南音大曲。他就拜托江吉四替他帮该戏班著名戏旦家仔(音名,本名不详)伴奏。这件事被当时振声社社长与馆员知晓,他们从此将江吉四拒之门外,不让他入馆接拍唱曲,以至于江吉四不得不组织自己的一批学生另创南声社。

梨园戏里加入琵琶与洞箫,与雍正元年(1723)废除乐籍制度有关,与当时社会经济繁荣发展和西方自由、平等人权等资本主义思想传入密切相关。清末民初,清政府已经没落,资产阶级新势力扩张,南音受到士绅阶级的追捧,成为东南亚商会的链接纽带之一。两岸经济贸易发展,以及泉州商贸经济发展推动了南音人口的扩张。大量南音人口外溢,改变了南音戏的演剧生态。许多南音人在观看南音戏时要求剧中人必须原封不动地演唱南音曲。一时,南音戏艺人演唱南音曲成为一种新时尚。为了满足南音弦友的喜好,梨园戏和高甲戏演出时不得不将南音散曲原封不动地搬上舞台,或者在演出结束前后,要先唱南音曲。在所有南音戏剧目中,《陈

三五娘》《王昭君》最受欢迎，《陈三五娘》中的一些折子戏常常被作为加演的戏码。在南音戏中原封不动地演唱南音，使得戏班不得不聘请南音先生教，或者派乐师学南琶与洞箫。渐渐地，洞箫与南琶成为南音戏剧团的必备乐器，并逐渐成为南音戏的乐队编制一种。

清末民初，闽台两岸经贸往来频繁，闽南地区大量南音人口涌进台湾，引发台湾南部兴起梨园戏、高甲戏热潮。台湾搬演七脚戏，喜欢南音的戏头家常常要求演员在剧目中唱完整的南音曲，不能唱更改过的戏曲唱段，如果戏旦无法唱南音大曲，戏班往往在费用上受到责难，而且会被当地群众唾骂。但是南音人虽然喜欢听戏班唱南音大曲，但是又不屑于与之为伍。可见，南音人的内心对南音的喜欢是有着双重标准的。闽台两地同一时期纳入洞箫与南琶。

在南音上、下四管乐器中，南琶、二弦、三弦、洞箫、嗳仔、曲笛均作为南音戏的特色乐器被使用。三弦作为梨园戏音乐的曲调乐器之一，弹法与琵琶基本相同，但只作一般乐器使用，不领奏，比南音的三弦地位要低。二弦作为梨园戏音乐的曲调乐器之一，演奏风格特点突出，但不像作为南音那样严格，规定子线工腔不能拉弓，母线各音均不能推弓。在慢速度的乐曲中，子线工腔不可拉弓，以及尽量避免母线推弓的演奏特点仍然非常明显。品箫与嗳仔作为南音戏主要曲调乐器之一，是用来伴奏唱腔与吹奏丝弦曲牌的。

（二）闽台南音戏乐队与南音形成不同层级关系及其分化动因

闽台南音戏与南音的关系随着历史的发展，逐渐分化成不同的层级关系，其背后的动因有多方面，包括政策影响、时代与市场发展需要、剧种从业人员对剧种传统价值认知等差异。

1. 闽台梨园戏与南音乐队的层级关系

从闽台现存的梨园戏来看，大陆仅剩天下一团——福建省梨园戏实验剧团，台湾则仅剩吴素霞一人。两岸在梨园戏音乐传统方面，有着较大的相似性，都强调传统的保存与继承，但经历的过程却是不同的，在乐队编制上也有较大的不同。

1949 年，福建就着手戏曲改革运动。[①] 当年 7 月第一次全国文代会在北京召开后即成立了戏曲改进委员会。1950 年，泉州市成立戏改委员会。随着改戏、改人、改制的"戏改"轰轰烈烈在全国铺开，以整理传统剧目、编创新的历史剧与创作现代戏"改戏"任务的实施，推动了中国戏曲的现代化发展。1952 年 10 月，第一届全国戏曲观摩演出大会在北京举行，展示了 63 个传统剧目，11 个新编历史剧和 8 个现代戏。同年，晋江县文化馆馆长许书纪召集各地民间梨园戏名老艺人，成立大梨园剧团。1953 年，晋江专区文工团与大梨园剧团合并，成立了福建省闽南戏实验剧团。剧团合并之初，延续了新中国成立初期的"戏改"精神，希望以"实验"之名实现对梨园戏传统的改造，以服务于社会主义新生活。1954 年新编《陈三五娘》参加华东戏剧会演获得巨大成功。此后至 1963 年以恢复、整理和改编传统剧目为主，移植剧目为辅，也创作历史剧和现代戏。1964—1976 年，梨园戏以创作移植演出现代戏为主。1977 年以来，开始抢救、恢复、复排传统戏为主。虽然每次福建省戏曲会演也创作新剧目，但基本上以新编历史剧为主。

福建梨园戏乐队分为传统剧目与新编新创剧目两类。台湾梨园戏只有传统剧目。在传统剧目中，梨园戏乐队与台湾梨园戏乐队基本一样，都吸收了南音乐队的南琶、三弦、二弦与洞箫、笛子、小叫、响盏、拍等乐器，与南音乐队关系较为密切。大陆还吸收了压脚鼓、大锣、小锣、大钹、小钹、尺锣、空锣、铜钟等打击乐器与大唢呐。台湾梨园戏的打击乐较少，但多了大广弦，明显受到歌仔戏乐队影响。在新编新创类，福建梨园戏主要为了了参加各种会演，在导演中心制的当今，为了增强戏剧性与表现变化多端的舞台情绪，梨园戏乐队也只能扩大编制，增添北琶、高胡、中胡、二胡、扬琴、大提琴等乐器，淡化了与南音乐队音响的关系。

由此，梨园戏传统剧目、新编新创剧目所涉及的乐队与南音乐队的关系分为两层，前者关系紧密，后者关系有些疏远。

2. 闽台高甲戏与南音乐队的层级关系及其动因

① 王新民：《建国初期戏曲改革的经验与教训》，《南京社会科学》1994 年第 10 期。

民国初期，高甲戏形成了宫廷戏、绣房戏和丑旦戏三种题材表演特点。许多高甲戏班往南洋巡演赚钱。高甲戏的即兴性与兼容性使得其具有很强的民间适应性。高甲戏的盛行导致梨园戏衰落，一些七子班不得不改演高甲戏与歌仔戏。1950 年，泉州市戏改委员会在泉州举办高甲戏会演，召集戏班与高甲戏艺人学习国家戏改政策。此后，闽南地区纷纷成立高甲戏专业剧团。1951 年，泉州市率先成立大众剧社即泉州市高甲戏剧团的前身。1953 年，厦门市成立金莲升高甲戏剧团。晋江、南安、同安、安溪、德化、永春等县也纷纷成立国营或集体性质的县级高甲戏剧团。为了表现现代戏剧目，增加了文武场乐器。1966—1976 年特殊年代，各地高甲戏剧团被解散，改成文艺宣传队。1972 年，泉州市高甲戏剧团恢复，演出样板戏。1976 年后，闽南民间高甲戏剧团林立，泉州市各县、漳州市部分县、三明市大田县都成立了县级高甲戏专业剧团。各县经济发展与地方政府重视不平衡，形成了泉州市高甲戏剧团、厦门金莲升高甲戏剧团、晋江高甲戏剧团和安溪高甲戏剧团四足鼎立。自 1980 年代以来，泉州梨园戏剧团和泉州、晋江、安溪与厦门的高甲戏剧团，为了更好地表现现代生活，表现戏剧情绪和人物的思想情感，提高乐队演奏的艺术性，在新音乐工作者指导下，剧团用西方音乐创作观念来改造戏曲音乐。原先戏曲剧团没有作曲，剧团成立后，出现了专业作曲，并用西方管弦乐队的配器观念来扩充乐队编制，以"中""西""土"的乐器组合经验来编制乐队。"中"即民族乐器，如二胡、中阮、大阮等；"西"即西洋乐，如大提琴、低音提琴等；"土"指的是剧种性乐器，如洞箫、南琶、二弦、三弦等。这种组合，既具有西方管弦乐的特征，又带有一定的地域风格，但与原先纯粹地域化剧种风格音色已经不一样了，所以在音乐编制上已经与南音乐队离得相当远了。

台湾新锦珠高甲戏剧团成立之初，主要聘请南音先生来套曲，北管先生来传授锣鼓乐，因此，其乐队以南音乐队的乐器为主，增加北管乐器。与南音乐队的关系较为接近。

福建各高甲剧团都以剧团发展与剧目创作需要决定了南音戏乐队编制

的规模与乐器选用。每届福建省戏曲会演，泉州市高甲戏剧团、厦门金莲升高甲戏剧团、晋江高甲戏剧团与安溪县高甲戏剧团都打造新剧目参加，形成了以剧目创作为代表的剧团发展方向。晋江创立了以柯贤溪、赖宗卯为代表的柯派丑角表演艺术，在乐队编制上，文场有唢呐、品箫、二胡、扬琴、中阮、北琵琶、大提琴、笙、二弦、低音大提琴（会演戏），武场有大鼓（压脚鼓）、中鼓、小鼓、定音鼓、木板、海锣、大锣、小锣、大钹、中钹、小钹、小叫、响盏等。其中，丑角表演时，利用压脚鼓、小锣、小钹、小叫、响盏的组合伴奏形成特色效果。泉州市高甲戏剧团创作了《连升三级》代表性剧目，汇聚了董义芳、许仰川等各类丑角艺术，安溪县高甲戏剧团打造了《凤冠梦》《玉珠串》等丑角艺术剧目。此二团在乐队编制上以南琶、三弦、二弦、洞箫、嗳仔等南音特色乐器为主。厦门金莲升高甲戏剧团在传统戏《审陈三》《益春告御状》的表演特色，主要以陈宗熟、林赐福、吴晶晶为代表的丑角表演艺术为主，剧团定位于傀儡丑与布袋丑，所以乐队也以南琶、二弦、三弦、洞箫等南音特色乐器为主。泉州市高甲戏剧团、安溪县高甲戏剧团的乐队与南音乐队关系较为密切，厦门金莲升高甲戏剧团乐队与南音乐队关系稍微疏远，晋江高甲戏剧团与南音乐队关系最为疏远。

在全国导演中心论影响下，梨园戏虽然强调传统的继承，但也要和高甲戏一样参加每届戏剧汇演。新编剧目中，高甲戏与梨园戏不得不受到导演艺术观念的影响，在乐队编制上有所改变，比如用大三弦替代南音三弦，用二胡替代二弦，用多声部配器来创作，还增加低音部大提琴与低音提琴，而不是梨园戏支声复调的音乐伴奏方式。在乐队编制方面，有时候根据导演需要增加合成器或电子琴特色效果的音色或音响，用声音观念替代传统曲牌套曲下的音乐。在高甲戏会演剧目与传统剧目中，会演剧目所用的乐队与南音乐队关系最为疏远。

民间高甲戏剧团与专业剧团相比，受经济条件的限制，不得不尽最大可能缩减乐队人员，以最少的人员组建乐队。文场2人：1人扬琴，1人唢呐兼大唢呐、笛子、高胡；武场2人：1人司鼓，1人司大小锣和钹，用架

子悬挂大小锣与钹。与南音乐队也基本上无关联。

　　闽台南音与南音戏的乐队关系，从乐器至乐队编制在不同历史时期，也有不一样的关联。1949 年以前，闽台南音与南音戏的乐队关系由疏远转为紧密，主要是吸收了南琶与洞箫。1949 年以后，大陆戏曲音乐改革，使得梨园戏与高甲戏的乐队与南音的乐队关系产生变化，传统剧目的乐队关系较密切，新创剧目乐队关系较疏远。相比之下，大陆梨园戏乐队与南音乐队关系比高甲戏乐队更密切。台湾梨园戏与高甲戏基本上以传统剧目为主，仍然保留了与南音较为密切的联系。相比之下，台湾高甲戏乐队与南音乐队关系比梨园戏乐队更为疏远。在鼓方面，早期台湾新锦珠高甲戏进入内台戏剧场演出时，也是用压脚鼓，后来进入露天野台戏时，因压脚鼓不如北鼓音量大，改为北鼓。据台湾高甲戏传承人陈廷全讲，在现代剧场中，北鼓的音量太大，所以他在 2019 年 11 月演出时改用压脚鼓。

　　虽然闽台南音戏乐队编制吸收南音乐器，但在乐器定弦定调上，南音与南音戏不同：

	南琶定弦	二弦定弦	三弦定弦	洞箫音域
南　音	$d\text{-}g\text{-}a\text{-}d^1$	$g\text{-}d^1$	$d\text{-}a\text{-}d^1$	$d^1\text{-}e^3$
南音戏	$c\text{-}f\text{-}g\text{-}c^1$	$f\text{-}c^1$	$c\text{-}f\text{-}c^1$	$f^1\text{-}g^3$

闽台南音与南音戏乐队关系因历史变迁、剧团发展、剧目类别、民间与专业剧团的具体差异而变化，乐器定弦与音域也不同。

第四章　闽台南音与南音戏音乐分析理论建构

20 世纪 80 年代，闽台南音本体音乐研究一直深受学界的追捧，学者们各显身手，采用不同的分析方法，为南音本体音乐研究积累了丰厚的成果和多元的分析视角。然而闽台南音戏音乐分析理论显得有所缺失，除了王爱群与李文章的梨园戏音乐分析运用了较为深入的音乐本体分析学方法论，以及王耀华运用简单的本体音乐分析方法论述南音在南音戏音乐中的运用之外，台湾梨园戏与高甲戏的本体音乐分析较为简单，两岸尚未形成系统的分析理论。相比之下，闽台南音的本体音乐分析理论较为多元而成熟，且由于探索的学者多而可成为体系。由此，本章南音与南音戏音乐分析理论建构以南音本体音乐分析理论为主要考察对象。

第一节　闽台南音本体音乐分析方法比较

早在 20 世纪 80 年代以前，两岸就已开始关注南音研究。1980 年代以来，两岸在不同的文化语境下开始了南音本体音乐研究，从最初借鉴西方音乐分析理论起步，而后沿着各自的道路前行。近年来，两岸不仅在南音研究方面产生了差异，在南音本体音乐分析方法上也有着较大的不同。本文拟梳理两岸 20 世纪 80 年代以来南音本体音乐分析成果，通过分类、比较、剖析，归纳出两岸学者分析方法的异同与特征，探究产生其差异性的深层因素，为今后南音唱腔的本体音乐分析方法拓展思路。

一、闽台南音本体音乐分析成果简要梳理

本部分的成果梳理仅限于 1980 年以来笔者所知见的研究文献，大陆的曲谱除外，且从成果类型、成果内容、篇数三方面对两岸的南音本体音乐分析成果进行统计比较。列表如下。

	大陆篇数	台湾篇数
成果类型	涉及南音本体音乐分析的主要论著 5	涉及南音本体音乐分析的主要论著 2
	论文（含硕、博士论文）43	论文（含硕、博士论文）34
	专著 4	专著 5
成果内容	管门 5	结构、组织、形式 15
	滚门 2	滚门曲目 12
	音律音列 1	宫调音阶 2
	结构 15	唱腔与唱念法 7
	旋律、腔韵、旋法 11	综合研究中涉及南音本体音乐分析 1
	综合研究中涉及南音本体音乐分析 7	创作 3
	唱腔唱法中涉及南音本体音乐分析 2	集曲 1
	美学 6	（含在硕士论文）

注：由于篇幅所限，人名、时间无法一一罗列。有确实引用的，作为具体参考文献列在最后（见附录）。有些成果与本文核心问题无多大关系的，例如，大陆的南音咬字研究始于 1981 年，王振权与孙树文曾有成果，这里没例举。近年来尚有以泉州师院为代表的借鉴西方美声唱法来诠释或训练南音唱法的研究成果十几篇，因其主要借鉴美声唱法理论，而未涉及分析方法，这里略。

从上表可看出，大陆的相关成果更多些，分类也更丰富。自 1980 年以来，大陆的管门、滚门、音律音列以及结构的研究者，主要希望能通过这些研究，将南音的管门、滚门、音列与中国古代音乐理论相关联，进而追溯南音的历史，如黄翔鹏（1984），赵宋光（1985），李文章（1985），王爱群（1985），吴世忠（1987），李寄萍（2003、2009）等人的论述。在分

析方法上主要采用图示比较法，将管门与古代的旋宫理论结合。台湾的宫调音阶成果不多，如杨韵慧（1998）出发点在于研究南音宫调特点，而非南音历史，选择的分析方法以表格法为主。至于音阶研究，大友理（2002）着重于南管管门音律与中国古代的均宫调、日本民歌音阶比照。

其次，两岸的结构研究都突出了与中国古代音乐历史上曾经存在过的唐大曲、词调、诸宫调、赚等体裁相联系，在此基础上借鉴参考西方音乐分析方法来分析南音指谱曲的结构。从这一点看，两岸早期结构分析是同步的。两岸在结构分析方面的不同在于大陆更侧重于结构形式的细节分析，重视音乐结构形式的理论提炼，分析其发展手法，这一特点的形成有赖于大陆音乐理论研究服务于创作实践的思想，如叶栋（1983），袁静芳（1987），李民雄（1987），江明惇（1991），孙星群（1989、1990、1995、1996、2000），孙丽伟（2001）等人的论述。而台湾方面的结构研究大都以对谱面表现出来的辞文结构、音乐形式、音阶音域、起落音、调式的描述等，其目的在于揭示结构特点，如吕锤宽（1981、1982、1986、2007、2010），王嘉宾（1985），李国俊（1989、1994），游昌发（2003）等人的论述。两岸所用的谱例均以五线谱、简谱为主，台湾部分成果还将五线谱与简谱结合工尺谱谱式。

第三，在旋律、腔韵与旋法研究方面，大陆的研究重在音高音列的分析，在总结音乐规律的同时，试图探究形成这种音乐风格特点的深层次基因，如王耀华（1984、1989、2002），黄少枚（1998、2004），王丹丹（2002），许国红（2004），张兆颖（2003）等人的文论。台湾部分则缺少这方面的研究。

第四，大陆早期的滚门研究，常与宫调音律及历史研究结合，如王爱群（1985）。后来的研究才突出曲目与滚门腔韵的特质，这时常结合结构与旋律特点进行分析，如陈瑜（2008）。台湾的滚门曲目研究成果更为丰富，但其分析也是结构形式、音阶音域、调式、起落音，或者是分句的分析，本体音乐分析方法也多借用西方音乐分析方法为主，如李国俊（1989、1994、2004），简巧珍（1994），王樱芬（1994、2001、2006），李

孟勋（2002），何翎甄（2006），温秋菊（2010），陈筱玟（2008）等人的论述。而此时也出现了音韵学分析方法，如林珀姬（2004、2007、2008、2011）的系列研究。

第五，唱腔唱法涉及的本体音乐分析方面，两岸所关注的方面以及采用的分析方法差异较大。大陆的唱腔唱法涉及本体音乐分析虽然不多，但分析方法不再拘泥于以往的仅着重于音乐结构分析的层面，拓展为唱法、声韵与声情的分析。台湾在这方面的研究显得特别突出，在音乐结构方面与其他分析相差不多，但采用了很多新的分析方法，如语言学等，如林淑玲（1987）、蔡郁琳（1996）、游慧文（2004）、李国俊（2005）、陈怡璇（2006）、吕钰秀（2009）等人的论述。

第六，大陆在美学方面的研究主要以周畅（1990、1992、1994、1998、2001）为主，其分析方法夹叙夹议，融散文体与音乐分析于一体，是欣赏南音谱的美文典范，相当诗意。孙星群（1996）、王耀华（1989）也有成果，但侧重于纯美学研究。台湾的美学是在曲念法中，用一套实地考察的科学研究方法，在南音创作方面的成果，也是以西方音乐分析理论为主要方法。

自1980年以来，两岸众多学者在南音本体音乐分析方面的成果较多，且各有偏重。历时性的关注点也随着时间的推移而有所改变，分析方法也随着研究对象的不同而产生变化。

二、一以贯之的音乐学分析方法——大陆南音本体音乐分析方法

本小节所谓音乐学分析方法，与研究西方音乐的于润洋先生的音乐学分析方法不同，实质是指涉及管门、滚门、音乐结构、腔韵/旋律和音乐发展手法等内容的某一项或某几项，是从音乐的角度而非音响分析或其他非音乐方面的分析。虽然也有个别大陆学者在分析方法上有所发展，但其分析方法的主导依然是音乐学分析。因笔者曾针对大陆成果撰写另文，详

见拙文《南音本体音乐分析理论与方法之构想》①。这里从另外角度阐述。

（一）从以简谱为主转为五线谱为主的音乐学分析方法

大陆学者用以南音本体音乐分析的谱例，无论是管门/滚门分析、结构分析、发展手法分析、腔韵/旋律等内容，于 1980—1990 年均以简谱为主，1990 年后逐渐转为以五线谱为主的多谱式运用。这种以简谱为主的谱式在那段时期是民族民间音乐、戏曲音乐等各种乐谱集成的一种主流存在，是全国各地区、各民族音乐的主要谱例形式。从知见的各地文化馆、研究所编辑出版的南音乐谱集（包括内部资料与油印本）来看，也大都以简谱为主，如《创作歌曲·南曲选编》（1982）、《中国曲艺音乐集成》（福建卷）等。以至于当时的研究成果大量使用简谱作为分析的谱例，如李民雄《传统民间器乐曲欣赏》（1983）、叶栋《民族器乐的体裁与形式》（1983）、王耀华《南曲唱腔旋法中的多重宫角并置》（1984）、刘春曙与王耀华《福建民间音乐简论》（1986）、李民雄《民族器乐知识广博讲座》（1987）、袁静芳《民族器乐》（1987）。这种状况一直到 1980 年代末至 1990 年代初才逐渐变化。随着民族音乐学在中国的兴起、中外音乐交流的频繁，五线谱逐渐替代简谱成为音乐分析的主要谱例，如王耀华与刘春曙《福建南音初探》（1989）、江明惇《中国民族音乐欣赏》（修订版）（1993）、孙星群《福建南音探究》（1996）、李民雄《民族器乐概论》（1997）、陈燕婷《南音北祭》（2008）、曾宪林《南音"谱"的曲调研究》（2013），虽然也有个别学者运用工尺谱，但这是作为分析内容，而不是分析谱例。之所以产生这种局面，原因可能有二：一是一般的共识，五线谱才能使研究成果走向国际化，采用五线谱或简谱至少可以让国内其他研究者读懂，若是用南音工尺谱，则其文章就很难刊发和被学界接受；二是相当部分的南音研究者尚未熟练掌握南音工尺谱。此外，还有如蓝雪霏《筐格在曲，色泽在唱》（2002），唱名用于叙述，五线谱谱例作为附录。

（二）西方音乐分析思维结合中国音乐术语或南音术语的音乐学分析

① 曾宪林：《南音本体音乐分析理论与方法之构想》，《中国音乐学》2015 年第 2 期。

方法

音乐分析源于西方，一方面南音的研究者所接受的主要是西方的音乐分析理论，另一方面中国传统音乐虽有一些结构术语，但是音乐分析理论匮乏。由此，关于结构形式、腔韵/旋律、旋律发展手法等内容的分析，学者们主要借鉴西方音乐分析思维结合中国音乐术语、南音术语的音乐学分析方法。下面举耦说明。

1. 以结构形式为对象的本体音乐研究

如《八骏马》是备受青睐的研究对象，诸位学者的结论虽大同小异，但分析方法大都是以西方音乐分析思维结合中国传统音乐术语和南音术语的，如：叶栋借助西方曲式分析理论，结合南音琵琶术语分析细部的结构特点；李民雄侧重于西方音乐术语的表述，用主部与插部的概念来阐析；袁静芳借助西方曲式分析理论，结合中国传统音乐术语描述，关注乐曲的表现手法，结合谱例分析；江明惇只概括其结构形式；孙丽伟仅简单分析了四首作品的结构形式。

孙星群对南音指、谱、曲的曲体结构分析，亦是在西方音乐分析思维的基础上，改造以中国术语表述方式，抽象性地分析了南音指、谱、曲的本体音乐本身，他还以指、曲结构为突破口触及南音背后的历史，在曲的结构比较中凸显福建与新加坡南音背后的文化特质。

2. 以曲调/旋律与腔调为对象的本体音乐研究

曲调/旋律与腔调内涵一致，但标识着不同的文化语境。王耀华的研究对象是腔韵与旋法，他的研究是参照西方主题思维全面把握南音腔韵特征。在旋法方面，他将音程结构与旋法密切结合，精准而抽象地总结归纳出南音演唱的润腔特质。拙著《南音"谱"曲调研究》及相关论文，主要透过南音"四大名谱曲调"的个案研究，分析他们的结构形式、结构元素、发展手法与深层结构，探寻南音"谱"的基因类型（谱字腔格）、曲调发展手法与编曲规律，旨在能为现代南音音乐创作提供创作参考。虽名为"曲调研究"，实际上却是广义上有关"曲调"的诸方面的综合研究。黄少枚归纳了南音"谱"的旋律类型、展开手法与特殊旋律现象。许国红

提出"多重大三度并置"形成受古音阶与当地语言歌谣影响。王丹丹在王耀华"多重大三度叠置"与"腔韵"的基础上进一步发挥。陈瑜从类型化的角度分析滚门大韵的模式化特征。

3. 糅于美学、仪式与唱腔等方面的音乐学分析

周畅以审美为目的，以南音"谱"的系列论文结合诗意文学的笔触，用音乐描述的方式结合乐曲结构、音乐手法与内容作简要分析。陈燕婷旨在研究郎君祭的仪式文化，文中描述《梅花操》音乐展开过程的艺术特点。蓝雪霏针对唱腔形态，比照分析静态的骨干谱与润腔谱，进而动态比照剖析音乐与声情的艺术创作。张兆颖从撩拍、旋律与方言影响讨论琵琶骨谱与演唱润腔的内在统一性与差异性。陈光宇都是以唱腔为对象，涉及滚门与旋律结构的分析。

诚然，结构与曲调/旋律与腔韵应为南音本体音乐研究的主体，但研究者从不同学术背景和研究目的出发，去选择本体音乐分析方法，辅助所从事的主体研究。

三、两极分化的台湾南音本体音乐分析方法

所谓两极分化，指台湾学者的分析方法发生了分歧，根据其成果，可以分为两类群体：一类坚守借鉴西方音乐理论分析方法；一类根据研究目的的需要尝试跨学科分析方法。前者如李国俊、温秋菊、王樱芬、林淑玲、游昌发、简巧珍等，后者如吕锤宽、林珀姬、吕钰秀、蔡郁琳和游慧文等。有些学者的分析方法和分析观念有前期与后期之分。同属一个阵营的学者，做法也是各有不同。这里主要介绍与常规不同的本体音乐分析方法，尽可能突出各种分析样态，因篇幅所限，所举例子难免挂一漏万。

（一）台湾跨学科分析方法的衍进——以吕锤宽、林珀姬为主要考察对象

台湾跨学科分析方法的衍进以吕锤宽及其学生的研究成果为代表，林珀姬的研究也有所体现。

1. 吕锤宽分析方法与分析观念的转换

知见台湾南音本体音乐研究成果中，吕锤宽为初始者之一，1980 年代初期，他就开始着手研究，并在《民俗曲艺》上发表了三篇音乐结构的分析论文。这时他的分析方法显然处于借鉴西方音乐分析理论的阶段，但他强调曲词结构的分析，以及对中国传统音乐结构理论的思考。音乐分析的内容主要包括音阶、调式、拍子、基本旋律、基本旋律所处曲词位置及其旋律内容，采用五线谱说明，附工尺谱原稿。他的硕士论文《泉州弦管（南管）研究》已开始关注南管唱念法特点，分析方法还是借鉴西方音乐分析理论，但尽可能地寻找中国古代音乐史的结构术语，并且已然涉及南音的曲念法特点。

1996 年，吕锤宽指导的学生蔡郁琳的硕士论文，分析方法极大地突破了原有音乐学分析方法的框架，朝着跨学科分析方向发展。

第一，唱念美学观分析。在分析南音乐人唱念的美学观时，蔡郁琳通过实地调查、访谈不同乐师的美学观，将他们美学观中用到的南音文化术语通过采集梳理，并用统计学的方法将这些术语进行列表比照分析。如下表。

<p align="center">**南音唱念美学观——教师之观点**</p>

张再兴：11.62	尤奇芬：14.54	吴昆仁：6.66	李木坤：9.59
1. 音质	1. 音质	1. 呼字	1. 呼字
2. 音高	2. 音高	2. 音高	2. 转韵
3. 转韵	3. 转韵	3. 撩拍	3. 音质
4. 呼字	4. 台风		4. 撩拍
5. 撩拍	5. 词情		5. 词情
张鸿明：9.71	翁秀塘：17.49	吴素霞：39.46	
1. 转韵	1. 音质	1. 呼字	
2. 音质	2. 撩拍	2. 转韵	
3. 发声	3. 顿挫	3. 撩拍	
4. 呼字	4. 呼字	4. 音质	

第二，转韵法分析。蔡郁琳是通过分析不同歌者在不同曲目中指法所处位置的音形用法进行列表比照，进而提出歌者的习惯用法。

转韵法分析表一：十首分析曲目所有歌者用法

琵琶指法	位置	音形	曲名
点	指法前	加上方大二度	《玉箫声和》《遥望情君》《三更鼓》《月照芙蓉》《一间草厝》《年久月深》《绣成孤鸾》《孤栖闷》
		加下方大二度	《三更鼓》《月照芙蓉》《一间草厝》
		加上方小三度	《遥望情君》《一间草厝》《孤栖闷》
		加下方小三度	《玉箫声和》《三更鼓》《望明月》《月照芙蓉》《一间草厝》
	指法后	加下方小三度	《三更鼓》《月照芙蓉》
	其他	改变节奏	《玉箫声和》《遥望情君》《荼蘼架》《三更鼓》《望明月》《月照芙蓉》《一间草厝》《年久月深》《孤栖闷》（增加顿挫）《玉箫声和（慢出）》
		改变音高节奏	《三更鼓》（改上方大二度、慢出）
挑	指法前	加上方大二度	《望明月》《绣成孤鸾》
	其他	改变节奏	《遥望情君》《三更鼓》《一间草厝》（增加顿挫）

转韵法分析表二：十首分析曲目所有歌者惯用法

琵琶指法	位置	音形
点	指法前	加上方大二度
		加下方小三度
	其他	改变节奏（增加顿挫）
去倒	指法前	加上方大二度
	指法中	加上方大二度
撚指	其他	改变节奏（增加顿挫）
战指	指法中	挑后加上方大二度
全跳	指法中	挑后加上方大二度

　　第三，字音分析。建立在对众多歌者的采录曲目基础上表格比照，此时采用音韵学分析法。

　　第四，从物理声学的角度分析歌者的音频。要求测试者清唱一段旋律，用双频道即时频率进行测试分析，测试时再由此段旋律中找出上述四个音来分析，通过多次录音以音叉提示音高，并将其音响效果与美声唱法来比照。

　　通过具体的泛音、频率、真声、假声的比照来说明南音人的曲唱美学。如下表。

泛音强度分析表——d¹（於）

泛音	频率	日 真声		日 假声		於 真声	
		强度	比例	强度	比例	强度	比例
1	307	96.0	1	98.5	1	92.5	1
2	613	70.3	0.73	71.1	0.72	76.8	0.83
3	917	58.8	0.61	68.3	0.69	63.9	0.69
4	1223	59.8	0.62	61.5	0.62	64.4	0.70
5	1539	57.7	0.60	61.5	0.62	67.0	0.72
6	1830	59.8	0.62	61.4	0.62	63.9	0.69
7	2053					54.2	0.59
	2175	66.2	0.69	70.4	0.71		
8	2440	74.8	0.78	74.9	0.76	51.7	0.56
9	2738	65.2	0.68	67.9	0.69	52.8	0.57
10	3072	68.9	0.72	47.5	0.48	45.9	0.50

　　第五，在分析与发声有关的乐曲特性，如音长时，也是通过某一音高音符使用次数来列表比照说明由于乐曲长度与休止使用，使歌者得以轻松用真声发声的物理原因。在附录谱例说明中，用五线谱、工尺谱、声韵母、琵琶指法及不同歌者来比照。

　　第六，分析具体音高在全曲中的分布，采用音高分布图。

《倍工·七犯子——玉箫声和》音高分布表（全曲 553 拍）

音高	音符	次数（拍数）	拍数（全曲比例）
仜 d²	四分音符	1（1）	45
	八分音符	7（3.5）	（0.81％）
仪 c²	四分音符	31（31）	53.5
	八分音符	41（21）	（9.67％）
	十六分音符	6（1.5）	
一 a¹	四分音符	73（73）	113.75（20.57％）
	八分音符	71（35.5）	
	十六分音符	21（5.25）	
	八分音符	88（44）	
	十六分音符	5（1.25）	

 吕锤宽教授对南管、北管音乐不断深入研究，2005 年，他出版的《台湾传统音乐概论》（歌乐篇），在以往音乐分析基础上增加了唱念法的分析，对演唱语言、唱词处理方式包括字头音唱法、字尾音唱法进行分析，还用五线谱结合曲词音韵的分析。

字尾音唱法
【玉交枝南北交 · 心头问】

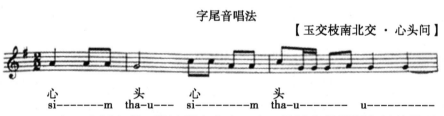

 2013 年，在新专著《张鸿明生命史》中，吕锤宽根据研究目的需要，强化以科学数据统计研究进行分析方法，如分析演唱时间之精准度、曲调装饰之稳定性分析、词情分析、顿挫分析等。

 第一，演唱时间精准度分析。通过对蔡小月不同时期、不同场合的同一曲目演唱时间的比较来分析其演唱时间的精准度，以表格分析。

 第二，曲调装饰之稳定性。通过对同一演唱者不同时期演唱同一首乐曲的旋律分析，来说明南音的音乐艺术性。

第三，词情分析。吕锤宽通过阅读时间与听觉时间的对比，将每个字演唱的时间、速度与文字所体现的词情进行对比，认为音乐性往往抹去了情感传递。"蔡小月女士经常演唱的曲目，如《交相思·风落梧桐》，该曲描述相爱的男女分离的感情，乐曲由两部分组成，第一部分的门头为【相思引】，文本抒情而略带感伤哀怨，第二段的门头为【玉交枝】，曲词转而为叙述性，全曲演唱的时间长达 15 分 7 秒，第一部由五段组成，以起始的第一段为例，共计 3 句 24 字，以视觉的方式阅读上述文本仅需约 6 秒，的确能产生感伤的情绪，而如果以 3 分 44 秒的时间阅读此三句子，想必无法营造唱词所欲传递的感情。"

第四，顿挫与音色分析。他利用声音软件分析音频的方法，将蔡小月演唱时的音频谱进行图像呈现，并以欧洲艺术音乐及通俗歌曲的音频谱图形作为参照，为了使音频谱有基本相同的条件，所取的曲调各约 30 秒。音频谱大致分三个区域：下面的绿色区、中间的紫蓝色区、上面的深蓝色区，因频率在 3445Hz 以上的区域，已无实际的共鸣振动频率。上述的旋律音域从 G4～E5，频率介于 392Hz～659Hz，坐标在 375Hz 的音频谱曲线为主旋律，坐标在 750Hz 的音频曲线，为高八度的泛音，在 1125Hz～3000Hz 如同断崖的波形，即是从前一音进入下一音以顿挫式运腔，喉结用力产生瞬间的极高音域的泛音。

这种分析若是现场视频更为生动，将原本属于听觉范畴的音乐化为视觉可见的音乐图谱。

2. 林珀姬的分析方法与分析观念的转换

林珀姬的硕士论文《梅兰芳平剧唱腔研究》，采用了西方音乐分析方法进行研究，当时获得了很高的评价。后来转为南音音乐研究。她师从吴昆仁与江月云夫妇，后来主持华声南乐社，2015 年开始执掌有记茶行南乐社，一边教唱一边研究。随着对南音的熟悉和学习的深入，她逐渐改变了自己的分析观念，认为不能仅用西方音乐分析方法，而要探寻更符合于南音音乐的分析方法。因此，她试图改变仅用西方音乐分析方法的单一模式，重新学习古代演唱理论与音韵学理论，并将音韵学分析方法作为南音

曲唱的主要分析方法,她在《南管曲唱研究》中便结合简谱运用了这一分析方法。在前面有一段分析说明:"以张再兴《南乐曲集》中第 12 曲《长潮阳春》为例,看《长潮阳春》的文体结构与起调空位及落韵(框框内的字在音乐表现上为【潮阳春】的主腔大韵,◎为韵字所在,()为结音,英文字母 A 为主腔大韵,B 为高韵,C 为低韵)。"① 如下:

三哥暂宽　一空起

三哥暂宽且忍气◎,(士)B1

你何必亏心却阮留意◎,(工)A3

结音士 B:此为《长潮阳春》的高韵,常见的是 B1,B2 为减值截韵。

B1:6　66　#44　3　3　4　4　4|4

A3:3　22|3 22　27　66　#1777　22　33　2　2|2　2　2

她还以《水车歌·共君断约》为例分析门头、管门、起音、结音、音域、韵字,然后分析全曲的撩拍、韵字、结音与上下句。当然要用音韵学分析法,必须对每个音注解音标。

林珀姬教授曾对笔者说,她运用音韵学的分析方法去教授南音与改编创作南音,都取得了相当好的效果。笔者在她的著作中找到的分析方法主要如上所述。对她的音韵学分析方法,笔者的理解是否准确,尚需向林教授求证。

(二)以音乐形态分析为主的多种样态——以李国俊、王樱芬、林淑玲为主要考察对象

1. 李国俊的分析方法

李国俊与游昌发、简巧珍等学者一样,始终采用西方音乐分析理论中的结构分析法。李国俊成立了浯江南管乐社,还组织了高甲戏班。从他的南音音乐分析论文来看,他也重视对曲词结构的分析,能够采用五线谱、简谱与工尺谱三种谱式作分析。如在《南管戏曲牌滚门牌调系统刍论》中,其结构分析重视曲词(辞文)语句的划分,重视工尺谱的诠释。《书今写了》是典型的上下句乐曲,以七字句为骨干,将衬字标字形注明。从

① 林珀姬:《南管曲唱研究》,文史哲出版社 2004 年版,第 347 页。

乐谱看出句式乐句的重复出现工尺谱，相同的结音，七字句为骨干。乐句反复，用工尺谱标识。

2. 林淑玲的分析方法

林淑玲是许常惠教授的硕士生，她的硕士论文《鹿港雅正斋及南管唱腔之研究》采用了"曲线谱"分析方法。她用一段话说明这种分析方法："南管曲之音乐结构与语言基础分析的说明，将曲牌的基本旋律工尺谱，不包括装饰音画成曲线谱，右边数字代表音高，从线为小节线（即打板处），二板之间上面之短从线为打撩处（即南北曲之眼）。以歌词之归韵处作为旋律分句点，因韵脚（即句逗）所配之旋律往往是各曲牌之典型唱腔，将各句之归韵处上下对齐，以便对照出其主要指板式结构。曲线谱就音乐特殊现象（即与基本旋律不同处），或以语言音调之调整为理论基础，或以配合歌词内容及气氛而使旋律有所更动为依据，试为之作注解释之，以期对南管曲之创作方式有所发掘。"如下图 38 所示。

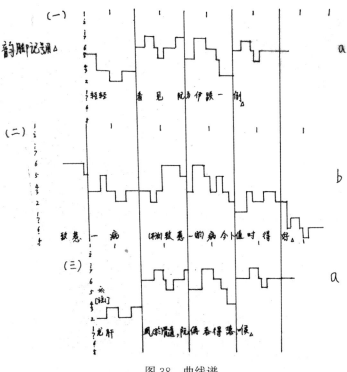

图 38　曲线谱

这种分析方法也是将音乐线条视觉化，在最左边辅以简谱标记音高。

3. 王樱芬的音乐分析方法

王樱芬关于南音本体音乐分析的成果中，西方音乐分析理论与符号学理论是她借鉴使用的主要分析方法。在《从【长滚】看南管滚门曲牌的分类系统》中，她将音乐分析学与符号学结合起来，成为一种新的音乐符号学分析方法。她的音乐符号学分析方法，是对乐句句型与乐逗分割进行归类，乐句依照所占拍数、拍位、字位、旋律走向、音域、拖腔等因素进行分类，乐句类型称为句型，用 A、B、C 标识。先比较同一曲牌的曲子，再比较不同曲牌，比较同一子句型中的同一乐逗，最后整合。文中用简谱结合曲词分析。

谱例：《长滚·大迓鼓·月照纱窗》片段：

A　0 | 3 − 5̲ 3 2̣ | 1 − 3̲ 2 1̣ | 6. 1̲ 6.5̲ | 6 − 2̲1̲1̣ | 1̲ 6̣ 5̲ 3 5 |
月　1 | × − × − | × − − − | × − − − | × − × − | × − × − |

附上说明：该文谱例一律将南音工尺谱改用简谱标识，只标音高及时值变化，省略指法的变化，歌词部用符号标识，"X"表示正字，"Y"表示衬字，"＊"表示虚字（于、不汝），句尾末字以拼音表示咬字，以显示 A 句型末押韵情形。

四、闽台南音本体音乐分析方法特点比较

经过梳理、归类与比照，笔者总结出两岸南音本体音乐分析方法的几个特点。

（一）从单一谱式分析向多种谱式分析结合使用

两岸早期的音乐分析，主要采用五线谱或简谱两种谱式分析，大陆学者还结合唱名作细部分析，如 do、re、mi，这种用法至今犹存。从两岸的比照来看，五线谱作为国际通行谱式，便于学术交流，因此是两岸在旋律、曲调、腔韵、旋法等分析中最为常用的谱式。而鉴于如今许多南音乐人或其他乐种的民间音乐家都已经习惯于简谱，所以简谱也逐渐为两岸乐人所接受。相比之下，传统馆阁的南音乐人更为推崇南音传统工尺谱谱

式。作为研究而言，台湾学者大多熟悉工尺谱，能够唱奏南音，从维系南音传统出发，保护乐种特性考虑，以吕锤宽、林珀姬等为代表的南音学者提倡从五线谱、简谱的单一谱式分析向工尺谱、五线谱和简谱的多种谱式混用。大陆学者则以五线谱或简谱结合唱名为主要分析谱式，较少有提倡用工尺谱分析。

（二）从以谱例分析为主向多重元素分析发展

两岸的音乐分析，从最初的重视谱例分析起步，而后逐渐朝着各自所需要的道路发展。大陆重视音乐结构、发展手法、旋法、音列基因等分析，不断地深入，以王耀华、孙星群为代表。经过数十年思考，王耀华从南音结构层次理论衍生出《中国传统音乐结构学》，不仅分析音高，还分析时值、节奏、速度、音色等，进而提炼出一套三音列分析法，并在各类中国传统音乐研究中推广使用。孙星群的结构分析理论是建立在中国传统乐语思维的基础上的。在管门滚门方面，赵宋光、黄翔鹏、王爱群、吴世忠等画图列表，重在分析南音的管门滚门与中国古代音乐历史中的宫调与旋宫理论的联系，试图考证南音的历史古老性。在唱腔风格分析方面，蓝雪霏《筐格在曲，色泽在唱——马香缎〈山险峻〉的南音润腔艺术试探》作出了有益的探索。她从静态的唱谱与"指骨"谱的对照中发现了马香缎演唱实际谱上的风格形成，不局限于常规段落乐句结构分析，归纳出倚音装饰有赖于出口起调、语音表述和曲情表述，将音乐的特征与演唱特征结合。在动态的演唱录音与"指骨"谱对照中，将南音唱法与中国传统演唱理论中的徐驰有度、顿断有节、流水有声等特点联系，开创了唱腔风格分析的清新之路。此外，王耀华、刘春曙《福建南音初探》在福建南音的度曲及流派中也论及南音演唱风格。在美学分析方面，周畅则是把对南音谱的认识与对音乐学的鉴赏分析有效地融入优美的文字之中，形成了独特的通俗易懂的鉴赏性文论。叶栋、袁静芳、江明惇、李民雄等前辈与陈燕婷、陈瑜的成果也为南音本体音乐分析留下了宝贵的经验。

台湾南音的结构分析、滚门曲目研究、唱腔与唱念法研究、南音创作研究、宫调音阶研究，一直保留着谱例分析的传统。而谱例分析一般用于

结构分析，其分析的内容主要是音乐形式，如游昌发《传统音乐分析》所言："本书原则上只分析音乐的形式。如果分析了唱词，也是要使音乐分析更容易。"而音乐的分析"主要由'乐节、乐句、乐段''调性、调式''段落关系''群''长度排列''音高排列''曲调片段'等重点着手"。南音的结构研究也常常与中国古代音乐结构理论相联系，吕锤宽与王嘉宾的成果最为突出，而李国俊、王樱芬、温秋菊等人的研究在于揭示其结构特征。

台湾学者从谱例分析向多重元素分析发展不知起于何人，然观成果的发表年代，吕锤宽硕士论文发表于1982年，最先提出南音曲念法概念，并进行初步分析。林淑玲硕士论文发表于1987年，她在该文中采用了曲线谱分析。蔡郁琳硕士论文发表于1996年，她所分析的内容更为多元，采用的手段也更为多元，在研究美学观、个人风格、演奏风格、曲念法分析等内容与手段有了相当大的拓展。王樱芬的句型分析也是一种新方法。林珀姬的音韵学分析与蔡郁琳所用的曲念法分析异曲同工。吕锤宽的新作《张鸿明生命史》对时间之精确性、装饰之稳定性、词情、顿挫等方面的分析，也是对音乐在音响分析方面的全新认识。吕钰秀《南管曲的顿挫》的分析也沿用了蔡郁琳、吕锤宽的顿挫分析方法，对南音顿挫分析，采用声学频率谱与五线谱比照，分析重音演唱产生的效果。

此外，还需注意的是，吕钰秀指导的本科生陈怡璇的学士论文《南管曲〈望明月〉研究》中大量运用表格法，分析正字与衬字比例、音高结构、唱曲特色等方面。

从现有成果来看，大陆的各种本体音乐分析以谱例分析为主，兼有声情等方面的分析，这与其自1950年代以来民族民间音乐研究重在梳理乐种音乐特征与音乐风格的音乐学学术传统有密切联系。台湾音乐形态研究与台湾音乐学者重实地调查的科学研究、轻纯理论创新的学术传统密切相关。台湾音乐学系所用的音乐分析教材，要么自西方翻译而来，要么使用大陆学者所编的教材。台湾本土比较少学者从事专门音乐形态理论研究与教材建设，传统音乐研究的学者重视田野资料的调查与保存，重视与中国

古代音乐文献资料联系，强调局内人意识，而现代音乐创作的作曲家，则极度推崇创新意识。

（三）从音乐学分析单向思维向跨学科分析思维的衍化

从南音本体音乐的研究对象到研究方法，两岸都在寻求突破。其不同的是，大陆学者更加注重音乐学分析本身，在西方音乐分析思维的架构上，融合中国传统音乐结构理论、中国古代演唱理论、南音乐种性术语，在分析对象与内容方面不断深化。分析对象为音乐结构、腔韵、曲调、旋律、音高、节奏、音色、速度等音乐组成元素，在演唱风格、曲词结构、唱法等方面的研究也逐渐增多，但大多采用西方美声演唱与训练方法来思考。从成果显示，大部分台湾学者坚守原有的音乐学分析方法，只有部分台湾学者从 1980 年代初开始从音乐学分析单向思维向跨学科分析思维的尝试。1990 年代后，这种倾向更加突出。学者将音乐的内涵扩大至语言学、音韵学、物理声学与音响学，分析方法也拓展为音韵学分析、物理音频分析、统计学分析等跨学科分析。不仅分析音乐结构、旋律、音高、音阶、调式，还分析单个音音响频率、演唱产生顿挫的频率、词情、个人演唱风格、演唱时间精确性与曲调装饰的稳定性等。试图将原本听觉的艺术，用视觉图像、具体的数据统计进行分解剖析。重视音乐声响与曲线的可视性，可以说是从听觉分析向视觉分析的转化。

结语

两岸南音本体音乐分析方法，从 1980 年代初期以吸收、借鉴西方音乐分析理论为主的分析法，逐渐发展到 1990 年代后开始分化分离，形成各自特点。大陆学者观点较为一致，始终保持重视南音本体音乐中的管门、滚门、结构、腔韵、旋律、音乐展开手法、音乐发展手法等内容的音乐学分析，在分析方法和分析视阈上较少突破，但是更重视分析理论运用与建设，对本体音乐内容的分析不断深入和拓展，不断深化音乐学分析理论。台湾学者则站在乐种局内人的角度上，无理论创新的导向，1990 年代后出现了分析方法的分离，一批学者始终坚持借鉴西方音乐分析理论与中国传

统音乐结构理论结合，另一批则在保持原有音乐学分析思维的基础上，不再局限于西方音乐分析理论，而是与电子科技新技术结合，既坚守乐种音乐语言分析，也在分析范畴方面随技术手段的拓展而深入，形成跨学科音乐分析思维，从音乐分析拓展为音响分析。

就音乐学分析思维与跨学科分析思维而言，其实二者并无高低之分，而是研究者针对自己研究对象、研究内容和研究目的而采用的方法。譬如物理声学频谱分析，虽然从视觉上可以更直观感受到演唱者的泛音强度与顿挫之间的关系，可以作为分析演唱风格的一种手段，但是并不能说明音乐具体结构特征。从某种意义说，跨学科分析思维是研究者必须具备的研究地方音乐所需的双重能力，而且还要有乐种的地方性知识，甚至能够操作音频分析软件。而音乐学分析单向思维虽然貌似只掌握音乐分析理论知识，但实际上在音乐理论的专业性上则要求更深更高。

当然，作为南音本体音乐分析，除了必须掌握深层次的音乐学分析方法外，譬如王耀华三音列分析法，还应该拓展分析方法的范围，在音乐艺术性方面的研究可以尝试更多样的分析方法，包括音韵学与物理声学频谱分析方法。

第二节　闽台南音本体音乐分析理论与方法之构想

2003 年，泉州师院招收首届南音本科学生，并为之组织编写了系列教材；2009 年，南音被联合国教科文组织列入"人类非物质文化遗产代表名录"；国家以及福建省、厦门、泉州、晋江等各级政府更加重视南音的保护、传承与发展；2011 年，泉州师院获首个南音硕士点。这些南音界的大事件为近年南音学术研究营造了新态势。再者，以泉州郑国权、晋江苏统谋、安溪陈练三位老先生为代表的学术团队主编出版的有关泉州戏曲弦

管、弦管古曲、过枝曲等系列丛书，① 为南音的进一步研究打下了更扎实的学术基础，为南音学的建构创造了更有力的学术资源。

自 20 世纪 80 年代起，南音一直备受音乐学界的关注。然而，纵观近年来南音的学术成果，历史、文化、仪式、乐谱、教育、传承等方面的研究占据了主体地位，南音本体音乐研究成为小众中之小众。本章之所以强调南音本体音乐分析，基于以下几点认识。第一，服务于南音的再创作。希望总结归纳传统音乐结构、发展手法与音乐规律，以供当代南音再创作参考。第二，服务于南音的审美。结合具体乐曲的描述性分析，达到引导与帮助听众审美。第三，服务于南音演唱演奏。让南音的演唱演奏更符合南音韵律。第四，追溯南音历史。将乐曲、乐种的个性特征与历史存在的曲目比较，追溯其历史渊源。第五，南音自身的文化价值。深研南音本身的音乐规律，揭示乐曲、乐种的个性特征，区别于其他文化的价值。第六，服务于社会传承。摸清乐曲的个性本体特征以便于更好地进行社会传承。最后，开掘更多南音本体音乐研究的好处。

同时，为了唤起学界重新重视南音本体音乐研究，本节拟分类梳理所见之南音本体音乐成果，分析他们的理论探索，试图在此基础上构想南音本体音乐分析之理论与方法。由于笔者学识有限，阐述问题可能有所偏颇，但笔者旨在抛砖引玉，希望将问题引向深入。

一、多类型、多视角下的南音本体音乐研究

本章的南音本体音乐，大体涵括南音指、谱、散曲、套曲的结构、旋律、曲调、腔韵、润腔与发展手法等内容。下面的分析仅限于所见之成果。

① 　泉州地方戏曲研究社编辑出版的有：龙彼得《明刊闽南戏曲弦管选本三种》(1995)、"泉州传统戏曲丛书" 15 卷 (1999—2000)、《明刊戏曲弦管选集》、《清刻本文焕堂指谱》(2002)、《袖珍写本道光指谱》、《泉州弦管名曲选编》(2005)、《泉州弦管名曲续编》(2009)、《荔镜记荔枝记四种》(2010)、《泉州弦管曲词总汇》(2014)；晋江文化馆出版的有：《弦管过支古曲选集》(2005)、《弦管指谱大全》(2006)、《弦管古曲选集》(1～8) (2007—2013)。

（一）多类型的南音本体音乐研究成果

南音本体音乐研究的主要群体虽在福建，但最初的关注却是来自福建以外的专家，他们的成果大致呈多类型。

1. 以北京、上海为主的学者涉及南音本体音乐的专著。如：叶栋《民族器乐的体裁与形式》、袁静芳《民族乐器》、李民雄《民族器乐知识广播讲座》、江明惇《中国民族民间音乐》、陈燕婷《南音北祭——泉州弦管郎君祭的调查与研究》。① 此外，《中国民间音乐概论》《中国民族民间音乐概论》中也有涉及南音本体音乐，多存在分析对象、基本观点相仿，这里略。

2. 以福建学者为主的南音本体音乐的系列论文与专题研究。如：王耀华的《福建南曲唱腔旋法中的多重宫角并置》《南曲腔韵》《福建南曲中的〈兜勒声〉》《泉州南音"潮类"唱腔的旋法特征及其源流初探》《福建南音初探》。②

孙星群的《福建南音曲体结构·指》《福建南音曲体结构·谱》《福建南音曲体结构·曲》《从南音"指""曲"的曲体结构再探福建南音的形成

① 叶栋编著：《民族器乐的体裁与形式》，上海文艺出版社 1983 年版。袁静芳编著：《民族乐器》，人民音乐出版社 1987 年版。李民雄：《民族器乐知识广播讲座》，人民音乐出版社 1987 年版。江明惇：《中国民族民间音乐》，高等教育出版社 1991 年版。陈燕婷：《南音北祭——泉州弦管郎君祭的调查与研究》，文化艺术出版社 2009 年版。

② 王耀华：《福建南曲唱腔旋法中的多重宫角并置》，《福建民间音乐研究》1984 年第 3 集；《南曲腔韵》，《福建民间音乐研究》1984 年第 4 集；《福建南曲中的〈兜勒声〉》，《人民音乐》1984 年第 11 期；《泉州南音"潮类"唱腔的旋法特征及其源流初探》，《音乐研究》2002 年第 3 期。王耀华、刘春曙：《福建南音初探》，福建人民出版社 1989 年版，该书收录了此前发表过的几篇重要文章，并将"南曲"改名为"南音"，即《福建南音多重大三度并置的旋法特征》《福建南音腔韵》《福建南音与同韵三宫》《福建南曲与汉民族音乐结构层次》等。

年代》《福建南音探究》《福建与新加坡的南音"曲"的曲体结构比较》。①

周畅持续发表了《南音"谱"二题》《论〈梅花操〉》《论〈走马〉〈四时景〉和〈百鸟归巢〉》《论〈三面金钱经〉〈五面金钱经〉和〈八面金钱经〉》《论〈阳关三叠〉〈孔雀展屏〉和〈四边静〉》《音乐与美学》。②

2008年以来，有笔者的《南音"谱"〈四时景〉的曲体结构》《南音韵眲的音乐解构》《南音"谱"〈梅花操〉的曲调研究》《南音"谱"〈走马〉的曲调特征》《南音"谱"的传统集曲方式及其传统编曲规律》《南音"谱"的曲调研究》。③

3. 以福建籍中青年学者为主的南音本体音乐论文。如黄少枚、吴少静《浅谈福建南音器乐曲（谱）中三种特殊的旋律现象》，孙丽伟《福建南音"四大名谱"音乐结构分析》，蓝雪霏《筐格在曲，色泽在唱——马香缎〈山险峻〉的南音润腔艺术试探》，许国红《"多重大三度并置"音调结构考析》，王丹丹《南曲旋法特征探析》《南音"腔韵"的艺术特征、表述形态及其价值观》，张光宇《"中滚·十三腔"的滚门及唱腔结构探

① 孙星群：《福建南音曲体结构·指》，《音乐研究》1989年第3期；《福建南音曲体结构·谱》，《中央音乐学院学报》1989年第2期；《福建南音曲体结构·曲》，《音乐艺术》1990年第1期；《从南音"指""曲"的曲体结构再探福建南音的形成年代》，《音乐学习与研究》1995年第3期；《福建南音探究》，海峡文艺出版社1996年版；《福建与新加坡的南音"曲"的曲体结构比较》，见《丁马成南音作品评论文集》，新加坡2000年版。

② 周畅：《南音"谱"二题》，《音乐研究》1990年第3期；《论〈梅花操〉》，《音乐研究》1992年第3期；《论〈走马〉〈四时景〉和〈百鸟归巢〉》，《音乐研究》1994年第4期；《论〈三面金钱经〉〈五面金钱经〉和〈八面金钱经〉》，《音乐研究》1998年第3期；《论〈阳关三叠〉〈孔雀展屏〉和〈四边静〉》，《音乐研究》2001年第3期；《音乐与美学》，京华出版社2001年版。

③ 曾宪林：《南音"谱"〈四时景〉的曲体结构》，《2008年福建省艺术研究院年度学术论文集》，中国戏剧出版社2009年版；《南音韵眲的音乐解构》，《艺苑》2009年第11、12期；《南音"谱"〈梅花操〉的曲调研究》，《2010年福建省艺术研究院年度学术论文集》，中国戏剧出版社2013年版；《南音"谱"〈走马〉的曲调特征》，《海峡两岸南音老艺术家座谈会暨南音学术研讨会论文集》，厦门大学出版社2011年版；《南音"谱"的传统集曲方式及其传统编曲规律》，《乐府新声》2012年第3期；《南音"谱"的曲调研究》，中国戏剧出版社2013年版。

析——以南曲〈听门楼〉为例》等。①

学位论文如：黄少枚《福建南音器乐曲（谱）的旋律类型及其展开》、张兆颖《福建南音琵琶工尺谱与唱腔关系初探》、陈瑜《福建南音"滚门"模式特征研究》等。②

就研究队伍而言，福建老中青学者呈阶梯式，老一辈学者陆续淡出南音本体音乐研究；京沪等地只有几位老专家介入，且研究仅见于1980年代至1990年代初。就研究内容而言，福建学者涉及曲体结构、曲调、展开手法、演唱、美学、仪式等，京沪等地专家多关注曲式结构与展开手法。

（二）多视角的南音本体音乐研究

同样南音本体音乐研究，学者们的切入却各有不同，呈多视角特点。③

1. 以结构形式为对象的本体音乐研究。叶栋讨论了南音"指"的四类形式和十三套谱，概括描述南指《汝因势》、谱《八骏马》《梅花操》的曲式结构与各节结构特点。李民雄介绍南音谱《八骏马》的结构形式。袁静芳详细分析了南音谱《八骏马》《梅花操》的音乐结构与结构手法。江明惇仅谈及南音散曲《山险峻》中十三个滚门曲牌的调式变化，与《八骏马》典型的"换头"循环体结构，无深入分析。

《八骏马》是备受青睐的研究对象，大家的结论虽大同小异，但分析方法各不相同。如《民族器乐的体裁与形式》借助西方曲式分析理论，结

① 黄少枚、吴少静：《浅谈福建南音器乐曲（谱）中三种特殊的旋律现象》，《天津音乐学院学报》2004年第3期。孙丽伟：《福建南音"四大名谱"音乐结构分析》，《中国音乐》2001年第1期。蓝雪霏：《筐格在曲，色泽在唱——马香缎〈山险峻〉的南音润腔艺术试探》，《星海音乐学院学报》2002年第3期。许国红：《"多重大三度并置"音调结构考析》，《星海音乐学院学报》2004年第1期。王丹丹：《南曲旋法特征探析》，《人民音乐》2002年第8期；《南音"腔韵"的艺术特征、表述形态及其价值观》，《人民音乐》2003年第10期。张光宇：《"中滚·十三腔"的滚门及唱腔结构探析——以南曲〈听门楼〉为例》，《西南农业大学学报》（社会科学版）2012年第8期。

② 黄少枚：《福建南音器乐曲（谱）的旋律类型及其展开》，福建师范大学1998届硕士学位论文。张兆颖：《福建南音琵琶工尺谱与唱腔关系初探》，福建师范大学2003届硕士学位论文。陈瑜：《福建南音"滚门"模式特征研究》，中央音乐学院2008届硕士学位论文。

③ 以下未标明的学者著述，均为前文脚注文献。

合南音琵琶术语分析细部的结构特点。李民雄侧重于西方音乐术语的表述，它用主部与插部的概念来阐析。袁静芳借助西方曲式分析理论，结合中国传统音乐术语描述，关注乐曲的表现手法，结合谱例分析。江明惇只概括其结构形式。孙丽伟仅简单分析了四首作品的结构形式。

孙星群以曲体结构为对象，分析了南音指、谱、曲的本体音乐本身，他的《从南音"指""曲"的曲体结构再探福建南音的形成年代》还以此为突破口触及南音背后的历史，《福建与新加坡的南音"曲"的曲体结构比较》凸显南音背后的文化特质。

2. 以曲调、旋律与腔调为对象的本体音乐研究。曲调、旋律与腔调内涵一致，但标识着不同的文化语境。王耀华的研究对象是腔韵与旋法，他的研究也不仅仅停在本体音乐上，《福建南曲中的〈兜勒声〉》《泉州南音"潮类"唱腔的旋法特征及其源流初探》均是通过腔韵与旋法的分析追踪南音的历史渊源。拙著《南音"谱"的曲调研究》及相关论文，主要通过南音"四大名谱曲调"的个案研究，分析他们的结构形式、结构元素、发展手法与深层结构，探寻南音"谱"的基因类型（谱字腔格）、曲调发展手法与编曲规律，旨在能为现代南音音乐创作提供创作参考。虽名为"曲调研究"，实际上却是广义上有关"曲调"的诸方面的综合研究。黄少枚归纳了南音"谱"的旋律类型、展开手法与特殊旋律现象。许国红提出"多重大三度并置"形成受古音阶与当地语言歌谣影响。王丹丹在王耀华"多重大三度叠置"与"腔韵"的基础上进一步发挥。陈瑜从旋律类型的角度分析滚门大韵的模式化特征。

3. 以美学、仪式与唱腔等研究为对象，涉及本体音乐分析。周畅以审美为目的，他的南音"谱"的系列论文用笔诗意，以音乐描述的方式结合乐曲结构、音乐手法与内容作简要分析。陈燕婷旨在研究郎君祭的仪式文化，文中描述《梅花操》音乐展开过程的艺术特点。蓝雪霏针对唱腔形态，比照分析静态的骨干谱与润腔谱，进而动态比照剖析音乐与声情的艺术创作。张兆颖从撩拍、旋律与方言影响讨论琵琶骨谱与唱腔润腔的内在统一性与差异性。陈光宇都是以唱腔为对象，涉及滚门与旋律结构的

分析。

诚然，结构与曲调、旋律、腔韵应为南音本体音乐研究的主体，但研究者却从不同学术背景和研究目的出发，选择本体音乐分析内容与方法，辅助所从事的主体研究。

二、南音本体音乐分析之理论探索

虽然南音本体音乐分析趋于式微，但前人已探索建构了相当丰厚的分析理论，足以让后继者吸收借鉴与参考。

（一）《福建南音初探》对南音本体音乐分析的理论探索

王耀华、刘春曙《福建南音初探》是探索南音本体音乐分析理论的最主要著作之一，有三方面的理论建构：

1. 南音"曲"的旋法理论建构。提出多重大三度并置的南音腔调的旋法理论，认为五空管具有四重大三度并置，四空管、五空四仪管、倍士管为三重大三度并置。这些管门的多重大三度并置分主导因素和辅助因素，主导因素是决定旋法特征的核心因素，它指直接由宫、商、角或类似宫、商、角关系的三个音所构成的种种旋法。根据三音在旋法中的地位，可分为特征框架、核心音级和邻音级进三种类型。用下面图 39 表示，有"→"号者为乐音的六种进行方向。

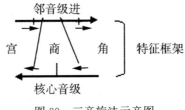

图 39　三音旋法示音图

同时指出，多重大三度并置与历史上的曾侯乙编钟的"顡—曾"体系、隋代"应声"、宋代"勾"字、福建建瓯音盏等音乐现象有密切联系。

2. 腔韵理论建构。将南音腔韵分为滚门性腔韵、曲牌性腔韵和曲目性插句等类别，以及大韵、短韵、高韵、低韵等形式。对"曲"的腔韵结构研究，认为"曲"的结构主要采用一个特性音调为主做各种循环变奏的

主韵循环体式，包括单韵循环、双韵循环和多韵循环等曲式结构，此外还有一字腔、三字腔、"务头"、落倍、结尾重句等。多重大三度叠置的曲调旋法理论为现代音乐创作提供了南音风格化旋法的滋养，成为现代南音音乐体裁创作重要素材的坐标性依据。

3. 结构层次理论建构。初次提出南音与汉民族音乐结构层次之关系，提炼出的腔音、腔格、腔韵、腔句、腔段、腔调、腔套、腔系等结构层次，是研究南音的重要结构理论。为此后《中国传统音乐结构学》的写作奠定了基础。

王耀华的结构术语与表述方式等理论建构以南音文化圈术语为体，中国传统音乐结构理论与西方音乐理论为用，融会贯通，当属最佳研究方法之一。

（二）《福建南音探究》对南音本体音乐分析的理论建构

《福建南音探究》分析了南音指、谱、曲的曲体结构，主要贡献在结构理论建构。关于"指"的曲体结构，该著作认为与宋代的缠令、诸宫调、唱赚有着诸多相似之处，都属曲牌联套结构连接若干曲调成套曲形式，唱赚是同宫调的多首曲调联缀，诸宫调是不同宫调的多首曲调联缀。"指"分类为引子—正曲—尾声、正曲—尾声、引子—正曲、引子—正曲—剖腹慢、正曲—剖腹慢、正曲六种结构形式。关于"谱"的曲体结构，归纳出平列式与序列式的联缀体、循环体、换腰体、换头体、曲牌重复、顶真格、循环换头体七种结构类型，以及"大韵"重复、句重复、移位模进重复、句句双、强弱拍倒置重复、段重复与一个曲牌在不同谱套作为一章重复多次运用出现的结构特点。关于"曲"的曲体结构，主要有变化的承续型、回波型、递接型、换头衍展型、换尾衍展型、换腰型、集曲型、承继与递接结合型、换腰与递接结合型、一段体、二段体、三段体等结构形式。

孙星群用中国传统文化的语词结合西方结构形态理论与术语的做法，为南音指、谱、曲的音乐结构研究提供了新的理论思路。

（三）指、谱分析对南音本体音乐研究的理论建构

参与南音本体音乐研究的老中青学者不到20位，他们的分析方法也各不相同，但最为明显的例子当属南音指、谱的理论建构。

1. "中化、西化、本土化"① 三位一体的分析理论。叶栋在南音"指"《汝因势》与南音"谱"《梅花操》研究中，采用复多段体的"西化"结构形式、起承转合功能的"中化"逻辑、箫弦"涟指"等琵琶指法的"本土化"术语等三位一体的综合分析。袁静芳在南音"谱"《梅花操》的分析中，采用主题（西化）、撩拍（本土化）、叠句（中化）旋律展开手法等术语并用的分析。陈燕婷在"谱"《梅花操》与"曲"《金炉宝篆》的分析中，详细分析了每节的结构形式与结构手法，用"西化"的结构思维术语为体，个别"中化"与"本土化"语汇为用。

2. "西化"的分析理论。李民雄用"西化"术语的主部与插部概念，归为插主式循环体。孙丽伟用"西化"术语"音乐主题"表述。叶栋未用"西化"术语。三者均采用"西化"段分图示表达法。

叶栋的结构图示：

头节┊二节┊三节┊四节┊五节┊六节┊七节┊八节

A B┊C B┊D B┊C_1 B┊C_2B_4┊E B_1┊C_3B_1┊C_4B_1

李民雄的结构图示：

首节　次节　三节　　四节　　　五节　六节　七节　　八节

A B　CB　DB　(C_1+D_1)B　C_2B　EB　C_3B　(C_4+E)B

孙丽伟的结构图式：

引子　首节　次节　三节　四节　五节　六节　七节　　八节

a+b　c+d　d+b　(e_1+d_1)+b　c_2+b　e+b　c_3+b　c_4+b

这种直接使用"西化"话语体系的段分方法，虽未经任何改造，似乎有偏生硬之嫌，但使用结构图示能更直观说明问题。在借助图示与图表来说明音乐结构时，融入"中化"与"本土化"术语或思维，当然更有助于

① 本书针对"西化"提出"中化"与"本土化"。"西化"指用西方音乐分析理论，"中化"指用中国传统文化或音乐理论，"本土化"指本乐种存在的音乐理论。本书指南音文化圈存在的音乐理论。

南音本体音乐分析理论的建构。

3. "中西交融"的分析理论。袁静芳在《八骏马》分析中，运用合头、合尾、燕乐调式的应用、集韵等"中化"结构原则，变奏、核心音调发展、围绕中心音自由展衍、变节拍等"西化"理论，属于"中西交融"的分析理论。

无论"中化、西化、本土化"三位一体，还是纯"西化"术语与分析思路，抑或是"中西交融"的分析方法，都是建构南音本体音乐分析理论的有益探索。

（四）《南音"谱"的曲调研究》对南音本体音乐分析的理论建构

拙著《南音"谱"的曲调研究》在李吉提老师指导下，受当下"结构过程"与申克深层结构理论的启发，通过对南音"四大名谱"音乐过程的微观结构分析，提炼出其曲体结构形式，概括出其曲调发展手法，进而总结了南音"谱"曲调中的谱字腔格、种类、组合规律，及其对篇章结构的意义，提出南音"谱字腔格"理论，认为南音谱字腔格构成法包括腔格组合法、曲调发展手法和篇章结构手法三部分内容。

三、南音本体音乐分析之方法构想

南音素有"词山曲海"之说。目前可知"谱"18 套（含传统大谱 13 套、新编 5 套），指套 52 套（含传统 36 套、续编 18 套），散曲 2000 首以上，[①] 套曲 9 套。成果表明，单个曲目的"谱"的研究较多，指套的成果较少。相比 2000 多首而言，曲的研究不算多。南音本体音乐研究的群体从 1980 年代的京、沪、闽多地学者介入，萎缩为当下的闽军独撑局面。

（一）以"西化"话语体系为范式的南音本体音乐分析方法

"西化"话语体系指用西方音乐分析理论的研究方法，包括旋律分析、和声分析、曲式学分析、音乐技法分析、节奏分析、音乐风格分析等。这是西方音乐理论家根据西方艺术音乐的创作实践总结出来的一套话语体系，并随西方音乐创作实践的发展而不断发展。自 19 世纪末新文化运动

① 郑国权主编：《泉州弦管曲词总汇·前言》，中国戏剧出版社 2014 年版。

后，"西化"话语体系的音乐分析方法随着新音乐教育传入中国，为中国传统音乐研究提供了理论范式。至今，各所大学与音乐学院所教授的都是"西化"话语体系的本体音乐分析理论，其主体是静态曲式结构体系。这就免不了在中国传统音乐或地方乐种本体音乐研究过程中过多地借用与使用"西化"话语体系的本体音乐分析方法。但南音与西方艺术音乐有着天然的不同，若原封不动搬用"西化"话语体系的音乐分析方法，恐会引起某些不适应，所以在借用与直用时应根据"中化"甚至"本土化"术语做适度调整。

1. 术语表达与文化含义

首先是术语表达体现的文化含义。节拍、节奏、音程、动机、乐句、乐段、主题、对比、重复、变奏、曲式结构、配器等"西化"音乐分析术语，与中国传统音乐及南音相关，而中国传统音乐理论与南音音乐理论中便有类似的术语，所以，不一定直用"西化"话语体系的术语来表达。譬如"旋律"，这是"西化"术语，而中国传统音乐文化有"曲调"或"腔调"与之相对应。民间音乐家用"曲调"或"腔调"来表示他们所奏唱的旋律，南音术语用"腔韵"。又如"乐句"这一"西化"术语，中国传统音乐理论中借用文学句子的"句"来替换"乐句"，当然，大多数直用"乐句"。王耀华建构的"腔"术语体系用"腔句"。而南音术语也用"大韵""短韵""高韵""低韵"等来表述。再如"西化"术语"乐段"，中国传统音乐则用"段落"或"段"替换，南音用"节"。但南音的"节"通常比"乐段"大得多。所以在结构分析时，难免用到段落或乐段，在这方面，王耀华提出"腔段"概念。有些"西化"术语是中国传统音乐与南音术语所没有的，但又客观存在，所以也必须使用。譬如"音程"与"音级"概念。"多重大三度并置"就是直接用音程与核心音级概念。实际上，一些原本"西化"的基本术语已经因被大量使用而逐渐被称为"中性化"术语①，如上述提到的"旋律""音程"等。当然，完全使用"西化"话语

① 宋瑾于2005年在第七届全国音乐美学学术研讨会上发言《什么"音乐"的"美学"》中提出"中性化"概念，这里参照其含义。

体系有利于"与国际接轨",但也无形中泯灭了自身的文化。

2. 分析方法与新观念

以往的"西化"话语体系的分析方法重在研究乐曲的结构形式(曲式形态),而现代音乐理论则着重于结构过程的分析。"曲式形态"与"结构过程"是现代音乐分析的两个方面。赵晓生提出"音乐是一种话语系统,构建音乐系统的不仅仅是'语调'或'乐句',而是包括节奏特征、过程特征、音高特征、音响特征、组织特征在内的完整的、系统的时间话语系统"[①]。这种观点不再停留于传统静态的曲式结构上面,而是从时间与空间立体维度思考音乐,将音乐当成一种话语系统。

于苏贤《申克音乐分析理论概要》[②] 提出"结构水平的概念,将音乐作品中不同水平上的结构层次归纳为背景、中景和前景。背景是音乐作品中支持有机整体的最高结构形,前景是音乐作品中的细节的显示,中景则是背景与前景之间的结构层"。姚恒璐在《二十世纪作曲技法分析》[③] 中介绍了 20 世纪西方音乐分析法,这些分析法和思维本身有的就与中国传统结构思维十分接近,因为中国音乐的结构就是非常重过程的,其起伏连绵的陈述方式、技巧和天衣无缝的形态,往往超过了曲式框架的重要性。

若能将"西化"话语体系与当下新观念融入南音本体音乐分析中,相信在研究论阈上会有所突破。

(二)以"中化"话语体系为核心的南音本体音乐分析方法

南音是中国传统音乐之一,在很多方面都呈现为中国传统音乐的共性特征,因此,"中化"话语体系应成为南音本体音乐分析方法的核心。"中化"话语体系指用中国音乐分析理论的研究方法。中国传统音乐由来已久,至今积累了很多的音乐实践和结构原则,这些音乐实践和结构原则存活于各族传统音乐中。从历史文献来看,直至近代才有参照西方曲式结构理论来分析中国传统音乐并形成相应的音乐分析理论,他们从各自的角度

① 赵晓生:《音乐活性构造——对音乐分析学的一个新视角》,百度文库。

② 于苏贤:《申克音乐分析理论概要》,人民音乐出版社 1993 年版。

③ 姚恒璐:《二十世纪作曲技法分析》,上海音乐出版社 2000 年版。

出发，有力地推动了"中化"话语体系音乐分析理论和方法的发展。

1. 语言音乐学。语言音乐学是研究中国传统音乐本体结构中本源性特征的理论。关于语言与音乐的讨论，应该是中国文学与音乐学长期交融而形成的历史传统，魏晋以来就备受讨论。如王光祈在《中国诗词曲之轻重律》中说："吾国自魏晋以来，既有李登之声类、吕静之韵集、沈约之四声谱、孙恤之唐韵、刘渊之平水韵。"① 自元明清以来，周德清《中原音韵》等系列戏曲古典论著则主要研究戏曲音韵学。杨荫浏、赵元任、刘尧民、章鸣等人均专门讨论过语言与音乐的关系。于会泳《腔词关系研究》②从创作的角度探索唱腔与曲词的关系，但实际上也是一部音乐与曲词关系研究理论分析典范著作。2006 年迄今，钱茸发表了系列音乐语言学相关文章③，旨在借助语言学方法解析唱词音声，在传统乐谱类形态分析图示基础上，借鉴改良了黄妙秋与霍亚新的"调腔音高走向对比图"，形成一套唱词音声系统探究模式。

南音工尺谱谱字虽非唱词，然近似于唱词，希望能融此前语言音乐学的成果于南音本体音乐研究中，从曲词音声与谱字音声双重入手，探索有益的分析理论。

2. 音乐形态学。"中国民族音乐形态学是以中国传统音乐为对象，从音乐形态学一般理论所触及的各个方面，研究其艺术技术规律与民族特征的学科。当一般的音乐形态学旨在探寻音乐形态的普遍原理时，中国民族音乐的形态学旨在探寻民族的特殊规律。"④ 黄翔鹏与赵宋光借用"形态学"原理来研究中国传统音乐，为"中化"话语体系在南音本体音乐分析理论建构中的运用指出了方向。

3. 传统结构说。中国传统音乐大体上分为声乐分析理论和器乐分析

① 王光祈编著：《中国诗词曲之轻重律》，上海中华书局 1929 年版，第 1 页。

② 于会泳：《腔词关系研究》，中央音乐学院出版社 2008 年版。

③ 详见钱茸发表于《中央音乐学院学报》等期刊的《唱词音声析》系列论文。

④ 王耀华、杜亚雄编著：《中国传统音乐概论》，福建教育出版社 1999 年版，第12 页。

理论两类。声乐分析理论，一为各民族民歌的曲式结构理论。^① 杨匡民《湖北民歌三声腔及其组织结构》初次创建"汉民族五声性腔格系统表"。^②沈洽根据中国音乐特点首创"音腔说"^③。杜亚雄提出"摇声说"^④。蓝雪霏在研究民间音乐结构原则时提出"游移说"。^⑤ 二为传统戏曲唱腔理论，如板腔体、曲牌体以及曲牌板腔综合体。梅兰芳根据京剧唱腔规律形成"移步不变形"理论。董维松针对戏曲、曲艺音乐等具有程序性结构形态的特征提出程序识别法。^⑥ 器乐分析理论较多，如宝塔形、螺蛳结顶、金橄榄、鱼合八、叠唱、合头、合尾、缠达、联缀、连环、鼓子词、大曲（唐大曲）、套曲等。

李吉提《中国音乐结构分析概论》从音乐结构分析的角度出发，以大量实例举证分析中国传统音乐的审美特征、表情特点、音乐语言特色、音乐发展手法、结构功能与传统曲式等方面，提出了隐结构与显结构理论。^⑦王耀华《中国传统音乐结构学》^⑧ 在原《福建南曲与汉民族音乐结构层次》的基础上加以发展、丰富，建构了腔音、腔音列、腔节和腔韵、腔句、腔段、腔调、腔套与腔系等一套相对完善的中国传统音乐结构分析理论，符合中国带腔性音乐的基本规律，具有系统性、典型性。

在中国传统音乐分析理论上，音乐学家做出了有益的探索。这些结构原则的优点在于比较合乎中国音乐形态的实际情况。但不足的是，有的概念界定比较模糊，也缺少与其他音乐（包括西方音乐）结构理论的横向沟

① 童忠良、谷杰、周耘、孙晓辉：《中国传统乐学》，福建教育出版社 2004 年版，第 7 页。

② 杨匡民：《湖北民歌三声腔及其组织结构》，《中国音乐》增刊《民族音乐学论文集》，1981 年，第 183 页。

③ 沈洽：《音腔论》，《中央音乐学院学报》1982 年第 4 期。

④ 杜亚雄：《中国传统乐理教程》，上海音乐出版社 2004 年版。

⑤ 蓝雪霏：《论游移——中国民间音乐结构原则研究之一》，《音乐研究》2004 年第 4 期。

⑥ 董维松：《戏曲声腔的程序分析及方法》，《中国音乐》1990 年第 1 期。

⑦ 李吉提：《中国音乐结构分析概论》，中央音乐学院出版社 2004 年版，第 240 页。

⑧ 王耀华：《中国传统音乐结构学》，福建教育出版社 2010 年版。

通，比如变奏，中国的变奏方式与西方的变奏方式有着较大的区别。

4. 中西结合解析说

中西结合解析说指音乐理论家在分析与研究中国传统音乐时引入了"对比、再现、循环、变奏"等西方曲式结构概念。这是因为中国传统音乐中，有些曲式原则与西方这些曲式结构概念有相近之处。李西安、军驰在编著《中国民族曲式》（民歌、器乐部分）中也使用了"变奏体、循环体和综合体"的说法。[①] 这种说法的积极意义在于，使大家认识到，这些原则为中西音乐普遍使用的"共性结构原则"。但不足在于未能明确阐述其中国传统音乐结构原则与西方音乐曲式原则之间"个性结构"方面的区别，从而容易导致简单地将中国传统音乐纳入回旋、变奏等西方曲式理论范畴思考的后果。

从有关文献看，中国传统音乐分析理论一直比较保守，大凡研究中国传统音乐（民族音乐或民间音乐）的专家学者都依照和套用传统结构理论，尽量符合中国传统音乐文化规则。这种做法当然值得肯定，但从学科发展而言，似乎应该再拓展视野。南音本体音乐研究隶属于中国传统音乐研究，当以"中化"话语体系的本体音乐分析理论为核心。

（三）以"本土化"话语体系为辅助的音乐分析方法

"本土化"话语体系音乐分析方法的重点在于运用南音文化圈早已存在的术语。南音文化圈自古以来，已经形成了一套特有的"本土化"话语体系，如工尺谱、曲牌、曲词、曲诗、叫字、管门、滚门、腔韵、大韵、短韵、长韵、引腔伴字、撩拍、顿挫、韵眼、琵琶指法，以及箫弦法的直贯、过撩等。在以往南音本体音乐分析中"本土化"话语体系已经引起一些研究者重视。在将"本土化"话语体系作为辅助的音乐分析方法中，有几个问题值得注意。

1. "本土化"话语体系与音乐文本的关系

南音拥有自成一体的谱式系统，由谱字、撩拍、琵琶指法、曲词（指、曲）构成。在京、沪、闽的专家中，有些不熟悉南音工尺谱的，在

① 李西安、军驰编著：《中国民族曲式》，人民音乐出版社 1985 年版。

音乐文本选择上，只能借助于简谱或五线谱，参照音响来分析。所以他们大都采用"西化"话语体系或"中化"话语体系，远离南音"本土化"话语体系。这样的成果就不容易深入，也不容易为南音文化圈所接受。相反，若能在"西化""中化"话语体系基础上融入"本土化"术语，必将使得研究更为贴近南音音乐本身。如陈瑜结合南音工尺谱，将"西化""中化"与"本土化"术语融会贯通，在分析《荼蘼架》时表述："A 羽调，紧三撩。'大韵'主要分为高韵和低韵，高韵主要围绕乂工、^δ六、士、一这五个 C 宫系统的核心音作下行级进行。"该做法开创了南音滚门特征研究之先河。

2. "本土化"话语体系与"西化"方法论结合的关系

南音的骨谱肉腔，与"西化"方法论"申克分析法"有着天然的契合。20 世纪 50 年代，结构主义被引入音乐领域，1960 年代末，在此基础上采用了转换生成法。[①] 它借鉴语言学、音位学和语法的结构分析，关注不同乐思之间（横组合的分布）的相互关系，而同时性与再现则可将不同乐思（纵聚类的音位对立——区别性特征）直接并置起来，将音乐分为深层结构的骨架旋律和表层结构的旋律即兴形式或各种旋律变体（通过音乐语法转换生成）。这种做法实际上在申克（1867—1935）及其学生的音乐结构分析法中已经早有实践。

申克理论体系是结构主义哲学对音乐研究产生重要影响的标志。[②] 它以"背景、中景、前景"为音乐分层，并提出表层结构由深层结构转换而成的观点，很近似于江南丝竹的《五世同堂》。[③] 因而有人称之为"逆向思维"。它的优点是有利于我们对结构和审美中"共性"方面的认识，但也很容易抹掉作品中太多的重要信息，如曲式形态、风格要素等。

在众多西方音乐分析理论中，"申克分析法"逐渐被中国传统音乐分

① 汤亚汀著译：《音乐人类学——历史思潮与方法论》，上海音乐学院出版社 2008 年版。

② 于苏贤编著：《申克音乐分析理论概要》，人民音乐出版社 1993 年版。

③ 李吉提：《中国音乐结构分析概论》，中央音乐学院出版社 2004 年版，第 209 页。

析所接受,一些音乐理论家也开始关注到"申克分析法"对中国传统音乐分析的重要作用。如:李吉提提出了申克的"简化还原分析"对中国传统音乐分析的参考价值;① 滕祯将此方法用于她的硕士论文《刀郎木卡姆音乐的变异型态及其深层结构研究》②;曹本冶在《道乐论》中提出"任何一个科仪音乐传统都存有一些固定有限的、可以重复运用的骨干旋律因素(旋律型),它们对乐句和韵曲起着基础性的支柱作用,他将它们看作是科仪音乐'词库'中所储存的'词汇'。韵曲就是词库中取出适当的词汇,用重复、变奏、串连手法而构成的"③。此外,王学仲在《评剧音乐 DNA 探密——评剧音乐基因》④ 提出"阴形腔"与"阳形腔"。

由此,梳理好申克深层结构理论及其"背景、中景、前景"的"西化"分析法与南音"本土化"话语体系的关系,通过基因标识来分析这一乐种的生成,将有助于南音本体音乐分析方法的与时俱进。

南音学术研究环境进入了有史以来最佳境界。然而南音本体音乐研究成果,竟然在音乐文化研究逐渐占据主要地位的学术视阈中在慢慢成为一道消失的风景。这不禁令人担忧。我们既希望有更多来自泉州乃至福建之外的学者关注南音,也希望这些学者能深入南音文化圈,进入南音本体音乐领域。

南音作为优秀的地方乐种,它的音乐基因链有待进一步研究。正如王耀华常说:"我们极需要对中国音乐乃至地方乐种的音乐基因进行科学研究。"

在本体音乐分析理论与方法问题上,西方已经形成一套完整的理论体系,中国传统音乐也逐渐有了相当多的研究成果。以王耀华为代表的前辈学者已经在南音"本土化"话语体系方面积淀了丰硕的理论成果,但南音

① 李吉提:《中国音乐结构分析概论》,中央音乐学院出版社 2004 年版,第 254 页。

② 滕祯:《刀郎木卡姆音乐的变异型态及其深层结构研究》,中央音乐学院音乐学系 2008 届硕士学位论文。

③ 曹本冶、刘红:《道乐论》,宗教文化出版社 2003 年版,第 1～3 页。

④ 王学仲:《评剧音乐 DNA 探密——评剧音乐基因》,《乐府新声》2010 年第 2、3 期。

的"本土化"话语体系尚需深入人心，亟待引起后继者重视。笔者祈望南音研究者们协同努力，深入南音文化圈去搜集南音"本土化"术语，进而整理定义，重新整合建立成一套较为完善的"本土化"术语体系。笔者提倡合理适度兼容"西化""中化"与"本土化"话语体系，在南音本体音乐研究中，学者懂得并能用工尺谱文本与其他文本相互参照。

　　同时，南音"本土化"话语的建构既要向"西化""中化"汲取营养，还应该融入现代话语体系。诚如陈忠松所言"民间音乐作相似于传、注、解之类的阐释。这些阐释可以是用现代话语对历史语言作解，可以补正流传中的遗失与错讹，还可以透过作品展示更让人着迷的文化空间"①，南音本体音乐分析理论与方法的话语体系建构，也需要从当代话语汲取相似于"传、注、解"的阐释。

　　①　陈忠松：《民间音乐的阐释：小曲大义——以屯堡小调〈大闹元宵〉的研究为例》，《福建艺术》2014 年第 3 期。

第五章 闽台南音与南音戏之音乐关系个案分析
——以"陈三门"为主要研究对象

　　闽台南音散曲中，有大量来自南音戏传统剧目的唱腔；闽台南音戏唱腔中，也大量吸收闽台南音散曲，二者在滚门、曲牌等方面有着密切关系。闽台南音与南音戏曲牌曲目关系主要体现为南音与小梨园、上路戏、下南戏、高甲戏的音乐关系。自明嘉靖以来，闽台南音曲牌曲目中，共有200多支"陈三门"曲牌曲目，《陈三五娘》在闽台梨园戏、高甲戏的剧目中长盛不衰。闽台南音与南音戏关系最密切的为"陈三门"曲牌曲目。由此，本篇以"陈三门"曲牌曲目为主要研究对象，通过梳理闽台南音与南音戏曲牌曲目关系，进而以个案的形式比较分析二者曲牌曲目音乐异同，总结归纳闽台南音与南音戏在撩拍速度、结构组织、曲调句式、润腔法等方面的关系，以及与现场演绎的排场、唱法等方面的关系。

第一节　闽台南音与南音戏中"陈三门"曲牌曲目关系

　　闽台南音指套与散曲中，与"陈三门"故事有关的曲牌曲目很多，但这些曲牌曲目并非都出现于南音戏《陈三五娘》中。明嘉靖《荔镜记》中最早载有"陈三门"曲牌曲目，此后明万历《荔枝记》，清顺治、道光、光绪的《荔枝记》，蔡尤本口述的《陈三五娘》不同版本中，或保存，或增添发展，或删除一定的曲牌曲目，使得现存《陈三五娘》故事更趋合理，与南音相互吸收的曲牌曲目也更多。闽台高甲戏也都有《陈三五娘》的相关故事，如厦门金莲升高甲戏团的《审陈三》《益春告御状》。台湾高

甲戏则有传自梨园戏的折子戏《小七送书》《益春留伞》。

一、闽台南音中"陈三门"曲牌曲目

闽台南音中"陈三门"曲牌曲目，最早收录在《明刊三种》历史文献中。此后，受梨园戏《荔镜记》影响，一方面吸收了戏曲中曲牌曲目，另一方面进行南音曲牌曲目创作，推动了南音"陈三门"曲牌曲目的历史发展。

根据《泉州弦管曲词总汇》"陈三门"曲牌曲目梳理，可知共有200多支曲，该总汇对曲词内容作了简要分析。

（一）与《陈三五娘》戏文有关系的曲牌曲目

闽台南音中，与《陈三五娘》戏文有关系的曲牌曲目，包括取材于多版本《荔镜记》与多种版本同曲目，有词有谱的共143支，具体如下：

《长潮阳春带慢尾·一年光景》《潮阳春·望吾乡·人声共鸟声》《长滚带慢头·越护引·三更鼓》《中滚·三更人》《长潮阳春带慢头·三哥暂宽》《长潮阳春·三哥暂宽》《长潮阳春·三哥回心》《潮阳春·三哥回心》《福马过短滚·三哥莫得》《福马叠·三哥生标致》《柳摇金·三哥芳心》《长潮阳·小妹听》《北叠·小妹听说》《长潮阳春·小妹听说》《柳摇金带慢尾·小妹恩德》《双闺叠·马牵带》《沙淘金·心头愁闷》《玉交枝过金钱花·心头烦恼》《北相思过叠韵悲·为着三哥》《短滚叠·为荔枝》《小倍·青绣鞋·为三哥》《双闺过福马郎·劝三哥》《双闺过短滚·劝三哥》《短滚·劝三哥》《金钱花过短滚·劝三哥》《金钱花·劝三哥》《声声闹叠·劝告阿娘》《潮阳春叠·劝告阿娘》《叠韵悲·劝阿娘》《水车歌叠·劝阿娘》《潮阳春·望吾乡·月半纱窗》《玉交枝·南北交·今旦八死》《序滚·今旦骑马》《长滚过中滚·书今写了》《短中滚·书今写了》《长潮阳春（潮韵悲）·元宵时》《潮阳春·望吾乡·元宵灯下》《步步娇·元宵时》《长潮阳春·中秋月》《潮阳春·望吾乡·中秋月照》《潮阳春叠·中秋月光》《双闺·记当初》《北青阳·对只菱花》《潮阳春叠·且喜得到》《步步娇叠带慢尾·且喜得到》《水车歌·团代人传书》《叠韵悲·团劝阿

娘》《望远行叠·叵耐林大》《水车歌·共君断约》《潮调·因送哥嫂》《相思引·因送哥嫂》《短相思·因送哥嫂》《慢·年久月深》《长潮阳春·年久月深》《玉交枝·刑罚》《短潮·刑罚》《潮阳春叠（紧潮）·刑罚》《潮阳春过潮叠·当天下纸》《潮调·有缘千里》《潮阳春·有缘千里》《水车歌·阮阿娘》《长潮阳春·早起日上》《越护引·纱窗外》《麻婆子·听见门楼》《长潮阳春·听见杜鹃》《锦板·听见杜鹃》《双闺叠·听见叫》《三脚潮叠带慢尾·听见外头》《柳摇金·听伊说》《喊嗽滚·告阿娘》《短滚叠·告月娘》《长潮阳春·阿娘听囝》《潮阳春·阿娘听囝》《潮阳春·阿娘反复》《潮阳春叠·阿娘一病》《潮阳春叠·阿娘守深闺》《潮阳春叠·阿娘莫羞耻》《潮阳春叠·阿娘莫做声》《潮阳春·陈三瞑日》《长潮阳春·陈三言语》《福马郎·忍除八死》《二调过长逐水流·念伯卿》《潮阳春叠·孤栖闷》《长滚·潮迓鼓·幸逢太平》《长潮阳春·幸逢太平》《潮阳春叠·相思病》《尪姨叠·相共上楼》《金钱花·咱三人》《序滚·值年六月》《双闺·恨爹妈》《中滚带慢尾·恨知州》《七撩倍士·汤瓶儿·恨丁蛊》《北叠·恨丁蛊》《玉交枝叠过望远行叠·看见益春》《水车歌·看恁阿娘》《潮调·恍惚残春》《潮阳春·恍惚残春》《潮阳春·望吾乡·拜告月娘》《七撩倍士过长潮阳春·思想情人》《福马叠·荔枝为媒》《福马郎带慢尾·荔枝为媒》《序滚叠·荔枝满树红》《潮阳春·前日相逢》《驻云飞·绣厅清彩》《望吾乡·绣成孤鸾》《潮阳春·望吾乡·绣成孤鸾》《慢·绣帏青冷》《玉交枝·娘子捍定》《福马郎·娘子心闷》《福马郎·娘子果有心》《玉交枝带慢头·娘子且把定》《玉交枝·娘囝相随》《潮阳春·娘子》《水车歌叠·夏天景致》《潮阳春·益春》《长水车歌·益春听》《长潮阳春·益春听说》《北叠·益春生成》《北叠·益春不嫁》《浆水令叠过相思引叠·谁知房内》《长潮阳春·谁人亲像》《长潮阳春·谁人出世》《潮阳春叠·谁想咱一身》《长滚·鹊踏枝·高楼上》《柳摇金带慢头·笑你呆痴》《中滚过玉交枝·差遣益春》《长玉交枝·配崖州》《潮阳春叠·班头爷》《潮阳春叠·偷身出去》《柳摇金·黄五娘心行歹》《尪姨叠·彩楼经过》《金钱花·菱花镜台》《长滚·尊兄听告》《长滚·大迓鼓·尊兄

听告》《小倍过长玉交枝·想起来》《潮阳春·五开花·想起前日》《双
闺·暗想起》《叠韵悲过竹马儿·感谢小妹》《玉交枝过潮阳春·感谢恁好
意》《四锦叠·催迁三哥》《北·精神顿》《滚·精神顿》《潮阳春·三脚
潮·精神顿》。

　　（二）与《陈三五娘》戏文无关联的曲牌曲目

　　闽台南音中，与《陈三五娘》戏文无直接联系的共 68 支，具体如下：
《长潮阳春·马上郎君》《中滚十八腔·心头恨》《中滚十三腔·心头闷》
《中滚过短滚·心内欢喜》《七撩倍士·心头烦恼》《二调·集宾贤过长水
车带�·无艺行到》《长水车歌带慢头（又名满江春）·为我君》《相思
引叠·元宵灯下》《锦板·今宵相会》《福马郎·元宵十五》《长尪姨歌带
慢头·元宵时》《福马叠·六月荔枝》《潮阳春叠·六月荔枝》《倍工·叠
字双·头茹髻敧》《驻云飞过野风潺·记得当初时》《双闺·记古时》《竹
马儿·记当初》《中滚五遇反·记当初》《七撩倍士·记得楼前》《柳摇
金·记得元宵》《倍工·碧玉琼·对只菱花》《长尪姨歌·叫李姐》《潮阳
春·望吾乡过潮叠·月半西窗》《福马郎·共君相随》《长滚·因见鸳鸯》
《中滚·因为荔枝》《福马郎·自细出世》《长逐水流·因为元宵》《长滚·
大迓鼓·西风一起》《双闺·尽日相思》《长银柳丝·当天发愿》《倍工过
相思引·阮身所望》《双闺·阮阿娘》《长水车歌过长尪姨歌·阮一身》
《北叠·老爷听说》《柳摇金·寻思去留》《序滚·多少可恨》《玉交枝过金
钱花·更深露水滴》《长尪姨歌·我一心》《北相思·我为你》《柳摇金
叠·我为你》《水车歌·我小妹》《中滚十三腔·听门楼》《长潮阳春·鹧
鸪啼·听见门楼》《双闺叠·听见叫心带疑》《长潮阳春·听见檐前》《锦
板·南北交·告老爷》《南浆水·告老爷》《水车歌·过逐水流·伯卿到
只》《水车歌过姨叠·伯卿到只》《双闺叠·阿娘说》《柳摇金·阿娘掠
心》《长潮阳春·阿娘差遣》《序滚过声声闹·念伯卿》《序滚过福马郎·
念伯卿》《沙淘金（长福马）·孤灯独对》《潮阳春叠·孤栖无意》《长潮
阳春·幸逢元宵》《越恁好·放落忧心》《潮阳春叠·林大歹行》《相思
引·相思怨》《潮阳春叠带慢尾·咱三人》《长玉交枝·恨父母》《潮阳

叠·益春不嫁》《尪姨歌·益春妹》《锦板·笑煞林大》《相思引·九连环·想起当初》《倍工·三台令·薄情人》。

此外，明嘉靖《荔镜记》有的曲目，未见于现存南音曲目的共 10 支，具体如下：《望吾乡·困睏无意点胭脂》《叵耐障般》《一封书·薄缘姜》《黄莺儿犯·无意点胭脂》《黄莺儿犯·西风天做寒》《黄莺儿犯·你迢递去》《黄莺儿犯·衣裳不肯收接》《下山虎·咱一对夫妻》《一封书·薄行姜》《相思引·一番雨过》。

二、闽台《荔镜记》戏出与曲牌曲目

"陈三五娘"故事来源于泉潮两地的民间故事。"宋末，陈三之'兄必贤，登景炎间进士'。按'景炎'为宋末益王年号。"[①] 若按此条材料，陈三故事当发生于宋末。但是，"（一九）五五年七月间，中国曲艺研究会薛汕同志，在潮州看到黄九郎的墓及墓铭，确定这故事发生的年代为明朝"[②]。黄五娘的父亲黄九郎是明代人。从两条资料可知，有可能是好事者将两个不同朝代的人的事迹串在一起，形成了后来的《荔枝记》。虽然"陈三五娘"故事有多种说法，但明嘉靖以前，《荔镜记》已存在泉腔与潮腔两种版本无可争议。明清以来，泉潮两地将两种版本《荔镜记》融合，明嘉靖《荔镜记》、明万历《荔枝记》、清顺治《荔枝记》、清道光《荔枝记》、清光绪《荔枝记》一脉相承，直至蔡尤本口述本《陈三五娘》以及台湾吕锤宽与吴素霞收藏的《荔镜记》时，才有着或多或少的变化发展。高甲戏《审陈三》讲述了私奔后陈三五娘的遭遇与最终团圆，但突出了"审陈三"的经历。高甲戏《益春告御状》则是以益春为主角，讲述了林陈两家因婚姻结仇，林家害陈家，益春为其主伸冤告御状的事迹。该本仅是以"陈三五娘"故事为发展起因，实际上只是"陈三五娘"故事的衍生品。

① 福建省第二期戏曲研究班改编：《陈三五娘》之"人物介绍"，国语本初稿，1952 年 12 月。

② 梨园戏《陈三五娘》前记，1958 年春。

（一）闽台《荔镜记》戏出的历史衍化

经过梳理明嘉靖《荔镜记》、明万历《荔枝记》、清顺治《荔枝记》、清道光《荔枝记》、清光绪《荔枝记》、蔡尤本口述本《陈三五娘》①、吕锤宽藏本《荔镜记》、吴素霞藏本《荔镜记》的戏出，我们不难发现这些版本的"陈三五娘"戏出各有不同，从中可窥探《荔镜记》的历史发展轨迹。

首先，八种版本里的主要故事人物陈三、五娘、益春、林大等与主要故事情节均一脉相承。

其次，戏出运用方面，其中：八种版本均有送兄/送嫂、赏春、睇灯、游街投荔、磨镜、绣孤鸾、私会七出；七种版本有投井、扫厝、代捧盆水、赏花、月下自叹/相思、益春送花、私奔七出；跳墙一出为台湾版本所有、益春留伞一出自顺治本后成为经典折子；投井一出在蔡尤本补充本中有意删除之，是为了突出完整的喜剧风格，删除了"投井"等场中的悲剧成分。②

再次，明嘉靖本与明万历本有相对独特的出目，前者如运使登途、辞兄归省、祷告嫦娥等，后者如潘金送陈、打扫神殿、求神抽签等。台湾版本中，吕锤宽收藏本至私奔就结束了；吴素霞藏本中，私奔之后的出目未能拍全。

此外，在戏出次序安排方面，各版本大体一致，只有个别版本调整次序，但主要内容都承袭下来。各版本戏出如下表格：

① 蔡尤本口述本，许志仁、蔡维恭、刘玉监、邱允汀补述记录本，吴捷秋《论〈陈三五娘〉》，中国戏剧出版社 1996 年版，第 193 页。

② 梨园戏《陈三五娘》前记，1958 年春。

明嘉靖《荔镜记》引子+54出	明万历《荔枝记》引子+47出（出目名称笔者所添）	清顺治《荔枝记》35出	清道光《荔枝记》46出	清光绪《荔枝记》44出	蔡尤本《陈三五娘》22出	吕锤宽《荔镜记》17出	吴素霞《荔镜记》22出
《薛来赴任》	第1出《与兄践行》	《与兄践行》	《送兄践行》	《送兄践行》	《送哥嫂》	《送嫂》	《送嫂》
《花园游赏》	第2出《花园游赏》	《五娘赏花》	《五娘赏春》	《五娘赏春》	《睇灯》	《赏春》	《赏春提灯》
《运使登途》	第3出《潘金送陈》						
《邀朋赏灯》	第4出《驿承伺接》						
《五娘赏灯》	第5出《林大邀朋》	《林大邀朋》	《林大邀朋》	《林大邀朋》	《林大答歌》	《提灯》	《赏灯》
《灯下搭歌》	第6出《益春请李姐》		《益春请李姐》	《益春请李姐》			
《士女同游》	第7出《五娘赏灯》	《五娘看灯》	《元宵赏灯士女答歌》	《元宵赏灯士女答歌》			
《林郎托媒》	第8出《林大托媒》		《林大托媒》	《林大托媒》			
《驿承伺接》							
《李婆求亲》			《黄门求亲》	《黄门求亲》		《说亲》	

续表

明嘉靖《荔镜记》引子十54出	明万历《荔镜记》引子十47出（出目名称笔者所添）	清顺治《荔枝记》35出	清道光《荔枝记》46出	清光绪《荔枝记》44出	蔡尤本《陈三五娘》22出	吕锤宽《荔镜记》17出	吴素霞《荔镜记》22出
《辞兄归省》							
《李婆说亲》	第9出《李婆送亲》		《林门纳聘》	《林门纳聘》			
《责媒退聘》	第10出《责媒退聘》	《打媒姨》	《五娘责媒》	《五娘责媒》			
《命婆训女》	第11出《命婆训女》		《命婆训女》	《命婆训女》			
《别兄回潮》	第12出《别兄回潮》		《训女就婚》	《训女就婚》			
《五娘投井》	第13出《五娘投井》	《五娘投井》	《五娘投井》	《五娘投井》		《投井》	《投井》
《打扫佛殿》	第14出《打扫佛殿》		《别兄回潮》	《别兄回潮》			
《求神抽签》	第15出《求神抽签》		《遇歇李公》	《遇歇李公》			
《结彩抛荔》	第15出《结彩投荔》	《伯卿游街》	《伯卿游街投荔枝》	《伯卿游街》	《过楼投荔》	《打荔枝》	《回潮投荔枝》
《登楼抛荔》	第16出《见李公》	《见李公》	《求艺李公》	《求艺李公》		《求亡》	《求亡》
《陈三学磨镜》	第17出《伯卿磨镜》	《伯卿磨镜》	《伯卿磨镜设计为奴》	《伯卿磨镜设计为奴》	《磨镜》	《磨镜》	《磨镜》

续表

明嘉靖《荔镜记》引子＋54出	明万历《荔枝记》引子＋47出（出目名称笔者所添）	清顺治《荔枝记》35出	清道光《荔枝记》46出	清光绪《荔枝记》44出	蔡尤本《陈三五娘》22出	吕锤宽《荔镜记》17出	吴素霞《荔镜记》22出
《打破宝镜》							
《祝告嫦娥》							
《陈三扫厅》	第18出《伯卿扫厅》	《伯卿扫厅》	《伯卿扫厅》	《伯卿扫厅》		《扫厅》	《扫厅》
	第19出《代捧盆水》	《代捧盆水》	《代捧盆水》	《代捧盆水》	《捧盆水》	《捧盆水》	《捧盆水》
					《后花园》		
《梳妆意懒》		《五娘梳妆》	《五娘赏花》	《五娘赏花》	《赏花》	《赏花》	《赏花》
《求计达情》						《跳墙》	《跳墙》
《园内花开》	第20出《月下自叹》	《月下自叹》	《月下自叹》	《月下自叹》		《相思》	《相思》
《陈三得病》	第21出《陈三得病》						
	第22出《安童寻主》	《安童寻三爹 益春留伞》	《安童寻主》				《益春送书》
							《安童寻主》
	第23出《益春留陈》	《益春留陈》	《益春留伞》		《留伞》	《留伞》	《留伞》

续表

明嘉靖《荔镜记》引子十54出	明万历《荔镜记》引子十47出（出目名称笔者所添）	清顺治《荔枝记》35出	清道光《荔枝记》46出	清光绪《荔枝记》44出	蔡尤本《陈三五娘》22出	吕锤宽《荔镜记》17出	吴素霞《荔镜记》22出
《五娘刺绣》	第24出《五娘刺绣》	《巧绣孤鸾》	《刺绣孤鸾五娘私约》	《刺绣孤鸾五娘私约》	《绣孤鸾》	《绣孤鸾》	《绣孤鸾》
	第25出《林大催亲》	《林大催亲》	《林大催亲》	《林大催亲》		《约会》	《约会》
《益春退约》		《益春退约》	《益春退约》	《益春退约》			
《再约佳期》	第26出《再约佳期》	《私会佳期》	《私会佳期》	《私会佳期》	《私会》	《私会》	《私会》
	第27出《益春送花》	《益春送花》	《益春送花》	《益春送花》	《簪花》		《益春送花》
《鸾凤合同》	第28出《鸾凤合同》						
《林大催亲》							
《李婆催亲》							
《赤水收租》	《赤水收租》第29出	《上庄收租》	《上庄收租》	《上庄收租》			《赤水庄收租》
《计议归宁》	第30出《计议归宁》	《设计私奔》	《设计私奔》	《设计私奔》	《私奔》		《私奔》
《走到花园》	第31出《私奔》						

续表

明嘉靖《荔镜记》引子+54出	明万历《荔枝记》引子+47出（出目名称笔者所添）	清顺治《荔枝记》35出	清道光《荔枝记》46出	清光绪《荔枝记》44出	蔡尤本《陈三五娘》22出	吕锤宽《荔镜记》17出	吴素霞《荔镜记》22出
	第32出《出城》						
	第33出《庙内烧香》						
《闺房寻女》	第34出《闺房寻女》						
《途遇小七》	第35出《途遇小七》	《阿妈寻五娘》	《阿妈寻五娘》	《阿妈寻五娘》			
《登门通婚》		《小七报阿公》	《小七报阿公》	《小七报阿公》			
			《林门讨亲》	《林门讨亲》			
《词告知州》	第36出《词告知州》	《林大告状》	《林大告状》	《林大告状》			
《渡过溪州》	第37出《渡过溪州》						
《公人过渡》							
《旅馆叙情》							
《灵山说誓》							
《途中调捉》	第38出《公差拘拿》	《公差拘拿》	《公差擒拿》	《公差锁拿》	《公差捉拿》		
《知州判词》	第39出《知州判词》	《审奸情》	《鞫审奸情》	《鞫审奸情》	《审奸情》		

续表

明嘉靖《荔镜记》引子+54出	明万历《荔枝记》引子+47出（出目名称笔者所添）	清顺治《荔枝记》35出	清道光《荔枝记》46出	清光绪《荔枝记》44出	蔡尤本《陈三五娘》22出	吕锤宽《荔镜记》17出	吴素霞《荔镜记》22出
《收监送饭》	第40出《收监送饭》	《五娘探牢》	《五娘探牢》	《五娘探牢》	《探牢》		
《叙别发配》	第41出《起解崖州》	《起解崖州》	《起解崖州》	《起解崖州》	《起解》		
《救升都堂》	第42出《发配崖州》	《发配崖州》	《发配崖州》	《发配崖州》	《小闷》		
《忆情自叹》	第43出《忆情自叹》	《五娘思君》	《五娘思君》	《五娘思君》	《大闷》		
《途遇佳音》		《遣送封书》	《遣送封书》	《遣送封书》	《抢解》		
《小七递简》	第44出《小七递简》	《小七送书见三爹》	《小七送书见三爹途遇三童》	《小七送书见三爹》			
《驿递遇兄》	第45出《小七道喜》	《遇兄升迁》	《遇兄荣归》	《遇兄荣归》	《遇兄》		
《同革知州》	第46出《同革知州》	《提革知州》	《提革知州》	《提革知州》			
《再续姻亲》			《送聘成亲》	《送聘成亲》			
《衣锦回乡》							
《合家团圆》	第47出《合家团圆》	《成亲团圆》	《合家团圆》	《合家团圆》	《说亲》		《合家团圆》

另，高甲戏《审陈三》的戏出共九场，分别为归途、刑罚、发配、送书、遇兄、再审、抢亲、三审、团圆。《益春告御状》戏出也是九场，分别为被愚、抄家、吞金、乔装、误投、脱逃、遇救、诉冤、除奸。[①]

（二）闽台《荔镜记》曲牌的历史衍化

明嘉靖《荔镜记》至蔡尤本口述本[②]的曲牌，也是随历史衍化，从南戏曲牌至南音曲牌，其间经历了五百多年。

1. 明嘉靖《荔镜记》中的曲牌

明嘉靖《荔镜记》中的曲牌有 81 种，【尾声】【余文】【慢】也算在内，分别为：【西江月】【粉蝶儿】【菊花新】【大河蟹】【锦缠（田）道】【扑灯蛾】【八声甘州】【赏宫花】【四边静】【滴溜子】【大迓鼓】【皂罗袍】【水车歌】【一封书】【长生道引】【答歌】【缕缕金】【好姐姐】【卒地当】【卒锦富】【望吾乡】【挂真儿】【催（推）拍】【川拨棹】【风入松（潮腔）】【驻云飞（潮腔）】【光光（么么）乍】【得胜令】【浆水令】【红衲袄】【四朝元】【玉交枝】【五更子】【金钱花】【骏（俊）甲马】【耍孩儿】【北上小楼】【剔银灯】【歌蛾】【七娘子】【傍妆台】【误佳期】【黄莺儿（潮腔）】【蛮牌令】【夜行船】【梁州序（潮腔）】【虞美人】【双鸂鶒】【铧锹儿】【锁南枝】【销金帐】【孝顺歌】【醉扶归（潮腔）】【胜葫芦】【步步娇】【梨花儿】【西地锦】【地锦当】【绣停针】【风捡才】【秋夜月】【刮（拈）地风】【江儿水】【水底鱼儿】【香罗带】【香柳娘】【生地狱】【齐云阵】【伤春令】【越护引】【临江仙】【一江风】【门黑麻】【双凤飞】【五供养】【四句慢】【排歌】。其中，属于潮腔有【风入松】【驻云飞】【黄莺儿】【梁州序】【醉扶归】四支。前面用过的曲牌标【前腔】。

2. 明万历《荔枝记》中的曲牌

明万历《荔枝记》中的曲牌曲目有 40 种，包括【慢】【尾声】，分别为：【粉蝶儿】【锦缠道】【地锦当】【金钱花】【滴溜子】【出队子】【耍孩

① 厦门市台湾艺术研究所编：《审陈三》《益春告御状》（剧本），见《厦门市高甲戏优秀剧目选》，中国戏剧出版社 2009 年版。

② 福建省第二期戏曲研究班改编：《陈三五娘》，国语本初稿，1952 年 12 月。

儿】【大迓鼓】【菊花新】【剔银灯】【赏宫花】【驻云飞】【浆水令】【望吾乡】【双鸂鶒】【红衲袄】【皂罗袍】【黑麻序】【四朝元】【缕缕金】【霸陵桥】【仙花子】【新增南北梦科四朝元】【太平歌】【黄莺儿】【梁州序】【石竹花】【四边静】【月儿高】【醉扶归】【金井梧桐】【庭前柳】【蛮牌令】【雁过沙】【风入松】【水底鱼儿】【一封书】。前面用过的曲牌标【前腔】。

3. 清顺治《荔枝记》中的曲牌

清顺治《荔枝记》中的曲牌有 32 种，包括【慢】【尾声】，分别为：【粉蝶儿】【锦缠（田）道】【赏宫花】【四朝元】【皂罗袍】【红衲袄】【望吾乡】【滴溜子】【缕缕金】【黄莺儿】【金钱花】【四边静】【剔银灯】【浆水令】【风入松】【泣颜回】【玉交枝】【扑灯蛾】【得胜令】【水车歌】【步步娇】【西地锦】【光光乍】【耍孩儿】【销金帐】【北云飞】【好月儿】【北四朝元】【潮调】【破阵子慢】。前面用过的曲牌标【前腔】【如玉】。

4. 清道光、光绪《荔枝记》中的曲牌

清道光《荔枝记》中仅用了【尾合】【尾声】两种曲牌。清光绪《荔枝记》中仅用了【尾声】一种曲牌。

5. 蔡尤本《陈三五娘》中的曲牌

蔡尤本《陈三五娘》中的曲牌有 28 种，包括【慢】【慢头】，分别为：【双闺】【散板】【双闺叠】【长滚】【尪姨叠】【玉交枝】【北叠】【泣秦娥】【福马】【长潮】【小倍】【浆（将）水】【思君】【倍士长潮】【望吾乡】【中寡】【短相思】【中滚】【士滚】【序滚】【水车调】【北调】【逐水流】【玉交】【潮调】【潮叠调】。相同的曲牌用【前腔】。

6. 吕锤宽藏本《荔镜记》中的曲牌

吕锤宽藏本《荔镜记》中，有四空管、五空管、倍士管、五空四仪管曲牌 28 种，包括【福马郎】【望吾乡】【浆（将）水叠】【小倍·红袄】【望远行】【长滚】【倍滚】【双闺】【玉交】【倍士潮叠】【北调·泣颜回】【四腔叠】【短滚】【金钱北】【潮阳春】【缕缕金】【长潮阳】【北相思】【短相思】【北青阳】【北调】【寡北犯倍士】【落一朝清】【慢头】，涉及四种大谱【花玉兰】【三叠尾】【八展舞】（第二节起）【梅花操】（第五节）。相同的

曲牌用【如玉】。

7. 吴素霞藏本《荔镜记》中的曲牌

吴素霞藏本《荔镜记》中，有四空管、五空管、倍士管、五空四仪管曲牌12种，包括【玉交】【望远行】【浆（将）水叠】【慢头】【双闺】【生地狱】【金钱北】【望吾乡】【五空管·福马郎】【又调红衲袄】【五开花】【长滚】。相同的曲调用【又调】。

为了便于比较，上述版本中曲牌列表如下：

序号	明嘉靖《荔镜记》	明万历《荔枝记》	清顺治《荔枝记》	清道光《荔枝记》	清光绪《荔枝记》	蔡尤本《陈三五娘》	吕锤宽《荔镜记》	吴素霞《荔镜记》
1	【粉蝶儿】	【粉蝶儿】	【粉蝶儿】	【尾合】	【尾声】	【福马】	【福马郎】	【五空管·福马郎】
2	【望吾乡】	【望吾乡】	【望吾乡】	【尾声】		【望吾乡】	【望吾乡】	【望吾乡】
3	【浆水令】	【浆水令】	【浆水令】			【浆水】	【浆水叠】	【浆水叠】
4	【红衲袄】	【红衲袄】	【红衲袄】			【思君】	【小倍·红袄】	【又调红袄】
5	【锦缠道】	【锦缠道】	【锦缠道】			【双闺叠】	【望远行】	【望远行】
6	【赏宫花】	【赏宫花】	【赏宫花】			【长滚】	【长滚】	【长滚】
7	【四朝元】	【四朝元】	【四朝元】			【泣秦娥】	【倍滚】	【五开花】
8	【双鹨鹩】	【雁过沙】	【北四朝元】			【双闺】	【双闺】	【双闺】
9	【玉交枝】	【地锦当】	【玉交枝】			【玉交枝】	【玉交】	【玉交】
10	【生地狱】	【驻云飞】	【好月儿】			【尪姨叠】	【落一朝清】	【生地狱】
11	【金钱花】	【金钱花】	【金钱花】			【慢头】	【慢头】	【慢头】
12	【风入松】（潮腔）	【风入松】	【风入松】			【中滚】	【金钱北】	【金钱北】
13	【皂罗袍】	【皂罗袍】	【皂罗袍】			【中寡】	【倍士潮叠】	
14	【四边静】	【四边静】	【四边静】			【长潮】	【长潮阳】	

续表

序号	明嘉靖《荔镜记》	明万历《荔枝记》	清顺治《荔枝记》	清道光《荔枝记》	清光绪《荔枝记》	蔡尤本《陈三五娘》	吕锤宽《荔镜记》	吴素霞《荔镜记》
15	【滴溜子】	【滴溜子】	【滴溜子】			【北叠】	【四腔叠】	
16	【缕缕金】	【缕缕金】	【缕缕金】			【双闺叠】	【缕缕金】	
17	【黄莺儿】（潮腔）	【黄莺儿】	【黄莺儿】			【小倍】	【寡北犯倍思】	
18	【剔银灯】	【剔银灯】	【剔银灯】			【逐水流】	【北青阳】	
19	【大河蟹】	【慢】	【慢】			【慢】	【短滚】	
20	【大迓鼓】	【大迓鼓】	【泣颜回】			【短相思】	【短相思】	
21	【扑灯蛾】	【菊花新】	【扑灯蛾】			【散板】	【北相思】	
22	【得胜令】	【出队子】	【得胜令】			【潮叠调】	【潮阳春】	
23	【水车歌】	【太平歌】	【水车歌】			【水车调】	【北调·泣颜回】	
24	【光光乍】	【仙花子】	【光光乍】			【北调】	【北调】	
25	【步步娇】	【黑麻序】	【步步娇】			【士滚】	【八展舞】（第二节起）	
26	【西地锦】	【霸陵桥】	【西地锦】			【序滚】	【花玉兰】	
27	【耍孩儿】	【耍孩儿】	【耍孩儿】			【潮调】	【梅花操】（第五节）	
28	【销金帐】	【庭前柳】	【销金帐】			【寡北】	【三叠尾】	
29	【驻云飞】（潮腔）	【石竹花】	【北云飞】					
30	【醉扶归】（潮腔）	【醉扶归】	【潮调】					
31	【梁州序】（潮腔）	【梁州序】	【破阵子慢】					
32	【尾声】	【月儿高】	【尾声】					

续表

序号	明嘉靖《荔镜记》	明万历《荔枝记》	清顺治《荔枝记》	清道光《荔枝记》	清光绪《荔枝记》	蔡尤本《陈三五娘》	吕锤宽《荔镜记》	吴素霞《荔镜记》
33	【八声甘州】	【金井梧桐】						
34	【一封书】	【一封书】						
35	【地锦当】	【蛮牌令】						
36	【菊花新】	【水底鱼儿】						
37	【长生道引】	【双鸂鶒】						
38	【答歌】	【新增南北梦科四朝元】						
39	【卒锦富】	【慢】						
40	【卒地当】	【尾声】						
41	【蛮牌令】							
42	【挂真儿】							
43	【催拍】							
44	【扑灯蛾】							
45	【川拨棹】							
46	【水底鱼儿】							
47	【五更子】							
48	【好姐姐】							
49	【歌蛾】							
50	【骏甲马】							
51	【北上小楼】							
52	【七娘子】							
53	【傍妆台】							
54	【误佳期】							

续表

序号	明嘉靖《荔镜记》	明万历《荔枝记》	清顺治《荔枝记》	清道光《荔枝记》	清光绪《荔枝记》	蔡尤本《陈三五娘》	吕锤宽《荔镜记》	吴素霞《荔镜记》
55	【夜行船】							
56	【铧锹儿】							
57	【锁南枝】							
58	【孝顺歌】							
59	【梨花儿】							
60	【风捡才】							
61	【停绣针】							
62	【香罗带】							
63	【香柳娘】							
64	【一江风】							
65	【虞美人】							
66	【秋夜月】							
67	【刮地风】							
68	【江儿水】							
69	【门黑麻】							
70	【齐云阵】							
71	【越护引】							
72	【伤春令】							
73	【胜葫芦】							
74	【临江仙】							
75	【双凤飞】							
76	【五供养】							
77	【四句慢】							

续表

序号	明嘉靖《荔镜记》	明万历《荔枝记》	清顺治《荔枝记》	清道光《荔枝记》	清光绪《荔枝记》	蔡尤本《陈三五娘》	吕锤宽《荔镜记》	吴素霞《荔镜记》
78	【西江月】							
79	【排歌】							
80	【慢】							
81	【余文】							

上表可知，其一，道光本《荔枝记》、光绪本《荔枝记》仅标【尾声】，未标其他曲牌。虽然这两种版本没有标曲牌名，但是曲牌文词均承续了顺治本。二者同名戏出，前者有曲牌名的文词，后者文词与前者基本相同，但曲牌名失传。

其二，明嘉靖本、万历本与清顺治本的曲牌中，共用曲牌 14 支，即【粉蝶儿】【锦缠道】【赏宫花】【四朝元】【皂罗袍】【红衲袄】【望吾乡】【滴溜子】【缕缕金】【黄莺儿】【金钱花】【四边静】【剔银灯】【浆水令】；明嘉靖本与清顺治本共用曲牌 25 支，除了上述 14 支外，还有【泣颜回】【玉交枝】【扑灯蛾】【得胜令】【水车歌】【步步娇】【西地锦】【光光乍】【耍孩儿】【销金帐】【风入松】等。嘉靖本【水车歌】【浆水令】【玉交枝】【红衲袄】【双闺】等曲牌流传至今。【双闺】在嘉靖本为【双鸂鶒】。

其三，明嘉靖本与明万历本曲牌名称多依照南戏体系，曲牌名较为规范。而蔡尤本《陈三五娘》与台湾两种版本则依照南音体系，显得过于随意。台湾两种版本中，多处标管门来替代滚门或曲牌。如用四空管或四腔管、五空管、倍士管或倍士、五空四仪管来替代具体的曲牌，且曲牌名称较乱，体现民间抄本的简化和个性特征。

其四，蔡尤本《陈三五娘》中，使用了其他剧种板式的散板，散板即梨园戏的慢头。

此外，闽台高甲戏历来以幕表戏为主要存在方式，曲牌名称也不够规范，老师傅通常用曲名而不用曲牌，如四空管【北青阳】的"苦切得阮"，

干脆称"四腔北"，【北叠】是【北青阳叠】的简称。①

三、闽台南音与南音戏的曲牌曲词关系

闽台南音与南音戏曲目的曲词关系是曲牌曲目关系的核心。《荔镜记》80 种曲牌 200 多支曲中，有十多支保留在现存南音曲谱中，如《园内花开》《三更鼓》《绣厅清彩》《小姐听》等。有些曲牌名现在仍在用，如【南北交】【水车歌】【生地狱】【大迓鼓】【望吾乡】【越护引】【驻云飞】【长潮阳春】等。由于《荔镜记》属于泉潮二腔，许多现存南音曲牌曲目也没有出现在该版本中。但在后续顺治、道光、光绪版本中，增加并发展出更多动听的唱腔，如《因送哥嫂》《共君断约》《精神顿》等，都是顺治版本以后才出现的。历代《荔枝记》的发展，是《陈三五娘》故事深入民心的过程，也是戏曲唱腔受到南音曲目影响的一种互相推动关系。一些不易于流行的南曲逐渐被剔除，一些易于传播推广的曲目被吸收进来。② 如郑国权所言，"这部戏核心唱段《因送哥嫂》长达二十六句，在《荔镜记》中，只在陈三与五娘的对话中，在【皂罗袍】牌名下，前后穿插不上五句，尚未成形，直到顺治本《荔枝记》才完整呈现。在顺治本、道光本只标【潮调】，没有曲牌，至蔡尤本口述本，才出现【相思引】牌名，与南音牌名相同"③。虽然《荔镜记》的曲牌名称失传，但是相当部分曲词却较为完整保留至今。

（一）明嘉靖《荔镜记》与蔡尤本口述本《陈三五娘》的曲牌曲词关系

明嘉靖《荔镜记》的戏出、曲牌、曲词，在历史承传中，随着社会发展而逐渐改变，有些戏出过于繁琐或重复而被删除，有些曲牌与唱词完全一样，有些曲词大致相同，但是曲牌名改变。曲牌名改变说明曲子也从南

① 王金山编：《高甲戏传统曲牌》前言，中国戏剧出版社 2011 年版，第 2 页。

② 郑国权：《一脉相承五百年》，见泉州市文化局、泉州市地方戏曲研究社编《荔镜记荔枝记四种》（第一种），中国戏剧出版社 2010 年版，第 16 页。

③ 郑国权：《一脉相承五百年》，见泉州市文化局、泉州市地方戏曲研究社编《荔镜记荔枝记四种》（第一种），中国戏剧出版社 2010 年版，第 19 页。

音戏系统转为南音系统。此外，除了语言，曲词也逐渐加入了在地化的内容。比如蔡尤本口述本中《睇灯》一折加入了"郎君会"与南音内容，如下：①

（李姐）那鳌山上，有一阵"郎君会"在那儿作乐，有个拿火柴、有个吹火管、有个抓牛腿、有个拉钻子，那许多东西，实是奇巧。有个东西，缚几条鞋线，弹起来当当响，真个是好听。（益春）那是乐器，鳌山人在和弦管，那就是琵琶、洞箫、三弦、拍子。

下面比较明嘉靖《荔镜记》与蔡尤本口述本《陈三五娘》个别戏出的曲牌曲词内容。

一是换曲牌，更改部分曲词。如明嘉靖《荔镜记》第二出【粉蝶儿】，蔡尤本口述本《陈三五娘》换成【慢头】，第一段曲词完全相同，第二段压缩调整。又如第六出曲牌【缕缕金】改为【麻婆子】，曲词内容大致相同，如下表：

《荔镜记》（第二出）		《陈三五娘》	
【粉蝶儿】	（外生）宝马金鞍，诸亲迎送，今旦即显读书人。 （生）受敕奉宣，一家富贵不胡忙。 举步高堂，进见椿萱。	【慢头】	宝马金鞍，诸亲迎送，今旦才显读书人。 直到广南去赴任，荣华富贵实无比。
《荔镜记》（第六出）		《陈三五娘》	
【缕缕金】	（旦贴）元宵景，好天时。人物好打扮，金钗十二。 满城王孙士女，都来游嬉。 今暝灯光月团圆， 琴弦笙箫，闹满街市。	【麻婆子】	元宵时好景致，人物好打扮，金钗十二。 满城王孙士女都来耍乐游戏， 今夜灯光月团圆。 琴弦笙箫，真是个闹满街市。

二是曲牌名一样，曲词内容作了变动。如第八出【大迓鼓】与第十六出【剔银灯】，后者只是曲词压缩。如下表：

① 福建省第二期戏曲研究班改编：《陈三五娘》，国语本初稿，1952 年 12 月。

《荔镜记》（第八出）		《陈三五娘》	
【大迓鼓】	（生）潮州好街市，又兼逢着上元暝，来去看景致。一位娘仔也亲浅，恰似仙女下瑶池，下瑶池。	【大迓鼓】	潮州好街市，又兼逢着元宵良辰。

《荔镜记》（第十六出）		《陈三五娘》	
【剔银灯】	（生净唱）鸡啼头声便起程，便起程。（净）马来。猿啼鸟叫得人惊，得人惊。 做紧打马过前程。相随伴，莫拆散，到驿递心即安。 （又）溪水流过只西桥，只西桥，马来。杜鹃鸟枝头连声叫，连声叫，早风送我过山腰。杏花店，卖酒浆，前头去，也着各思量。	【剔银灯】	鸡啼头声便起程，便起程，听见夏蝉在许枝头乱叫声，春风吹送乐逍遥，杏花店挂酒标，进前去快逍遥，进前去咱今快逍遥。

（二）明嘉靖本《荔镜记》与现存南音共同曲牌曲词关系

明嘉靖本《荔镜记》与现存南音共同曲牌曲词关系，大致分三类：一是比较完整地继承；二是有较大的扩充；三是将非唱词吸收扩充为唱词。

1. 比较完整地继承，如下表：

	《荔镜记》	现存南音
第二十四出《园内花开》【望吾乡】	（生）园内花开香兰麝， 想我在只墙外， 碍手恶去折。 一阵风送一阵香， 着许花香来割吊人。 不见花形影，我强企起来， 在只月下行。	园内花开（于）（于）香兰麝， （不汝）想我在只墙外， （不汝）碍手恶去摘。 一阵风送（于）过一阵香， 着许花香（不汝）即会障割吊人。 （于）不见花形（于）影，我强企起来， 月下行。

《荔镜记》	现存南音	
待许赏花人听见， 即知阮贪花人有心情。	待（于）赏花人那听见， （不汝）即知阮贪花爱花， 伊人无心情。 待（于）赏花人那卜听见 （不汝）即知我是贪花爱花人无心情。	
第二十五出 《五娘刺绣》 **《望吾乡·绣成孤鸾》**	（旦）绣成孤鸾戏牡丹， 又绣鹦鹉枝上宿。 孤鸾共鹦鹉不是伴， 亲像我对着许丁蛊林大， 无好头对，实无奈何。 【内调】 （旦白）不免再绣一丛绿竹， 再绣一丛绿竹， 须等凤凰来宿。	绣成（不汝）孤鸾（于）绣牡丹， 又绣一鹦鹉（不汝）飞来在只枝上宿。 孤鸾共鹦鹉不是伴， 亲像阮对着（不汝）对着许丁蛊贼林大， （于）无好（於）头对，教人会不心内恨着伊。 又绣一丛绿竹（不汝）， 须待许凤凰（不汝）， 须待许凤凰飞来宿。
第四十八出 《情意自叹》 【越护引】	（又唱）三更鼓，翻身一返。 鸳鸯枕上，目滓流千行。 谁思疑到只其段。 一枝烛火暗又光。 更深寂静，暝头又长。 听见孤雁长暝飞， 不见我君寄书返。 记得当原初时，恩以停当。 共伊人相惜，如蜜调糖。 恨着丁蛊林大， 掠阮情人阻隔在别方。	【慢头】思想三哥不返圆，毛阮心头安伤悲。 三更鼓，阮今翻身（于）一返， 鸳鸯枕上，阮目滓泪滴千行。 谁思疑，阮会行到只（于）机顿， 一枝烛火暗又光， 对只孤灯阮心越酸。更深寂静兼暝长， 听见孤雁，忽听见孤雁长鸣那障悲， 不见我君伊人寄有封书返。 记得当原（不汝）初时，阮共伊人恩爱请重。 相爱相惜，情意如蜜调（于）落糖。 恨着丁蛊（于）林大，深懊悔着丁蛊早死无命。

续表

	《荔镜记》	现存南音
	值人放得三哥返， 千两黄金答谢伊不算。 投告天地，保庇乞阮儿婿返来，共伊同入花园（赏花）。 【尾声】旧债鸳鸯必须还，铁球落井终到底，有缘分相见愿即还。	你掠阮情人阻隔去外方，谁人会放得阮三哥返，愿办千两黄金，就来答谢恁，阮都不算。 投告天地，着来再拜（于）嫦娥，保阮儿婿返来，共伊人同入赏花园。推迁我三哥早早返来，共阮伊人同入游赏花园。

上表共三支曲目，《园内花开》《绣成孤鸾》《三更鼓》，从每一字句的比较可知，虽然历经五百多年，但《荔镜记》的曲词仍然比较完整地保留在现存南音中。其主要区别如下：其一是现存南音作为曲唱，增添了"不汝、于"这两个南音典型衬词，在《荔镜记》唱词中，没有这两个衬词。其二是在句尾，南音曲子结尾一般都要重复最后一句再做结束，如《园内花开》最后两句"待（于）赏花人那听见，（不汝）即知阮贪花爱花，伊人无心情。待（于）赏花人那卜听见，（不汝）即知我是贪花爱花人无心情"。而《荔镜记》中基本不重复。其三是个别用词变化。如【三更鼓】中，南音唱词增加"阮"这一主语，让演唱者更容易抒发情感。其四是【三更鼓】，戏文内多【尾声】，南音多【慢头】。

2. 曲词较大的扩充

《荔镜记》曲词属于剧唱，南音曲词属于曲唱，剧唱要配合身段表演，曲词尽量精简不啰唆重复，而且尽可能押韵。南音属于曲唱，虽然也强调押韵，但是其演唱缺少剧情，只能通过扩充句子、强调句式，尤其是重复句式的运用，使其比梨园戏的曲词有更加完整的意思。如《纱窗外》，以下仅取个别词句来对比：

	《荔镜记》	现存南音
《纱窗外》	记得当原初时， 共伊同枕同床。 到今旦分开去障远， 伊是铁打心肝， 为伊割吊，颜色瘦青黄	记得当原初时，记得当原初时， 阮共伊人同枕又都同床。 谁疑到今旦，谁疑到今旦，阮二人分开去到向远。 伊不是铁打心肠，想伊不是铁打心肝肠。 阮为恁割吊，颜色瘦青黄。 阮今乞恁障割，乞君恁障割，割吊得肝肠做寸断，乞君恁今卜障割，割吊得肝肠做寸断。

其一，是用重复或变化重复手法扩充词句。如《荔镜记》的词句"记得当原初时"，现存南音重复一遍。又如前者"到今旦分开去障远"，后者将此句分为上下句，将上句"到今旦"变化重复。再如，前者"伊是铁打心肝"，后者用否定式变化重复一次。

其二，增添主语或副词扩充词句。如前者词句，"共伊同枕同床"，后者增加主语"阮"和副词"又都"，扩充为"阮共伊人同枕又都同床"。又如前者"到今旦"增添主语与叹问词"谁疑"扩充为"谁疑到今旦"。下句"分开去障远"，增添主语"阮二人"，改词"去到向远"。

其三，一唱三叹式扩充。如前者"为伊割吊，颜色瘦青黄"，后者将"为伊割吊"作为发展词句，进行"一唱三叹式"扩充。"阮今乞恁障割，乞君恁障割，割吊得肝肠做寸断。"

3. 删除唱段中的道白与唱词，连接成大段唱腔

《荔镜记》是戏曲剧唱，由于舞台表演需要，有些唱与白交替穿插。南音是曲唱，一唱到底，所以为了让唱词更加连贯紧凑，删除一些不必要的介绍性唱词和全部的白，使得唱腔统一。如《人声共鸟声》，从表格对比中可以看出，现存南音共删除了三句道白和三句唱词，用"对月来诉出拙分明"替代"我叔西川做太守，广南运使是我兄"的官家背景介绍，形成完整唱段，采用重复手法强调尾句。如下表：

	《荔镜记》	现存南音
第二十四出《园内花开》《望吾乡·人声共鸟声》	（唱）人声鸟叫因乜听无定。	人声共鸟声，（于）听见（于）不定。
	（白）我晓得了。	想伊是假意（不汝）人声即会听做（于）鸟声。
	（唱）伊都是假意叫鸟声。	
	（白）陈三因何只处行？	
	（唱）陈三总是为人情，无因不来只月下行。	伯卿总是（于）为着怎人情。无因我来月下行。
	将我心腹话，暗呾几声。	我将只心腹话，对月来诉出拙分明。
	（白）我只话卜不说，娘仔因乜得知？	
	（唱）我叔西川做太守，广南运使是我亲兄。今来怎厝差使着行。	权借一阵好风，（不汝）吹送度阿娘听。
	（白）天若可怜陈三。	暂借一阵好风，（不汝）吹送度阿娘听。
	（唱）借请一阵好风，吹送乞亚娘听。	

　　闽台南音与南音戏中"陈三门"曲牌曲目关系随着历史的发展不断相互融合。从明嘉靖本《荔镜记》至蔡尤本口述本，梨园戏与南音共用的曲牌曲目逐渐增多，曲牌也逐渐南音化。明嘉靖本《荔镜记》与南音共用曲目仅《绣厅清彩》《园内花开》《绣成孤鸾》《纱窗外》《三更鼓》《薄缘姜》，《明刊三种》中有南音曲目《精神顿》《咱一对夫妻》《一番雨过》《幸然见君》等，这些曲目有的被后来版本《荔枝记》吸收，如《精神顿》被道光本《荔枝记》吸收，而《一番雨过》则在戏曲和南音中失传。明万历本《荔枝记》增加了与南音共用曲目《年长月久（年久月深）》《有缘千里》《三哥宽心（三哥暂宽）》，清顺治本《荔枝记》增加了《因送哥嫂》《值年六月》《恍惚残春》《共君断约》等共用曲目，蔡尤本口述本《陈三五娘》增加了《孤栖闷》《为伊割吊》共用曲目。

　　此外，有些曲目在明嘉靖本有了零碎材料，后来版本据此发展成曲，南音散曲则从该版本中修改而来。如清顺治版里的《值年六月》从明嘉靖

本《荔镜记》的零碎材料发展而来，南音散曲《序滚·值年六月》亦是从该版本修改而来。

	明嘉靖《荔镜记》	清顺治《荔枝记》	现存南音
《序滚·值年六月》	伊投落荔枝，全怙恁娘仔卜学许当初青梅记，即学磨镜做奴婢。我是官荫人仔儿，捧盆扫厝望结连理。谁知障般无行止，我不谋伊亲醒，肯受障般恶气。	值年六月，不在许楼上得桃，值曾不食荔枝，值曾不在许楼上绣工课，值个郎君不在阮楼前经过？值人亲像你侥幸障般创造。荔枝投落，只是阮益春投得桃。手帕上绣字，亦不阮亲手造。陈三白贼，不那只一遭。说你骑马游遍街市，定是递差走报。你障般行来，骗阮终不倒。磨镜工艺，想亦未一乜向好。几返在阮楼前经过，双目带刀。思量阮娘囝，定落恁靠槽。设计来探听，先知阮下落。枉费你心神，看你头尖耳唇薄。今旦乞恁看见，越添你烦恼。你说是好人子，何不去建功立业，亦不去读书教学？何不做人厝奴仆，着听人发落？跷脚匀手，袂得阮好。	值年六月，不在许楼上救桃，值曾不食荔枝，在阮楼上绣工艺。值一俊秀郎君，对阮楼前经过，谁人亲像你侥心有只障般创造。荔枝投落，只是阮益春伊人投救桃。手帕上绣字，却都不是阮亲手做。三哥白贼，不那只一遭。看你骑马游遍街市，定是共人提文走报。障般行来，骗阮终不倒。磨镜的工艺，想恁未是乜向好。几返从阮楼前经过，双目带刀。料想阮娘囝，终然定落你圈套。设计来探听，先知阮下落。那是、那是枉费你心神，看你头尖耳唇薄。今旦乞恁见面，总是越添恁烦恼。你说是官荫人子，虽不去建功立业，亦着去读书教学。何卜做一光棍，来阮朝城宿泊，羞得人好。

续表

	明嘉靖 《荔镜记》	清顺治 《荔枝记》	现存南音
		带着你好头面，善心终有报。教阮厝爹妈，将你写的契书提来度你，教伊银勿得共你讨。 放早收拾，拜辞阮爹妈，今旦乞恁返去，是你命运好。 恁厝妻子，说叫你颠倒。 年久月深，等你不见倒。若还若还那卜再相缠，惹我心焦灼。 想你只样人物，阮亦有处通去讨。 任你相思病就死， 就死卜来赖我， 我亦不惊半分毫。 我亦不惊你半分毫。	带着、带着你好头好面，人说善心总有报。 就禀过阮厝爹妈，将你写的契书，提来度恁，教伊银即莫得共你讨。 放早收拾，拜辞阮阿公婆，今旦乞恁返去，是你尾梢命运好。 恁厝妻子，骂你颠又倒。 出来年久月深，许处等望你不见倒。 若还、若还那卜再相交缠，惹得阮心焦灼。 想你障般人物，阮只朝城有处讨。 听你障说，越添我烦恼。 今旦乞恁辱骂，总会害人病颠倒。 任你相思病成死， 就死卜来赖阮， 阮都不惊恁分毫。 任待你相思病成死， 死就死卜来赖阮， 阮都不惊你半分毫。

第二节　闽台南音与南音戏演出演唱比较

　　闽台南音与南音戏分属不同艺术品种，不仅在演出空间环境有所不同，在演出程序也各有传统。二者的共用曲牌曲目也因曲唱与剧唱的不同也有着较大的区别。

一、闽台南音与南音戏演唱程序比较

闽台南音与南音戏，即便是南音搭彩棚会唱与南音戏露天搭棚演出有着相似的演出场所，二者的演唱空间环境仍然有着较大不同。

（一）不同空间环境的娱乐与消费关系

闽台南音属于自娱自乐的高雅艺术，大致分为春秋祭大会唱、日常拍馆与拜馆，大型开馆或会唱活动往往搭彩棚。日常拍馆与拜馆的弦友大都能演唱或演奏。春秋祭是南音社团祀奉乐神孟昶与南音先贤、馆阁先贤的祭祀与演唱活动，其后一般都会举行社团会唱或大会唱。无论是拍馆、春秋祭、社团会唱，还是大会唱，参演人员与观众多属于弦友或站山（捐助南音活动的人），除了站山者，弦友都会参与演唱或演奏。南音搭彩棚大会唱，具有竞赛性质，弦友之间既竞争，又相互学习、相互欣赏，并非市场买卖的消费关系。

南音戏属于戏曲综合艺术，是剧团应事主出资购买，才编排剧目演出。现代剧场演剧活动，即便是惠民演出，也是有地方政府财政扶持，每一场1万或2万。民间露天搭台或搭棚演出，则由神诞节日的宫庙与地方民众共同构成出资事主。演员与观众是欣赏与被欣赏的文化市场消费关系。

（二）闽台南音与南音戏演出顺序

闽台南音演出顺序，无论是拍馆、拜馆，还是大会唱，都按照"起指、落曲、煞谱"演出顺序。南音的"起指"，为下四管即十音演奏，"落曲"与"煞谱"由上四管演出。无论是"起指"，还是"落曲、煞谱"，都有一定的演出格范。

1. 闽台南音上、下四管演出样式

（1）闽台南音演奏位置图

泉州南音的上四管乐队编制由琵琶、洞箫、二弦、三弦、拍等组成，在演奏时形成了固定的演奏方位与形式。

上四管的演奏方位，执拍者位居中间，琵琶手在其右边，三弦手处于琵琶手的右下首，洞箫手在曲唱者的左边，与琵琶相对，二弦手位于洞

箫的左下首，与三弦手相对。具体如下图 40 示：

執拍

琵琶　　　　　　　洞箫

三弦　　　　　　　　二弦

图 40　南音上四管乐队方位图

泉州南音的下四管由嗳仔、洞箫、琵琶、三弦、二弦、拍、响盏、叫锣、四宝、木鱼、双钟、扁鼓、云锣等十样乐器演奏，有时也用 C 调横笛替代洞箫。由于时过境迁，福建南音社团演奏嗳仔拍时，打击乐居中站立一排，以拍为中心，其他五件管弦乐器坐两排。

嗳仔指演奏时，执拍者居中，琵琶手位于其右边上首，面对执拍者，三弦随其后，双钟、响盏依次居下首；嗳仔手居执拍者左边上首，洞箫、二弦、叫锣、四宝依次居左下首。嗳仔指演奏不用品箫。如下图 41、图 42 示：

拍		双钟	响盏	拍	叫锣	四块
嗳仔						
琵琶　洞箫				嗳仔		
三弦　二弦		琵琶			洞箫	
双钟　叫锣						
响盏　四宝		三弦			二弦	

图 41　台湾南音社团嗳仔指位置图　　图 42　福建南音社团嗳仔指位置图

（2）南音演唱与演奏程式

南音的演奏形式，琵琶先慢撚起，三弦跟其后，然后洞箫起，二弦随其后，执拍者随琵琶撚轻声击拍，在拍位（标"o"处）上打拍，捏撩（标"、"处），拍指挥着曲子的速度。若是曲唱，则人声在洞箫与琵琶撚的最密处起唱。

在十音演奏时，双钟、响盏、叫锣、四宝，凡是金属类乐器都不能在拍位上击拍，木竹类因与拍同属木，所以可以在拍位演奏。这是依照阴阳五行中"金木相克"的哲学理念来安排的。

双钟是铜制无舌的两个小钟，属金属。以每小节四拍的一二撩为例，无符号的第一拍，有撩号的第二拍，无符号的第三拍分别互击一下，有拍

号（标"o"）的第四拍停止不击。

响盏是将小铜锣置于竹制的筐圈中，左手持之，右手持小软槌击打，属金属；除了遇拍位不打外，其余的随琵琶指法敲击。为了不产生太多的回音干扰，左手食指在右手打完后，要随时闷按小锣面一下，清除回音。

叫锣，又称狗叫，是木鱼和小铜锣的乐器组合，左手持之，右手持小槌，遇拍时敲木鱼，撩时在骨谱音的后半拍或四分之一拍处敲打。遇直贯长音，小铜锣可打可不打，撚指时小铜锣应停止敲打。

四宝，为四片竹片组成，两手各执两片，竹皮相对，其中一片固定，另一片夹住支点使可摇动击打固定片之两端。随骨谱琵琶指法，左右手分别合握两片，轮流击打另一只手二片之首尾端，拍位时则双手分别夹击两片；在琵琶撚指时则以手腕为主，加上手臂和身体之些许内劲，在有如触电般的振动下，使其发出如蝉鸣般的颤动长音。击打、翻花的手法十分灵活有趣，深具特色，也非常难练，尤其是长音振动，又密又脆，好听不好把握。

2. 闽台南音戏演出程式

南音戏演绎主要是舞台演出，传统戏曲演出前需要有一些排场形式。

（1）梨园戏的演出排场

以往梨园戏分为日夜演出和深夜演出。上半夜一般是提木偶戏、布袋木偶戏或高甲戏。等上半夜戏演完，才开始演下半夜戏。下半夜戏一般凌晨12点开演，到天亮为止。历代梨园戏演出都以"头出生"开棚，团圆结局，成为表演上的规格和剧本结构固定形式。同时也有一套完整不变的演出程序，如起鼓、大贺寿、跳加冠、献礼、献棚等。

梨园戏演出前，由生角捧出"田都元帅"（即相公爷），举行焚香、奠酒、膜拜仪式后，才启动锣鼓唱"啰哩嗹"四空管的【懒咀】，然后再唱五空四仪管的【嗹尾】。梨园戏的三个流派仪式相同，只是"啰哩嗹"曲调各异。小梨园【懒咀】与【嗹尾】谱例如下：

　　传统戏班在正本戏演出前吹号（与古代官宦出门吹号的形式相同），接下生、旦上场拜谢神明，祝贺演出成功。演出结束后，应当地民众要求加演折子戏。

　　当代固定剧场演出，主要是创作剧目演出仪式程式不出现于公众面前，在演出前不用相关程式。在民间露天演出，依然根据事主要求进行各种仪式性演出。台湾梨园戏的现代演出以传承汇报演出为主，专场演出已经不再有仪式性程式与排场，只演出正本戏或折子戏。

　　（2）高甲戏的演出排场

　　闽台高甲戏的传统演出排场不似传统梨园戏那样复杂，而是与闽南其他戏曲剧种演出一样，遵循事主要求，演出八仙贺寿、跳加冠、送子等。唯一不同的是，在跳加冠分为男跳加冠与女跳加冠，男跳加冠后再跳女加冠。每场戏演出开始前半小时，闹台的锣鼓总准时响起。在晚饭后演出夜戏后，还要再加演一个小出戏，名为有始有终，结尾完整。目前民间露天高甲戏演出，依然保持着传统的样式。但1980年代后曾经有开场加演轻音

乐与歌舞，现代则是表演晚会或者用 LED 播放电影。这也算是与时俱进。现代剧场的创作性演出与梨园戏一样，仪式性程式与排场已经不出现于公众前。

台湾高甲戏与台湾梨园戏一样，也是以传承汇报演出为主，没有仪式性程式，而是以正本戏或折子戏的剧场演出为主。

闽台南音与南音戏各有演出排场与演出程序，是作为乐种与剧种的第一个区别，而演出形式的差异性也是两种艺术形式音乐差异性来源。

二、曲唱与剧唱——闽台南音与南音戏之唱法比较

所谓曲唱，指在传统南音上四管伴奏下进行执拍清唱散曲的艺术。所谓剧唱，指南音戏依照"生旦净末丑"行当去饰演人物角色，在器乐与身段程式制约下表现剧情、情感与性格的戏剧性演唱艺术。作为曲唱与剧唱，闽台南音与南音戏的演唱艺术有着较大的差异性。同样的曲牌曲目，由于曲唱与剧唱的差异，才产生了不一样的曲调、撩拍、调高、速度、情绪等。

（一）闽台南音曲唱艺术格范

闽台南音属于"堂会式"自娱性演唱，虽然也有拜馆和大会唱的"竞技性"特点，但其演唱讲究抑扬顿挫、腔韵典雅，注重行腔咬字，吐字收音，讲究风格韵味。

1. 一人一唱到底的独唱方式

南音曲唱为一人演唱到底的独唱方式。无论是 40 分钟的七撩大曲还是 5 分钟的叠拍短曲，都是一人独唱，中间不能换人，即便是带有戏剧情节行当角色的曲牌曲目，也不能以两人来替代。譬如《陈三五娘》中的《值年六月》为陈三、五娘、益春三人的对唱，但南音曲唱必须一人独唱，而且在曲唱中不能过于表达词情，不仅一人演唱到底，而且是不动声情的一种形象演唱到底。

南音曲唱必须执拍击拍，在曲目的拍位击出拍声，稳定琵琶、洞箫、二弦、三弦的速度与节奏韵律。

2. 传统南音唱法讲究抑扬顿挫

1945 年以前的闽台社会，传统南音唱法一般为男声唱法。闽台两地，女声唱法的出现最初是艺旦，从 1917 年以后的音频看，南音演唱者已经是女性多于男性，[①] 如 "'第一等优界名角'（1907）、'厦门第一班子弟'（1908）、'一等儒家'、'一等阁旦'（1913）、'鸡峰堂儒家'、'南管清曲儒家'、'南管清曲阁旦'（1916）、'厦门著名老倌'、'厦门阁姐'、'厦门儒家'、'厦门阁旦'（1917）、'特色女唱史'（1927）、'厦门著名歌妓'（1928）、'厦门优等女伶'、'音乐大家'（1928—1930）、'儒家阁旦'（1930）、'阁旦'、'著名女唱史'（1931）、'歌曲名家'、'音乐大家'、'儒家女伶'、'著名儒家女伶'、'著名儒家'、'超等名角'、'女史'（1936）、'厦门优等美女'（日本博馆）等等。这些称谓中称为'儒家'、'老倌'、'音乐大家'、'歌曲名家'的都是男曲脚——男演唱家；称为'阁旦'、'女唱史'、'女史'、'歌妓'、'女伶'、'阁姐'都是女性曲脚"[②]。这时期的女性曲脚均为歌妓艺旦，非良家妇女。女声唱法的发展，女性社会地位的提升，到 1949 年中华人民共和国成立后，闽台良家妇女才进入南音社团，意味着女声唱法的异军突起，并最终盛于男声唱法。

男性发声法，属于运用丹田之气发声的真声唱法，讲求顿挫有力。而男声演唱的音高实际上相当于高八度的女声音高，许多曲目实际音高常常达到 C^3 以上，加上演唱时突出咬字的字头、字腹与字尾，所以常常需要停顿来吸气，演唱高音的气息不足造成了男性声腔的顿挫感，而且在平顺的乐句中加入重音唱法，切断原本平顺的乐句，在音乐上造成顿挫的效果。

传统南音唱法的最主要特点是依琵琶指法行腔，在琵琶指法基本节奏如半跳、全跳、战指、去倒、甲线、凡指等的基础上，唱出琵琶指法的节奏，形成顿挫的效果。

① 林珀姬：《走入时光隧道——听见老唱片唱南音》，见郑国权主编《听见南音历史的声音》，中国戏剧出版社 2017 年版，第 27 页。

② 林珀姬：《走入时光隧道——听见老唱片唱南音》，见郑国权主编《听见南音历史的声音》，中国戏剧出版社 2017 年版，第 18 页。

其次，依箫弦法进行转韵。转韵音是南音人称呼曲唱中琵琶指法骨干音以外的音的名称，是南音变化最丰富的部分，与琵琶指法有密切联系。判断转韵音出现的位置，主要以该音所在的拍位与隶属琵琶指法所决定。指法前、指法中、指法后与其他，分为同音、级进、跳进，改变音高、节奏的为其他。指法处则只能运用骨干音。传统南音演唱，讲究简单、朴直，不能过于花哨，不能随便增加转韵音，即润腔音。只能根据琵琶指法的要求，按照箫弦法在引、塌、贯、扎的制约下进行行腔转韵。

如"点、甲、挑、甲"称四声过撩，箫弦在"工空"第一声点断后，把下面的"甲挑甲"直贯而奏。演唱时，应唱到"工空"第一个甲音才能停。

又如"点、甲、抢撚挑"称为点甲探音，箫弦"思空"点甲时，应用双引一气探到"六空"的抢撚之中，抢撚完才能停歇。二弦先引"乙空"时拉弓，然后再一弓推下到抢撚。琵琶、三弦与箫弦一样弹奏。箫弦法如图 43。①

图 43　南音箫弦法法路名称

①　笔者于 2019 年 9 月 11 日上午采访石狮金井南音名家张东亚时所拍摄。

第三，传统南音唱法，一字多音的拖腔情况非常普遍，往往选择"i"或"u"元音来拖腔，有较为闭合的嘴形。一些无意义的衬字，如"于""不汝"等，相对于其他，也是以较为闭合的嘴形发音。除了给人感觉"'伊'个不停"外，更可见南音演唱不露齿的高雅性。

3. 传统南音唱法的器乐思维与稳定性

传统南音唱法讲究字头、字腹、字尾的起音、收音与行腔转韵，具有器乐思维。演唱者表情并不随着词情的不同而改变，不随曲目内容的欢欣愉悦或哀伤悲切的不同而改变表情。在缓慢速度的行腔中，曲唱者（以及欣赏者）并无法从演唱过程中捕捉到诗文的情感，亦即以时间艺术观察，南音曲的曲词只是作为呈现乐器承载歌声的媒介，在音乐的行进中，人们听到的实际仅为 a、e、o、u、i 等声音，这些声音符号，并无法于曲唱者或欣赏者的内心交织酝酿，产生与文本一致的思想感情。

据蔡东仰先生说，传统南音演唱具有较高的稳定性。但这必须是懂得运用箫弦法的演唱才可以。在箫弦法的规律制约下，不同时间演唱同一支曲，其速度、音乐表现与润腔应无差异。[①]

4. 传统南音唱法的八字原理

根据南音名家马香缎资料，传统南音唱法指"起、伏、顿、挫、腔、音、文、白"。

（1）起

起，即曲中的激昂愤怒的句子应有力地唱出，音乐方面也要比较高音和紧凑。如"恨杀奸臣毛延寿"这一句，就要咬牙切齿唱出，气氛中显得更加悲恨，这就是"起"。

（2）伏

伏，就是悲哀沉痛或病痛之中发出的声音要比较微弱，其音乐节奏也随之低沉，音韵则要拉长些。如【长潮】的"出汉关"一句，唱出来是带有悲哀、叹息的情绪，这就为之"伏"。

① 笔者于 2019 年 9 月 11 日下午采访晋江东石南音名家蔡东仰。

（3）顿

顿，是指一曲之中强弱紧慢。先体会曲中人物本事和内心感情，应事先准备好要如何安排有次序唱出。

（4）挫

挫，就是到每一句应当休止，声音和乐器要一齐休止，即如切断的样子。

（5）腔

腔，是南音曲唱的口腔（即是照古语），这也是为了咬字叫音顺口的需要。如曲唱"春今""寒衣""生长""长看"，把原有字音应别叫另音，这种如果没有老师指教，往往会唱出错音来。

（6）音

音，发音是有一定规格的，分为唇、舌、齿、喉、鼻，唱到某一字，就应该运用什么器官来发音。比如文字上有音同字不同的，如"君王、番军"的"君、军"字用圆嘴，"面中、汗巾"的"中、巾"字用齿音，诸如此类。

（7）文

文，文就是文言，指套中的"父母望"有"父天母地"，就是以文言唱出来的。

（8）白

白，如《为着命》曲中一句"父母兄弟拆散分开"这七个字，全部用白字唱出，总之不能不明不白唱做"父母"。

5. 现代女声唱法的委婉与圆润

闽台南音人，只有经过传统馆阁训练的女声，其演唱才能体现出传统南音唱法的抑扬顿挫与器乐思维。一般的南音爱好者所演唱的大多已经被歌曲化、曲艺化和戏曲化。南音曲唱，注意运用唇、舌、齿、喉、鼻等各种器官的动作灵活性，念字有口劲，字才咬得清楚，声音也就传得远。咬字时声音咬准和结实、清楚，声音才出得来，每一个字的运用不同，但发音要唱得圆润统一。委婉与圆润成为大陆现代南音演唱的审美思维。

（二）闽台南音戏的演唱风格

闽台南音戏中，作为剧唱，梨园戏与高甲戏有着相同的演唱方式，但二者的演出风格影响了唱法。

1. 剧唱的演唱方式

闽台南音戏，无论是梨园戏还是高甲戏，都是按照人物行当来划分，不同行当、不同人物角色的演唱，不仅从行当表演特点出发，还要从人物当时命运感受、情感遭遇出发，更重要的是要结合"手眼身步法"的行当表演程式与锣鼓节奏来演唱。

（1）南音戏的行当特色

南音戏中，梨园戏的行当特色主要体现在严格的程式与唱腔唱法。各种不同行当的角色，都有独特的科步动作，在科步动作中又有一套基本统一的表演程式，俗称"十八步科母"。

梨园戏以生旦戏为主，生旦科步动作尤其严谨，丑、末、净保留了南戏插科打诨的特点。传统一个班只有七个至九个演员，往往一个人能担任几种行当。优秀生要会四面戏。演员必须经过严格的师承训练。

生，即小生，也有个别剧目有须生。

旦，分为大旦、二旦和小旦。大旦即青衣或苦旦此类角色，以唱为主，有很多折子戏。二旦，仅上路老戏有此行当。小旦，即贴，往往扮演与大旦一起的奴婢，如益春、梅香之类。有些剧目中也有老旦，如《朱弁》的朱母颜氏。老贴，亦称老旦，小梨园无老旦行当。

外，俗称老外，须生，即老生。

净，是"生旦净丑"的四大行当之一，必须会演四面戏，饰演角色往往吃力不讨好，因此较少人学，即失传。净行要求做工很硬，表演技巧很严格，如苏秦、梁灏等角色。

丑，在戏班中颇有地位。丑角戏有相当多剧目，如上路戏《姜明道》的男丑卜卦先生，《郑元和》的女丑李妈，《陈三五娘》的女丑李妈等。

末，称奴才末，除了饰演奴才，还扮演中年以上的角色，如上路戏《朱寿昌》的安童等。

高甲戏俗称九角戏，指的是有九个角色。三花，即白北大花、红北二花、黑北三花；三生，即老生、小生、笑生（男丑）；三旦，即苦旦、花旦、彩旦（女丑）等。高甲戏以改编历史小说的历史剧"大气戏"与武戏见长，九种角色在武戏中不够用，各角色分为正副角，扩充为十八角，正角演文戏，副角演武戏。高甲戏无固定打杂角色，除花旦与苦旦外，各种剧目，凡是无当角色者，都要轮流替代士兵、衙役、监、家丁等打杂。

（2）南音戏的演唱形式

南音戏演唱形式分为独唱、对唱、齐唱和帮唱四种，其中帮唱又有和声、哢尾等形式。和声多在叠句处的某些字和句尾。哢尾即啰哩哢或唠哢哩或柳啰哢。哢尾有五种形式，[①] 一是在乐曲前；二是在乐曲中；三是在乐曲后；四是单独使用；五是配合"舞"的啰哩哢。一般由后台帮唱，有时加入打击乐。哢尾功能是为了加强情感、渲染舞台气氛。高甲戏经常运用帮腔形式，这种形式来自四平戏。大致有几种情形：一是拖腔帮腔，如【四空北】；二是重复曲词，包括强化语气、强调曲词内容，补充情绪；三是器乐帮腔；四是与锣鼓介共同帮腔，帮腔演唱时锣鼓介衬托。[②]

而且，南音戏的演唱与道白或锣鼓介交叉，如吴素霞藏本《荔镜记》中的《留伞》一折，《年久月深》一曲，陈三唱与益春白交叉，曲词如下：

陈三唱：年久月深恶竖起，我因势卜束装返去乡里。

益春白：三哥，你障恨，正是恨乜人？

陈三唱：恨恁阿娘无情意。

又如吕锤宽藏本《荔镜记》手稿《提灯》一折，五娘、益春与李妈三人合唱部分，在曲子中间落介与串子，曲词如下：

高高山上一庙堂，罗姑嫂二人是去烧香，烧香，（落介）仪仜仪仜仪仜

（接唱）求男子啰果烧香嫁好婿啰人来啰　　　　（落介）仪仜仪仜仪仜

（接唱）山顶花一个山游花，花开花谢是鼻去香香嗳啊乒乒乒乒。

① 王爱群：《论泉腔》，《泉州地方戏曲》（内刊），1986 年第 1 期。

② 陈枚编：《高甲戏音乐》，内部资料，福建省戏曲研究所，1979 年，第 24～25 页。

图44　吴素霞藏本《荔镜记》手稿书影　　图45　吕锤宽藏本《荔镜记》手稿书影

（3）南音戏的行当演唱方法

　　南音戏行当的唱腔结合歌唱、舞蹈、戏剧表演形式与器乐伴奏。由于历来梨园戏与高甲戏音乐文献中，很少研究戏曲行当唱法特点。而且这两个剧种未形成体系性的演唱训练方法。笔者仅以多年来自己对这两种唱法的感受，提出理解。

　　首先，无论是梨园戏还是高甲戏，传统唱腔，男女演员皆用本嗓发声，即带有丹田之力的真声。但行当唱法各异。目前，台湾梨园戏与高甲戏均仍保留真声唱法。大陆由于艺校都有美声唱法声乐教师教演唱，所以借鉴美声的真假声混声唱法，使声音更加圆润。

　　其次，南音戏唱法，口腔开度较小，根据生、旦、净、丑的行当表演风格的需要来用气冲击声带。总体而言，生、旦唱法纤细圆润、委婉，生的演唱甚至用小嗓与假声、头腔共鸣为主。净行粗犷豪放，末、外、贴苍劲而淳厚；丑行略带尖利、诙谐幽默。还要根据人物性格特点来变化音色。在演唱中，还要根据每个演员各自的嗓音特点进行调整。

　　再次，就梨园戏与高甲戏唱法比较而言，高甲戏比较跳跃活泼，曲调

气口比较多；梨园戏比较典雅委婉，相对比较缓慢抒情。如同一支曲牌，高甲戏唱法断句多，节奏较明快简单，这种唱法称为"顿下"，即在记号前的音较短，有个短的停顿，标记为"V"，如下：①

梨园戏节奏相对复杂多变，以同曲牌曲目《孤栖闷》为例，梨园戏名为《短潮·孤栖闷》，高甲戏则为《潮叠·孤栖闷》，二者的节拍均为2/4拍子。

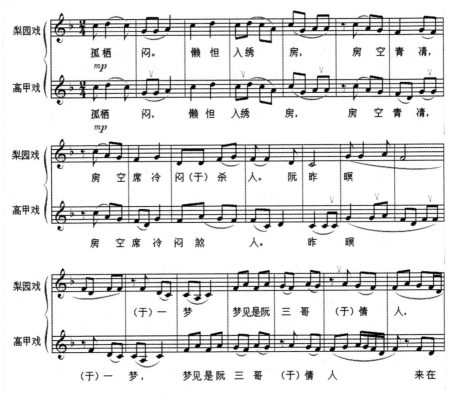

① 王金山编：《高甲戏传统曲牌》前言，中国戏剧出版社2011年版，第2页。

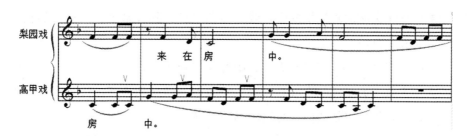

如上谱例所示，同样的曲词，梨园戏更多长音（如昨暝、房中）、切分音（如"人、来"），少重音；高甲戏多"顿下"音，通过顿下造成休止与多重音。

（4）南音戏不同行当不同主腔伴奏乐器

闽台南音戏中，不同行当唱腔有不同的主腔伴奏乐器，男性行当，生行与丑行演唱，一般以嗳仔伴奏。旦行演唱，一般以品箫伴奏。一些特殊剧情用大唢呐伴奏，在需要用南音上四管表现南音原曲的，用上四管器乐伴奏，伴奏形式与南音演唱一样。大气戏伴奏的武场打击乐，以大锣、大鼓、大钹为主。源于梨园戏的生旦戏与文武戏，则融入南音响盏、小叫、双钟等打击乐。在特殊表现舞蹈折子中，四宝与响盏作为舞蹈打击乐，由上台演员边舞边演奏，如《王昭君》的番兵舞。现代创作的剧目中，常常根据导演的要求来调试伴奏乐器。

此外，声情并茂的演唱。南音戏的剧唱，要求不同行当要根据戏剧发展、矛盾冲突、人物性格与当时情感体验来进行演唱，唱腔要能够反映并表达行当角色与人物的情感情绪特征，强调以情感人、声情并茂与情真意切的歌唱。

2. 演剧风格影响演唱风格

梨园戏三流派，都演生旦戏，多表现争取婚姻自由与忠孝节义的故事，主人公多是被压迫的女性，在南音中曲牌绝大多数是女腔，带有悲剧性的色彩。上路表现忠孝节义，主角是生、旦、外、贴，唱腔稳重、朴实而悲怆，大倍、中倍与一部分二调共几十个曲牌。下南剧目偏重忠奸斗争的小市民、百姓与统治阶级斗争，主人公以净、末、外、丑为主，唱腔较粗犷、诙谐，部分【二调】【小倍】【金钱花】【浆水】【地锦】【叠】【北青

阳】等。小梨园表现爱情的生旦戏，主角是旦，其次是生、小旦，唱腔华丽、柔和、抒情、缠绵悱恻。

高甲戏以大气戏与武戏为主，唱腔风格粗犷、朴直而豪迈，高亢热烈的大锣大鼓与大小唢呐音响，表现比较激烈的情绪和情感，行腔曲调较少曲折婉转，烘托出威武而气势磅礴唱腔风格。

生旦戏主要来自梨园戏剧目，擅长抒情，与梨园戏音乐风格相似，曲调优美抒情。由于其幕表戏演剧特征，口语化语言显得比梨园戏来得接地气，虽然也以清雅柔美的丝竹乐伴奏，但是唱腔更少润腔，节奏更加简单。丑旦戏常用民间小调，清新风趣，小锣小叫衬出丑角的诙谐幽默，旦角的伶俐机智。

台湾新锦珠高甲戏曲牌曲目，受梨园戏影响，大都来自南音，取自部分南音指套，使用本嗓演唱，唱腔较自由。陈廷全说："台湾高甲戏演员在唱腔的使用上，一般都是使用本嗓，与南音唱法是一样的，不过戏剧的音乐速度、节奏都比较快，唱腔咬字没有南管馆阁演唱的那么细，在高音唱法上会用假嗓唱。"[①] 关于台湾高甲戏唱法，吕锤宽也谈到："交加（即高甲）戏剧场所演唱的南管曲，一方面由于乐曲的速度较快，另一方面演唱者（演员）需同时做身段，在速度与肢体动作的影响之下，自然将曲调调整为较圆滑方式的演唱，这种较少顿挫或几近圆腔式的歌唱风格，南管文化圈称之为'kua^1- khin3'歌韵或'hi^3- kin^3'戏韵。"[②]

闽台南音与南音戏的唱法有着诸多的不同，无论是演唱形式、伴奏，还是演唱风格、唱法特点，都影响了二者的曲调风格。

南音馆阁中，南音执拍清唱，讲究咬字吐音，低吟浅唱，一波三折，演唱受到琵琶指法骨干音与箫弦法转韵音的制约，有明显的顿挫。凡遇复合韵母又拖腔的唱词或字，特别凸显"出字、归韵、收音"，唱出"字头、字腹、字尾"。如《昭君出塞》中的《山险峻》中"舲得见妈怎一面"的

① 笔者于 2014 年 11 月 18 日在台中市朱永胜家访问陈廷全。
② 吕锤宽：《台湾传统音乐概论》（歌乐篇），台湾五南图书出版股份有限公司 2010 年版，第 155 页。

"恁"字和"恨杀毛延寿"的"延""寿"两字，每字都必须分"头、腹、尾"，在运腔上，凡有同音进行的大韵，如：<u>1 1 1</u>　<u>1 2 3</u>　- ｜中的"1"音，必须每个音都唱，犹如琵琶指法，不能唱成：1.　<u>2</u> 3　- ｜。

　　南音戏唱腔，作为戏曲综合艺术的一个组成部分，必须融合歌、舞、剧三位一体，兼顾歌唱性、戏剧性、程式性与表演身段的协调性，以及抒发人物情感、塑造人物性格等。而且，不同行当有不同的随腔主乐和锣鼓节奏。

　　同一支曲牌曲目，南音与梨园戏有不同的表现方法。南音演唱是一种纯粹的歌唱形式，人声更像是器乐化的一个声部，其不用像南音戏那样要考虑戏曲舞台表演动作、身段的程式化协调，而着重于曲词的抑扬顿挫、平仄音韵与琵琶、洞箫箫弦法的协作，吐字行腔既讲究字头字腹字尾的开启与收煞，又要依据箫弦法的节奏韵律、气口和润腔，歌声艺术性与器乐丝丝入扣，讲究"和"韵、"和"句、"和"睏。高甲戏演唱技巧而言，为了配合戏剧身段及音乐速度，在演唱南音曲时的唱腔顿挫，必然会简化歌唱，不过对演员来说在舞台表演时的唱法，会相比较南音馆阁所唱的南音曲，更可以随心所欲地自由演唱。

　　同一支曲牌曲目，南音由同一个人演唱到底；在南音戏中，则往往由不同行当分唱该曲牌不同段落。如《中潮·年久月深》共分为四段，第一、三段由陈三唱，第二、四段由益春演唱。

　　同一支曲牌曲目，南音演唱比较雅致细腻，梨园戏演唱比较含蓄委婉，高甲戏演唱比较夸张粗犷。

　　南音曲牌在梨园戏与高甲戏中的运用有区别。梨园戏剧目以定型的文戏为主，多数表现女性争取婚姻自由或忠孝节义题材，戏中以受压迫女性为主，唱腔曲牌以女腔为主，剧目唱腔曲牌往往保留于南音中，对南音曲牌形成一种补充，具有委婉细腻、典雅哀怨风格特点。高甲戏包括大气戏、生旦戏和丑旦戏，丑旦戏除了以"叠"类曲牌为主，多采用民歌小调或外来剧种声腔曲牌。高甲戏的生旦戏多源于梨园戏，在发展过程中聘请梨园戏艺人教戏、教唱和参与乐队，在唱腔曲牌、伴奏乐器与表演风格方

面，都深受梨园戏的影响。大气戏是南音曲牌运用于高甲戏中能够自成一派的象征。大气戏以表演风格的粗犷、宏大为特征，徐缓婉转、一字多音拖腔的南音在大气戏中变成了朴直、明快、字多腔少的风格特征。

第三节　闽台南音与南音戏曲牌曲目关系之音乐分析

闽台南音与南音戏的音乐关系体现为共用曲牌曲目的音乐关系。如前所述，闽台南音与南音戏共用曲牌曲目随着历史发展而不断增加，这里仅选部分曲目进行比较分析。在分析方法上，结合工尺谱的琵琶指骨、箫弦法、南音腔韵、管门、滚门、撩拍术语，与西方结构理论、节奏、节拍、调式等术语，中国传统音乐结构手法与理论术语。

一、闽台南音与南音戏音乐关系的演进——以《年久月深》为例

闽台南音与南音戏，一直存在着南音取材于梨园戏或者梨园戏吸收改编于南音的两种方式。南音作为曲唱艺术，尽可能地呈现词韵之美，慢是南音散曲的特质之一。南音戏作为剧唱艺术，为了配合锣鼓、身段、剧情与人物情感、性格的需要而与南音有所区别，但在民间演出过程中，为了适应地方戏迷的需求，有时候又不得不采用南音原曲原封不动地演唱。在当代戏剧环境中，演戏时间大大缩减，戏曲演剧生态变革，使得剧曲也只能删减曲词、调整节拍节奏、缩短时间。这些剧曲新唱得到观众认同，就被吸收到观众生活中。

（一）由戏入曲

《潮阳春·年久月深》是闽台南音与梨园戏最为流行的共用曲牌曲目之一。该曲是《留伞》一折中的名曲，讲述了陈三在五娘家当了三年的奴仆，但仍然没有机会向五娘当面表白的绝望心理，萌发了返回乡里的意思。益春请他宽心，最终留下了陈三。

1. 潮腔入泉腔的转化

《年久月深》由潮腔转化为泉腔，只能从曲词与曲牌名来讨论。最早的明嘉靖版《荔镜记》泉潮本中尚无《留伞》一折，因而也无《年久月深》《三哥暂宽》这两支曲。明万历潮腔本《荔枝记》第二十三出最早出现此二支曲，但尚无曲牌名，曲词也较简单。原曲词如下：

生：年长月久恶站起，杜鹃啼破人心悲。不免收拾，转归乡里。怨恁娘子无行止，误阮只处无所依。舍身恁厝将有三年。拜辞小妹，就便起离。

生：伊见有其心亲相待，何用再三障求托。怨恁娘子无行止，我今半句总不听伊。记得当初磨镜时，枉掠荔枝忒为意。算久人情终相耽滞，仔细消想，越添心悲。

清顺治泉腔本明确了标题《安童寻三爹·益春留伞》一折，曲中标曲牌名【慢】，《年久月深》无曲牌名，倒是《因送哥嫂》曲牌名标为【潮调】。《年久月深》曲词如下：

生：年久月深恶倚起，放早收拾返乡里。恨恁娘仔无行止，误我一身只处无倒边。【慢】艰辛受苦，将有三年。拜辞小妹，便返乡里。

生：恨恁娘仔无行止，我今半句不敢听伊。恨我当初无所见，枉力荔枝收为记。算只人情枉相耽置，拜辞小妹便返乡里。

从明万历的潮腔本《荔枝记》至清顺治的泉腔本《荔枝记》，泉腔本从几方面进行变化：一是方言俗字，如潮腔本"年长月久恶站起"改为泉腔本"年久月深恶倚起"；二是精减内容，如删除"杜鹃啼破人心悲。不免收拾，转归乡里"改为"放早收拾返乡里"；三是改变曲牌，如顺治本增加曲牌【慢】等。

2. 由剧入曲的转化

《年久月深》从剧曲转为散曲，可以从历史文献《荔枝记》中的曲词和撩拍来论述。

（1）曲词转化

清顺治泉腔本《荔枝记》中《年久月深》传至清道光与清光绪泉腔本《荔枝记》，一是通过调整个别字，使得语言兼容泉潮二腔。如将潮州叫法的"娘仔"，在潮州话里是也通俗的叫"娘团"。那是潮州人叫小娘子的叫

法改为泉州叫法的"亚娘","拜辞小妹"改为"拜辞我小妹"。二是改变词意。如下表第三段第一句"无行止"改为"无定期",第二句"不敢"改为"不肯"。三是更改断句。如第四段第一句"算只人情枉相耽置"进行断句,"想见人情,枉相耽置"。四是加强语气。最后一句"拜辞小妹便返乡里"改为两句"拜辞我小妹,定卜返乡里"。五是少了曲牌【慢】。

然而,以上梨园戏《荔枝记》均无曲谱。1921年2月,厦门会文堂出版的《御前清曲》中,《潮阳春·年久月深》只有撩拍,没有谱字和指法。同期,泉州清源斋出版的《御前清曲》也只有撩拍,没有谱字和指法。但是清道光手抄本与清咸丰年间的《文焕堂》的指谱均有工尺谱。如《御前清曲》所标注,此为改良本。从曲词来看,与清光绪泉腔本《荔枝记》中有所区别,删除了三处词句,更改部分文词,见下表与加重点处:

		光绪版《荔枝记》	《御前清曲》
第一段	第一句	年久月深恶倚起	年久月深恶竖起
	第二句	放早收拾返乡里	放早抽身返乡里
	第三句	恨恁亚娘无行止	恨恁阿娘仔无幸止
	第四句	误我一身只处无倒边	误我一身无依倚
第二段	第一句	艰辛受苦,将有三年	我又受苦三年,受尽包羞忍耻
	第二句	拜辞我小妹,便返乡里	删除
第三段	第一句	恨恁娘仔无定期	恨恁阿娘无行止
	第二句	我今半句不肯听伊	删除
	第三、四句	是我当初无所见,枉力荔枝收为记	我无故掠只荔枝来收做为记
第四段	第一句	相见人情,枉相耽置	删除
	第二句	拜辞我小妹,定卜返乡里	拜辞是我小妹,阮卜早归故里
			再拜辞是阮一小妹,阮卜早早返去乡里

《御前清曲》的文词与后来 1962 年 8 月版厦门南乐团白丽华演唱《潮阳春·年久月深》（简谱本）的曲词有多处不同：一是第一段第二句的"放早"改为"趁早"；二是第二段第一句"我又受苦三年"改为"艰苦三年"；三是"趁早"一句前增加了衬词"不汝"；四是少了第三段的两句曲词，即"恨恁阿娘无行止，我无故掠只荔枝来收做为记"，这是最大的不同。白丽华版与 2017 年厦门南乐团编辑出版的《南音古曲选集》中的《年久月深》版本如出一辙。根据编辑者的话"主要以南乐团使用的纪经亩、任清水、白厚、叶成基的曲簿为蓝本"①，可以为证，纪经亩是 20 世纪著名的南音作曲家，该版本有可能是他改编的。

菲律宾吴明辉（晋江人）抄本《南音锦曲选集》（1982）与张再兴②抄本《南乐选集》（1962）中《长潮阳春·年久月深》完全相同，二者与《御前清曲》相比，除了两处曲词差别，还增加了南音固定衬词"不汝""于"，其余部分曲词相同。即将第三段第一句"恨恁阿娘无行止"改为"恨我当初太呆痴"，二是"我又受苦三年"改为"艰苦三年"。

（2）撩拍比较

《御前清曲》是经过文人改革过的，《年久月深》是剧曲转为散曲的过度版本。除了曲词与吴明辉、张再兴版本有些不同外，撩拍也有些差别。《御前清曲》"年"字从第二撩起拍，虽然"月"旁没标拍号，但"月"至"起"中间有三个撩位，可推算此版本为三撩拍，这一点与吴明辉、张再兴的泉州版本、白丽华与厦门南乐团的厦门版本相同，这是第一个共同点。第二共同点是几个字的拍位与撩位相同，如起句"年久月深"基本撩拍相同，"起"字有两个拍位，这点也相同。由于《御前清曲》撩拍标记不够完整，无法进行更详细的比较。

① 厦门市文化广电新闻出版局、厦门市南乐团编：《南音古曲选集》（上），鹭江出版社 2016 年版。

② 吴明辉，晋江人，与张再兴大约同时代的人。张再兴（1925—　　），泉州晦鸣中学毕业，1946 年迁居台湾，1948、1950 年师从泉州南音名家吴彦点。

图 46 《御前清曲》封面及内文书影

从光绪版《荔枝记》与《御前清曲》、吴明辉版、张再兴版、白丽华版、厦门南乐团版的《年久月深》的文词和撩拍比较可知：首先，在民国初期，虽然开始了普通学校教育，但接受教育的仍然是官宦子弟、文人、有钱阶层、士绅阶层等上流阶层。梨园戏和南音均以口传为主，并不是所有的从业者都能懂得工尺谱的写法。出版剧本曲词与曲本曲词，说明剧本和曲本流行于上流社会。其次，清末，南音自视为"御前清客"，身份不是从事戏曲行业的"戏仔"可比，他们就算喜欢梨园戏，也要将剧曲的文词与曲调进行南音化，以示区别。《御前清曲》改良的意义就在于此。后来的吴明辉、张再兴版传自泉州南音先生，它们也是经过南音化的散曲。最后，民国初期的社会仍处于传统农耕社会，人们的生活节奏还处于慢生活状态，南音散曲与南音戏剧曲的撩拍完全一样。此时无论是南音散曲还是南音戏的《年久月深》都是慢三撩过一二撩或紧三撩。一二撩与紧三撩都是 4/4 拍子。一二撩是南音的撩拍，是厦门说法；紧三撩是戏曲的撩拍，是泉州说法。①

———————————

① 2019 年 9 月 12 日，笔者访问晋江东石蔡东仰的记录内容。

一般的说法，南音散曲与南音戏剧曲相比，其主要特点为改撩拍，即将南音散曲的慢七撩改为慢三撩，或慢三撩改为紧三撩，然而这只是其中之一种。在传统社会，梨园戏演出还需要应弦友要求，在剧种改剧曲为散曲，严格按照原南音撩拍规范演唱。还有一种即上述说法，即南音与梨园戏只是改曲词，并未变换撩拍。

（二）由曲入剧

1911 年林霁秋《泉南指谱重编》与 1920 年代《御前清曲》出版，推动了闽台南音的发展。同时两岸梨园戏逐渐衰退，高甲戏兴起，南音的发展推动了南音戏音乐的发展。

笔者所知，南音散曲《年久月深》三撩拍至少有三种版本：一是吴明辉、张再兴的版本（简称吴张版），二是白丽华与厦门南乐团的厦门版本，三是苏统谋版（简称苏版）。三种版本相比，从曲词看，主要是厦门版本少了两句曲词。

图 47　吴明辉版《年久月深》书影　　　　图 48　张再兴版《年久月深》书影

图 49　厦门南乐团版《年久月深》书影　　　图 50　苏统谋版《年久月深》书影

　　为了方便比较，笔者将吴张版（见图47、图48）、苏版（见图50）的南音曲与台版（见图51吴素霞藏本梨园戏《荔镜记》、图52吕锤宽藏本梨园戏《荔镜记》与图53台湾南管新锦珠藏本高甲戏《留伞》）的《年久月深》进行比较，发现苏版与台版的曲词相似度较大。就台版而言，无论曲词还是撩拍、谱字、指法都一样，只是《荔镜记》无呈白词句内容，《留伞》有呈白词句内容。下面从文词结构、曲调谱字指法来比较两版南音散曲与台版《年久月深》，讨论散曲与剧曲的差异。

图 51　吴素霞藏本梨园戏《年久月深》书影

图 52　吕锤宽藏本梨园戏《年久月深》书影

图 53　台湾南管新锦珠高甲戏团藏本《年久月深》书影

1. 文词结构

闽台吴张版与苏版的南音散曲《年久月深》，根据曲体结构断句，分为两个段落，第一段共八句，慢三撩拍，即 8/4 拍子；第二段为重复的两

句，一二撩，即 4/4 拍子。曲体结构图示如下：

$$A \qquad + \qquad B$$
$$a+b+a+b^1+a+b^2+c+b^3 \quad + \quad d+d^1$$

台湾梨园戏与高甲戏的曲体结构，在除掉道白之外，也是两个段落。第一段共九句，慢三撩，即 8/4 拍子；第二段为重复的两句，紧三撩，即 4/4 拍子。曲体结构如下：

$$A \qquad + \qquad B$$
$$a+b+a+b^1+c+b^2+b^3+c+b^4 \quad + \quad d+d^1$$

就文词结构而言，因曲体结构制约，每一句逗的文词配一句曲调。

曲体结构		吴张版	苏版	台版
第 一 段	第一句 a	年久月深恶竖 起 ，	年久月深恶倚 起 ，	年久月深恶竖 起 ，
	第二句 b	（不汝）趁早抽身返乡 里 。	（不汝）因此束装早归 期 。	我因势卜束装返去乡 里 。
	第三句 a	恨恁阿娘无行 止 ，	恨恁阿娘无行 止 ，	恨您（恁）阿娘无真 意 ，
	第四句 b¹	伊耽误我一身无（于）依 倚 。	（不汝）耽误我一身无（于）依 倚 。	伊耽误我一身无（于）依 倚 。
	第五句 a	恨我当初太呆 痴 ，	论我（于）当初情（于）太 痴 ，	c恨我（于）当初情（于）太 痴 ，
	第六句 b²	我无顾掠只荔枝收做为 记 。	无故掠只荔枝来收做为 记 。	b² 我无故掠只荔枝来收做为 记 。 b³ 无故掠只荔枝收做为 记 。
	第七句 c	艰苦（于）三 年 ，	艰苦（于）三 年 ，	c¹ 艰苦（于）三 年 ，
	第八句 b³	受尽饱羞（于）忍 耻 。	受尽饱羞（于）忍 耻 。	b⁴ 受尽饱羞（于）忍 耻 。

续表

曲体结构		吴张版	苏版	台版
撩拍		落一二拍	落一二拍	落一二拍
第二段	第一句 d	拜辞我小妹，我卜早归（于）故里。	拜辞我小妹，我卜早归（于）故里。	拜辞我小妹，我卜早归（于）故里。
	第二句 d¹	再拜辞我小妹，我卜早早返去乡里。	再拜辞是我小妹，我卜早早返去乡里。	再拜辞我小妹，我卜早早返去乡里。

从上述三种版本来看，虽然曲体结构和撩拍大致相同，但是文词有些细微的区别。

第一段第一句，苏版延续了顺治至光绪的"徛"，吴张版与台版为"竖"。从字义来看，"徛"较文雅，而"竖"是闽南话直译，比较接近闽南方言说法。

第二句，吴张版本多了"不汝"外，三类版本各不相同，其中苏版与台版用同样词"束装"。

第三句，台版"无真意"，两种南音版"无行止"。

第四句，苏版词句前多了"不汝"，少了"伊"，其余三者均一样。

第五句，苏版与台版用"情太痴"，吴张版用"太呆痴"；苏版用"论"，吴张版与台版用"恨"。

第六句，三者一样，台版将第六句重复一遍。

吴张版与苏版第七、八句相当于台版第八、九句，三者文词一样。

第二段第一句，三者文词都一样，第二句苏版多了一个"是"，与其他二者有区别。

值得注意的是，三种版本曲词虽然有些不同，但每一断句的韵脚都是一样的，见标注"□"中的字。

上述三种版本大同小异，台版南音戏文词既吸收了吴张版的"恶"，也吸收了苏版的"情太痴""束装"。南音戏用俗字改变原有文雅的词语，增加南音惯用衬词"不汝"与"于"，有些用谐音来替代词语。泉州南音散曲版本传至台湾，被台湾梨园戏所吸收。吕锤宽藏本中，第三句末尾

"真意"有另外选择"了时",第四句末尾"依倚"也有另外选择"倒边",可见在传谱时也有新的变化。

台版梨园戏与高甲戏版本《陈三五娘》都是台湾名老艺人徐祥所传，因此曲词都一样。三种版本中，徐祥最早传授给台湾南管新锦珠。1949年，台湾南管新锦珠建团时，聘请徐祥传授梨园戏。南管新锦珠当家旦角陈金凤得到徐祥的真传。1963年徐祥与李祥石组建了梨园戏七子班培训班，李祥石从徐祥处习得《荔镜记》。吴素霞作为这时期遥"十四金钗"之一，也从徐祥那里习得了《荔镜记》。吕锤宽藏本为台湾梨园戏老艺人李祥石传授给南声社，南声社南音名家潘荣枝采谱。至于名老艺人徐祥的经历，并无更翔实的记录，只知道他是台湾梨园戏七子班的最后传人。从吴素霞口述推测，徐祥约1900年左右出生。台湾梨园戏与高甲戏的《陈三五娘》都传自徐祥，因此保持着较高的稳定性。可见徐祥与大陆蔡尤本一样，都是经历了传统"绑戏团"的严苛训练，所以他在不同年代传授的版本也具有高度的稳定性。

2. 曲调谱字指法关系

根据吴张版、苏版与台版工尺谱，在曲体结构的基础上对三者的曲调谱字指法进行比较，来讨论南音与南音戏的音乐关系。

因现代的高甲戏和梨园戏都唱一二撩版本，这里仅以工尺谱为分析对象。就 a 句而言，三个版本的工尺谱都一样，因此翻译成五线谱，也是一样。但就具体演唱的润腔谱而言，有曲唱与剧唱的差异，以及剧种化风格的差异（见上一章分析，一二撩润腔谱区别比较见"三、曲戏兼容"）。三种版本都是倍士管，南音为洞管倍士管（D宫），南音戏为品管倍士管（F宫），为方便比较，三者均以（D调）比较。三者都以 a、b、c、d 四种大韵为音乐材料进行变化和发展。下面从谱字指法安排比较四种大韵的音乐特点。

（1）a 大韵的谱字指法及其曲调特点

版本	谱字	指法	拍数	拖腔
吴张版	一、仪、电（思）、六、工	全撚（ᴕ）、点撚（ᵭ）、点（、）、去倒（└）、紧甲（十）、五角跳（ᵹ）、踢（一）	三拍八撩	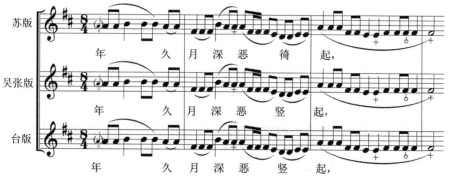
苏版	一、仪、思、六、工	全撚（o）、点撚（ᵭ）、点（、）、去倒（└）、紧甲（十）、全跳（ᵹ）、踢（一）	三拍八撩	
台版	一、仪、电（思）、六、工	全撚（ᴕ）、点撚（ᵭ）、点（、）、去倒（└）、紧甲（十）、全跳（ᵹ）、踢（一）	三拍八撩	

可见，a 句文词一样，谱字、指法、撩拍，也完全一样。五线谱谱例如下：

就 a 句曲调特点来看，一字多腔，曲调旋法以大二度＋小三度进行为主，只有月深、倚起/竖起两处出现四度跳进。两处四度上调型，首调音名为 mi—la（3—6）与 re—sol（2—5）。

（2）b 大韵的谱字指法及其曲调特点

版本	谱字	指法	拍数	拖腔
吴张版	一、电（思）、六、工、乂、下	全撚（o）、甲（十）、落指（ ）、去倒（乚）、单打乂（扒）、点（、）、踢（ ）、五角跳（ ）、贯三撩（点、踢、甲、点、甲）	三拍十撩	
苏版	一、思、六、工、乂、下	全撚（o）、甲（十）、落指（ ）、采指（ ）、单打乂（扒）、去倒（乚）、点（、）、全跳（ ）、踢（ ）、贯三撩（点、踢、甲、点、甲）	三拍十撩	
台版	一、电（思）、六、工、乂、下	全撚（ ）、踢（ ）、甲（十）、去倒（乚）、落指（ ）、全跳（ ）、点（、）、贯三撩（点、踢、甲、点、甲）	三拍十撩	

　　从工尺谱的比较，三个版本 b 句曲词差异主要在开头，结尾改词不改韵，不影响曲调进行，开头字韵与词语结构的变化导致了三者指法与谱字旋法也产生相应的变化。五角跳即全跳。三个版本五线谱对照如下：

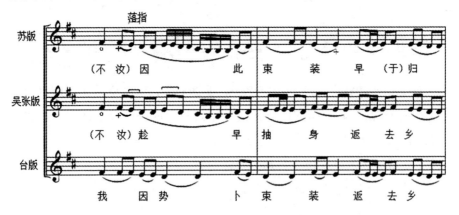

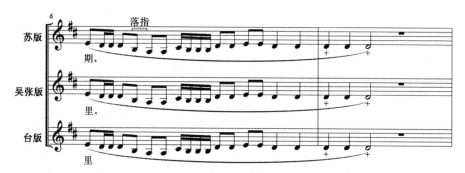

根据上面三个版本的比较可知，因为词结构与词声调的改变，使得曲调谱字与指法产生变化。

第一，完全相同的部分。"返去乡里"/"早（于）归期"的曲词结构与韵脚相同，谱字与指法完全一样，尤其是拖腔部分，一字不差。

第二，开头部分的差异。吴张版与苏版的开头谱字和指法差异并不大，主要是苏版"束"与吴张版"抽"的谱字差异。"束"是仄声，亦是去声，"抽"是平声，亦是阳平。所以"束"字的音位用"思"，而"抽"字用较低的"六工"，为了与保持 b 大韵的曲调尾韵，所以，将"思六"进行滞后。而南音戏虽然也是"束"，但因前面的"卜"是去声，所以"束"改声调，其音也变低。

第三，曲词字数而言，南音戏"我因势卜"为四个字，南音"因此"与"趁早"都只有两个字，所以南音增加固有衬词"不汝"，南音戏四个字均是实词，"势"是复合韵，没有字腹，所以不好拖腔。

第四，单打乂是南音曲调进行中的色彩性指法，在行腔转韵中，起着拉腔装饰的效果，不适用于南音戏的字多腔少。

第五，在曲调旋法上，三者均以大二度＋大二度、大二度＋小三度为主，偶有因单打乂造成的增四度进行。

（3）c 大韵的谱字指法及其曲调特点

版本	谱字	指法	拍数	拖腔
吴张版	工、六、乂、下、士	点（、）、去倒（∟）、甲（十）、踢（╱）、三角跳（△）	两拍四撩	短韵 下士下

续表

版本	谱字	指法	拍数	拖腔
苏版	工、六、乂、下、士	点撚（🔴）、点（、）、去倒（∟）、甲（十）、踢（／）、半跳（✖）	两拍四撩	短韵下士下
台版	工、六、乂、下、士	点（、）、去倒（∟）、甲（十）、踢（／）、三角跳（△）	两拍四撩	短韵下士下

根据对 c 大韵的比较，三种曲词完全一样，曲调谱字也完全一样，仅开头"艰"字上的指法有差异。苏版与台版均为"点撚"，而吴张版为"点"，但这指法未影响各自曲调差别。三角跳即半跳。c 大韵五线谱对照如下：

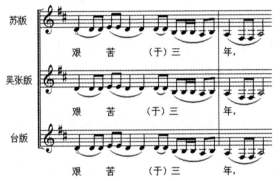

c 大韵曲调旋法均为大二度＋小三度进行，尾腔小三度下行＋同音＋小三度上行，形成了特殊旋法。

（4）d^1 大韵的谱字指法及其曲调特点

因 d 大韵为一二撩，4/4 拍子，无论速度还是节奏都比此前慢三撩快一倍。慢三撩字少腔多，d 大韵字多腔少。d 大韵第一次出现时，落音只有一拍，很快进入重复部分，所以这里比较其结束句的变化版本，二者最主要是 d 原型句末没有拖腔，而 d^1 重复句有拖腔。

版本	谱字	指法	拍数	拖腔
吴张版	一、 六、 甩、（思）、工、乂	撚（o）、紧去倒（⇗）、点（、）、踢（／）、五角跳（ゟ）、三角跳（△）、紧甲（十）、撅指（⌃）、去倒（∟）、甲（十）、单打乂（扐）	四拍六撩	
苏版	一、六、思、工、乂	点撚（o）、紧去倒（⇗）、点（、）、半跳（⚇）、踢（／）、去倒（∟）、甲（十）、紧甲（十）、单打乂（扐）、五角跳（ゟ）、	三拍六撩	
台版	一、六、甩（思）、工、乂	撚（o）、紧去倒（⇗）、点（、）、踢（／）、紧甲（十）、撅指（⌃）、去倒（∟）、甲（十）、半跳（⚇）	三拍三撩	

从 d^1 比照来看：

首先，南音指法相对变化较多，虽然曲词内容与结构相同，但南音行腔需要更多指法变化。

其次，南音作为清唱曲与南音戏的最大不同在于拖腔部分。南音戏唱完马上有益春来交流，所以拖腔短而简练。南音清唱则独自完成，行腔转韵与音乐发展的需要进行拖腔，所以拖腔更加充分。拖腔的变化形成了减腔的效果。

再次，由于拖腔的不同，其拍数也跟着不同。

此外，南音小妹的"妹"出现于正拍，南音戏由于表演需要，通过弱化强拍产生坐拍（切分）效果，达到表达婉转情感的效果。五线谱比照的谱例如下：

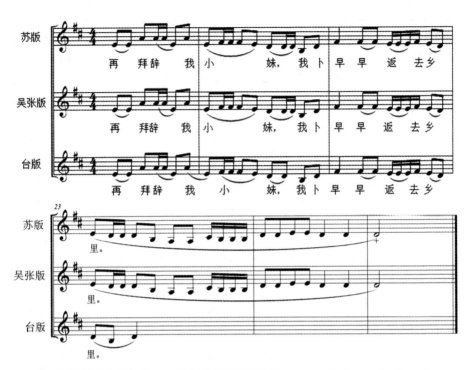

d 大韵的曲调旋法一开始就采用了连续 re－sol（2－5）与 sol－re（5－2）的"∨"型与"∧"型的接替四度跳进，即形成了该曲牌特殊的四度跳进效果。刚好四度起音的曲词"再拜"为阳平—去声，与曲调大跳相吻合。该大韵依然以大二度＋小三度进行为主。

闽台南音曲牌被南音戏吸收以后，通过文词的变动，产生了曲调的变化，尤其是字数结构的变化与剧情发展需要，产生扩腔或者缩腔的变化，而扩腔则增加拍数，缩腔减少拍数。

（三）曲戏兼容

1945 年以来，闽台两地社会政治的转型、西乐东渐与世代审美交替等奠定了曲戏兼容的社会政治基础，推动了曲戏兼容的发展进程。

1. 闽台曲戏兼容的历程。1945 年台湾光复后，梨园戏走向没落，陈圈创立南管新锦珠招聘厦门籍南音先生廖坤明与台北南音先生蔡添木作曲和教唱南音曲，开创了台湾南音先生进入戏班先河。1949 年中华人民共和国成立后，开始了戏改工作。当时晋江专区梨园戏剧团也着手传统剧目改

编。1952 年，一批新文艺工作者与梨园戏老艺人一同修改《陈三五娘》剧目，经过多次讨论修改，最终将原本 7 天 7 夜的演出改为 2 个小时结束，只保留了看灯、训女、投荔、磨镜、赏花、迫嫁、私奔 7 幕。1953 年，南音先生吴瑞德被聘为福建闽南戏实验剧团（即福建省梨园戏实验剧团前身）作曲。此后，南音先生张在我被厦门高甲戏剧团聘为作曲，南音先生吴彦造被聘为晋江高甲戏剧团作曲。闽台南音人打破了"御前清客"与"戏子"的身份区别，奠定了曲戏兼容的政治基础。1963—1964 年，出身于南音世家的吴素霞学习梨园戏，1970 年代，她到台中清雅乐府传授梨园戏和南音。1990 年代，台北闽南乐府南音先生陈廷全与其母亲陈秀凤、妹妹陈锦姬应林珀姬教授邀请，在台北艺术大学教授高甲戏。2010 年，吴素霞被台湾当局评为"南管戏曲文化资产保存者"。

2. 闽台曲戏兼容的社会氛围影响。首先，台湾梨园戏与高甲戏已经没有剧团常态化编制与演出，只剩下艰难的传承与汇报式演出。其次，大陆方面，随着时代的发展，尤其是从农耕社会进入工业社会后，人们的休闲娱乐生活方式产生了较大的变化。文艺生活形式多了，对戏曲演出时间的要求就不再那么严苛。甚至为了养生，不再熬夜看戏。原本农耕社会分为上半夜与下半夜演出，在现代社会只需要上半夜，甚至不到晚上 11 点就结束了，这种现象始于 1990 年代中期。而之所以出现戏演短了，也因为受到会演戏要求的影响。会演戏往往要求控制在 2 小时之内，近年来更有要求 1 个半小时的。而南音专业团体的公众演出，也因为担心听众坐不住，不得不加快速度，甚至修改作品。原本慢三撩的曲子在当代社会就被改为一二撩。一二撩曲子不仅时间短，而且更具有歌曲的品质，朗朗上口。对于不再像传统馆阁南音人那么整天修习南音的现代弦友，也更加没有耐心学习三撩曲，一二撩更加符合他们的喜好。社会氛围的转化促进了曲戏兼容的进程。

图 54　郑国权版《年久月深》书影

图 55　庄步联译谱的《年久月深》书影

　　此外，戏曲作曲家与南音作曲家、资料整理者共同推动曲戏兼容的相向而行。首先是戏曲先将慢三撩曲改为一二撩曲，这样符合现代观众的审美需求。然后是现代南音先生将戏曲版本的曲目编入南音乐谱。这些曲目深受不懂得南音曲目传统的新弦友的喜欢，一经流传，也成了南音传统曲。

　　1998 年，南音名家庄步联译谱了一二撩的《年久月深》；2005 年，郑国权编的《泉州弦管名曲选集》也收录了一二撩的《年久月深》。

　　在重视南音人作为"曲前清客"的时代，闽台南音人是很排斥戏曲唱法的。在提倡男女平等的当代社会，这种身份标志性的艺术也就淡化了。当代进入了曲戏兼容的时代。

　　2019 年，由福建省文艺音像出版社申报的"世界'非遗'南音录制工程"，期望通过 1000 首南音传统曲目与传统唱法的录制来保存和延续南音的传统。由于泉州南音界习惯戏曲唱法韵味，在录制过程中遭遇到很大的困难。实际上也显示出曲戏兼容带来的影响是戏曲唱法独霸南音文化圈。因为懂得南音传统唱法的老先生已经非常少了。

　　二、闽台南音与南音戏之管门曲牌曲目的音乐关系

　　闽台南音与南音戏都以五空管、四空管、五空四仪管、倍士管进行滚门与曲牌分类，每一个管门都有相应的滚门与曲牌。南音进入南音戏后，不仅随着时代审美需求，剧情发展需要进行变化，还要根据剧种风格进行调适。为方便比较，片段曲谱均以 C 调来说明。

　　（一）南音曲牌曲目的"梨园化"

　　梨园戏唱腔曲牌多数直接取材或改编自南音的"曲"和部分适合于演唱的"指"。在滚门、曲牌、大韵（也就是主旋律）方面，梨园戏唱腔曲牌曲目与南音曲牌曲目在唱词、唱法、剧、曲目方面也基本相似。它们的主要区别是梨园戏的唱腔是舞台综合艺术的一个组成部分，必须服从舞台艺术的规律、剧情发展的节奏、角色的个性感情及舞蹈程式等的需要。南音曲调入梨园戏后，必然进行消化融合，使之"梨园化"。

　　1. 改变撩拍，紧缩字腔时值

　　南音曲牌【倍士·迭字】为慢七撩，曲词为四句结构，分别为六、九、九、十的不规整结构，词曲结构安排为前紧后松布局，节奏亦是如此。六字句节奏为4＋2，即 4 个字＋2 个字，在后两字拖腔；九字句节奏为4＋2＋3，即 4 个字＋2 个字＋3 个字，在两个字与三个字的后两个字拖腔；十字句节奏为4＋4＋2，在最后两个字拖腔。谱例如下：

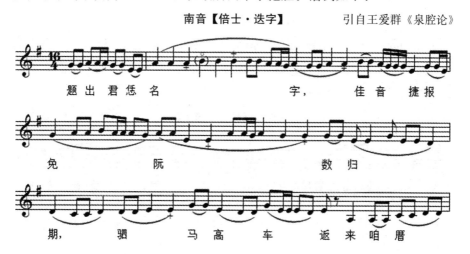

南音【倍士·迭字】　　　　　　　引自王爱群《泉腔论》

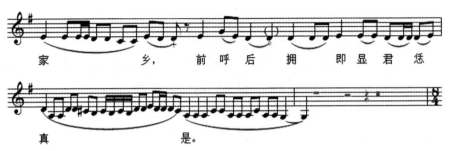

梨园戏吸收曲牌，原封不动移植原曲词，并根据剧种特点与戏剧情节、情绪发展需要进行变化。

一是改变撩拍。即将南音原曲牌慢七撩（16/4 拍子或 8/2 拍子）改为慢三撩（8/4 拍子或 4/2 拍子）。

二是保留原曲牌曲词节奏布局，安排拖腔。六字句在后两字安排拖腔。第一个九字句在中间的两个字处拖腔，但最后句尾音节奏时值缩减而没有拖腔。十字句由于节奏压缩，4＋4 处采用一字一音，仅在最后两个字进行拖腔。

三是紧缩字腔的时值。由于撩拍缩减一半，速度提升一倍，每个字腔节奏也跟着紧缩一半。比如原"名"字拖腔八拍，曲调线条为平行、上行二度、下折二度的拉伸式拱形特点。梨园戏压缩为四拍，改为连续二度级进在二度下行，保留原曲调线条，但拓展了字腔音域，使曲调更加华丽。

四是改变润腔音。由于原先字腔节奏的压缩，与戏剧人物情绪表现的需要，以及梨园戏典雅细腻的剧种表演风格特点，改变润腔音可使得曲调旋法更加委婉曲折，精致优美。原南音曲调四度跳进因速度慢、节奏缓而被掩盖了，梨园戏压缩时值后，加快速度，使得四度跳进的音程更加活跃，曲调更加流动。谱例如下：

梨园戏【倍士·迭字】　　　　引自王爱群《泉腔论》

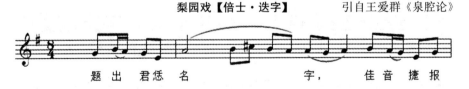

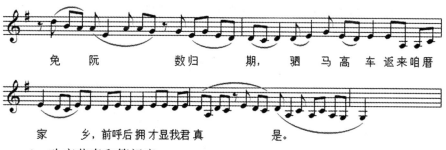

免 阮　　　　数 归　　期，驷 马 高 车 返 来 咱 厝

家　　乡，前 呼 后 拥 才 显 我 君 真　　　是。

2. 改变节奏和管门音

南音曲牌【玉交枝】为五空四仪管，梨园戏节奏特点是多坐拍，即切分音，表达委婉的情感。梨园戏唱腔节拍压缩，速度加快，势必减少许多乐字和装饰音。梨园戏曲牌唱腔与南音之间存在着宽和紧、快和慢的差异问题，但两者也不是绝对的，有时梨园戏唱腔，为了舞台调度和台步动作的需要，除了增加间奏外，也可以将曲调进行删减和扩展。

梨园戏的坐拍与其七帮锣仔鼓与八帮马锣鼓节奏密切相关。如大帮鼓节奏与小煞节奏都有切分节奏。

大帮鼓节奏：咙 冬 冬 ｜匡冬乙冬 ｜匡冬乙冬 ｜……匡 0‖
小煞节奏：冬 冬 冬 ｜冬 克冬 ｜咙冬克冬 ｜冬 0‖

【玉交枝】

3. 改变伴奏与润腔方式

南音曲牌曲调往往依照琵琶指法与箫弦法规律进行润腔。梨园戏不受乐器伴奏的束缚，不同行当有固定的随腔伴奏乐器。以四空管【北青阳】为例，南音用（十）来表示甲线，这时往往是句逗气口或句尾处，撚指用（o）来表示，往往是停腔待拍，需要洞箫进行引孔伴字，人声在箫弦配合下润腔、行腔。梨园戏将原南音甲线处用长音替代，或者形成坐拍的切分效果。通过改变润腔方式，变化节奏和润腔音，去拓展音域。如第四小

节，原曲牌琵琶甲线处，梨园戏用附点节奏与润腔音 sol 使得原曲调情感表达更细腻。润腔音拓展了原曲牌的音域，使得情感更高亢。谱例如下：

（二）南音曲牌曲目的"高甲化"

由于高甲戏为了符合表演剧情之需，经常改变拍法使乐曲速度加快，唱腔演唱便没有南音馆阁所唱的曲子那么讲究咬字的细致。高甲戏具有"南北交加"的艺术特色，是梨园戏、四平戏、竹马戏与京剧等多剧种艺术的综合。在音乐上有使用南音"曲、谱"的曲牌和京剧（北管）系统的锣鼓，高甲戏唱腔以南音曲牌为主，其次是创作曲与民间小调。

1. 闽台高甲戏音乐改编摘取自南音的创作手法

闽台高甲戏唱腔多出自南音，为了舞台表演与角色情节需要加以改编创作。据笔者对高甲戏作曲家叶正萌、王金山与台湾南管新锦珠陈廷全、陈锦姬的采访，发现两岸高甲戏音乐的创作手法是一样的，至今他们还沿用这样的创作手法。①

（1）整曲吸收，调适曲词

闽台高甲戏作曲家、艺人通过直接搬用原曲词、调整曲词、重新填词三种方式来吸收南音原曲牌。福建高甲戏曲牌取自南音的曲目如下：

《叠字·杯酒劝君》《相思引·缘分牵绊》《长滨湖芽·灯花开透》（可

① 笔者于 2014 年采访叶正萌与王金山。

用【倍士】）《寡北·重台别离》《中滚十三腔·听门楼》《倍士·出汉关》《中滚十三腔·山险峻》《中滚·心头伤悲》《十三腔·冬天寒》《锦板·听见杜鹃》《锦板四朝元·远望乡里》《中滚·望明月》《玉交枝（南北交）·心头闷憔憔》等。

台湾高甲戏曲牌取自南音的曲目如下：

《高文举》的《不良心意》《夫为功名》《岭路敧斜》，《王昭君》的《山险峻》《听见当初时》《出汉关》《心头伤悲》《心中悲怨》《冷宫寂闷》，《苏英上绞台》的《奏明君》《一路安然》，《陈三五娘》的《三哥渐宽》《因送哥嫂》《有缘千里》《书今写了》《值年六月》《年久月深》，《白兔记》的《因赶白兔》《你去多多》《在得我》《小将军》《记得当初》《听爹说》《从伊去》，《秦香莲》的《恨冤家》《一间草厝》《树林乌暗》《自小出世》。2014 年 10 月，台湾新锦珠高甲戏剧团与彰化伸港中学一起在彰化南北管戏曲馆演出《王昭君》，邀请原泉州南音乐团团员傅妹妹饰演王昭君一角，并登台自弹琵琶演唱《出汉关》，获得在场观众的热烈掌声。吕锤宽在《台湾传统音乐概论·歌乐篇》说："以唱腔观点，这种戏曲与南管戏并无根本区别，唯一差异为后场音乐。用于交加（高甲）戏中的南管曲，有南管馆阁中常见的曲目，如《昭君和番》中，王昭君所演唱的《长潮阳春·出汉关》《中滚·听见当初时》，与南管艺人所唱完全相同，也有南管馆阁中较罕见的曲调（牌），如【生地狱】。"①

（2）摘用南音指、曲，或谱的大韵

根据剧情发展与人物行当需要进行改编，使歌词内容符合剧情演出，保存了高甲戏幕表戏的即兴创作特色。

福建高甲戏摘录南音曲目与大韵的情况如下：

摘自指套的有：《出庭前》的《寡北·深恨我情人》，《亏伊历山》尾节的《北叠·于我哥》，《懒梳妆》第二节的《寡滚·空房清清》，《花园外边》尾节的《望吾乡落紧潮·一心爱到我君乡里》，《玉箫声和》的《锦板

① 吕锤宽：《台湾传统音乐概论·歌乐篇》，台湾五南图书出版股份有限公司 2010 年版，第 151 页。

七娘子·空误我》，《情人去》头段的《柳摇金·情人去值处》，《我只处心》中段的《倍士·移步游赏》，《忍不得》的《倍士落望吾乡·咱夫妻》，《泥金书》尾节的《水底鱼落望远行·推枕着衣》，《花娇来报》尾节的《长滚落北青阳·切得我泪淋漓》，《孙不肖》尾节的《北青阳叠·我爹爹》等。

摘自曲的有：《锦板·西风泠泠》《中滚四遇反·恨冤家》《中滚·三更鼓》《短滚·夫为功名》《双闺·喜今宵》《望吾乡·绣成孤鸾》等。

台湾高甲戏摘取自南音的例子有：《一文钱·痛恨当初》《潇湘夜雨·钦差大人》《陈杏元和番·牵君手只》《白兔记·阿弥陀佛》等。台湾高甲戏将原有曲调改编歌词，有一些已经成为专属剧目特有的曲目。下列为陈廷全叙述的新锦珠剧团应用在不同剧情属性的常用之南音曲。[①]

<center>新锦珠剧团应用在不同剧情属性之常用南音曲</center>

南音曲牌	在戏剧情节内容中的运用
【五开花】	用于喜庆、抒情或游玩等愉悦之场景
【相思引】	用于抒情、游赏或告别之场景
【慢头】	用于哀伤、悲苦之情绪表现
【福马郎】	用于细诉内心忧愁或烦恼之剧情
【黄袄】	用于诉说情感或叙述事件之剧情
【倒踏袄】	用于事件发生告急之时，系为丑角专唱
【红绿袄】	用于惊讶、惊愕之情绪表现
【四边静】	用于激动之情绪表现
【浆水】	用于激动、发怒或出兵点将之剧情
【浆水叠】	用于激动对骂或生气发怒之情绪表现
【望吾乡】	用于辞别之场景
【哭科】	用于哀伤之情绪表现

① 朱永胜提供高甲戏资料。

续表

南音曲牌	在戏剧情节内容中的运用
【双闺】	用于行走或告辞之场景
【北青阳】	用于哀伤、凄苦之情绪表现
【北调】	用于诉说从前之剧情
【玉交】	用于诉说内心想法或事件之剧情
【长玉交】	用于抒发情感之情绪表现
【潮叠】	用于喜悦的事件或行走之场景
【小采茶】	用于媒婆说媒之剧情
【叠仔】	用于生气训斥之场景
【倍士】	用于欢乐之情绪表现，大部分为小旦所唱
【水车】	用于交代事件之剧情
【金钱北】	用于哀伤、离别之场景
【生地狱】	用于自叹自哀或忧愁之情绪表现

其中，陈廷全特别说明，【哭科】系为"泉郡锦上花"传袭下来的，用于苦旦的哭腔，【生地狱】则为《火烧百花台》用最多的南管曲征牌。[①]

2. 高甲戏对南音曲调微调手法[②]

高甲戏音乐吸收南音曲牌、曲目的曲调后，往往要进行适当的调整。

（1）改变管门音与润腔音

高甲戏曲牌【双闺】的首句，通过改变管门音或者润腔音来丰富唱腔旋法，更细腻地表达人物的情感。如下谱例，高甲戏润腔音变徵（♯4），见第三小节第五个音。【双闺】为倍士管，倍士管音阶中没有 fa（4）这个音，滚门音为 mi（3），下面南音【双闺】中，第四小节第二、三拍为 mi（3），高甲戏改为非管门音 fa（4），形成了暂转调的效果。【双闺】谱例

① 笔者 2014 年 11 月 18 日于台中市朱永胜家访问南管新锦珠高甲戏剧团团长陈廷全。

② 谱例引自王金山编：《高甲戏传统曲牌》，中国戏剧出版社 2011 年版。

如下：

（2）增加润腔音、改变曲调旋法音程

高甲戏曲牌【玉交枝】，通过增加润腔音、改变个别音、改变调性、改变曲调的旋法音程，来夸张表情，获得更具戏剧性的情感。如下谱例，第二小节增加润腔音 la（6）和 #fa（#4），第三小节 si（7）和 la（6）改变了调性，使得曲调旋法从原先的同音进行变为上调四度下行三度，重复了第一小节出现的音程，第三小节扩大下行音程。

【玉交枝】谱例如下：

又如高甲戏【北青阳】，第一小节增加润腔音 re（2），使得与后面的曲调低音 sol（5）构成了四度跳进的音程，第三小节将第一拍两个音 mi（3）改为 sol（5），扩大了与后面 re（2）的音程，也构成了四度跳进。再如第五小节，也是将原曲调音 mi（3）—re（2）的二度进行改为 sol（5）—do（1）的五度跳进，使得曲调增加了多处四度、五度跳进，使曲调变得更加跌宕起伏，跳动更大，表情更加夸张。

【北青阳】谱例如下：

总之，高甲戏在唱腔的运用，会根据舞台剧情需要，将南音曲内容摘句或摘段，有部分将原曲子填词为剧目专用曲。在曲调细微处，高甲戏通过增减润腔音，改变曲调音、管门音来扩充音程，由于节奏较快，唱腔必

须简化，适应戏剧中的场景及人物特点，以夸张的曲调线条来表现喜、怒、哀、乐的情感，使得曲调音程所表现的情绪更符合高甲戏剧种风格特征，从而有效地将南音曲牌曲目高甲化。

（三）南音剧种化的主要方式——以三种版本《年久月深》为例

通过前面片段式对不同管门的南音与南音戏曲牌的比较，我们大致得出了一些经验。下面以同一版本的《年久月深》为例，来总结南音进行剧种化的变化方式。谱例如下：

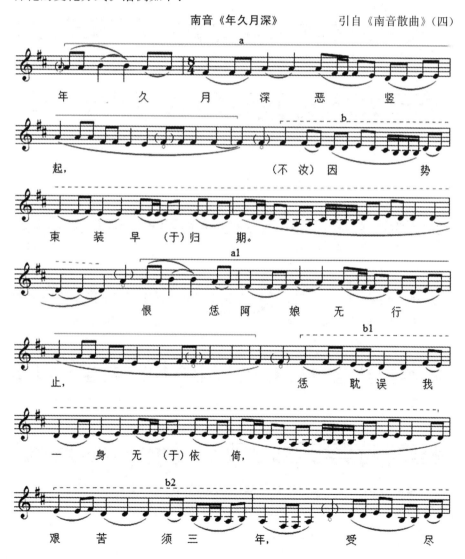

南音《年久月深》　　　　　引自《南音散曲》（四）

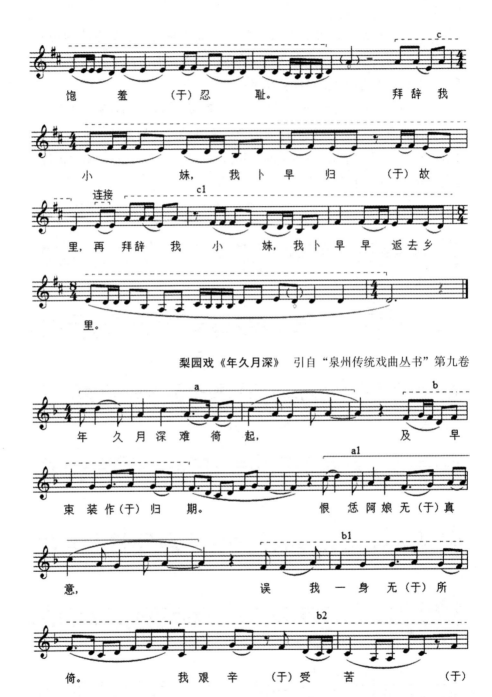

饱 羞 （于）忍 耻。 拜辞我

小 妹， 我卜早归 （于）故

里， 再拜辞我 小妹， 我卜早早返去乡

里。

梨园戏《年久月深》 引自"泉州传统戏曲丛书"第九卷

年 久 月深难徛起， 及 早

束 装 作（于）归 期。 恨 怎阿娘无（于）真

意， 误我 一身无（于）所

倚。 我艰辛 （于）受 苦 （于）

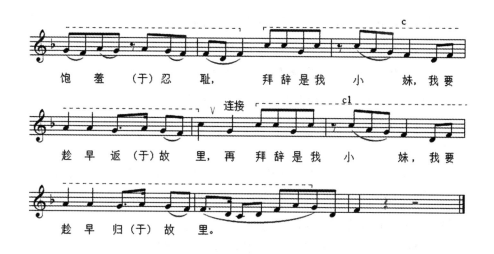

饱羞（于）忍耻，　拜辞是我　小　妹，我要

趁早返（于）故　里，再拜辞是我　小　妹，我要

趁早归（于）故　里。

高甲戏《年久月深》　　引自王金山编《高甲戏传统曲牌》

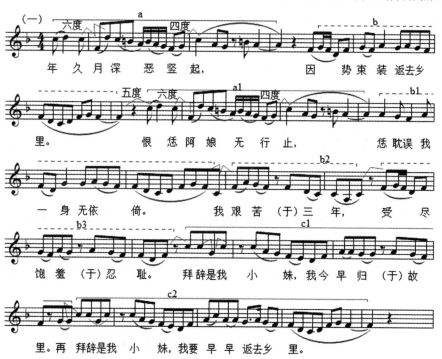

年久月深恶竖起，　因势束装返去乡

里。　　　恨恁阿娘无行止，　恁耽误我

一身无依　倚。　我艰苦（于）三　年，　受尽

饱羞（于）忍耻。拜辞是我　小　妹，我今早归（于）故

里。再拜辞是我　小　妹，我要早早返去乡里。

通过对南音、梨园戏、高甲戏三种谱例的比较，分析三者之间的不同之处，进而阐述南音曲牌戏曲化、剧种化的手法。

一是变化管门。南音曲牌【长潮阳春】管门为倍士管，D调。南音戏一般用倍士品管，F调。南音戏比南音整体高小三度。

二是变化撩拍。南音为慢三撩，8/4拍子，南音戏变为紧三撩，4/4拍子。

三是压缩节奏。南音戏通过压缩节奏来获得新的速度，适应时代审美需求。梨园戏与高甲戏将每个字唱腔压缩一半时值，如四分音符变为八分音符，二分音符变为四分音符。

四是改变指法。南音唱腔强调撚指的自由换气与箫弦合作，通过箫弦的引、塌等技法，强调歌唱与器乐的"和"。梨园戏突出拖腔过程的切分节奏，表达委婉情感的宣泄。高甲戏加花较多，强调唱腔重音和语气化的断念气口，强化戏剧性语言节奏。

五是音程变化。南音一般按照琵琶骨谱的指法进行润腔，琵琶骨谱以大二度＋小三度的曲调进行，润腔也是以大二度或小三度进行。梨园戏唱腔通过加花润腔，为了表达戏剧化情感，进行了扩充音程，如增加润腔音产生四度跳进。梨园戏的情感表达比较含蓄，因此音程跳动不会太大。高甲戏的戏剧化情感表达更加夸张、粗犷而热烈，所以润腔音程跨度最大，在"久月"处出现了五度与六度的大跳。

六是增加变化音。南音润腔一般要依照管门规律进行润腔。南音戏则不受约束，以表达情感、抒发情绪、塑造性格、烘托气氛为主。梨园戏往往以通过增加变化音产生八音音列效果。高甲戏的夸张润腔，会产生更多的润腔音。

七是扩大音域。南音的音域一般在骨谱谱字范围内，有时突破大二度。南音戏唱腔因润腔与情感表达的需要，向上下方两极扩大音域。

南音戏唱腔是舞台综合艺术的重要组成部分，注重戏剧情节、人物性格、情感表达。南音曲牌运用于南音戏中，会根据舞台演出节奏与戏剧情节安排、剧种风格、人物性格、情感表达、时代审美等需要修改曲词，采

取变化节拍，压缩或扩充句子，改变结构、落音和调式等手法，进而变更管门、撩拍、时值节奏、指法、音程、变化音与音域等内容，以适应剧种、剧目、行当、人物、剧情、表演的变化，为剧情和人物服务。

结　　论

闽台南音与南音戏既有密切联系，又有较大的区别，它们的关系是在历史发展过程中相互吸收、融合，相互促进发展的。

一、闽台南音与南音戏的历史关系辨析

在南音与南音戏（主要是梨园戏）历史源头关系问题上，学界以南音比南音戏早的说法为主流。笔者赞同这种说法。在如何论证二者历史关系上，笔者提出了思考。

（一）以成熟的乐种与剧种为比较起点

在谁比谁早的问题上，得出的论断应当建立在南音作为乐种形成艺术样式和梨园戏作为剧种形成的艺术样式存立于世的基础上。如果是源流比较，那么二者都以泉州方言为基础，都有汉唐以来的曲牌、乐器（如琵琶）、节拍形式（如撩拍）和音乐元素（如管门、滚门），用二者共有的东西很难比较，因为这些都不能作为二者成熟艺术样式标志。就南音而言，虽与汉唐时期"丝竹相和，执节者歌"的音乐样式相似，但并不能以肯定的口吻证明当时的音乐样式与今天的传统南音音乐样式一样。但今天的传统南音音乐样式有可能与汉唐时期"丝竹相和，执节者歌"有一定的联系。音乐学界对南音的认定一般从乐器、撩拍、曲牌等片面的南音要素去追溯南音的历史，而较少从作为成熟乐种的角度去讨论南音的历史。若按

王耀华与孙星群的论断，南音形成年代为五代至宋期间。

梨园戏作为宋元南戏的一个流派，有独特的声腔。"一般都认为宋杂剧和金院本已是真正的'戏曲'。"① 戏曲界共识，戏曲形成于宋代，名为宋杂剧/金院本。然而这两种艺术都没有剧本流传至今。"从各种史料笔记的分析来看，宋杂剧与歌舞表演、大曲、杂伎百戏都有着千丝万缕的关系。"戏曲的音乐来源为唐宋大曲、诸宫调等。"大曲的题目是曲名在前，杂剧题目曲名在后，这可能标志着从大曲到杂剧，发生了乐舞地位下降、故事表演地位上升的变化。"② 关于南戏形成时间，一般以明代徐渭、祝允明的说法为主要依据。但刘念兹有新认识，如赵景深在《南戏新证·序》中说："南戏形成的时间，在明代人徐文长、祝允明等人的说法中就含糊不清。念兹先生的认识是，在北宋中叶宋徽宗（1101～1125）到宋光宗（1190～1194）之间。在时间概念上予以明确。亦就是说，南戏的形成时间，不能说成在南渡以后。其实，在宋人陈淳、刘克庄，以及洪迈的著作中都有材料可证。这意见我也是同意的。"③ 无论如何，戏曲艺术样式形成于宋代，那么梨园戏最早也形成于宋代。

可见，如果按照上述学界的论断，南音作为乐种的艺术样式早于作为剧种艺术样式的梨园戏。

（二）以曲牌音乐作为比较的起点

如果从曲牌音乐的角度来比较，汉唐至宋元时期的音乐曲牌，包括佛曲、词牌、南戏曲牌等，南音和梨园戏都有共用曲牌。但其中也有部分南音特有，梨园戏没有的曲牌。

南音与梨园戏共用曲牌：

第一，【摩诃兜勒】。可以说【摩诃兜勒】要数最早的曲牌，王耀华曾撰文考证了【摩诃兜勒】的源流，认为南音的【摩诃兜勒】为汉张骞出使

① 么书仪：《中国戏曲》，北京出版社 2017 年版，第 68 页。
② 么书仪：《中国戏曲》，北京出版社 2017 年版，第 69～70 页。
③ 刘念兹：《南戏新证》，文化艺术出版社 2014 年版，第 6 页。

西域带回的同名曲牌。何昌林认为【摩诃兜勒】又名《普庵咒》及《南海观音赞》，根据敦煌文献，《普庵咒》是唐代嵩山会善寺沙门定慧由梵经译出的；而《南海观音赞》的出现，必然要等到佛教中观音崇拜大盛的唐宋期间。[①]

第二，【子夜歌】曲牌【子夜歌】为晋曲，南北朝的吴歌有"初歌【子夜】曲，改调促鸣筝"之说。[②]

第三，唐代崔令钦《教坊记》[③] 中出现的曲牌名，有些也同时出现在南音与梨园戏中，有此地同时出现在南音与梨园戏中，如【倾杯序】【后庭花】【鹊踏枝】【长相思】【风入松】【朝天子】【风流子】【二郎神】【西江月】【杜韦娘】【望远行】【红罗袄】【麻婆子】等；但【渔父引】【霓裳咏】【折柳吟】【阳关曲】为南音独用。其他如【太子游四门】为唐代佛曲，【三台令】为唐代词牌。【长相思】，《唐音癸签》卷十三则云："长相思，古曲，梁张率首创，以长相思三字为句发端。"此三个也为南音与梨园戏所共用。

第四，唐宋大曲中出现的又为二者所共用的曲牌有【薄媚】【后庭花】等，【序滚】为南音独用。

第五，宋代的词牌名而为南音与梨园戏所共用的曲牌有：【千秋岁】【集宾贤】【忆秦娥】【锦缠道】【玉楼春】【一枝花】【柳摇金】【玉交枝】【八宝妆】【霜天晓角】【风入松】【古轮台】【八声甘州】【相思引】【双鸂鶒】，而【醉花阴】【清平调】【醉公子】【汉宫秋】为南音独用。

第六，两者共用且与宋元戏文中相同曲牌名有：【滚绣球】【四朝元】【驻马听】【点绛唇】，此四个与宋元北曲的同；【二郎神】【缕缕金】【解三醒】【皂罗袍】，此四个与宋元南曲的同。

第七，两者与诸宫调相同曲牌名的只有【麻婆子】，而【混江龙】【鹊

① 何昌林：《南音发展史研究工作漫议》，《福建民间音乐研究》1986 年总第 4 期。
② 《乐府诗集》卷四十四。
③ 〔唐〕崔令钦：《教坊记》，见《中国古典戏曲论著集成》（一），中国戏剧出版社 1982 年版，第 15～17 页。

打兔】则为南音独用。

第八，两者与元曲相同曲牌名的有：【节节高】【叨叨令】【醉扶归】【绵答絮】【步步娇】等。【端正好】【快活三】为南音独用。

第九，两者与元散曲相同曲牌名的仅有【山坡羊】。而【月照芙蓉】为南音独用，且其管门下方注明取材自元散曲【月照芙蓉】。

最后，南音和梨园戏取自潮调的曲牌不少，已经建构了一套相对完整的潮调滚门系统，如【长潮阳春】【潮阳春】【潮阳叠】【三脚潮】等。

可见，仅从曲牌的角度去比较南音与梨园戏的形成是不够的。

（三）以艺术形式与曲牌为共同基础的比较

南音与梨园戏的共有曲牌，在是南音传给梨园戏音乐，还是梨园戏音乐传给南音这个问题上，如果结合乐种与剧种形成的艺术样式进行考察，那么可得出是南音传给梨园戏音乐的结论。

（四）以历史文献为依托的比较

但凡讨论历史，都要以一定的历史文献或文物为依据。闽台南音与南音戏关系的历史文献要数《明刊三种》为最早。《明刊三种》收录了众多梨园戏剧目和南音曲牌，有些曲牌原封不动地存在于南音中。它记有南音的滚门曲牌，标有唱词及南音工尺谱的撩拍记号。《明刊三种》说明南音与梨园戏关系的历史可以推至明万历以前。

（五）闽台南音戏之间关系演进

一般说法，明末郑成功入台带去了梨园戏和早期宋江阵，这种说法是建立在一定历史文献基础上得出的。台湾梨园戏的衰落与福建梨园戏的衰落是同步的，而台湾高甲戏的兴起也应该与福建高甲戏的兴起是一致的。清中叶，福建高甲戏经历了早期的三合兴，即从宋江戏吸收四平戏和竹马戏而形成的。三合兴后的高甲戏传到台湾。两岸高甲戏的崛起，影响了梨园戏的生存，造成了梨园戏的衰落。清末，闽台高甲戏出现了小梨园吸收

京剧转化而来的新型高甲戏样式。"据说它是从'梨园戏'七子班的基础上，加上两个武角而得名，也叫做'戈甲戏'。"[①] 这种高甲戏样式以小梨园为基本班底，移植原高甲戏的大气戏、武戏与京剧剧目，在新的背景下融合而成。

1980 年代以来，虽然福建梨园戏与高甲戏多次入台交流，但受到台湾梨园戏剧团和高甲戏剧团缺失的影响，闽台南音戏形成了各自的表演艺术风格。但近年来，受两岸非物质文化遗产交流活动的增多影响，推动了闽台南音戏的保护和传承。福建梨园实验剧团聘请泉州市南音乐团名演员庄丽芬传习唱腔。厦门金莲升高甲戏剧团创办了金莲升南音社，通过加深南音研习来促进高甲戏唱腔风格的南音化。泉州市高甲戏剧团正规划演员学习南音演唱来提升唱腔水平。吴素霞，南音名家吴再全的后代，自幼修习南音，成为台湾南音的一代宗师。她不仅创办合和艺苑南音社团，而且在台北艺术大学、大甲社区、台中教育大学、彰化南北管艺术馆等地传授南音艺术。作为台湾梨园戏的唯一传承人，在彰化南北管戏曲馆传习梨园戏，每年进行薪传汇报演出。台湾南管新锦珠高甲戏剧团的三兄妹以复排梨园戏为己任，重新启用压脚鼓，而且团长陈廷全还是台北闽南乐府的南音洞箫演奏名家。无论是人事还是音乐风格，闽台南音与南音戏正走向融合发展的趋势。

二、闽台南音和南音戏在曲唱与剧唱体系制约下
形成各自的艺术特点

闽台南音与南音戏作为乐种与剧种的区别，有着不同曲唱与剧唱的艺术特点。而将南音曲唱的曲目吸收为剧唱的曲目，通常不能原封不动地移植，要用剧唱体系规范去变化。

① 　华东戏曲研究院编辑：《华东戏曲剧种介绍》，新文艺出版社 1955 年版，第 61 页。

（一）南音曲唱艺术的当代转化

作为曲唱艺术，南音从传统的以男声唱法为主转为当代以女声唱法为主。

1. 南音唱法发展

从《明刊三种》的插图来看，有明代女子演唱南音的事实，但这些女子有可能是歌伎。清末，闽台两岸社团成员都是男人，唱曲的曲脚也只有男声而无女声。当然，南音也流行于歌伎、歌女中。在两岸民间，良家妇女只能偷偷学唱南音，在公开场合的大会唱没有良家妇女参与。男声唱法被视为是南音唱法的唯一，歌女与隐藏在家庭的女声唱法实际上被忽视。闽台两岸一直到1940年代才有良家妇女公开学唱南音。由于南音真声唱法特征，使得非闲阶层没有时间琢磨演唱，加上缺少体系性演唱训练，唱得好的是那些嗓音条件好而且有闲暇时间琢磨演唱艺术的人才做得到。一般农工阶层、渔民阶层缺少学习体悟如何演唱南音技术的时间，他们更倾向于修习器乐。经过数十年发展，妇女社会地位提升，以及嗓音条件天生的优越性使得女声唱法逐渐成为南音社团主流，男人操器乐，女人修唱曲。女声演唱成为大会唱主流，女声唱法的异军突起，取代了男声唱法，以至于男声唱法成为小众艺术，罕现于公开的公众场合。

2. 南音传统唱法规范

在演唱程序规范上，传统南音演唱体制讲究排门头——所谓整弦排门头，当代闽台两岸正在恢复这种做法。以2019年9月30日泉州市"整弦排场弦管古乐会曲目单"（见附录五）为例，按照"起指、落曲、煞谱"程序，在"落曲"环节，依照管门、枝头的撩拍顺序，不同滚门之间过渡需要过支曲，每个滚门唱几支曲牌，由七撩拍——慢三撩——二撩——叠拍逐渐过渡。另一种演唱体制为泡唱程序，即在"落曲"环节不按照同一枝头的撩拍顺序，而是自由选唱。

南音传统唱法，是"丝竹相和，执拍者唱"的艺术形式，由一人执拍击拍从头演唱到底，讲究在琵琶指法与箫弦法制约下进行转韵润腔，在行

腔转韵过程中讲究抑扬顿挫，在咬字过程注重"起字头、展字腹、收煞字尾"的做法，唱腔要求足撩足调。

(二) 南音戏在剧唱体系下对南音曲牌的改造

南音戏的剧唱，是依照舞台演出规律形成了一套剧唱体系，是在剧唱体系制约下吸收南音曲牌曲目的。

1. 南音原曲牌演唱的剧种化改造

南音戏若原封不动地移植南音曲目，往往是特殊语境下的做法。如地方南音人士要求演员在剧情处用南音谱，即不改撩拍、管门、节奏、速度。但即便是这样，演员也因受到剧情的制约与自身歌唱养成训练的习惯，潜意识中也会用戏曲唱法与润腔进行演唱的。因为受要求的演员往往是名演员。这与他们熟悉剧种润腔规律、具有成熟剧种演唱技巧、自身的剧种韵味素养有密切的关系。他们平时习惯于戏曲唱法、剧种润腔，无论唱什么曲子，都有剧种韵味。比如成熟的京剧演员唱流行歌，会天然地有京剧的微润腔韵味，成熟的越剧演员唱歌，会不自觉地带入越剧唱法与润腔。但是当代的戏曲剧种名演员，由于他们一生可能掌握的传统剧目极少数，更多的是新创剧目，所以他们虽然是剧种名演员，实际上并非成熟的剧种演员。

2. 剧唱体系下对南音曲牌的舞台化改造

一般而言，南音曲目吸收为南音戏曲目，必须根据南音戏的剧情、身段程式、人物情感、锣鼓乐等剧唱表演体系进行调适变化。

首先，是改变撩拍和速度。撩拍是南音计算拍子唱段和速度紧慢的单位，拍是每小节第一拍，也是南音清唱者击拍之处，撩是除拍位以外的各节拍位置。撩拍与演唱演奏速度是同步关系，拍子越长，速度越慢。比如，南音慢三撩（8/4 拍）《长潮·正更深》，为了使该曲更适合舞台表演与演唱，改变为紧三撩 4/4 拍的《中潮·正更深》，由于撩拍改变了，其中的个别曲词与曲调节奏、旋律也有所改动。

其次，是改变管门调式。南音戏常见的是品管定调，比南音洞管定调

高小三度，称为品管四空管（1＝^bA）、品管五空管（1＝^bB）、品管五空四
仪管（1＝^bE）、品管倍士管（1＝F）。作为剧种唱腔，南音戏在露天演出，
需要用高亢音高才能传得远。表演需要，唱腔必须比南音速度稍快，才能
适应锣鼓节奏与表演程式。

与梨园戏相比，传统高甲戏更多以幕表戏为主，其曲牌的调高由演员
现场演唱来决定，有些曲牌除了常用管门外，也可以用其他管门来演唱。
南音调高是固定的。

台湾高甲戏艺人对不同管门的同一曲牌，起音相差四度，高的称"高
韵"，低的称"低韵"。不同管门的唱腔音域、风格和曲调都会有一些变
化，高韵、低韵的选择属于约定俗成的相对自由。

再次，南音戏有多个行当，强调戏剧矛盾冲突的剧情发展需要，将一
段曲牌分为多个人唱，或者一人演唱部分，安排器乐过门或锣鼓乐过门。
为了渲染人物情感，减轻演员唱腔压力，采用帮腔、合唱、对唱以及锣鼓
帮腔的多种演绎形式。

此外，受时代观剧审美心理的影响，现代戏曲往往一个半小时结束，
通过压缩节奏和更改撩拍，加快演唱速度、减少唱段等做法来压缩整体时
间。现代剧场演剧环境，演员有麦克风，所以不能用丹田之力和大声演
唱，而是要改变共鸣腔体，减少音量。在器乐伴奏方面，如嗳仔，南音一
般用 4 型号口径。而南音戏在剧场演出的话，一般用小唢呐伴奏，而且通
过改变唱法、唢呐嘴口径来降低音量，如果需要用嗳仔时，则用小 4 型号
口径；在露天演出，则选用大 4 型号口径的嗳仔。

三、闽台南音和南音戏在标准化的泉州方言
基础上实践各自的用语习惯

闽台南音和南音戏都以标准化的泉州方言作为唱腔基础，在这基础上
实践各自的用语习惯。

(一）标准化的泉腔方言语调与曲调腔格关系

泉州方言，其语言音调分阴平、阳平、阴上、阳上、去声、阴入、阳入七个声调。蔡湘江用七个符号来标记七个音调：阴平"˦"、阳平"˧"、阴上"˥"、阳上"˨"、去声"˩"、阴入"˩"、阳入"˥"。

蔡湘江曾将泉州方言的五度制标调法的音级划分线——五度制标调法的低、半低、中、半高、高分别与 do、re、mi、#fa、sol 对应。泉州南音唱腔中的多重大三度并置的旋法特点的重要依据，就是泉州方言声调"五度分法"，其中间一线与上下相邻两线的音高关系分别为大二度而构成大三度，对应关系如下表:①

五度制声调符号划分线	泉州五度制声调简谱唱名之对应	泉州音声调五度分法中间一线和相邻两律的音高关系	福建南音典型性腔格之一
高 5 ┤ 半高 4 ┤ 中 3 ┤ 半低 2 ┤ 低 1 ┤ 轻声 5 ┤	5（sol） #4（#fa） 3（mi） 2（re） 1（do） 5（sol）	大三度 { 四线—#fa } 大二度 { 三线—mi } { 二线—re } 大二度	大三度 { 上音—#4（#fa） } 大二度 { 核心音—3（mi） } { 下音—2（re） } 大二度

根据上述表格，闽台南音和南音戏唱腔中多重大三度并置旋法是受到标准化的五度制声调的制约。这也反映了南音与南音戏曲调上的诸多相同原理。

诚然，厦门、漳州与泉州方言虽同属于闽南方言，但具体的声调有着

① 蔡湘江：《泉州方言调值与简谱唱名及其与南音、古乐律关系初探》，见泉州历史文化中心编《泉南文化》，1991 年第 1 期，第 35～41 页。

诸多不同。即便是同属于泉州地区，泉州市区与晋江、石狮、德化、南安、惠安、安溪、永春等县市的方言声调也有些细微的区别。厦门、漳州与泉州地区的民众在运用泉腔时，或多或少会受到各自方言的影响，但这并不影响泉州方言作为南音与南音戏标准的基础。

（二）闽台南音与南音戏用语风格的不同实践

传统南音是一种上层社会与士绅阶级的音乐，甚至可视为贵族或文人音乐，曲词用语相对文雅，有受古代诗词格律的影响。虽然曲词中有许多闽南方言的俗词俗字，但总体上文学性较高，有些甚至是上乘的文学作品。一些取材于老百姓生活的"草曲"，其文词语言风趣、形象鲜明，也是有民间文学的特征。有时候同一个字，也有文读与白读的差异。南音传承之所以有赖于口传心授，不仅由于词山曲海，更在于发音咬字问题。即便是同一滚门同一曲牌的不同曲子，由于咬字的问题，而造成了转韵润腔的不到位或韵味不对的效果。曲词发音咬字是束缚南音人演唱陌生曲目的最大障碍。即便是懂得箫弦法和琵琶指法，如果咬字不对或不懂方言发音，也肯定影响学习新曲的效率。

南音戏中，梨园戏历史较为悠久，有自成系统的表演程式、音乐体系、锣鼓体系和文词体系，其用语依照行当角色要求，采取不同社会身份的人物其用语不同，因此有雅有俗，但总体上还是文词典雅。高甲戏由于其大气戏与武戏的粗犷特点，方言用语更加粗俗而接地气，甚至有许多方言俚语。曲牌唱词用语方面，以通俗易懂为主，不如梨园戏那么典雅精致。

在现代创作的历史戏中，编剧都是按照普通话思维来写作的，影响了南音戏用语的地域性特点，造成了梨园戏与高甲戏的同质化现象。一些新南音作品也存在这样的情况。

四、闽台南音和南音戏在模式化音乐形态下的差异运用

闽台南音和南音戏统一模式化音乐形态特征主要体现在曲调旋法特点和曲调结构发展手法上，在其制约下呈现多元的运用差异。

（一）模式化的曲调旋法特点

闽台南音与南音戏模式化曲调旋法特点是建立在泉州方言声调基础上，曲调行进以小音列为主，起伏小，多三度＋二度或二度＋三度的五声性级进或波浪式上下回旋，一般以回旋下行或级进下行结束，很少有级进上行结尾。

首先，以多重大三度叠置的"宫角绕商"的核心旋法，（王耀华，1989）形成多重宫调结构特征，经常出现两个、三个、四个宫角绕商或二重、三重、四重宫调结构，如 132、576、2$^{\#}$43、6$^{\#}$17 等，比比皆是。在头尾重要处没有出现"商宫绕角"的旋法。

其次，以四度跳进为特征的曲牌或滚门性旋法。四度音程在不同曲牌或滚门有不同的运用频率，基本上以不同宫调的 re—sol（2—5）、sol—do（5—1 或 5—1）、mi—la（3—6）三种音程，分为单四度与双四度两种旋法结构。单四度，即单个四度进行，如 re—sol（2—5）、sol—do（5—1 或 5—1）、mi—la（3—6），或反向进行，sol—re（5—2）、do—sol（1—5 或 1—5）、la—mi（6—3）。双四度结构分为两种进行：一是连续四度的直线跳进，即 la—re—sol（6—2—5）；二是 V 型与 Λ 型的四度大跳折回四度大跳，如 V 型，do—sol—do（1—5—1、1—5—1），或 Λ 型，sol—do—sol（5—1—5、5—1—5）。

再次，也有五度、六度、八度，甚至八度以上的大跳。五度与八度大跳往往处于高韵与低韵的交界处，即上下或前后乐句的交界处。五度常用音程为 sol—re（5—2、5—2）与 la—mi（6—3、6—3）。

最后，这些模式化曲调旋法特点不仅存在于泉州南音中，而且存在于南音戏中。

（二）模式化结构发展手法①

闽台南音与南音戏的模式化结构发展手法，包括曲牌结构发展手法与曲调发展手法。

1. 曲牌结构发展手法

闽台南音与南音戏结构手法分为单支曲牌与套曲结构手法。单支曲牌有多种结构手法：一是单一曲牌即一种大韵的结构手法，如【山坡羊】；二是复合曲牌的结构手法，如长滚变中滚，后半曲是前半曲的缩短，但曲调大致一样；三是组合曲牌的集曲结构手法，如十三腔、三隔犯等；四是变化曲牌的结构手法，如 A—B—A 曲牌结构，【锦板】五空—四空—五空；五是中间插入其他曲牌，分为不同曲牌不同调与不同曲牌相同调两种；六是过支曲，A—B，如【福马过双闺】等。

套曲结构手法。套曲的速度结构为散、慢、中、快、散。闽台南音与南音戏的套曲结构手法有着较大的差异。

2. 曲调发展手法

曲调发展手法包含换头、换尾、重复、缠达、移宫换调等形式。

（1）换头手法

所谓换头，指同一曲牌，由于曲词内容、字数和情绪的变化，改变乐句开头（即大韵的开头部分）的曲调进行，有两种换头形式：

一是用两个曲调基本相同但又有所区别的，如【福马郎】换【沙淘金】。

二是只改变该滚门/曲牌大韵的某些乐音组合，而非其他滚门/曲牌，如【福马郎】。

（2）换尾手法

① 参考王爱群：《泉腔论》，见福建省戏曲研究所等编《南戏论集》，中国戏剧出版社 1988 年版。

所谓换尾，指同一曲牌，由于曲词内容、字数和情绪的变化，改变乐句尾部（即大韵的结尾部分）的曲调进行，有两种换尾形式：

一是【福马郎】用【沙淘金】尾，或【大迓鼓】换【鹊踏枝】尾，或【叠韵悲】换【双闺】尾。

二是只改变该滚门/曲牌大韵的某些乐音组合，而非其他滚门/曲牌。

（3）缠达手法

所谓缠达，即由两个曲牌循环反复使用。如《刘智远》有八十多段唱腔，曲牌却只有两三个，其中《夺槌》一折，由五空管的同一滚门【风流子】和【朝天子】两支曲牌循环反复使用。除了《迫父》一折由不同宫调的【北青阳】组成外，其他戏出均为两支曲牌循环使用。就单个曲牌而言，两个大韵循环也是缠达手法，如【短相思】中双韵循环。

（4）移宫换调手法

所谓移宫换调，即改变调性调式，而不仅仅是原曲的移调。如《绵答絮·三千两金》，在不同宫调上，原为五空管（G调）的 d 徵调式，改为倍士管则调性调式也随之改变，成为倍士管（D调）的 d 宫调式。【潮阳春】【望吾乡】，宫调式犯羽调式。五空管【锦板·四朝元】转倍士管【光光乍】，d 徵调式犯 d 宫调式。

闽台南音与南音戏有多种移宫换调手法。

第一，是上五度、下四度旋宫。如五空四仪管（C宫—G宫），去掉原管门的清宫音（C2）新增变宫音（b1），作为犯管门的角音，即变宫为角。往上五度下四度转调。五空管犯倍士管，即 G 宫—D 宫，也是上五度、下四度的转调。

第二，是下五度旋宫，即五空管犯五空四仪管，即 C 宫—F 宫，清角为宫。

第三，是上、下四度犯宫，即上四度旋宫，将原管门的角音改为清角音，作为所犯管门宫音。F1—a1，下四度旋宫，把原管门的宫音，改为变宫音。

第四，是上二度犯宫，即五空四仪管犯倍士管，或四空管犯五空管。

第五，是上、下三度犯宫，即倍士管犯四空管或四空管犯倍士管。

6. 移宫换调手法常与曲牌结构发展手法并用。如在一大段较为完整的唱腔中，常用多段体的循环结构，即赚或缠达手法，常常上句在高韵，下句在低韵，或上句在低韵，下句在高韵，形成上下句的对比，从而避免了循环反复的单调感。上下句常常形成上下五度关系的调式结构和调性对比。南音与南音戏曲牌中，【双闺】即是高低韵、上下五度宫调对比的代表性曲牌。

但凡双韵循环的曲牌都具有这样的特点，上下韵形成不同宫调对比、音区对比与调性调式对比的格式。如【相思引】，上句为 bB 宫系统，下句前半部却转入 bE 宫音系统，上下句/上下韵形成高低韵的不同音区对比。

又如在一些集曲中，滚门与曲牌变化是宫调、调性变化的基础，各种滚门与曲牌的转调和调接触变化是主要曲调发展手法，如【中滚十三腔】【十八学士】【三隔犯】【五圆美】等曲牌。这种曲牌属于多宫调的多曲体。一些过支曲也具有通过不同管门和曲牌来达到转调效果。过支曲分为犯调式和犯宫两种，犯宫从一犯到三犯。单支曲牌的移宫犯调手法，如二犯、三犯、四犯、巫山十二峰、十三腔、十八学士等。

每个管门有多个滚门，每个滚门有若干曲牌，每支曲牌都属于某一宫调，有基本句式，每个句式有一定字数、句法和声调。

（三）模式化音乐形态手法之运用差异

闽台南音与南音戏都是以"乂、工、六、思、一"五个音，即不同管门的宫商角徵羽五声，但唱腔常用变徵替代徵，变宫音替代宫音，或在宫羽间插入变宫，达到"八音"音阶，传统的南音润腔音一般会采用同一管门音，而不能用不同的管门音。比如五空管曲牌，润腔只能用五空管内的音，不能用四空管中的音。但现代南音曲唱，受到南音戏演唱影响，逐渐缺乏管门、滚门宫调与曲牌宫调的规范性和严谨性，在行腔过程中，往往为了感情表达需要，忽视了管门、滚门宫调严谨性，把不同管门、滚门的音作为润腔音，产生了管门交叉的效果。梨园戏与高甲戏的润腔法缺乏管

门、滚门、曲牌的规范性与严谨性，导致了梨园戏唱腔中，以变宫、变徵替代宫、徵，并与以宫、徵同时存在的现象，使得唱腔形成了以宫商角徵羽五声为主，变宫、变徵为辅的七声音阶结构，为频繁的移宫犯调奠定了基础。

闽台南音与南音戏唱腔有各种各样的移宫犯调（暂转调、同宫不同宫的转调等），但南音戏更充分发挥了转调功能和灵活性，为曲调的发展增添了许多手法，有些手法是南音没有也不允许的。

在套曲运用方面，闽台南音与梨园戏存在着较大的区别。

闽台南音套曲结构主要体现在"指套"中。我们说南音古老，不仅在于它的内容多是深闺的哀怨、空房的冷清、情爱的惆怅，不仅在于它演唱风格的唐腔宋韵，更在于它的曲体结构。孙星群在《千古绝唱——福建南音探究》第十一章中，"按音乐史学界对'唱赚''诸宫调'今天的共识"，他对《记相逢》《父母望子》《飒飒西风》《南绣阁罗帏》《北绣阁罗帏》《趁赏花灯》六套作了细致的分析："北宋以来的缠令可以在福建南音'指'中找到它的疑踪。"宋代诸宫调的结构有三种不同的曲体，孙星群对《照见我》《汝因势》《弟子坛》《五更段》《对菱花》《亏伊历山》《孤栖闷》《飒飒西风》《父母望子》《记相逢》《心肝悁悴》《北绣阁罗帏》《南绣阁罗帏》作了分析，说上述十三套"指"在结构上都有宋代诸宫调的三种曲体结构，即"一个曲牌的三次重复、多次重复而构成的曲体；有同宫调的若干个曲牌联成的曲体，只是这两种形式没有尾声；有同宫调的缠令曲体。但福建南音这三种的曲体形式中都没有诸宫调所必备的讲说散文和唱歌乐曲的规律相间的结构特点"①。指套具有诸宫调之"诸宫"特征的还有相当多曲目，如南音《我一身》由五空四仪管与五空管组成；《忍下得》由上段五空管（G调）、下段倍士管（D调）和倍士管（D调）组成；《为人情》是五空四仪管（C调）转四空管（F调）、四空管（F调）与五空四仪管（C调）组成。

梨园戏套曲结构，"从梨园戏三个流派的剧目记录出来的唱腔看，按

① 孙星群：《千古绝唱——福建南音探究》，海峡文艺出版社 1996 年版，第 268 页。

照'套曲'形式，即一折中属同宫，前后有散板，节拍从慢到快，曲牌数目或多或少。'上路''小梨园'最多，'下南'甚少。目前收入南音'指套'中的三十六套或四十二套，其中不少并非'套曲'。因为有些是二三出戏，或不同折戏，或前后曲序数倒置的曲牌联套而已，不符合套曲的体制，而梨园戏剧目中有很多真正'套曲'并未被收入。南音'指套'中最有代表性的'套曲'是《郭华买胭脂·入山门》的《趁赏花灯》"①。全套为五空管，滚门为【中倍】，散板头七撩【摊破石榴花】—七撩【白芍药】—慢三撩【越怎好】——二撩【舞霓裳】，最后两句七言散板未收入。

　　同一套曲，南音与梨园戏结构也有差异，指套《共君断约》是为了适应套曲散—慢—中—快—散的思维，第三支曲牌拍法由一二撩落叠拍符合这种结构思维。滚门的联系更紧密。梨园戏根据剧情发展安排出次和曲牌顺序。比较如下：

南音			梨园戏		
出目	撩拍	曲牌曲名	出目	撩拍	曲牌曲名
首出	一二撩	《水车歌·共君断约》	首出	一二撩	《北青阳·黄五娘》
次出	一二撩	《柳摇金·黄五娘》	次出	一二撩落叠	《北青阳·听伊说》
三出	一二撩落叠拍	《柳摇金·听伊说》	三出	一二撩	《水车歌·共君断约》

　　南音和南音戏都有"过曲情况"，从同调到不同曲牌到不同调不同曲牌，梨园戏唱腔采用把几个同调式不同曲牌的曲子糅合为一，更好地表达人物情感，也使曲牌的音乐语言更加丰富。南音的过枝曲比较纯粹。

　　闽台南音与南音戏隶属于两个不同社会阶层，是在两个不同美学价值观念下形成了各自演唱特质。在唱腔风格上，除了曲唱与剧唱区别外，闽台南音与南音戏也存在细微的区别。同一曲牌曲目，南音虽最慢，但更加典雅缓慢，依照琵琶指法与箫弦法的传统做有序有规律行腔转韵，并非随

① 　王爱群：《泉腔论》，见福建省戏曲研究所等编《南戏论集》，中国戏剧出版社1988年版，第362～363页。

便增加润腔音。梨园戏唱腔相对较快、戏剧性强,但润腔较花哨、华丽婉转。高甲戏风格比梨园戏更活泼,唱腔粗犷、朴直,比较少润腔音,很少使用极慢的速度。

总之,随着两岸融合发展趋势,笔者以纵横交错之视角,在参照台湾"南管"与"南管戏"概念下,提出了南音与南音戏关系的概念。笔者在闽台两地考察多年,以期待两岸实现融合发展的愿望讨论了闽台两地南音与南音戏在历史交流、乐种与剧种交融过程中的关系发展,既关照南音作为乐种与南音戏作为剧种的艺术特点,以具体历史文献为例,梳理了南音与梨园戏、高甲戏的历史关系,又注意到闽台南音与南音戏在音乐要素方面的相互关系,比较了二者的乐谱、乐队形制、乐器、管门、撩拍等等,最终以具体的代表性剧目、曲目讨论南音与南音戏在曲牌、文词结构、曲唱与剧唱、音乐风格等方面的关系。

闽台南音和南音戏的关系是在历史长河中相互影响、相互吸收、相互交融不断发展起来的,经历了从曲入戏、由戏入曲、曲戏兼容的过程,并以此循环往复。从散曲剧唱到剧曲散唱,再到当下的兼容唱法。南音散曲演唱传统受到戏曲演唱的影响而逐渐流失,相反,南音戏演员尝试寻找传统唱法,通过唱法的寻根来提升戏曲演唱艺术。梨园戏的产生不仅丰富了南音的"指"与"曲"内容,同时通过演出实践而对南音的撩拍、乐器、定音等方面作了发展。撩拍方面由原来二分音符为一撩而紧缩为四分音符为一撩;乐器方面则由品箫代替洞箫;定音方面也由"以工为商"为标准音的洞管定音法,一改为"以乂代工"的品管定音法。闽台梨园戏的音乐体制影响了高甲戏产生与风格特点,使高甲戏与南音的血缘关系更为密切。

闽台两岸正朝着融合发展的方向前行,福建南音与南音戏的传承与创作方式正在悄然影响着台湾南音与南音戏的传承与创作方式。

附　录

一、福建梨园实验剧团保存剧目一览表

（一）梨园戏传统剧目表

流派	剧　目	出　目
小梨园	《陈三》	《送哥嫂》《睇灯》《林大答歌》《过楼投荔》《磨镜》《捧水盆》《后花园》《赏花》《留伞》《绣孤鸾》《私会》《簪花》《私奔》《公差捉拿》《审奸情》《探牢》《起解》《小闷》《大闷》《抢解》《遇兄》《说亲》（华东会演整理：《睇灯》《训女》《投荔》《磨镜》《扫地》《赏花》《梳妆》《留伞》《绣鸾》《出奔》）
	《吕蒙正》	《助衣》《抛绣球》《打赶》《过桥入窑》《千金叹》《剪琼花》《琼花报》《竖旗拜旗》
	《郭华》（《胭脂记》）	《赴试》《买胭脂》《入山门》《月英闷》《捉月英》《审月英》
	《刘智远》	《智远头出》《三娘夺槌》《战瓜精》《井边会》《逼父归家》《磨房相会》
	《董永》	《董永头出》《姑嫂论孝》《仙女摘花》《天台别》《出仙宫》《皇都市》
	《蒋世隆》	《世隆头出》《瑞兰赏》《深林边》《过小溪》《宿店》
	《高文举》	《坐轩》《赏花》《玉真行》《入温府》《冷房怨》《周婆告》《过温府》《责李直》《打冷房》《责温金》《服罪》
	《宋祁》	《祝寿》《游赤壁》《题诗》《答诗》《小登科》

续表

流派	剧 目	出 目
小梨园	《葛希谅》	《介绍》《做生日》《贞淑赏花》《买书》《做仙对》《三脚反》《借兵》《走贼》《歇破庙》《后花园》《辨真假》《献策》《拨铺》《做番对》《三元会》《成亲》
	《朱弁》	《中状元》《做满月》《兀术醉酒》《过西楼》《邵青反》《弃子扶姑》《发雷》《裁衣》《花娇报》《公主别》《相认》
	《韩国华》	《饮酒》《赏花》《送攀枝》《打连理》《城隍庙》《连理走》《义德寻》《德济庵》《相认》
	《陈姑操琴》	
	《杨文广》	《令婆祝寿》《狄青过楼》《保奏》《入后宫》《比试》《战金龙》《讲和》
	《王昭君》	
	《雪梅教子》	
	《崔杼》	
	《士久弄》	
	《江中立》（外棚头）	《祝寿》《赏花》《周君逼亲》《媚娥观灯》《永乐游赏花灯》《团圆》
	《桃花搭渡》（外棚头）	
	《葛婆弄》（外棚头）	
	《打花鼓》（外棚头）	
	《大补瓮》（外棚头）	
	《辕门斩子》（外棚头）	

流派	剧　目	出　目
上路	《苏秦》	《介绍》《周氏叹》《逼钗》《大不第》《寻灯》《提灯》《拦路》《假不第》《大落祠堂》《小落祠堂》
	《苏英》	《进宝》《击盏》《太监打》《启奏》《上班》《走朝》《对图》《出休官》《上绞台》《验头毛》《出城》《抄苏英》《小奏》《白马庙》《送扇》《苦竹林》《拾子》《见苏敬》《卖鹤仔》《见张青》《龙虎门》《苏英写书》《思妻》《回公文》《骂梅》《围棋》《登极》
	《程鹏举》	《坐场》《细说》《打金莲》《过峻岭》《遣李甲》《卖弓鞋》《相认》
	《朱文》	《赠绣箧》《认真容》《走鬼》
	《朱寿昌》	《介绍》《安童报》《起伏》《遇李》《辨李》《教子》《买饼》《封官》《朝天官》《过险径》《拔柴》《相认》
	《朱买臣》	《介绍》《遇写》《训董》《扫街》《托张公》《说合》
	《尹弘义》	《训弟》《赏花》《回军》《花架下》《写书》《春喜送》《都管求》《投井》《画眉》《绣房头》《绣房尾》
	《孟姜女》	《送寒衣》《打城》《遇将军》《遇尹经》《点骨》
	《刘文龙》	《头出》《上厅》《放马走》《大同关》《洗马河》《相认》
	《姜孟道》	《教妻》《卜卦》（《孟道卜》）《行路》《公馆前》《拾水》《责孟道》《探夫人》《后花园》《相认》
	《王魁》	《介绍》《桂英割》《走路》《上庙》《捉王魁》《对理》
	《王十朋》	《介绍》《说亲》《打后母》《抢嫁》《承局送信》《玉莲投江》《拾水》《十朋猜》《打承局》《认钗》
	《孙荣》	《开场》《醉酒》《买狗》《杀狗》《跛狗》《行路》《入窑》《相认》
	《蔡伯喈》	《头出》《画容》《真女行》《弥陀寺》《入牛府》《挂幅》《认真容》
	《春香闷》	
	《云英行》	
	《八仙庆》	

续表

流派	剧 目	出 目
下南	《苏秦》	《介绍》《周氏叹》《当绢》《亲姆打》《遣百户》《三审报》《假不第》《落祠堂》
	《梁灏》	《祝寿》《闺训》《题诗》《放叶》《拾叶》《拜公》《训子》《中状元》《团圆》
	《吕蒙正》	《头出》《送银米》《煮糜》《验脚迹》《探窑》(《夫人探》)《待漏院》《游寺》
	《范雎》	《头出》《做官》《截路》《拾水》《思妻》《认子》《谢罪》
	《百里奚》	《烹伏雌》《猜梦》《坐琴堂》《大王显圣》《宿庙》《遣铜甲》《铜甲杀》《考官政》《相认》
	《岳霖》	《母子别》《祝寿》《辩门第》《侥金》《讨金》《落牢》《狱卒报》《上保本》《出狱》
	《商辂》	《中状元》《遣花婆》《托梦》《花婆报》《后花园成亲》《见帝落法场》《小保》《大保奏》《假病》《对象》《斩文希》
	《刘秀》	《头出》《淑姬赏花》《送饭》《掘窑》《烧窑》《训彭》《小归》《大归》(《岑鹏归汉》)《立帝》
	《刘永》	《求借》《妈祖显》《逼姑》《祭江》《看羊》《寻姑》《告状》《镇宅》《密行》《回家》《拿大舅》《打大舅》《打大妗》(《义童算粿账》)
	《周德武》	《介绍》《饮酒》《五里亭》《打朱推》《见卫》《禅房怨》《行香》《相命》
	《周怀鲁》	《家宴》《魁星显》《遇仙》《当身》《对镜》《相思病》《后花园》《赏花》《答诗》《迎亲》《入书院》《说梦》《接轿》《中状元》《相认》
	《龚克己》	《上厅堂》《聚义堂》《放出寨》《春梅弄》《卖马》《兄弟会》《阳和堂》
	《郑元和》(《李亚仙》)	《辞家》《逼娟》《过楼》《小二报》《踢球》《成亲》《卖来兴》《逼离》《亚仙闷》《莲花落》《剪花容》《千秋楼》
	《何文秀》	《头出》《赏春》《上任》《出巡》《算命》《做清明》《开衙门》《落船》

续表

流派	剧 目	出 目
下南	《刘大本》	《包拯上任》《遣赵大》《讨银》《入刘府》《落水牢》《举龙仔》《开衙门》《打校尉》《换服》《拿大本》
	《章道成》	《介绍》《娶亲》《审犯》《试夫》《杀子》《落校场》《中状元》《祭封诰》《托梦》《教子》《宿草厝》
	《袁文正》	《头出》《掠风》《坐阴堂》《贺新婚》《牌楼下》《沉玉英》《双告状》《回假书》《抢诰命》
	《留芳草》（外棚头）	《介绍》《剪云鬓》《逼磨》《挑水》《探牢》《乞食乞》《遇兄》《校场救嫂》《相认》
	《陈州赈济》（外棚头）	《见帝》《红菜岭》《哭金殿》《假审》《审郭槐》《奏主》《诈坐阴堂》《推官》
	《姜诗》（外棚头）	《祝寿》《搬挑》《汲水》《逐妻》《看鸡》《封官》《做官》《打秋娘》
	《刘全锦》（外棚头）	《出狐狸》《祝寿》《遇妖》《两全锦》《教子》《砍柴》《审妖》《别妻》《拿猛虎》《结案》
	《金俊》（外棚头）	《外归》《李青》《私通》《金俊到家》《金俊显圣》《出城隍》《审粮房验尸》《复审》《祈梦》《私访结拜》《当典》《对证结案》
	《田淑培》（外棚头）	《收租》《结连理》《淑培回府》《桂花叹》《送聘》《生子》《杀女》《入田府》《受聘》《桂花显圣》《森罗殿》《娶亲》《大绣房》《辨冤闹公堂》《城隍庙托梦》《判断》
	《西祁山》（外棚头）	
	《双秋莲》（外棚头）	《头出》《说亲》《砍柴》《逃走》《宿寺》《夺裹赠裹》《寻女认裹》《告状》《寻踪》《打虎》《击鼓》《害主》《行香》《判断》
	《一吊钱》（外棚头）	
	《尼姑下山》（外棚头）	
	《试雷》（外棚头）	

续表

流派	剧　目	出　目
下南	《番婆弄》（外棚头）	
	《公婆拖》（外棚头）	
	《管甫送》（外棚头）	
	《唐二别》（外棚头）	

（二）新中国成立后梨园戏剧目表

1. 戏曲改革时期（1953—1964 年上半年）

（1）恢复、整理、改编的传统剧目

剧　目	剧本口述、整理	音乐整理、设计
《陈三五娘》	口述：蔡尤本、许志仁 整理：许书纪、林任生、张昌汉	吴瑞德、王爱群
《吕蒙正》	口述：蔡尤本、王武酒、叶恢景、许志仁 整理：许书纪、林任生、张昌汉	吴瑞德、王爱群
《苏秦》	口述：李小憨、李茗钳、何淑敏、许志仁、姚望铭 整理：许书纪、林任生、张昌汉	吴瑞德、王爱群
《胭脂记》	口述：蔡尤本 整理：林任生（1954）、尤世赞、吴捷秋（1959）	吴瑞德、王爱群
《高文举》	口述：蔡尤本 整理：林任生、尤世赞	王爱群
《朱弁冷山记》	口述：蔡尤本 整理改编：林任生	王爱群

剧　　目	剧本口述、整理	音乐整理、设计
《董永与七仙女》	口述：蔡尤本 整理改编：林任生	王爱群
《袁文正》		
《冷温亭》	整理：林任生	王爱群
《朱文太平钱》	整理：林任生	王爱群
《王十朋荆钗记》	整理：尤世赞	王爱群
《王魁负桂英》	整理：庄长江	王显祖
《李亚仙绣襦记》	整理改编：林任生	王爱群、庄汉泽
《岳霖争忠记》	整理改编：林任生	王爱群
《蔡坤祷月》	整理：钟天骥	王爱群
《蔡坤奇婚记》	整理：陈炳生	王爱群
《百里奚》	基本按传统剧本排演	王爱群
《韩国华》	整理改编：吴捷秋	王爱群
《郑元和》	基本按传统剧本排演	王爱群
《苏英》 （上、中、下）	基本按传统剧本排演	王爱群
《送寒衣》	整理改编：吴捷秋	王爱群
《朱买臣》	整理改编：林任生	王爱群
《昭君出塞》	整理：苏彦硕	王爱群
《桃花搭渡》	整理：许书纪等	
《唐二别妻》	整理：林任生	
《十朋猜》		
《拜公·训子》		
《花架下》		
《逼写》	整理：林任生	

续表

剧　目	剧本口述、整理	音乐整理、设计
《五里亭》		
《抢诰命》		王爱群
《狱卒报》		
《试夫·杀子》		
《桂英走路》		王爱群
《雪梅教子》		
《大保奏》		王爱群
《宿店》		
《辕门斩子》	整理：苏彦硕	许瑞年
《打金莲·过峻岭》		
《责李推》		
《义童算粿账》		
《掘窑》		
《何文秀》		
《打花鼓》		

（2）创作的历史剧、现代戏

剧　目	编　剧	作　曲
《采茶扑蝶》（民间舞蹈）		
《杨梅岭》	尤世赞	
《捡牛屎》	尤世赞	王爱群
《厦海义师》	林任生	
《台湾凯哥》	林任生	
《安南永女游击队》	林任生	王爱群

剧　目	编　剧	作　曲
《晒花生》	林任生	
《东海明珠》	尤世赞	
《海疆英雄》	尤世赞	
《青春锣鼓》	尤世赞、吴捷秋	
《抢救二号高炉》		
《二块六》	黄曦	

（3）移植的剧目

剧　目	剧本翻编	作　曲
《三家福》		
《炼印》	林任生	
《借靴》		
《打面缸》		
《小姑贤》		
《借女冲喜》		
《西厢记》	林任生	吴瑞德
《盘夫索夫》		
《借亲配》	施培植	王显祖
《窦娥冤》	吴捷秋	
《卧薪尝胆》	施培植、庄长江	王爱群
《救风尘》	郭金镜	
《鸳鸯谱》	杜文昭、庄长江	
《夫妻桥》	傅世毅	
《十五贯》	尤世赞	王爱群
《刘三姐》	施培植	

<div align="right">续表</div>

剧　目	剧本翻编	作　曲
《西园记》		
《告亲夫》		
《姐妹易嫁》	施培植	王爱群
《香罗帕》		
《小忽雷》	傅世毅	
《红色的种子》	尤世赞	
《赤叶河》	施培植	王爱群
《两个女红军》	尤世赞	
《风雨摆渡》	庄长江	
《两亲家》	施培植	
《结婚之前》	游艺、陈彬	
《夫妻红》	郭金镜	
《争儿记》	傅世毅	
《杨立贝》	庄长江、傅孙梗	
《夺印》	施培植	
《婆媳俩》	施培植	
《审椅子》		
《李双双》		

2. 禁演古装戏、大演革命现代戏时期（1964 年 7 月—1966 年 5 月）

（1）第一演出队

剧　目	剧本翻编	作　曲
《山乡风云》	游艺	
《山村姐妹》	杜文昭	王显祖
《一千零一天》	学实、季思、施培植	王显祖

续表

剧　目	剧本翻编	作　曲
《战洪图》	田永辉	
《代代红》		
《红石钟声》	尤世赞	王爱群
《不准出生的人》	田游	
《针锋相对》		王爱群

（2）第二演出队

剧　目	剧本翻编	作　曲
《海防线上》	庄长江、施培植、田永辉	王爱群
《阮文追》	尤世赞、傅世毅、陈君平	
《鄂伦春风暴》	施培植	
《珠江风雷》	林任生	
《打铜锣》	施培植	
《游乡》		
《向北方》		
《亮眼哥》	施培植	
《新兽医》	根据陈述创作本排练	
《补鼎》		
《柜台》 （独幕话剧）		
《南方来信》 （方言话剧）	施培植、傅孙梗	
《女飞行员》 （话剧）	根据空政演出本排练 冯德英、黎静、丁一三	
《春光曲》	田永辉	

（3）第三演出队

剧　目	剧本翻编	作　曲
《琼花》		王爱群
《向阳川》	林任生	
《刘文学》		许瑞年
《师生之间》	闻钊等集体改编	李文章
《张思德之歌》	庄长江	
《青春红似火》	庄长江	
《东海小哨兵》	庄长江	
《南海长城》	尤世赞	王爱群
《长山火海》	杜文昭	王爱群、杨双智
《送肥记》	杜文昭	

二、福建高甲戏保存剧目一览表

（一）小戏（折子戏）

编　号	剧　目	别　名
1	《一吊钱》	
2	《二吊鬼》	
3	《九只蜥蜴》	
4	《三岔口》	
5	《三奇》	《有求必应报》
6	《大闷》	
7	《大补瓮》	

编　号	剧　目	别　名
8	《小补瓮》	
9	《土地公充军》	
10	《夫代妻嫁》	
11	《夫妻拜年》	
12	《双帕妻》	
13	《双想思》	《罗帕记》《罗帕缘》
14	《天财票》	
15	《公婆拖》	
16	《公孙争嫖》	
17	《水淹金山》	
18	《歹徒富贵》	
19	《打花鼓》	
20	《买田契》	
21	《打活佛》	
22	《打铁记》	
23	《打城隍》	
24	《打樱桃》	《樱桃会》
25	《白布记》	
26	《北天门》	
27	《玉真行》	
28	《包公审夜壶》	《乌盆记》
29	《龙女试雷友星》	《试雷》

续表

编 号	剧 目	别 名
30	《扫秦》	《疯僧答》
31	《庆童弄》	
32	《老仟(扒手)青》	
33	《灯心记》	
34	《连赞跌落厕所》	
35	《妗婆打》	
36	《扶李渊》	
37	《卖灯》	
38	《卖杂货》	
39	《采桑》	
40	《金蝴蝶》	
41	《国母走》	《李广尾》
42	《士久弄》	
43	《雨伞记》	
44	《武松打店》	
45	《宜得山》	
46	《押不倒挂帅》	
47	《画皮》	《收眉鬼》
48	《南天门》	
49	《拾玉镯》	
50	《草鞋记》	
51	《说谢》	

编　号	剧　目	别　名
52	《哑子娶妻》	
53	《挨磨记》	
54	《唐二刑》	《丈二别》
55	《桃花搭渡》	
56	《黑红拼》	《孟良招亲》
57	《换包记》	《老少换妻》
58	《爪哇国》	
59	《做包记》	
60	《掘瓦窑》	
61	《骑驴探亲》	
62	《梁山送水饭》	
63	《管甫送》	
64	《钟古董》	
65	《番婆弄》	
66	《逼媳为妻》	
67	《廖泽弄》	
68	《摇篮记》	
69	《铁弓缘》	
70	《瞎子娶妻》	
71	《赌博答恩》	
72	《谁先死》	
73	《春麦记》	

续表

编　号	剧　目	别　名
74	《锁匙记》	
75	《题诗答诗》	
76	《蟾蜍记》	《蟀蜍记》

（二）整本

编　号	剧　目	别　名
1	《一奸害七命》	
2	《一乞化三清》	
3	《一枝梅收白蛇》	
4	《九红七珠》	
5	《八蜡庙》	
6	《八仙过海》	《八仙闹东海》
7	《九江口》	
8	《九龙盔》	
9	《习南谋》	《毛良进京》
10	《九更天》	
11	《九命沉冤》	
12	《三才阵》	《三台坤元阵》
13	《三报仇》	
14	《三清观》	
15	《三娘教子》	《三娘汲水》《劝父归家》
16	《三打周家庄》	
17	《三蛇闹泉州》	
18	《大同城》	《云常熊救驾》

编　号	剧　目	别　名
19	《大金桥》	
20	《大团圆》	《后母毒》
21	《大打猎》	
22	《大舜耕田》	
23	《大闹武英殿》	
24	《大闹志厅堂》	
25	《飞鹅洞》	《飞鹅岭》
26	《马文安》	《三女夺夫记》
27	《马腾飞》	
28	《万花船》	
29	《千里驹》	
30	《女徒十奇怪》	
31	《上帝公收龟蛇》	《夏德海浴阳桥》
32	《义虎亭》	
33	《三娇美人图》	
34	《大鹏乱宋》	
35	《水银毒》	
36	《文姬归汉》	
37	《双报仇》	
38	《双姻缘》	《安南讨贡》
39	《太子被禁龙凤阁》	《潘有为奏表》
40	《双盗镖》	《捉谢虎》
41	《双巧奇缘》	
42	《双铁钉记》	

续表

编 号	剧 目	别 名
43	《水玉湖》	
44	《水元海》	
45	《水水庵》	
46	《水淹江州》	
47	《水晶玉带》	
48	《火孩儿》	
49	《火焰山》	
50	《火烧绵山》	
51	《火烧尝花楼》	
52	《太白山》	
53	《太平庄》	
54	《太平桥》	
55	《太极楼斩子》	
56	《五雷阵》	
57	《五部会审》	
58	《五阴阵》	
59	《五花图》	
60	《五台山进香》	
61	《五子哭墓》	《五子哭》
62	《五鼠闹东京》	
63	《六尸五命》	
64	《天清关》	《打杨志打陈嗣》
65	《天寿山》	
66	《王昭君》	

编　号	剧　目	别　名
67	《王德寿退婚》	
68	《王献章卖厚烟》	《康熙君游杭州》
69	《方世玉打擂》	
70	《方玉虎》	《方玉探亲》
71	《方王琴报仇》	
72	《云中落绣鞋》	
73	《开边关》	《反皮关》
74	《无底洞》	《陷光山》
75	《月中图》	《黄月琴抛绣球》
76	《下胭脂》	
77	《仁宗归天》	
78	《天峰寺》	
79	《双龙驾》	
80	《双珠凤》	
81	《玉堂春》	
82	《玉麟关》	
83	《玉杯记》	
84	《玉马记》	
85	《玉连环》	
86	《玉蟾蜍》	
87	《玉津关》	
88	《玉箫声》	
89	《玉面仙姑》	
90	《白蛇山》	

编 号	剧 目	别 名
91	《白扇记》	
92	《白水滩》	《青面虎》
93	《白鹤图》	
94	《白蛇传》	
95	《白蛇游月宫》	
96	《白狗闹洞房》	
97	《田志雄》	
98	《田七郎》	
99	《田螺记》	
100	《四仙记》	
101	《四美救夫》	
102	《四幅金裙》	
103	《北汉帝》	《咬脐》《吊柳树》
104	《北海关》	《斩李广》《李刚报》
105	《打金枝》	
106	《打金猴》	
107	《打吊鬼》	
108	《包公失金印》	《飞山寺》《收刘志高》
109	《正有福卖身》	
110	《正德游山东》	《陈锦枝出巡》
111	《石头记》	
112	《石莲寺》	
113	《丘家案》	
114	《打渔杀家》	《付渔税》

续表

编　号	剧　目	别　名
115	《代妻缘》	
116	《生死板》	
117	《史寿辉篡位》	
118	《左宗棠出巡》	《林只迁告御状》
119	《打桃园》	
120	《司马再兴复国》	《钓白龟王搬篡位》
121	《兰芳草》	《双桂图》
122	《安琪生》	
123	《安瑞云》	
124	《安金庄剖腹》	
125	《刘世春》	
126	《刘德寿》	
127	《刘庸府》	
128	《刘伯花》	《刘全德进定》《刘伯花探地穴》
129	《刘锡训子》	
130	《刘伯宗复国》	
131	《刘金定招亲》	
132	《刘金定杀四门》	
133	《朱买臣》	
134	《朱簿艺钓鱼》	
135	《朱元璋打擂》	
136	《过韶关》	《伍通报》
137	《杀子报》	
138	《江中立》	

续表

编 号	剧 目	别 名
139	《买胭脂》	《留鞋记》
140	《江祥春》	
141	《戏丽姬》	《废申生》
142	《西岐山》	《包公进香》
143	《伐子都》	
144	《血手印》	
145	《阴阳会》	《收赤脸鬼》
146	《羊角哀》	
147	《达道云告状》	
148	《杀狗记》	
149	《杀猪记》	
150	《遇李刚》	
151	《收二关》	
152	《收水母》	
153	《收五通神》	
154	《收六耳猴》	
155	《收陈靖姑》	
156	《收八轮圣母》	
157	《收三妖》	
158	《收赵虎》	
159	《收八魔》	
160	《苏凤》	
161	《苏颜真》	
162	《苏廷玉审烟袋》	

编　号	剧　目	别　名
163	《苏廷玉假包公》	
164	《苏廷玉审僵尸》	
165	《苏友白》	
166	《李三娘》	
167	《李兰假巡按》	
168	《李陵碑》	《杨继业碰碑》
169	《李广杀家眷》	
170	《红河楼》	
171	《宋成打台》	
172	《红梅阁》	
173	《收金钱豹》	
174	《杜祥元下油鼎》	
175	《花亭会》	《高文举》
176	《花蕊夫人》	
177	《困河东》	
178	《走关西》	
179	《李用闯堂》	《邹雷廷》
180	《听月楼》	
181	《沉香》	《刘彦昌进京》
182	《严嵩算命》	
183	《孝妇羹》	
184	《余洪下山》	
185	《佑公传》	《五学士》
186	《吕蒙正》	《彩楼配》

编　号	剧　　目	别　　名
187	《形图恨》	《救唐文卿闹苏州》
188	《弄假成真》	
189	《私下三关》	
190	《连理生韩琪》	
191	《陈文楫进袈裟》	
192	《乌龙院》	
193	《宋忠告御状》	
194	《金顶山》	
195	《金水桥》	《秦梦钓鱼》
196	《金山寺》	《徐鸣皋破金山寺》
197	《金沙阵》	
198	《金玉阁》	
199	《金钱记》	
200	《金魁星》	
201	《金盆记》	
202	《金台打擂》	
203	《金龙堂》	
204	《金鞭夺家将》	
205	《斩马同》	
206	《斩黄袍》	《斩郑恩》
207	《斩陈安》	
208	《斩窦娥》	《六月飞霜》
209	《斩刘瑾》	
210	《斩徐青》	《胡铁虎下油鼎》

续表

编　号	剧　　目	别　　名
211	《斩四大道候》	
212	《林大卖妻》	
213	《林章进京》	
214	《林章出巡》	
215	《林文焕打擂》	
216	《林则徐斩子》	
217	《林文生告御状》	
218	《林子真告御状》	
219	《青石岭》	
220	《青牛乱唐》	
221	《郑元和》	
222	《郑成功》	《取江东桥》
223	《郑恩闹房》	《闹桃园》
224	《审三如》	《颜相如进京》
225	《审春山》	
226	《审陈三》	
227	《取木棍》	《穆柯寨》《木角寨》
228	《取中原》	
229	《孟姜女》	
230	《孟日红》	《高颜真进京》
231	《周石代》	《现世报》
232	《岳泉奇》	
233	《纸马记》	《赵实结鳌山》《张文贵进京》
234	《卖油郎》	《花魁女》

续表

编　号	剧　目	别　名
235	《宝珠记》	《梁献章却王贡》
236	《金龙城》	
237	《采石鼓》	
238	《昊天关》	
239	《刺掌中血》	
240	《屈仲悔婚》	
241	《姑伴嫂眠》	《乔太守点鸳鸯谱》
242	《武当山海瑞进香》	
243	《闹天宫》	
244	《闹秦营》	
245	《金鼎山》	
246	《林进杀子》	
247	《废陈帝》	
248	《废常制》	
249	《施俊投案》	
250	《珍珠塔》	《宝塔记》
251	《珍珠衣》	《珍珠衫》
252	《珍珠粥》	
253	《杨遇春》	
254	《杨国显失金印》	
255	《赵节女充军》	
256	《胡必祥游杭州》	《九美图》
257	《洪秀全打南京》	
258	《晋朝记》	《司马鸾英招亲》

编　号	剧　目	别　名
259	《剑峰山》	
260	《荔枝记》	
261	《施明旭》	《女中魁》《弓鞋记》
262	《春秋配》	
263	《穿金宝扇恨》	
264	《临江驿》	
265	《秋桂轩》	
266	《栖头岭》	
267	《柏喜报》	
268	《姜氏进鱼》	《姜诗进鲤》
269	《荆轲刺秦王》	《易水曲》
270	《相公爷出世》	
271	《杨九妹走边关》	
272	《卧龙亭生太子》	
273	《烟池山》	
274	《捉周必》	
275	《捉邵华风》	
276	《捉毛如虎》	
277	《捉蔡天化》	
278	《捉欧阳德》	
279	《破天阵》	
280	《破雍州》	《破共州》
281	《秦世美》	
282	《秦淮河》	

续表

编　号	剧　目	别　名
283	《秦雪梅》	
284	《海瑞借银》	
285	《海瑞借兵》	
286	《海瑞回番书》	
287	《唐祥杰》	《斩唐祥杰》
288	《哮天关》	
289	《唐寅磨镜》	
290	《徐策进京》	
291	《徐鸣皋打擂》	
292	《班超》	《投笔从军》
293	《莲花庵》	
294	《珠针记》	
295	《唐朝仪》	
296	《黄田监生》	
297	《剖腹验花》	
298	《袁天罡种菜》	
299	《浪子打观音》	《浪子打观音药茶记》
300	《徐德春》	
301	《崔子刺齐君》	《海朝珠》
302	《结鳌山》	
303	《霸王庄》	
304	《捉白菊花》	
305	《梁山》	《牛头山》
306	《高文玉》	

续表

编　号	剧　目	别　名
307	《高荒山》	《高峰山》
308	《高奎假王球》	
309	《黄菜叶》	
310	《黄德时》	
311	《黄全百》	
312	《黄狗告状》	
313	《黑迁篡位》	
314	《黑蛇收白蛇》	《许仙游西湖》
315	《曹保假驸马》	
316	《骑土马》	
317	《假活佛》	
318	《盗御马》	
319	《偷金牌》	
320	《盘丝洞》	《收蜘蛛精》
321	《彩香花》	
322	《许文兴进京》	
323	《许真人化身》	《双李英》
324	《曼瑾征番》	
325	《偷御冠》	
326	《情意仇》①	
327	《专世忠》	《白鹤山》
328	《箫吉篡位》	

① 仇，同"掌"，同音假借。

续表

编 号	剧 目	别 名
329	《寇佳摘印》	
330	《貂蝉》	
331	《落水河》	
332	《落马湖》	
333	《琵琶记》	
334	《韩克忠》	
335	《葛以山》	
336	《最后之良心》	
337	《搜吕府》	
338	《喜佳告》	
339	《韩国华生韩琦》	
340	《湘江会》	
341	《摇钱树》	《张摆花》《四姐下凡》
342	《铁开花》	《铁钉记》《佐维明出巡》
343	《铁松洞》	
344	《溪皇庄》	《采花蜂》《大跑车》
345	《福禄寿》	《大天官》
346	《詹典嫂》	
347	《痴心女于等情郎》	
348	《猴朝天仿寿》	
349	《鸳鸯扇》	《玉骨鸳鸯宝扇》《云霜英进京》
350	《碧玉簪》	
351	《辕门斩子》	
352	《蝴蝶杯》	

续表

编　号	剧　目	别　名
353	《麒麟山》	
354	《薛蛟充军》	
355	《薛刚打金钟》	
356	《霞龙关》	
357	《薛子良》	《三娘教子》
358	《钟平达》	
359	《颜文虎打皇辇》	
360	《魏廷寿进京》	
361	《魏伯龄进京》	
362	《黄门关》	
363	《金陵城》	

（三）连台本戏（略）

编　号	剧　目	别　名
	《二度梅》	
1	《斩梅魁》	
2	《祭梅》	
3	《陈杏元和番》	
4	《陈春生投水》	
5	《思钗打芦杞》	

三、台湾南管新锦珠剧团保存剧目一览表

类　别	编　号	剧　目
高甲戏	1	《火烧百花台》
	2	《花田错》（又名《提扇记》）
	3	《三雌夺一雄》
	4	《九更天》
	5	《义赠姻缘谱》
	6	《梁山伯与祝英台》
	7	《潇湘夜雨》
	8	《一文钱》
	9	《陈杏元和番（上）》（又名《二度梅》）
	10	《陈杏元和番（下）》（又名《双思钗》）
	11	《一门三孝》（又名《面线冤》）
	12	《庄子试妻》（又名《大劈棺》）
	13	《通州奇案》（又名《杀子报》）
	14	《牧羊图》（又名《灵前会母》）
	15	《丹桂图》
	16	《三娇美人图》
	17	《兴汉图》
	18	《救苦反害》（又名《绣巾背衣》）
	19	《赵五娘》（又名《琵琶记》）
	20	《王昭君》
	21	《秦香莲》

续表

类　别	编　号	剧　目
高甲戏	22	《抓贼赔千金》（又名《金魁星》）
	23	《双拜寿》（又名《回阳报》）
	24	《四幅锦裙》
	25	《二八佳人》
	26	《王魁负桂英》
	27	《郑元和与李亚仙》
	28	《杨家将》
	29	《云福闹公堂》
	30	《大拜寿》（又名《打金枝》）
	31	《三生结义》
	32	《包公案》
	33	《狸猫换太子》
	34	《周公斗法桃花女》
	35	《蔡端造洛阳桥》
	36	《薛公归天》（又名《纪鸾英反关》）
	37	《纸新娘》
	38	《商辂传》（又名《斩文稀》）
七脚戏（小梨园）	1	《陈三五娘》
	2	《白兔记》
	3	《高文举》
	4	《韩国华》
	5	《吕蒙正》
	6	《郭华买胭脂》
	7	《雪梅教子》
	8	《郑元和》
	9	《断机教子》
	10	《咬脐打猎》

四、梨园戏管门、滚门及曲牌一览表

管　门	滚　门	曲　牌
五空	锦板	【锦江春】【四朝元】【临江仙】【风流子】【南柯子】【满庭芳】【上马踢】【秋霜菊】； 【长亭怨】【一翻身】【波心境】【忆王孙】【北风餐】【朝天子】【春夜月】【幽闺怨】； 【桐城歌】【脱绣衣】【踏莎行】【忆孩儿】【驻马听】【渡江云】【玉堂春】【三棒鼓】
	中倍	【倾杯序】【水下滩】【步蟾宫】【梅花引】【古轮台】【满堂春】【九串珠】【渔父第一】； 【风霜不落叶】【催打犯】【赵玉楼】【七换头】【锦衣香】【石榴花】【蔷薇花】【黑麻序】【玳环着】【一江风】【静薇花】【探春令】【却红丝】【望湘人】【锦缠道】； 【长年乐】【白芍药】【越恁好】【风入松】【普天乐】【怨王孙】【深闺怨】【莺爪花】； 【麻婆子】【绵答絮】【舞霓裳】【摊破石榴花】【迁乔木】【玉楼春序】【赚】
	倍工	【八宝妆】【七娘子】【玳环着】【牵衣恋】【带花回】【千秋岁】【碧玉琼】【三台令】； 【麻婆子】【叠字双】【六国朝】【玉镜台】【忆秦娥】【醉仙子】【莲步娇】【滴溜子】； 【五韵美】【风入松】【竹马儿】【霜天晓角】【巫山十二峰】【下小楼】【玉树后庭花】【七幻梦商子】【海上盟】【金锁玳环着】【傍妆台】【赚】【寓家树】； 【耍孩儿】【小姐妹】【静叶花】

续表

管　门	滚　门	曲　牌
五空		【相思引】【短相思】【醉相思】【北相思】【杜相思】【潮相思】【南相思】【交相思】； 【千里急】【金银花】【双鸂鶒】【斗双鸡】【剔银灯】【双声叠韵】【竹马儿】【沙淘金】； 【福马郎】【缕缕金】【西地锦】【窣地锦当】【浆水令】【声声闹】【莺插柳】【滴滴金】
倍士	长潮	【潮阳春】【尪姨歌】
	中潮	【望吾乡】【五开花】【三脚潮】
	短潮	【尪姨叠】【潮叠】
		【七巧图】【光光乍】【看花回】【合欢带】【锁窗郎】【醉蓬莱】【急口吹】【生地狱】； 【蝶恋花】【络丝娘】【四开花】【四边静】【鹧鸪啼】【净瓶儿】
	大倍	【梁州序】【拔抓兰】【不孝男】【江儿水】【水底月】【醉落魄】【十锦春】【十段锦】； 【孝顺歌】【一枝花】【刮地风】【长相思】【水晶弦】【牛毛序】【锦衣香】【忆王孙】； 【山坡羊】【山坡里羊】【催拍】【八美行】【暮云卷】【忆秦娥】【泣秦娥】【扑灯蛾】； 【空闺恨】【九连环】【齐云阵】【大百套】【九曲洞仙歌】【霜天晓角】【瓶诗】【香柳娘】
	小倍	【青衲袄】【红衲袄】【节节高】【卜算子】【瑶瑟怨】【点绛唇】
	长中寡	【空闺恨】【忆秦娥】【金锁挂梧桐】
	寡北	【思帝乡】【普庵咒】【忆多娇】【醉落魄】【雁过声】【四边静】【地锦当】【秃马蹄】； 【脱绣衫】【秋霜菊】【涅槃引】【菩萨蛮】【摩诃兜勒】【秋思夜梦】【步步莲】
		【玉交枝】【望远行】

<div align="right">续表</div>

管门	滚门	曲　牌
倍士	二调	【一封书】【二郎神】【解三醒】【六国朝】【下山虎】【满地娇】【绣针停】【醉扶归】； 【西江月】【宜春令】【皂罗袍】【八大开】【四换头】【步步娇】【哭春归】【集贤宾】； 【大师引】【漫步香】【子夜歌】【剪丝罗】【十八飞花】【八声甘州】【剔银灯】【五更转】
	长滚	【花心动】【恨萧郎】【千里急】【大迓鼓】【大河蟹】【银纽丝】【越护引】【鹊踏枝】； 【倒拖船】【七巧图】【阳春曲】【虞美人】
	中滚	【孝义图】【杜韦娘】【薄媚滚】【水乐犯】【绕地游】【百鸟图】【大百花】； 【滚绣球】【途中叹】【双清谒】
	短滚	【倒拖船】【小百花】【太子游四门】【红芍药】【胜葫芦】
		【北青阳】【柳摇金】【水车歌】【抱盛】【逐水流】【胜葫芦】【哪吒令】

注："弋阳腔"与"昆腔"不作为曲牌名称。

五、2019 年泉州市整弦排场弦管古乐会曲目单

一、嗳仔指《汝因势》

嗳仔：蔡志刚

执拍：蔡龙眼

品箫：吴文俊

琵琶：晋江协会、石狮协会、惠安协会、鲤城协会、花桥宫振弦阁、御宾社、陈埭社、阳春社

洞箫：泉州南协、洛江协会、安溪研究会、永春协会、台商区协会、梅花馆、文化宫社、东石社

续表

| 二弦：南安协会、南安研究会、德化协会、泉州艺校、官桥东山社、无荒阁、安海社、风雅乐社 |
| 三弦：泉州南协、鲤城南音社、丰泽协会、霞美社、新同泰社、泉州师院、老年大学、安溪等闲阁 |
| 下四管：泉州文庙南音传习所 |

二、箫指《自来生长》《咱双人》

演出单位：泉州市南音艺术家协会

| 执拍：苏诗咏 | 演唱：龚锦绢 | 琵琶：陈坤鑫 |
| 洞箫：陈建新 | 三弦：陈连发 | 二弦：蔡家乐 |

三、二调

1. 启曲《画堂彩结》	2. 曲《轻轻行》
演出单位：安溪县等闲阁	演出单位：南安市南音协会
领队：白云娉　演唱：白紫燕	领队：黄世请　演唱：王美安
琵琶：白云娉　洞箫：何明凤	琵琶：刘聪富　洞箫：黄种生
三弦：吴梅香　二弦：李碧端	三弦：黄衍镜　二弦：郭菊兰

四、过支曲《等君》（二调过长滚）

演出单位：鲤城区南音协会

| 领队：郑芳卉 | 演唱：郑芳卉 | 琵琶：吴淑珍 |
| 洞箫：吴家熊 | 三弦：吴舒明 | 二弦：吴婉嫔 |

五、长滚

1. 曲《暗想君去》	2. 曲《幸逢太平》
演出单位：德化县南音艺术家协会	演出单位：泉州市工人文化宫南音社
领队：吴德梁　演唱：林秀根	领队：陈连发、庄大江　演唱：黄玉珠
琵琶：陈建忠　洞箫：陈金苏	琵琶：杨秋兰　洞箫：吴金炼
三弦：钟德民　二弦：陈曦照	三弦：魏春荣　二弦：陈坤迪

3. 曲《君去应举》

演出单位：惠安县南音协会

| 领队：黄荷山 | 演唱：龚锦惠 | 琵琶：龚锦云 |
| 洞箫：刘世坤 | 三弦：张小如 | 二弦：吴碧恋 |

六、过支曲《中秋时节》（长滚过中滚）	
演出单位：永春县南音社	
领队：陈锦川　　演唱：林桂芳　　琵琶：刘秀华	
洞箫：林义明　　三弦：林贤美　　二弦：陈锦川	
七、中滚	
1. 曲《听说当初时》	2. 曲《莲步轻移》
演出单位：泉州台商区南音协会	演出单位：泉州师院南音学院
领队：郭修锦　　演唱：郭爱聪	领队：陈恩慧　　演唱：蔡清雅
琵琶：郭雪玲　　洞箫：郭其华	琵琶：汪秀妮　　洞箫：梁宗哲
三弦：郭书筠　　二弦：郭廷赞	三弦：张昭玲　　二弦：庄建君
3. 曲《把鼓乐》	4. 曲《懒绣停针》
演出单位：晋江市金井镇无荒阁南音协会	演出单位：风雅弦管乐社
领队：郭荣显	领队：李建瑜　　演唱：李真棉
演唱：曾金凤、许萍萍	琵琶：丁玉经　　洞箫：王良辰
琵琶：吴双吉　　洞箫：蒋清水	三弦：李建瑜　　二弦：丁信昆
三弦：施金表　　二弦：洪朝泳	
八、过支曲《三更鼓》（中滚过短滚）	
演出单位：晋江市深沪镇御宾南音协会	
领队：詹维亮、吴国锋	
演唱：洪凰凤	
琵琶：詹维亮	
洞箫：林国双	
三弦：吴式灿　　二弦：吴国锋	
九、短滚	
1. 曲《咱东吴》	2. 曲《劝爹爹》
演出单位：晋江市南音协会	演出单位：泉州市老年大学南音社
领队：蔡龙眼　　演唱：蔡秋竹	领队：李玉蓉　　演唱：张婉清
琵琶：蔡龙眼　　洞箫：蔡长荣	琵琶：朱美燕　　洞箫：朱祖泽
三弦：吴明宣　　二弦：蔡志刚	三弦：李玉蓉　　二弦：朱芋圆

续表

3. 曲《不觉是夏天》 演出单位：安溪县南音研究会 领队：张香怀　　演唱：张小燕 琵琶：谢湘云　　洞箫：张香怀 三弦：黄玉卿　　二弦：易地基	4. 曲《梧桐叶落》 演出单位：泉州历史文化中心梅花馆 领队：张惠平　　演唱：魏秀梅 琵琶：彭镇国　　洞箫：陈秀林 三弦：黄丽明　　二弦：王建财
5. 曲《春光明媚》 演出单位：泉州台商区新同泰南音社 领队：黄传泰　　演唱：郭培芳 琵琶：杨邦贤　　洞箫：杨锦辉 三弦：郑文聪　　二弦：郭延赞	6. 曲《冬天寒》 演出单位：泉州府文庙南音传习所 领队：林雨民　　演唱：苏志贵 琵琶：杨映娥　　洞箫：魏志锡 三弦：张晓芳　　二弦：马建华

十、过支曲《奉玉旨》（短滚过北青阳）

演出单位：石狮市南音艺术家协会

领队：王培民　　演唱：蔡玉君

琵琶：蔡维镖　　洞箫：施养班

三弦：林国志　　二弦：林婉如

十一、北青阳

1. 曲《告将军》 演出单位：泉州花桥宫振弦阁 领队：程萍、颜雪卿 演唱：苏三娜 琵琶：李长荣　　洞箫：王星火 三弦：林金花　　二弦：王炳海	2. 曲《切切》 演出单位：南安市官桥东山南音社 领队：陈金狮、郭永辉 演唱：郑阳芳 琵琶：陈文东　　洞箫：杨晓天 三弦：陈希庭　　二弦：林树富

3. 曲《长台别》

演出单位：南安市大霞美南音社

领队：陈火圭　　演唱：陈培玉　　琵琶：陈剑锋

洞箫：陈火圭　　三弦：王建森　　二弦：陈双兰

续表

十二、过支曲《卜障说》（北青阳过北叠） 演出单位：南安市南音研究会 领队：戴文成　　演唱：陈丽施　　琵琶：李继续 洞箫：陈水来　　三弦：黄吉汝　　二弦：王立新	

十三、北叠	
1. 曲《我为乜》 演出单位：鲤城区泉州南音研究社 领队：吴淑珍　　演唱：吴双吉 琵琶：吴婉嫔　　洞箫：吴家熊 三弦：郑云生　　二弦：郑芳卉 助唱：吴舒明、吴淑芬	2. 曲《孙不肖》 演出单位：泉州艺校 领队：赖彩芬　　演唱：杨思思 琵琶：姚月聪　　洞箫：王锦超 三弦：陈坤迪　　二弦：邵亲亲
3. 曲《秀才娘子》 演出单位：丰泽区南音艺术家协会 领队：吴秀惠、杨莉璇 演唱：李晓明 琵琶：刘凤娇　　洞箫：吴金炼 三弦：李国强　　二弦：郑翠英	4. 曲《小字》 演出单位：洛江区南音协会 领队：杜振基　　演唱：苏丽卿 琵琶：杜世祥　　洞箫：杜志阳 三弦：杜振基　　二弦：林清河
5. 尾声《但愿我》 演出单位：安溪县等闲阁 领队：白云娉　　演唱：白紫燕　　琵琶：白云娉 洞箫：何明凤　　三弦：吴梅香　　二弦：李碧端	

十四、谱《八展舞》 演出单位：泉州南音乐团 领队：庄小波、曾家阳　　拍板：黄珠菊　　琵琶：董茹依 洞箫：黄芳妍　　三弦：蔡雅君　　二弦：王良辰	